青春的凝视

电影文本及作者深度解读

刘海波 —— 主编

QINGCHUN
DE
NINGSHI

上海大学出版社

图书在版编目(CIP)数据

青春的凝视：电影文本及作者深度解读/刘海波主编. —上海：上海大学出版社，2021.8
ISBN 978-7-5671-4235-0

Ⅰ.①青… Ⅱ.①刘… Ⅲ.①电影评论—文集②电影导演—文集 Ⅳ.①J905-53②J911-53

中国版本图书馆CIP数据核字(2021)第152792号

责任编辑　石伟丽
封面设计　缪炎栩
技术编辑　金　鑫　钱宇坤

青春的凝视：电影文本及作者深度解读
刘海波　主编
上海大学出版社出版发行
(上海市上大路99号　邮政编码200444)
(http://www.shupress.cn　发行热线021-66135112)
出版人　戴骏豪

*

南京展望文化发展有限公司排版
上海东亚彩印有限公司印刷　各地新华书店经销
开本710mm×1000mm　1/16　印张17.25　字数291千字
2021年8月第1版　2021年8月第1次印刷
ISBN 978-7-5671-4235-0/J·567　定价　68.00元

版权所有　侵权必究
如发现本书有印装质量问题请与印刷厂质量科联系
联系电话：021-34536788

序 | Preface

2019年我辞去上海温哥华电影学院的行政职务回到上海大学上海电影学院教学后，承担了电影学研究生的"电影理论"课程的教学任务，得以与数十位研究生面对面研讨理论、分析影片，这些分析对他们常常是理论的操练，但理论工具的掌握也加深了大家对电影文本及作者的理解，其中不乏令人耳目一新的火花。这让我想起自己读研究生时印象很深的一本书——《夏天的审美触角——当代大学生的文学意识》。那是复旦大学中文系陈思和教授1986年开设的"新时期文学专题研究"的课程记录，包括作家座谈、学生讨论和他自己的授课思路，在讨论课里发言的郜元宝、张新颖、王宏图等学生后来都成了中国现当代文学和比较文学研究学界的知名学者。这本书当时曾让我和同学羡慕不已，羡慕积极思考踊跃讨论的课堂氛围，更羡慕讨论的成果能够被及时出版、学生们的思想能为学界所知。青年研究者的专业兴趣需要引导和鼓励，为师者为年轻学子的搭台建桥常常比深奥的讲授更有价值。基于此，我把回归教学后第一本书出版的机会留给了这些未来的学者们，决定操刀为他们编一本论文集。

这本论文集选自上海电影学院2019级电影学专业研究生们的课程论文，集中于对中外电影文本和作者的研究，这基于我这些年培养研究生的思考，也基于研究生们研究能力的实际。自2006年开始，我招收研究生已经有15个年头，越来越感觉到学生的文字基础需要加强，研究能力的培养则需要一个循序渐进的过程，所以在他们完成不同课程作业的同时，我要求以半年为单位由易到难完成单个文本分析、作者研究、类型研究、专题研究，然后以此为基础过渡到毕业论文的选题和写作。所以在我的课程上，我要求学生运用合适的理论和分析工具对单个电影文本或单一作者进行研究即可，有些同学引入了比较的视野当然也是欢迎的。

呈现在大家面前的这本论文集涉及胡金铨、谢飞、侯孝贤、徐克、关

锦鹏、娄烨、曹保平、万玛才旦、文牧野、毕赣、滕丛丛、饺子、小津安二郎、希区柯克、大卫·林奇、贝纳尔多·贝托鲁奇、阿方索·卡隆、蒂姆·波顿、保罗·索伦蒂诺、李沧东、德里克·贾曼、伊尔蒂科·茵叶蒂、安南德·图克尔、努里·比格·锡兰、细田守、荻上直子、亚利桑德罗·冈萨雷斯·伊纳里多等三十余位中外导演，涉及中国、美国、英国、法国、意大利、日本、韩国、伊朗、土耳其、匈牙利等十几个国家和地区。使用到的电影理论和方法有作者研究、女性主义批评、精神分析学、叙事学、符号学、存在主义、福柯的权力规训和异托邦理论、镜头分析、声音分析、传统文化分析、地域文化分析、民族主体性分析等等，无论从研究对象的选择还是理论方法的使用上，都显示了同学们宽阔的视野和活跃的思维。而在文本细读中，更能看出带有青年人特点的锐气和新意，所以，我愿意将这本集子命名为"青春的凝视"。

　　这是一本按照学术规范完成的电影专业的研究论文集，适合电影研究界参考，但更适合在读研究生、本科生乃至有兴趣报考影视专业的高中生参考。由于研究集中在经典电影作品和知名导演，加之写作者都是年轻人，所以，也非常适合电影爱好者、发烧友、迷影和影迷一族来阅读。

　　感谢上海大学上海电影学院领导和上海大学出版社领导对该书出版的鼎力支持。在组稿选稿过程中，我的研究生李美慧和宋安淇做了大量具体工作，在此一并感谢，相信她们在辛苦之余也有自己的收获。

　　期待有机会阅读到这本书的读者能够读到有趣的观点，发现你观影时没有注意到的电影的秘密。期待"青春的凝视"能够作为系列一直出版下去，对外展示上海电影学院青年学生的研究实力，给读者提供理解电影的新的维度。

<div style="text-align:right">

刘海波

2021 年 1 月

</div>

目录 / Contents

序 ··· 刘海波（ 1 ）

导演研究（华语篇）

环形叙事中的性别形象与身体图景：谢飞电影研究 ······ 朱尊莹（ 3 ）
台湾新电影与本土经验
　　——论侯孝贤的历史寻根意识 ······················· 孟　畅（12）
胡金铨电影里的儒释道文化建构 ························ 胡红草（19）
毕赣电影创作研究 ······································ 任　菲（29）
漂泊·古板·放逐
　　——娄烨电影中的武汉城市想象 ···················· 魏媛媛（37）

导演研究（海外篇）

禅宗静趣与民族风雅：小津安二郎导演风格研究 ········ 张嘉欢（47）
福柯"异托邦"理论视野下蒂姆·波顿的奇幻空间建构
　　·· 曹晓露（53）
伊纳里多"隔阂三部曲"网状叙事分析 ·················· 卢小燕（62）
德里克·贾曼导演艺术研究 ···························· 宋安淇（70）
无缘社会的寻父症候
　　——细田守家庭母题中的父亲形象 ················· 魏晓琳（76）
保罗·索伦蒂诺的电影符号学研究 ····················· 朱蕊蕾（83）
作者论视域下的荻上直子电影研究 ····················· 王　颖（92）

电影文本研究（华语篇）

当下现实题材电影意识形态表达研究
　　——以《我不是药神》为例 …………………………… 王鹏超（103）
无孔不入的权力　无处不在的规训
　　——以《狗十三》为例 ………………………………… 刘姝媛（110）
《塔洛》：当代中国少数民族电影中的民族主体建构 ……… 蒲桂南（119）
《哪吒之魔童降世》：中国古典神话的现代创造 …………… 雏晨宇（126）
从弗洛伊德"人格结构理论"解读电影《哪吒之魔童降世》… 江　一（132）
从声音提示看非线性叙事电影的叙事结构
　　——以《地球最后的夜晚》为例 ……………………… 李美慧（138）
论电影《荒城纪》的荒诞性 …………………………………… 苏意宏（146）
徐克"狄仁杰"系列电影的视觉特色解析 ……………………… 张佳韵（154）
女性主义视角下的身份叙事
　　——以《送我上青云》为例 …………………………… 陈晓庆（162）

电影文本研究（海外篇）

《穆赫兰道》：多重梦境中的集体焦虑 ……………………… 蔡珍橡（169）
《罗马》：父权制社会中缺位的男性 ………………………… 任念葭（178）
镜像迷魂：精神分析学视角下的《迷魂记》解析 …………… 张子霖（185）
电影《燃烧》的人物建构与本体论思考 ……………………… 肖森若（191）
从精神分析角度解读电影《肉与灵》 ………………………… 王一诺（199）
镜像之维下主要人物设置的"两生花"模式
　　——以《她比烟花寂寞》为例 ………………………… 邢艺凡（208）
从拉康镜像理论解读悬疑电影《调音师》 …………………… 王梦娟（218）
"存在·时间·生命"的哲学源思
　　——以锡兰导演的作品《野梨树》为例 ……………… 郭晓洋（224）

中外跨文化研究

权力与自由：《末代皇帝》多重"门"视域下的符号学解构 ………… 罗晗晓（233）

《阮玲玉》和《我与梦露的一周》
　　——中外明星传记电影的复刻与重构 ………………………… 张梦蓉（243）

新时代女性生命经验的书写
　　——论《半边天》女性意识表述 ……………………………… 黄　露（251）

桌面电影：电影新形态产生的"三重变革"
　　——以《网诱惊魂》《网络迷踪》《解除好友2：暗网》为例 ……… 张笑萌（259）

导演研究
（华语篇）

环形叙事中的性别形象与身体图景：
谢飞电影研究

朱尊莹

谢飞导演的影片充满理想主义、启蒙意识、人道主义等内涵，体现着导演的社会责任感和使命感，这与导演的成长环境、教育以及职业有关。1942年，谢飞出生于革命圣地延安，父母都是著名的革命者；他在新中国最年轻的20世纪50年代接受了教育，"我们'第四代'导演都是在'文革'前受过完整、严格的知识、道德、专业教育。我们与祖国同成长，同悲欢，同命运。强烈的社会责任感与民族忧患意识，是我们这一代艺术家共有的特征"[①]。可见，谢飞有着强烈的"共和国情结"，虽然历经"文革"劫难，依然充满理想主义追求，这渗透在他的电影创作中。谢飞1965年于北京电影学院毕业后留校任教，主要职业是教师，每三年中，两年教书，一年导片，受职业影响，电影创作带有教化与启蒙的思维惯性[②]。影片大都兼具故事的可看性与思想的深度，力图通过电影反映社会问题或引起观众思考。

谢飞的影片中，女性形象复杂、鲜明，掌控着画面的主导权；男性形象则有一种衰颓感，也多是负面的，虽然掌握着文本的话语权却不断受到挑战。女性的身体仍处于被看的位置，而男性的身体多是残疾的、无能的、缺失的。导演惯用的环形叙事结构将人物的悲剧命运循环置入历史、文化之中，赋予了人物文化符号意义，也设置了打破怪圈的元素，从而带来关于未来的希望。

[①] 谢飞.谢飞集[M].北京：中国电影出版社，1998：259.
[②] 参考孔小彬.改编的逻辑：电影导演与1980年以来的中国文学[M].北京：中国社会科学出版社，2017：107.

一、性别形象

电影中的性别形象不仅仅局限于性别,"性别议题所触及到的命题、所触及到的现象、所触及到的文化、所触及到的文本、所触及到的艺术现实很难在性别议题的自身之内得到完满的解答"①。因此,受历史、文化、经济、政治、阶级、种族等多方面因素的影响,性别形象也呈现出不同的样态。

(一)愚昧与文明对立中的祭品与祭司

1986 年,谢飞将沈从文的两篇短篇小说《萧萧》与《巧秀与冬生》结合起来进行了改编,在"责任心的驱使下,希望继续举起鲁迅先生在新文化运动中高举的'改造国民精神'的大旗,用艺术作品,为新时期的精神建设出力"②。可见,谢飞带有很强的教化、启蒙意识。影片《湘女萧萧》中,城市中有代表"解放与自由"的女大学生,但封建礼法制度在农村依然根深蒂固,萧萧最开始是一个饿了就吃、有尿就撒的自然人状态,渐渐变得麻木、无知,沦为封建伦理道德的维护者。导演展现了萧萧及萧萧的婆婆、儿媳、巧秀娘等处在历史惰性之中的悲剧命运,批判了封建伦理。不同于《湘女萧萧》中农村环境的闭塞,影片《香魂女》中的农村经济已受到改革开放浪潮的影响。香二嫂在工作上精明能干、富有心计,在丈夫面前却逆来顺受。该片以改革开放的形势为背景,聚焦于"在物质文明建设的同时,对人精神中的'痼疾'、劣根的剖析与变革"③。

《湘女萧萧》和《香魂女》的历史语境处在由愚昧向文明转型之时,影片借女性的悲剧命运来批判封建愚昧与历史惰性,这群基本借儿女或丈夫之名命名的女性承担了反映时代痼疾的功能。她们是愚昧的牺牲品、走向文明的献祭品,最后又同压迫她们的男性一起变成了封建伦理道德的维护者,由此,女性既充当着历史的祭品,也担任着黑暗历史的祭司,与历史合谋并为历史牺牲④。在另一层面,这种宏大叙事的启蒙命题在一定程度上阻断了对女性个体的生命经验与情感体验的深入探究,她们作为一个能指,指称着封建社会的黑暗、蒙昧或下层社

① 戴锦华.失踪的母亲:电影中父权叙述的新策略[J].海南师范大学学报(社会科学版),2015,28(8):95.
② 谢飞.谢飞集[M].北京:中国电影出版社,1998:259.
③ 谢飞.谢飞集[M].北京:中国电影出版社,1998:204.
④ 戴锦华.重写女性:八、九十年代的性别写作与文化空间[J].妇女研究论丛,1998(2):53.

会的苦难。

在展现女性作为历史的祭品与祭司时,影片也展现了她们复杂的人性和欲望,女性人物一直占据着电影画面的主导权。《香魂女》中,作为母亲的香二嫂因为心疼傻儿子想要媳妇,用尽心机为他买来了一个媳妇环环,但她最终从自身的遭遇出发理解了环环的悲苦,并劝她离婚。母性意识与女性意识的撕裂使香二嫂成为一位非常复杂的人物,"善良与狠毒、精明与愚昧、美好与粗俗等矛盾的东西都有机地杂存在她的身上"①;《湘女萧萧》中的水磨坊段落,雷声、水流声、旋转的石磨等视听元素从侧面烘托出了萧萧和长工花狗两个人对压抑已久的欲望的强烈释放;年轻的巧秀娘在失去丈夫后,没有压抑自己的性欲,哪怕后果是惨烈的。创作者正面表现了女性的欲望,"我们斗胆闯入这个'禁区',是因为它从来都是人性的一个重要的、不可分割的组成部分"②。

《湘女萧萧》和《香魂女》中的成年男性,带有一股腐朽、衰颓的气息。杨家坳当家的老太爷、未曾出现的春倌爹等人如同《湘女萧萧》开篇残破的、循环运动的农具,象征着腐朽没落的封建社会。《香魂女》中的瘸丈夫虽然在家打骂香二嫂,但在日本人面前说不出一句话,傻儿子同样对环环残暴而又性无能。这几位男性人物被刻画得几乎一无是处,他们在画面中出现的时间并不多,却依然掌握着生活中的话语权,也一直被挑战,他们是行将就木的封建愚昧社会的象征,是黑暗历史的祭司。

(二)现代与传统冲突中的拜金女和浪子

《本命年》是在现代文明社会对传统理想的一次回眸,选择拍摄《本命年》是谢飞对当时中国社会思考的产物,"近几年,商品经济发展起来后,'金钱万能'成为时尚,社会上出现了许多道德错位的反常现象"③。《本命年》的故事背景设置在 20 世纪八九十年代的北京,主人公李慧泉坚守着传统的"为兄弟两肋插刀"的仗义情怀,在现代化、商品化社会中迷茫、惶惑。这也反映了创作者在刚刚实行改革开放的中国,在"世风日下"的现代商业社会,对"老中国生存的独特韵味、人情醇厚、坚实素朴的迷恋"④。

影片中,赵雅秋虽然不是主要人物,但她从清纯到媚俗的变化,是给主人公

① 谢飞.谢飞集[M].北京:中国电影出版社,1998:82.
② 李德润.敢遣真情上笔端:访电影导演谢飞[J].瞭望周刊,1986(49):43.
③ 谢飞.谢飞集[M].北京:中国电影出版社,1998:234.
④ 戴锦华.斜塔:重读第四代[J].电影艺术,1989(4):7.

李慧泉的理想带来毁灭性打击的重要因素之一。她被塑造为迷失在物欲横流的社会中的代表,她的身体、打扮成了流行文化的象征、堕落与欲望的符号,也是导演批判的对象。李慧泉失去了赵雅秋这一精神寄托,对自身的生存、身份认知的焦虑再次展露,虽然李慧泉的毁灭还有方叉子越狱等原因,但女性显然是男性现实困境与精神失落的重要因素。该片在很大程度上将社会急剧转型之时,男性的现实焦虑归因于女性,由此,"人们在八、九十年代之交所遭受的震惊、挫败、阻塞与压力的成因便由社会现实移置于女人"①。

男性角色李慧泉、方叉子等人是难以适应商品社会的浪子,主人公李慧泉的特质则展现了传统的理想,他的死亡是老中国坚实朴素的独特韵味、醇厚人情在商业社会逝去的象征。

(三) 永恒主题中的大地母亲

"大地母亲""贤妻良母"是男权文化中不多的正面女性形象,但需要看到的是,男权话语中的"大地母亲"以高尚的言辞来建构女性忍辱负重、自我牺牲的意识,到将丈夫与孩子作为自己的全部、放弃追求自身的欲望与表达时,"贤妻良母"便异化为束缚女性的精神枷锁。

《黑骏马》是生活在现代文明的主人公对原始文明带有乡愁的、诗意的回忆与寻找。影片以"文革"为背景,但索米娅和奶奶的故事似乎与时代无关,它是永恒的。故事表现的是"人类文明前后两种道德观念的冲突"②,年轻的白音宝力格离开草原源于奶奶和索米娅对私生女的容忍,这使他自觉难以融入草原文化;多年后,白音宝力格带着乡愁与愧疚寻找索米娅,才意识到这种珍重、热爱生命的崇高。影片由此歌颂亘古不变的生命意识以及养育生命的大地母亲。

但需要看到的是,该片赞颂的是有着生育之恩、养育之苦的母亲而非有独立人格追求、个人欲望诉求的女性。正是因为索米娅没有压抑自己的性欲,才成为男性眼中的不洁与耻辱,女性的真实欲望、诉求反而成了灾难的来源。

在传统儒家文化所倡导的家国一体的模式中,女性被剥夺了社交的权利与在公共空间的位置,只能担任家庭伦理中的角色。女性群体完全从社会生活中消失,分散融化在以男性为中心的个体家庭之中,她们专心致志于生人、养人、服

① 戴锦华.重写女性:八、九十年代的性别写作与文化空间[J].妇女研究论丛,1998(2):54.
② 石正春.走近谢飞[J].电影评介,1997(6):3.

侍人,把人生的价值淹没在盲目的自我奉献中①。上述这几部影片中,除了赵雅秋,女性在社会公共空间没有位置与话语能力,扮演着家庭伦理中的角色,这一方面反映了当时主流社会中女性的身份地位,另一方面也反映了对女性的规训,对女性身份角色的期待。

(四) 时代变迁中的符号化人物

影片《益西卓玛》讲述了西藏的一个普通女人与三个男人一生的爱恨纠葛,导演"是想通过一个虚构的个人形象来表现大时代的变化"②。康巴赶骡人加措看中了益西卓玛,以几颗宝石为代价,向益西卓玛的父母称要带走益西卓玛,而能否带走益西卓玛,却要看加措能否从少爷那里抢走,益西卓玛的去从、命运与她自己的意志无关。被加措强暴的益西卓玛认为这是佛爷安排的,并与加措成婚,这是创作者对西藏文化的想象。

三位男性分别代表了西藏的三个阶层——贵族、平民、喇嘛,他们成为各自阶层的代表与符号,加上影片中大量呈现的高原、雪山、蓝天、寺院等影像以及仓央嘉措的诗、叩拜等文化符号,构成了展现西藏的元素,并带有一定的猎奇色彩。益西卓玛则将三位男性串联在一起,影片试图用益西卓玛一生的命运沉浮浓缩印证西藏的时代变迁,对个体生命体验的探究并不深入。益西卓玛以及那些男性最终被塑造为大时代中的符号,作为创作者对于社会、时代的思考而出现,在创作者、检查制度等的合力下,很少保有话语权。

在上述这五部影片中,历史语境变化,但女性基本扮演着家庭伦理中的角色,并承担着推动影片叙事、指认时代症候或象征社会风气的功能。复杂、鲜活的女性形象牢牢掌控着画面的主导权,男性则有一种衰颓感,虽然掌握着文本的话语权却不断受到挑战,男性形象也多是单薄而负面的。

二、身 体 图 景

身体不仅仅是肉体本身,它还是一个符号,被附加上一系列的文化意义。影片中女性身体多处于被男性观看的位置,而男性的身体,多是残疾的、无能的。

① 参考远婴.女权主义与中国女性电影[J].当代电影,1990(3):48.
② 谢飞,梁光弟,黄式宪,等.《益西卓玛》走近西藏[J].电影艺术,2000(4):76.

(一) 女性被观看的身体

谢飞的影片关注女性命运，但影片中也有劳拉·穆尔维所说的男性欲望/女性形象、男人看/女人被看、男性主动/女性被动的电影语言模式①，女性的身体往往处于被看的位置。

被观看的身体是多种文化角力的场所。作为歌女，《本命年》中的赵雅秋不仅处于影片观众的观看视点中，也处于歌舞厅内观众的欲望目光之中。她第一次出场时是清纯的姑娘形象——头戴蝴蝶结、着粉色少女化的衣服、行为拘谨，主动承认自己并非冠军，并因遭受台下的起哄而退缩，她是以弱者的、需要被保护的身份出场。赵雅秋之后的衣着、行为举止发生了明显的变化，她烫了头发，刻意打扮，大方地在舞台上展示自己，并有了男伴。第三次舞台演出，她衣着暴露，浓妆艳抹，配饰夸张，将她作为精神寄托的李慧泉甚至批评了她的穿着。身体早已不仅仅是自然的存在之物，"身体一直是文化角力的场所。它既属于个人，同时也是重要的公共文化符号"②。歌曲、舞蹈、衣着、妆容的变化不仅体现了赵雅秋本人在商业大潮中的心态变化，导演也借此展现了流行文化的变迁以及对人物的褒贬。

观看视点也隐含了权力结构关系。《湘女萧萧》中，萧萧从轿子里出来，全村的男女老少都在路边观看这个大媳妇进入他们的文化场域。花狗隔着窗户偷窥正在裹胸的萧萧，观众通过花狗的视点看到了这一色情的银幕表象。杨家坳的男人在将巧秀娘沉潭前，全村人将她扒光衣服游行，这是男性借道德之名对女性的色情观看，并以道德之名屠杀反抗男权社会的女性。在这一"看"的行为中，明显地展现了这个封闭的小村庄所代表的封建文化的权力关系和结构关系，男性认为他们对巧秀娘和铁匠的残暴行为是正确的，这种残暴是他们的娱乐，也是展现男性的绝对控制权的方式。这种"正确"以及高高在上的道德感成为他们窥视癖和虐待狂的遮蔽，使得他们的控制和观看以及之后的谈论获得了合法性，而完全没有杀人的罪责感。

被观看的女性多处于意义承担者的地位。《益西卓玛》中，年轻时的益西卓玛一出场，便处在少爷的欲望目光之中，少爷的管家赏给益西卓玛的父母"少爷

① 穆尔维. 视觉快感和叙事性电影[C]//李恒基,杨远婴. 外国电影理论文选：下. 北京：生活·读书·新知三联书店,2006：637-648.
② 秦喜清. 身体、化装、身份表达：女性摄影三题[J]. 中国摄影家,2009(3)：30.

的礼物"以此换取益西卓玛,此时,通过少爷的目光,观众也看到了一直弯腰行礼的益西卓玛。益西卓玛的歌声吸引了加措,加措的视点与摄影机的视点重合,观众看到了加措所看到的——在河中穿着宽松的衣服边唱歌边沐浴的益西卓玛,摄影机的主观视角与男主人公的视角重合,由此,观众认同男主人公的视角并分享了他所看到的。之后,益西卓玛作为被男性争夺或抛弃的对象,成为男性欲望、价值的客体,对她身体的占有或失去显示了男性的强大或失败,女性在影片中处于意义的承担者的地位。

(二)男性残缺的身体

受成长环境、创作环境等的影响,第四代导演的电影艺术"具有一种清纯,一种优雅而纤弱的清纯"[①],如当时许多女性创作者的选择,讲述大时代中的小故事,采取一种"女性"的姿态。虽然谢飞曾表示"像我的好几部片子反映女性、妇女命运的较多,所以有人说你是不是热衷于、擅长于妇女题材。作为我来讲,我确实没有明确对哪类题材特别熟悉、特别热衷"[②],但谢飞电影中的女性形象确实比男性更美好,与影片中复杂的、生命力旺盛的、坚韧的女性相比,影片中的男性多是残废的、懦弱的、无能的,在女性的映照下黯然失色。

《湘女萧萧》中的男性多是老人和乳臭未干的小孩。春倌的父亲始终处于缺席的状态,在城里有了新媳妇并向家里写信要钱,但他依然被春倌娘牵挂着、期盼着,他还掌握着一定的话语权。出场较多的成年男性只有哑巴和花狗,一个无法发声,一个在萧萧怀孕后不负责任地逃跑了。《香魂女》中男主人公是瘸腿的、好吃懒做、喜欢黄色电影的小人物,儿子是智力低下、没有性能力的,男性被刻画得几乎一无是处。《本命年》中李慧泉是主角,他有健壮的身体,却有颓废的精神,与他青梅竹马的女孩要嫁人了,他的精神寄托赵雅秋已不再需要他的保护,"女性作为叙境中的禁止或匮乏,显现了男主人公被拒绝、放逐于父子循序及历史之外的命运与地位"[③]。李慧泉最终自暴自弃了却生命,死在一堆垃圾中,而女性配角赵雅秋和小芬则积极适应新时代的生活。

可以看到,影片中女性身体多处于被男性观看的位置,但她们是健康的、富

① 戴锦华.斜塔:重读第四代[J].电影艺术,1989(4):3.
② 谢飞.谢飞集[M].北京:中国电影出版社,1998:295.
③ 戴锦华.重写女性:八、九十年代的性别写作与文化空间[J].妇女研究论丛,1998(2):51.

有顽强生命力的,而男性的身体多是残疾的、无能的,这体现了创作者偏"女性"的创作姿态。

三、环形叙事

谢飞的电影中,新一辈的人物往往重复着老一辈人物的经历,或者"被描述的对象从某一状态开始,经历了许多事件和变化之后总是回到与原初相似的终点,在故事的进程中总有一种变化的结果否定变化自身的悖谬成分"[①],由此形成的环形叙事结构强化了人物难以挣脱的、代代因循的命运感,启发观众对宿命背后的权力结构关系、社会问题进行反思。

在影片《湘女萧萧》和《香魂女》中,环形叙事结构很好地体现了女性既是历史暴力的受害者又是其维护者这一矛盾,同时,环形叙事中的命运循环赋予人物更为普遍、深刻的悲剧性及文化符号意义,这一形象成为生活在社会底层的妇女的共同指称。《湘女萧萧》以山村少女萧萧的性欲萌动—觉醒—爆发—泯灭为线索,充满欲望与冲动的人物被规训为麻木、无知的个体。最终,在女性群体命运中,作为童养媳的萧萧为自己的儿子(与花狗所生)娶了童养媳,同时准备与丈夫春倌圆房,春倌与萧萧之间没有爱情,萧萧将会经历同婆婆一样被丈夫抛弃的命运,而新媳妇的命运恐怕也会如出一辙。可见,不论是在女性的个体命运脉络上,还是在女性的群体命运中,一直存在着一个命运怪圈。影片《香魂女》的叙事同样如此,香二嫂一手将环环拉进了自己的命运怪圈,她们有着镜像般的生命体验与情感体验——家境贫穷、被卖出嫁、丈夫残疾无能、遭受丈夫侮辱、另有所爱、被爱人抛弃等。

《黑骏马》与《益西卓玛》也展现了女性命运的呼应与循环,富有人文关怀。《黑骏马》中的索米娅最终像额吉奶奶一样,成为"大地母亲"般的女性,像奶奶一样,将生命、价值等寄托在孩子身上。影片《益西卓玛》中祖孙的情感困扰形成呼应,益西卓玛与三个男人纠葛一生,而孙女达娃的男友将去国外,两人分手,达娃却已有身孕,私生子的问题在祖孙二人身上同样呈现,虽然达娃对孩子的处理方式与益西卓玛有所不同,但女性共同的情感困境再次循环。

《本命年》中的环形叙事体现在李慧泉身上,影片从李慧泉刑满释放开始,母

① 陈育新,陈晓云.怪圈:有意味的形式——对谢飞影片的一种阐释[J].艺术百家,1995(1):9.

亲病逝,朋友方叉子入狱,他独自一人难以融入社会;罗大妈为他办个体摊户的证明,李慧泉通过摆摊获得收入,并找到精神寄托赵雅秋,渐渐融入社会;倒爷对赵雅秋生活的介入、方叉子的到来等把这种平稳的叙述打破了,让李慧泉陷入困境,回归到影片开头那种难以融入社会的状况,最终倒毙于黑暗中。

　　谢飞导演充满理想主义,因此电影中也总留有希望,会设置元素以作为未来打破这种怪圈的新生力量。在封闭、沉闷的湘西村庄,春米的木杵与巨大的石碾既是代代循环的历史的象征,也"传达出一种古文明/愚昧的衰败感"[①]。曾经被萧萧羡慕的城里的女学生也是对这一怪圈的威胁,对怪圈的打破更多地体现在春倌身上,这个在城里接受教育的孩子,在要和萧萧圆房的那天丢下包裹逃离家庭,给了电影光明与希望的想象。《香魂女》中,日本女商人新洋贞子没有结婚,她可以光明正大地约会情人,这给了香二嫂很大的触动,当天夜里,她主动联系情人任忠实。香二嫂最终劝环环和墩子离婚,也是对这一怪圈的打破,让观众看到人性美好的一面,带来希望,呈现出理想主义的色彩。

四、结　　语

　　在谢飞这五部重要的影片中,女性形象是复杂的、丰富鲜活的,虽然受到压迫与欺凌,依然葆有较美好的品性或坚韧的生命力,牢牢掌控着画面主导权的同时也处在被观看的目光之中;男性则有一种衰颓感,虽然掌握着文本的话语权却不断受到挑战,男性形象也多是负面的,身体也多是残疾的、无能的。通过环形叙事,影片强化了人物的命运悲剧感与符号化功能,从而些许打破了环形叙事的元素的设置,在这命运反抗的无力感中添加了希望的想象。

① 戴锦华.斜塔：重读第四代[J].电影艺术,1989(4)：8.

台湾新电影与本土经验
——论侯孝贤的历史寻根意识

孟 畅

近海岛屿这一地理位置促使台湾孕育出独特的海岛文化,带有天然的外向色彩的同时是对土地无法割舍的依赖。近代以来,殖民文化史赋予台湾电影一个特殊的母题——中国情结和台湾意识。20世纪80年代,以侯孝贤、杨德昌等导演为代表的台湾新电影将台湾人的日常生活经验与历史记忆融入电影,在多维文化语境中书写台湾本土经验。侯孝贤创作中的寻根意识表达在《悲情城市》和《童年往事》这两部影片中最具代表性,凸显了台湾文化的历史特质与人文诉求。

一、台湾新电影创作背景

20世纪70年代末80年代初,在严苛的电影检查制度的影响下,爱情片和家庭伦理片在台湾银幕上大行其道,少有涉及现实与历史的作品。在此情况下,根基脆弱、成分复杂的台湾文化濒临绝境。与此同时,台湾经济奇迹腾飞,从封建农耕社会急速转型为高度城市化与工业化的现代社会,跨越转型的磨合期直接对接先进生产关系造成台湾社会发展的时间和空间错位,台湾人不可避免地出现逻辑与心理的错位。现代人的生活单调、节奏快速,跻身在没有充足思考时间、狭小拥挤的都市空间中,每个人都被不断异化。繁华都市里的人们紧张焦虑,重压之下心理脆弱失衡,日渐扭曲的情感和荒芜的人性成为现代生活的主旋律。高居不下的犯罪率,连年提高的经济增长率,一面直上天堂,一面直下地狱,转型期的台湾人在希望和幻灭的两极间疯狂摇摆。

在社会文化诉求下,台湾人开始重新关注本土文化,20世纪80年代呼吁取

向现实的乡土文学热潮由此发展勃兴,大多数知识分子积极投身于寻找台湾的历史根源和自己的身份认同之中。与此同时,台湾当局开始扶持台湾电影行业发展,改变发展策略为强调影片的艺术性,对过去所注重的政治宣传的功能持以近乎摒弃的态度,并且牵头支持新人导演拍片,引导越来越多的知识分子以及大学生关注本土电影的未来,为电影制作队伍增添新生力量。另外,以焦雄屏为首的民间影评人以其高瞻性促使欧陆现实电影风格在台湾声势渐起,电影和影评的有机结合为台湾新电影最终形成打下了良好基础。于是,适时正是创作高峰期的青年导演侯孝贤、杨德昌等纷纷走上时代的前端,以先锋之姿扛起台湾电影新浪潮的重任,在 20 世纪 80 年代各路媒体与影评人的呼吁中,借台湾当局悉心扶持的东风,挣脱束缚,扶摇直上。于是,台湾新电影在内容上强调台湾经验,在形式上倾向自然写实,注重民族气质书写和本土性经验表达,在大量作品中体现出现代文化和历史意识的交融,以格调化、艺术化的手法探讨台湾文化认同、台湾人身份认同等问题。

二、侯孝贤作品的寻根意识

侯孝贤曾在《戏梦人生》之后的访谈中言及:"我一直寻找中国人表达情绪的方式和形式……现阶段我只是引导观众进入一种情绪,希望他能自己涌现对自己或人生的看法,由银幕上反射的转为思考人生的态度。"[①]侯孝贤乃至整个台湾新电影创作集群始终都在追求与探索着中国情结与台湾意识。他们系统梳理台湾乡土文化,以个体成长经验为支撑对话时代与历史,冷静客观地展现台湾近现代以来似"汪洋中的一条船"般风雨飘摇的感觉,怀抱深沉的情感去发掘台湾"乡土根性"底层所蕴含着的所有张力和柔情,以及现代社会与之形成鲜明反差的冷漠和无情。在这一过程中,台湾新电影的创作者们以自传性的叙事手法自觉折射出台湾近半个世纪的浮沉变化。他们有意无意地成为撰史者,带着使命感般地通过摄像机记录人世百态,众生千相,囊括经济、政治、社会以及思想文化等方方面面。其中侯孝贤最具有代表性,他自觉的寻根意识为台湾新电影注入全方位、多层次的本土味道,他在冷静克制的长镜头中凝视着台湾人,记录台湾社会点滴,并以一种历史意识将对两者的关怀与关注深切糅合在一起,最终构筑

① 杨文波.《童年往事》:"从电影到小说"——兼谈"生""死"意向及其语言艺术[J].电影评介,2016(4):25-30.

起一条台湾的文化命脉。他的作品是反映台湾近现代历史社会变迁的宝贵文化资产,包含了对台湾文化最本真的寻觅。以下就以《童年往事》和《悲情城市》两部经典电影为例分析其中所表达的历史寻根意识。

(一)《童年往事》——成长记忆

焦雄屏评价《童年往事》:"片中的人物与行为让我们看到台湾自 1949 年以来的变化,政治上的本土扎根意识,由老一代的根深蒂固乡愁……中一代的抑郁与绝望……乃至下一代的亲炙热土与台湾意识成长……"[①]后来陈儒修在这一"标准诠释"的影响下指出:《童年往事》说明台湾人"对于大陆的记忆,以及所谓家乡的意义,已随着世代交替开始有了变化"[②]。其强调所谓的历史经验更多的应该是台湾居民尤其是没有大陆生活经历的新生代们逐步摆脱中国情结的经验。这一评价多是通过对片末祖母逝世的解读得出,台湾本土评论家将之视为一个时代的终结,因为 1949 年由大陆移民至台湾的老一代人在逐渐离去,他们身上寄托着的中国情结与表现出的"返乡意识"正被在台湾本土成长的下一代的"本土扎根意识"所逐步取代。

侯孝贤巧妙地在两种意识所意味的"原乡"和"建构"之间摆动,力图用不同的手法展现两辈人的历史与本土经验。大陆的经验与故事通过暗示来表达,祖母与父亲的叙述中是远去的大陆记忆,母亲和姐姐谈话中那个在家乡因为重男轻女而失去的孩子是大陆生活的剪影。和大陆相关的画面多是中景、中近景,和他表现阿孝他们孩童生活时多用的客观远景镜头形成鲜明的对比。父亲说话的片段尤为突出,虽然全片中父亲只开过两次口,但侯孝贤都对其使用了面部特写。尤其是听广播吃甘蔗那一段,父亲以近乎自言自语的方式缓缓讲起他在中山大学念书时和昔日同窗好友的故事,即使他表现得好像随口一提,但是唏嘘之余的低眉垂目充满了当时迁台知识分子们共同的忧郁,面部大特写对微表情的捕捉于无声中将老一辈人对大陆的怀念愁绪悄然放大。同时侯孝贤大量地运用广播和音乐这两种听觉感官方式来侧面书写大陆,偶尔出现的片段式的广播中透露了大陆在大炼钢铁的信息,同"大跃进"这一熟知的历史时期相映照,还有妈祖海峡上空的空战等两岸当时局势危急的新闻。背景音乐中也穿插出现过两段

[①] 焦雄屏. 映像中国[M]. 上海:复旦大学出版社,2005:232.
[②] 李振亚. 历史空间/空间历史:从《童年往事》谈记忆与地理空间建构[J]. 中外文学,1998,26(10):52.

《松花江上》中"我的家在东北松花江上"的旋律,这些全部是琐碎的转述方式。然而从阿孝的第一视角出发却理应如此,对于成长在台湾的新一代而言,"原乡"甚至不是遥不可及的梦想。海的那一面的宽广大陆仅仅是父祖辈口中的符号,年轻人只是懵懂地知道那是大人的寄托,大人们会因此而忧虑,但于这些孩子们而言其实并没有意义,所以侯孝贤将这份历史感用间接的方式来表现。在他的镜头中更直观呈现出的是孩子们自身所接触有感的事:因为偷拿家里的钱被发现,然后被惩罚不能吃晚饭;用太阳晒过的水洗澡嬉闹;在吃饭的时候被迫背九九乘法表;和邻家小伙伴们三五成群聚在一起玩陀螺、台球、弹珠等风靡一时的小玩意儿;出去捡铁制品然后倒卖赚点儿小钱拿来买零食;把别人寄来的信件上的邮票剪下来收藏,连父亲难得收到的大陆来信都不放过,甚至包括偷看课外书、做小混混参与小团体打架、考试作弊被抓之后扎爆教导主任自行车轮胎以报复等简单却平实的成长记忆。在远景横移的长镜头中,孩童的嬉笑玩耍如画幅般一一铺陈。

但是两代人的经验并非毫无交集,阿婆执意在阿孝考上中学后带他回梅县老家祭祖这一精彩片段便是两代人的交错。侯孝贤先使用一个疏离的远景镜头,将焦点定在画面中心略偏左的大榕树上,然后用一个固定机位的长镜头忠实记录了阿婆背着小包袱带阿孝出门,两人沿着大榕树过桥最后慢慢出画的全过程。紧接着画面一转,顺着桥前行的乡间小路的尽头,汽笛声由远及近,一列火车缓缓驶来。随后镜头切换到婆孙吃饭的中近景,背景是火车行驶。然后再转接一个大远景镜头,火车在画面中心渐行渐远。最后画面回到婆孙身上,阿婆偏头和同坐的老奶奶交谈,执着地询问对方:"梅县的梅江桥在哪里呀?"连问老少两人三遍,听她们连连说"听不懂"之后,阿婆笑着回头,最后平淡地呢喃了一句"不知道呀"结束了这个问路的话题。更耐人寻味的是此时的背景音效,火车行驶带起的风声和机械轰鸣声渐行渐远不仅寓示着阿婆的大陆遥远无踪,也暗示了大陆同台湾第三代生活的日渐间隔与疏离。祖母找不到回家的路是上一代人对中国情结归属的茫然,阿孝从一开始便没什么想法只是单纯陪祖母回家的念头又何尝不是新一代扎根台湾过程中的随波逐流,于是最后这两种情感在路边一棵野芭乐树下交融,忘记过去,不想明天,当下的快乐在一瞬间即为永恒的成长经验。"一直到今天,我还会常常想起祖母那条回大陆的路,也许只有我陪祖母走过的路,还有那天下午采回来的芭乐。"经历了三次生离死别成长后的阿孝的感慨并非缅怀过去,而是成长必然经历的转变。

侯孝贤在《童年往事》中以自传的方式叙述了台湾新一代人的童年回忆，他采用客观的视角静静旁观一个家庭到达台湾后的历史，用固定机位长镜头、景深镜头等最大限度保证日常生活的真实与完整。侧面回味上一代的中国情结，将一个平凡的迁台家庭的三代演变进行史诗化处理，用成长记忆构筑起台湾20世纪五六十年代到80年代的历史变迁。

（二）《悲情城市》——对话历史

《悲情城市》拍摄完成于1989年，是侯孝贤第二次自觉创作的代表作。整部影片最核心的两个主角——宽美和林家老四林文清在历史政治场景中都是极度边缘化的人物，一个是没有话语权的女人，一个是天然的弱势群体聋哑残障者。故事基于这两个边缘主角，以两条主线叙述了台湾基隆林姓人家的家族史。父亲林阿禄年老体弱，四个儿子中，老二在第二次世界大战时期被日本人强征去了南洋，从此再未归来，妻子还未来得及给他留下一儿半女就成了活寡妇。老三文良则是在相近的时间里被日军征到上海去做翻译，又一个妻子只能留守家中。自幼聋哑的四弟文清反而躲过这些劫难。家中由老大文雄主持生计，是旧式父权的象征，但他即使纳了小妾也依旧没有生出儿子。影片的明面是宽美和林文清之间看似琐碎的爱情故事，暗线则是林家老大林文雄与大陆商人类似帮派斗争的权力比拼。

影片甫一开篇就是1945年昭和天皇的败战诏书，日本向中国无条件投降，这意味着被日本侵占半个世纪的台湾可以回归祖国，群情欢腾。不料林家遭受的诸多劫难这才拉开序幕，光复后台湾并不是众人曾经苦苦期盼的那样，持续的时局动荡将台湾文化侵蚀殆尽。影片中林家的子嗣难题可谓台湾文化遗存问题的象征，虽然文清能够为林阿禄延续宝贵的香火，可最终却依旧被捕，还讽刺地失去了下落。《悲情城市》一片以悲情为题，通过林家几兄弟悲多欢少的城市生活来破题，展现一个个不足称道的小人物在历史细节中各自不同的命运，反映了从1945年日本对台湾统治的结束至1949年国民政府溃败到台湾这段风雨飘摇动荡期的历史。该片是一部以"二二八"事件为背景的文艺作品，虽然侯孝贤本人一再强调他只是想拍出自然法则底下人们在天性支配下的正常活动，但是这部影片直接对话历史的呈现也实实在在地揭开了台湾人被殖民支配后又经受白色恐怖的心理疮疤。

侯孝贤并未直接记录"二二八"事件，只是将之间接提及于宽美与文清的日

常琐事之中,借片中各个角色的记忆,追寻"二二八"事件及时代在他们身上落下的烙印,从差异性的回忆中拼凑出一个"二二八"事件。这样的处理看似将重要历史事实边缘化,实则将宏大沉重的史实嵌入小人物的一举一动之中,同普通人的悲欢离合紧密联系,更容易引起共情,吸引观众投入其中,其手法所带来的影响远比正面客观叙述历史事件更为深刻持久。尤其是在宽美与文清这两个主角身上,他们因为自身天然的政治缺陷,理所应当地同政治拉开了距离,更多的是"自然生活"的呈现。侯孝贤就是使用典型的疏离手法来展现宽美和文清的结缘片段的。先是使用一个固定机位的大全景俯拍大家挤着围坐方桌吃饭的场景,以宽荣为代表的"革命同志"在方桌边上慷慨激昂,谈论法院的阿山院长把法院变成自家人的后院,谈论对日遗留问题,甚至谈到《马关条约》等,就在众人群情激昂高喊"奴化、奴化"指点江山之际,分坐方桌对角线两端的文清和宽美不约而同地起身到众人身后。伴随着"台湾一定要变,敬见证"的背景音,画面切换到方桌背后文清和宽美所在的小角落中,中景取到两人盘腿坐下的上半身处,巧妙地保留大量手部动作发挥的余地,为后续剧情发展做准备。镜头中的两人虽然此时才刚刚相识,但气氛很快就从拘谨转向自然。宽美拿下一旁墙上挂着的便签本,撕了一页纸写上"罗莱蕾"递给文清,从此两人就开始通过便签本写字交谈。镜头缓慢推进,两人之间的感情也逐步升温,但他们聊得风生水起的内容却始终都是些童年时代的小事。在近景和面部特写中,阳光下的两人笑得天真美好,完全沉浸在平凡的快乐之中,与旁边"革命志士"的愤愤不平形成鲜明对比。这样的表现手法刻意地将主角变成历史的旁观者,使其完全置身于全片的矛盾焦点之外。但是美学手法的疏离并不能使历史也真正地疏离,文清依旧亲身体验了"二二八"事件的残酷,在以不会闽南话这样的语言特点为区分的省籍残杀之中,外省人常常简单粗暴地丧命于本省人刀下,文清因为聋哑也被人当作外省人,差点丧命,充满悲情的戏剧性。最后,文清还是因为和宽荣等"革命者"有所牵连而被捕,生死不明。导演试图使之极度边缘化的人不可避免地被拉进了历史旋涡的中心,时代狂潮席卷而来的时候从不会放过任何一个人,即使再平凡边缘。

《悲情城市》就这样以疏离的手法冷静叙述了一代人的回忆,避免让"悲情创痛的记忆"凝结成一种无时间的个体——集体的记忆崇拜,并能赋予"悲情记忆"以丰富的承载,让电影中不同的历史声音此起彼伏。如对"二二八"事件的讲述,有代表国民党官方的陈仪的通告,有清醒知识分子的解释,也有升斗小民和草根阶层的口述,甚至各个人物之间也彼此疏离,如林文清和林文雄职业的互不牵

扯，林文清对知识分子谈论国事的不闻不问等等，但同时将林文雄和当地帮派势力过去那些纠缠混乱的恩怨展现出来。这样丰富蕴含的电影文本，才能有机会让观众在自己的感情和立场上，对另外一种向度的感情和立场抱以承认。

三、结　　语

经验不以人的意志为转移，是主观有效与世界客观发生复合所建构的产物。台湾新电影建构在 20 世纪 80 年代台湾政治、经济、文化的客观变迁所带来的特殊历史际遇之上，以侯孝贤为核心的台湾新电影创作者秉持鲜明的历史寻根意识，完整、清晰、自觉、冷静、真挚、诚实地书写了台湾本土经验——台湾的近现代历史，台湾的文化认同，台湾人的身份意识，台湾的成长与记忆。他们以个体经验书写集体记忆，从个体追寻入手展露真实客观的台湾"人"的历史，给台湾、大陆乃至世界电影史留下宝贵的本土经验创作方式。

胡金铨电影里的儒释道文化建构

胡红草

胡金铨的电影不仅在形式上体现出以京剧和中国画为主要元素的视听审美,而且在内容上体现出以儒释道为主要信仰文化的武侠世界。三种文化在其影片中或是以儒生、和尚、道士等具体人物形象出现,或是以隐晦的影像寓言方式进行文化编码。本文以《大醉侠》《侠女》《空山灵雨》《画皮之阴阳法王》四部影片为分析文本,按照先理论概述后文本分析的写作逻辑,探究胡金铨电影里儒释道文化的建构。

一、儒释道是中国传统信仰文化

(一) 儒家文化:入世思想

"中国传统文化的核心范式是一种建立在血缘伦理基础上的内向型文化,这种文化形态建构自孔子时代所初步形成的儒学体系。"[①]其思想主要体现在"仁"与"礼"上。"仁者爱人,孝弟也者,其为人之本也。"儒家文化的核心思想是仁,其仁是建立在孝悌基础上的。这在某种意义上形成了儒家文化在仁上的两面性,一面是仁者爱人,爱人者人恒爱之;一面是仁者爱亲,为亲复仇天经地义。"古代中国血缘宗法制度根深蒂固,一族之人按照血缘关系上的亲疏远近彼此负有一定的责任与义务,为亲人复仇即是其中之一,这种观念造就了现实中血亲复仇的持久与普遍的推重。以孝悌为本的儒家思想对血亲复仇给予充分的肯定。"[②]

孔子将礼从宗教范畴移植到社会发展行列,使其成为规范等级社会,规范个

① 尹晓丽.儒家文化传统与中国电影民族品性的构成[D].上海:复旦大学,2007:75.
② 尹晓丽.儒家文化传统与中国电影民族品性的构成[D].上海:复旦大学,2007:111.

体行为的标尺。董仲舒在孔孟的基础上提出三纲五常的儒家伦理思想,以此维护封建等级制度和伦理道德。在传统儒家思想中合法的两性情欲应该建立在传宗接代的婚姻关系上,因此妻子有义务为夫家添男丁,若长期不孕者,或不能生男者,丈夫有权将其休之,或另纳小妾。由此可见,儒家文化是一种入世思想,强调人的社会责任感、家庭责任感,要求以道德约束个体行为,尊卑有序,服从制度。

(二)道家文化:出世思想

道家是中国古代主要思想流派之一,代表人物有老子、庄子。其思想主要体现在"道法自然"和"无为而无不为"上。人法地,地法天,天法道,道法自然,此处的自然指规律,即万事万物有其客观规律,要求人应尊重客观规律,适应万物天性。"老子主张'返朴归真'……不让尘世的喜怒哀乐扰乱自己恬淡自由纯洁的心境,自始至终保持自己的自然天性。"[1]老子在此基础上提出了道家无为而治的治国理念,其基本含义一是因任自然,二是不恣意妄为。

道家维护个人利益,承认人生欲望的存在,同时也强调要控制欲望,顺应天性和天理。道教是在道家文化和佛家文化以及印传佛教仪式的基础上建立起来的中国宗教,以黄老思想为理论根据,以羽化升仙脱离形役为"得道"的最高理想。由此可见,道家文化是一种出世思想,强调尊重自然的客观规律以及万事万物的自然本性,追寻人生不受物质、责任等世俗束缚的逍遥境界。

(三)佛家文化:离世思想

佛是梵文"Buddha"的音译,中文意思是智慧、觉悟。其思想主要体现在空性和慈悲上。佛者,心也,空性是也,佛家强调"四大皆空,色即是空"的理念。四大皆空指的是将万物抽象为无物,化为空性;色即是空强调凡事因缘,缘起而生,缘灭而死,缘即是空,空即是缘。但值得注意的是,佛家的"空",绝不是空无所有,而是性空非相空,理空非事空。

佛家认为一切众生皆有如来智慧德相,提出同体大悲,无缘大悲,普度众生,慈悲为怀的思想。因此佛教对僧众最常规的五戒中,不杀生居于首位。若犯戒,不论有意还是无意,自度还是他度,只要能够虔诚忏悔,就有机会实现最圆满的

[1] 蒋桂磊,王志银.道家思想之精髓及其对现代社会的启示[J].科技信息,2009(19):123.

人格,即"放下屠刀,立地成佛"。佛教自西汉末年传入我国后,形成了若干宗派,而禅宗则是中国独立发展出来的本土的佛教宗派,它较好地吸收了道家的道法自然观念和儒家的基于现实的伦理关怀思想,强调顿悟、见性成佛。由此可见,佛家文化是一种离世思想,佛者应慈悲为怀,普度众生,从有到空,从不明到顿悟,从小乘到大乘。

二、胡金铨电影中儒释道文化的建构

(一)交叉与分离:《大醉侠》之文本分析

在《大醉侠》中,胡金铨为我们塑造了两个鲜明的角色,一个是金燕子张熙燕,一个是大醉侠范大悲。金燕子是胡金铨电影中第一个古代女侠形象,她一面是行走江湖英姿飒爽的侠士,一面是出身官宦世家为朝廷效劳的捕快,可以说是一个儒侠;范大悲是胡金铨电影中第一个古代侠客形象,他与胡金铨之后影片中常出现的儒侠有所不同,他身上更多体现出"侠"的逍遥本色,无拘无束、以天为盖、以地为庐,嬉皮中有点正经,正经中又不乏淘气,是典型的道侠。

(1)儒与道的相遇

如何在《大醉侠》文本中让儒家文化与道家文化相遇并擦出火花?为实现该诉求,胡金铨以一种侠客言情的叙事手法让原本陌路的金燕子与范大悲在客栈里萍水相逢且患难与共。两人同居一室,肌肤相对,在略带写意性的镜头中胡金铨将儒、道文化的碰撞巧妙地嵌构在一出镜中花水中月似的暧昧情愫中。

金燕子最初亮相时是女扮男装,但第一次放下长发以女性身份示人则是在与范大悲的"午夜幽会"中。范大悲半夜不睡在自家草庐,却嬉皮笑脸地冲到金燕子的客房内,"我住的地方漏,你别嫌我脏,我在你这里对付一晚上",说完这话便仰卧在金燕子的床上。金燕子呵斥范大悲让他起来,他却故意示弱道:"你可别碰我啊,你要碰我,我就死在这儿。"这种语言上的性别错位无疑带有暧昧的味道。两人关系的进一步发展出现在金燕子中了玉面虎殿中玉射的毒镖被范大悲救回草庐之后。再次同一屋檐下,金燕子的女性身份和女性特征更加明显。由于中毒,她自然从身体到语言都流露出了弱不禁风的柔美,她嗔怒地责怪:"你摆好圈套叫我上当,你什么居心啊你!"范大悲则在房中用亲昵的口吻说:"你呀,就是这点不好,不讲理乱发脾气,来,我给你拔毒。"金燕子不加理会:"用不着你费心!"说着便往门外走。儒家文化强调男女授受不亲,孤男寡女非夫妻不可共处

一室,因此深受儒家文化影响的金燕子宁愿冒着生命危险,也不愿一个陌生男子为她拔毒疗伤。不料毒性发作太快,没走几步她便顺势跌在了范大悲的怀里。此时悠扬的古琴和流水哗啦啦的声响以及水中的游鱼为之后的"力比多叙事"做了铺垫。范大悲不能见死不救,金燕子不能将生死置之度外。于是近景画面中,范大悲说:"张姑娘,现在没办法了,我要用嘴给你把毒吸出来。"特写画面中,金燕子长发披肩,羞涩地点头同意。下一个近景画面中,金燕子露出了象征中国传统女性的红肚兜,而范大悲的左手正搭在她的胸部上方,头部贴在她的胸前。此处胡金铨以救人为目的名正言顺地弱化了"力比多叙事",但又在影像中不断加强该叙事的能指符号。血、被动、汗水、羞涩等,这一系列镜像暗合了女性的初夜,也彰显了两人之间被道德、文化和身份压抑的欲望冲动。

拔毒之后两人开始了形如夫妻的"同居生活"。一日,范大悲因师兄刁敬堂的原因回家后只顾默坐在草亭上练气。金燕子主动走过来柔声搭话:"打庙里回来,你就唉声叹气的,我知道你一定有难言之隐。"至此,范大悲对金燕子的单方面"调戏",已经发展成了两人之间你来我往的温柔体恤和互相欣赏。电影在侠客友谊与男女暧昧之间自由流转,嵌入叙事的儒道文化,在特定的空间、时间彼此独立却又相互调和。

(2) 儒与道的分离

中国有句俗语:道不同不相为谋。金燕子和范大悲出生境遇不同,一个是父亲、哥哥都在朝廷为官,母亲是大家闺秀;一个是自幼父母双亡,被丐帮收养。所受教育不同,一个是儒家的入世哲学;一个是道家的出世逍遥。人生职业不同,一个是官府的女捕快;一个是嗜酒乞讨的叫花子。价值观不同,一个是辅助父亲、哥哥为国报效的儒侠;一个是大隐于市不问江湖的道侠。这样两个大相径庭的人是难以冲破文化界限走向世俗和解的。

金燕子从小接受的是儒家思想,与范大悲的相遇亦是因为公务,她不可能舍弃自己一直以来信仰的"修齐治平"的人生理想。而范大悲因从小的生活处境以及个人性情,也不愿意为情爱、仕途所累。不可永久调和的两种价值观和文化观,必然导致两人以分道扬镳收尾。影片的结尾非常快,可以说是一闪而过,高亢的音乐,仰摇的镜头,范大悲喝着酒俯视着远行的金燕子,之后"剧终"两个鲜艳的红字映在银幕上,就像是两个人的故事也随着分离而剧终了。在仰俯的镜头视角下,我们似乎可以看到在拍《大醉侠》时胡金铨更欣赏道家文化的天人合一,随性自由。

(二) 物内人与物外人：《侠女》之文本分析

在长达三小时的《侠女》中，胡金铨为我们塑造了四个鲜明的角色：一是儒生顾省斋，一是侠女杨慧贞，一是东厂特务许显纯，一是物外高僧慧圆大师。顾省斋虽是一介书生，但对仕途颇有些道家宁可苟全于乱世，不求丧命于诸侯的出世思想。杨慧贞从小拜高僧慧圆为师学习武艺，受到佛教戒杀生思想的影响，不执着于替父报仇，而是隐于孤屯废堡以求生活安宁。魏忠贤的得力助手许显纯杀人无数、诡计多端、心狠手辣，他是东厂派来追杀杨慧贞的功夫高手。如果说这三人皆处"物内"的话，那么慧圆大师则是前来普度他们三人的"物外"高僧。

(1) 物内人：杀人于竹林

侠女杨慧贞藏身于屯堡，其父原部下石将军与鲁将军为了保护她，一个化装成算命的盲人、一个乔装为江湖郎中也安身于此。顾省斋本是局外人，但因其爱慕杨慧贞并与之发生关系，这使得深受儒家尚礼和孝悌观念影响的顾省斋视杨慧贞为妻子、冤死的杨琏为岳父。所以他冒死也甘愿成为杨慧贞的帐前军师，不仅要保护"妻子"，替她扫除锦衣卫，而且顺带为冤死的"岳父"报仇雪恨。

儒家文化虽然强调仁者爱人，但重视为血亲报仇，这与佛家戒杀生、大慈悲的思想不同。胡金铨为了突出佛与儒、道的不同，特意安排了竹林一战。竹林是僧人修行的场域，竹林精舍是佛教史上第一座供佛教徒专用的建筑物，也是后来佛教寺院的前身。本该戒杀生的竹林圣地在物内人眼中却成了助杀生的天然屏障。为了阻止欧阳年和门达的信使取得联系，顾省斋与杨慧贞一行人在竹林里暗中埋伏。烟雾缭绕的竹林配以悠扬的笛声给人如入仙境的感觉，然而这份清幽与禅意却被急促的马蹄声、暗箭穿梭声、杀戮声、嘶吼声打破。

欧阳年负伤逃离，杨慧贞与石将军和门达的两名信使在竹林中相遇。远景镜头中，红、黑、白、绿四色形成了鲜明的对比。绿色代表生命和希望，红色代表危险和鲜血，黑白二色则是死亡的隐喻。接着以中近景依次仰拍四人，光线一明一暗形成了"阴阳脸"的造型效果。以上视觉画面表达了生死只在人的转念之间，善起而生，恶起而死，准确地传达了佛家大慈悲和戒杀生的思想。

(2) 物外人：度人于树林

与物内人杨慧贞等人在竹林里大开杀戒不同，物外人慧圆大师在普通的树林中仍心怀佛法。与上集中展现的仙境竹林不同，下集中的树林树皮斑驳、尘土飞扬、荒草丛生。许显纯乘胜追杀杨慧贞和石将军，却看到了远处山坡上佛光灼

灼,慧圆大师身披袈裟与四名年轻护法在佛光云雾中渐显,天籁般的音乐伴着僧人念经的虔诚,刚才还杀气腾腾的树林立刻显得神圣静谧了,"引导出山河大地皆是如来之思"①。正面相对不是刀光剑影,而是"佛门重地,哪有杀生之理,请放过他们二人",许显纯不听劝欲向慧圆大师飞刺短剑,慧圆将短剑折断,随后在其额前合掌,暗示他冥顽不灵无缘自度。当石将军企图杀掉许显纯为民除害、以绝后患时,慧圆大师再三阻止。慧圆大师行大乘佛法慈悲为怀,离世却也救世,体现出尊重个体生命的佛学理念和救赎精神。

如果说杨慧贞是为了自身生存而被迫杀人,顾省斋是为了个人情欲而帮助杀人,那么慧圆大师则是怀揣普度众生的慈悲之心制止杀人。

(三)物内欲与物外空:《空山灵雨》之文本分析

《空山灵雨》将《侠女》中的"禅机"扩展到世间万物。胡金铨借此片传达出"尘世皆虚妄空寂"的思想,寄希望物外空普度物内欲,物外禅宗超脱物内儒道。

(1)物内欲:戒不掉

《空山灵雨》的叙事线索是三宝寺住持智严法师将要圆寂,他想在自己的三名弟子——大弟子慧通、二弟子慧文、三弟子慧思中选择一位接替自己的职务。三个弟子谁可以当未来的住持,"权"成为影片第一个"物欲之争";智严法师请来了文安居士和王将军来寺庙帮忙考查三名弟子的修行,但文安和王将军却另有居心,他们想要偷盗三宝寺的珍宝——玄奘法师手抄经书卷《大乘起信论》,"利"成为影片第二个"物欲之争"。两个"物欲之争"源于人性的贪婪,不论是慧通、慧文还是文安、王将军,平日都口中念着物外三宝——佛、法、僧,心中却想着物内三宝——利、物、色。

佛教有五戒:一不杀生,二不偷盗,三不邪淫,四不妄语,五不饮酒。戒是一种有意识的控制,唯有强制戒掉,才能进入不需戒没有戒的境界。胡金铨通过一场"水中讲经"的戏准确地表达了"有戒"与"无戒"的关系。山林中雾气缭绕,湖畔里美色嬉笑,物外居士跏趺在岩石上,寺内众僧在对岸打坐诵经。慧通、慧文等僧众虽极力克制窥视湖中女色的欲望,但仍忍不住一瞥。该段落的镜头设计可谓匠心独运:僧人偷窥的特写镜头为物外居士审视他们的主观视角;湖光女色的美景和物外居士的中近景镜头是僧人一瞥时看到的主观视角;水中讲经的

① 吴迎君.阴阳界胡金铨的电影世界[M].上海:复旦大学出版社,2011:183.

远景镜头是路过此处时邱明的主观视角。三人的主观视角互相交叉,表达了心中有色者有"戒"——物外居士亦有"色"——戏水美女、心中无色者无"戒"亦无"色"的思想。

(2) 物外空:无须戒

人若在物内,戒不过只是形式,戒不掉才是本质。不论是儒还是道,都有戒,但都难戒;人若在物外,戒只不过是形式,无须戒才是本质。只有修佛才能真正做到"无须戒",就像是影片中的物外居士。居士一词来源于梵文"Grhapati",本意为长辈或有财产者,用在佛教中指在家修行者。物外居士,即不是出家于寺庙的僧人,也不用刻意戒色戒荤,但不论是智严法师还是当朝圣上都要敬他三分。原因在于他已然真正"成佛",放下了物内欲,达到了物外空。名利色物于他看来,有形同于无,所以"戒"与"不戒"对他来说毫无意义。

为了突出佛家文化中"空"的思想以及表现慧思置于物外的觉悟,胡金铨设计了"打水桥段"。智严法师让三名得力弟子去池边打一桶清水。慧通说:"我是和师弟们一起打的水。"物外向他求解,他说:"就像千溪万水同归大海,才能照出一轮明月。"之后的心理蒙太奇镜头中,他用瓢把水里的三只苍蝇捞了出来。"千溪万水同归大海,才能照出一轮明月"意指人要有包容之心,才能同明月般在夜晚为他人引路。但他容不下水中的苍蝇,又如何能容下千溪万水?同理,慧文说:"弟子是用细纱滤出来的,这就像修行有恒,澄清俗虑,才能返本归真。"之后的心理蒙太奇镜头中,他用纱布将鱼过滤了出来。"修行有恒,澄清俗虑,才能返本归真"意指持之以恒地修行,内心的俗虑就消失了,这样才能真正做到物我合一。但是他非常形式化地将鱼过滤到了桶外,这何尝不是俗虑,又何尝做到了归真?而慧思则说:"听其自然,心清水自清。"之后的心理蒙太奇镜头中,他随手打上一桶水,然后独自在池边打坐。虽然慧思的水中飘着几片浮叶,但他的水是最清澈的,因为他心中没有杂念,真正达到了置于物外的境界。

(3) 物内与物外

看起来慧思是最适合当选住持的人,但是智严法师将住持之位传给了邱明,这是何道理?原因很简单——在于物内与物外的辩证哲思。佛法上说的空,是性空而非相空,是理空而非事空。但是对于慧思而言,他是一种"物外空",不管"物内欲"。换句话说,谁当住持他都无异议,因为他的心里是清净的。但是作为一个住持,不仅仅需要具备"物外空"的境界,同时也需要具有处理"物内欲"的智慧。就像三宝寺,众多僧人有各种破戒行为,也有受人蛊惑肆意犯乱的,不能因

为我自心清便视而不见。同理,维持一座寺庙的香火,需要有文安、王将军这样有财、有权之士的布施,如何处理与他们的关系也是一个住持的分内之事。如果只是听其自然,三宝寺免不了变成一盘散沙。智严法师和物外居士都看到了这一点,所以他们选择让既具有"空性"又具有处理俗世纷扰能力的邱明当三宝寺住持,让慧思当邱明的助手。而这恰恰是慧思的长处,他具有佛心,通晓佛理,辅佐一职最适合不过。

(四)交替与关注:《画皮之阴阳法王》

(1)儒释道的交替叙事

在《画皮之阴阳法王》中,胡金铨为我们塑造了尤枫这一鲜明的人物形象。她被阴阳法王抓走后,成了不人不鬼、不阴不阳的"中间者"。为了重获合法身份,她冒着被阴阳法王彻底摧毁的危险逃离阴阳界,开启了一段寻根之旅。胡金铨以尤枫自居:"我这一辈子,到哪几乎都很难感受到'属于自己的地方'的感觉,我这一辈子都是过客。"①

《画皮之阴阳法王》是胡金铨最后一部作品,此时他较拍摄《大醉侠》和《空山灵雨》时看开许多。《大醉侠》中有道家出世的情怀,《空山灵雨》中有佛家离世的感悟,《画皮之阴阳法王》中则多了份对以儒释道为信仰的多元中国文化的折中思想。为了表现这种思想,胡金铨将文化的交替叙事与故事的危机叙事融合起来,准确地表达了儒释道文化在解决同一问题时的不同态度与方式。

文本开始,夜逃的尤枫遇到了儒生王顺生,王对尤表现出同情,并邀请她去自己家中躲避几天。尤心生感激之余又担心王的妻子不答应,王顺生说:"我老婆她不生,她不生这可就事事由我了。"这里体现了儒家文化中"夫为妻纲"的伦理观念和等级制度。但当王顺生得知尤枫"非人"时,他丝毫不念旧情,只顾去找道士要护身符而欲赶走尤枫。儒家文化在人际关系处理上强调物以类聚、人以群分,尤枫非人,自然和人不是一类。尤枫并没有怨恨他,还告诫他要小心阴阳法王。随着王顺生被阴阳法王附体,儒生段落结束。

尤枫必须寻找到新的依靠,于是她前往道观向玉清道人求助,随着叙事的推进,儒家文化自然退场,道家文化巧妙登场。道家强调道法自然,主张遵循客观规律,人应法天、法地、法自然——生者在阳界,死者在阴界,得道成仙者在天界,

① 吴迎君.阴阳界胡金铨的电影世界[M].上海:复旦大学出版社,2011:198.

此乃天地人三界,天不变道亦不变。阴阳法王自创阴阳界,实乃破道之事,玉清道人怎能袖手旁观,但阴阳法王威力无边,玉清道人不是对手,于是便陪着尤枫寻找得道高人太乙上人。太乙上人一心追求得道成仙,脱离形骸束缚,获得身心自由,在得知拯救了尤枫便可集齐阴阳助己成仙之时,便决定帮助尤枫。由于阴阳法王处于地狱,由阎王管辖,阎王属于佛教,道教插手佛教必须先向佛教请示,阎王为了成全太乙上人成仙的夙愿便同意由他处置阴阳法王。从王顺生到玉清道人、太乙上人再到阎王,我们在故事情节的危机叙事中看到了儒释道文化在影片中的交替出场,它们已然成为辅助人们脱离苦海的传统信仰。

(2) 儒释道的关注情怀

在儒释道的共同帮助下,阴阳法王被制服,阴阳界被瓦解。尤枫进入阴间开始轮回之道。佛家文化看重"缘分"和"因果",王顺生因尤枫被阴阳法王附体,摊上灭顶之灾,故尤枫欠了王顺生的缘和情,所以尤枫投胎到了多年不育的王妻腹中重获新生,以报答恩情和偿还情债,这是佛家对这段缘分的关注之情。

尤枫转世后成为王顺生手里抱着的小公子,太乙上人前来祝贺,说道:"像,像,公子命中缺木,就叫个枫树的'枫'吧。"说完这话,太乙上人送给王顺生一轴画卷,便告辞离去。打开画卷的王顺生看到画面上的尤枫,再看看妻子怀中抱着的儿子,若有所思。画面定格在尤枫的画像上,片尾曲《只有梦里来去》伴着古筝旋律响起,全片结束。红尘中只有梦里来去,道可道,非常道,太乙上人似言非言地道出玄机,只等王顺生自己领悟,这是道家对这段缘分的关注之情。

尤枫转世投胎到王顺生家后,他的身上又担负起了长大成人、考取功名、娶妻生子、光耀门楣的责任。显然,儒家的入世思想和伦理观念对每一个国人都有根深蒂固的影响。顺境多思儒家的入世,逆境多想道家的出世,困境寄托佛家的离世,如此才能在岁月的长河里拿得起、想得开、放得下,由此可见儒释道作为中国传统信仰文化,对每一个人都有着不同程度的影响。

三、结　语

胡金铨电影中常见的人物形象有侠客、儒生、僧人、道士。胡金铨电影中的僧、道一般出现在幽静的寺庙里、山河大地间、偏僻的屯堡内,他们呈现出与世疏离的状态。所以在《龙门客栈》《迎春阁之风波》中,是没有僧人和道士的,原因在于客栈、茶馆是中国社会生活的缩影,与世俗离得很近,与僧道离得很远。结合

胡金铨建构僧侣（居士）形象的《侠女》《空山灵雨》《山中传奇》和建构道士形象的《山中传奇》《天下第一》《画皮之阴阳法王》，我们可以看出胡金铨电影中的僧人大多虽武功高强，却不会以武杀人，即便对方十恶不赦，也坚持以慈悲之心度之。道士就大相径庭了，他们有情有欲，对于善恶虽有所判断，但是一般不干涉他人在道内的生存和发展。他们修行炼道、降妖除魔的主要目的是成仙，这样就可以彻底脱离形骸的拘束和物质的牵绊了。

"千古文人侠客梦"，侠客一直都是文人墨客心中自由洒脱的化身。胡金铨电影中的侠客主要有"儒侠"和"道侠"两种。儒侠积极入世，关心现实生活，仁厚质朴，以天下为己任。而道侠则追求个性独立和生命自由，言行潇洒不受拘束，有小隐于野大隐于市的出世情怀。如果说僧道是以"入教"的形式超脱自我和实现救赎的话，那么侠客则是尘世中真我人格的外化。他们行走江湖，行侠仗义，不为功名所累，不为世俗所扰，既不用像僧人那样严守清规戒律，也不用像道士那样修道成仙，更不用像儒生那样以考取功名、传宗接代、光宗耀祖为人生目标。

除了僧、道、侠以外，儒生也是胡金铨电影中的常客，《侠女》《山中传奇》《画皮之阴阳法王》是三部以儒生为男主角的电影。胡金铨对儒生的态度既有肯定的一面，也有否定的一面。在《画皮之阴阳法王》中否定因素更鲜明一些，胡金铨借此表达了对儒家文化中三纲五常、存天理灭人欲等思想的批判和对部分儒生表面一套、背后一套的反感。

胡金铨在其武侠电影中建构了以儒释道为载体的影像结构，这种一贯的将中国传统文化嵌入武侠电影类型中的书写方式，既是胡金铨导演"作者性"的体现，也是其武侠影片以"太中国"享誉世界的标志。

毕赣电影创作研究

任 菲

新锐导演毕赣的两部电影作品《路边野餐》和《地球最后的夜晚》均足以在中国文艺片史上留下浓墨重彩的一笔。其中被遮蔽于缝隙之处的种种意象无不富有重要的情感意涵与艺术价值。此两者的功与过给中国文艺片的发展起到了一定的借鉴作用,即文艺片(艺术电影)在保持自身精髓的前提下与类型片有机结合,并创新其外在形式,加以宏观调控的佐助,方能繁荣发展。

一、时间的呈现与意蕴

在毕赣的影像世界中,时间是最重要的线索。他的时间观念并非线性的,而是有悖熟识的——碎片化,可任意打乱、扭曲、肢解,再按照记忆与情感的流动重新排列建构起来的。他将此观念诉诸影片《路边野餐》和《地球最后的夜晚》之中,通过各种深刻的意象符码和多线索、碎片化的叙事方式,以魔幻诗性的手笔探索现实的本质与人性中最隐蔽、最幽微难言的情感欲望。

这两部影片里,随处可见的钟表不再只是单纯的时间符号,它们不仅可以于顺逆方向之间行走自如,而且直接参与了叙事功能,成为重要的叙事线索。《路边野餐》的小卫卫喜欢画表,画表之举照应了荡麦的摩托车小哥卫卫的相同习惯。《地球最后的夜晚》里,罗纮武父亲临终前面朝钟表喝酒,而后罗纮武在父亲的钟表背面发现万绮雯的旧照片和联系方式,由此开启了找寻她的旅途。

除了诸多钟表物件之外,还有一些隐蔽的意象蕴含着时间的奥义。在毕赣的两部影片中均呈现类似"滴漏计时"的意象,它昭示着影片所蕴含的时间本义。

火车也作为承载时间的工具在《路边野餐》和《地球最后的夜晚》中屡次出现。譬如:它既是陈升从凯里到镇远之间来往的交通工具,也是罗纮武初见万

绮雯的场所。作为工业革命的产物，火车象征着现代文明，它内含适合电影叙事的、相对封闭独立的空间，外以独特的运动形态契合电影的表现形态。"火车"因此成为电影的宠儿，它被深谙侯孝贤影像风格的毕赣运用于时间哲理中。荡麦之行本不在陈升计划之内，此番插曲预示了荡麦是一片包罗着神秘气氛、错杂时空的境地。火车承载着陈升的过去心、现在心、未来心三个维度的记忆与时间，斑驳而厚重。同样，在《地球最后的夜晚》里，在罗纮武与万绮雯约定私奔之际，火车的轰鸣声不断响起，这富有魔幻主义的声响预示着他们私奔的想法仅仅是虚幻泡影，在现实中将永远无法达成。

《路边野餐》在呈现火车时，还表现了其他交通工具——废弃的汽车、破旧的摩托车、行动迟缓的吊车……此外，陈升诊所的电风扇年久失修、洋洋手中的风车也停止运动……它们的圆周运动契合钟表上时间的流动，其时而僵硬时而运转的状态隐喻了时间的停滞与流动。而《地球最后的夜晚》中，开车与情人私奔的罗纮武不幸被左宏元半道拦截、运送苹果的马车因马猝然发疯而停滞不前……在镜头的凝视下，只有在车轮运转之际，时间才会流动。破旧的交通工具是老城镇工业化留下的斑斑伤痕，亦是这里人们思想上的囿限、禁锢，而它们在行驶中总遭遇"障碍"的状态默示了身处偏远山区的底层人民在精神和情感上的滞碍。他们无法获得形而上的超脱与自由，他们均被囚禁于遗憾之中，其不自由的心灵无处寄托。

当个体因自身缺陷致使欲望无法实现时，心理补偿机制便会运转起来，通过其他途径来消解个体的焦虑。《路边野餐》和《地球最后的夜晚》里充斥着漂泊无依的灵魂，在他们原本赖以依靠的价值体系崩塌瓦解、个体陷入焦虑抑或虚无的状态之后，便会努力寻找新的价值体系、情感的归属。

陈升挚爱的母亲和妻子相继去世，他把情感寄托在侄子小卫卫身上，欲将自己爱情、亲情的缺憾补偿于卫卫，企望以此获得心灵的救赎，奈何小卫卫被父亲老歪阻止与陈升见面，接着又被花和尚接走远离陈升身边。山长水远，老医生与她念念不忘的林爱人临终前也未能重逢，磁带、衬衫成了她唯一的寄托，可最终这些物件也没能及时交予林爱人手中。罪域浮沉，罗纮武紧紧抓住万绮雯——这个和母亲相仿的神秘女人，将她当作最后一根救命稻草，却招致她的欺骗、利用与遗弃。片中的每个人都倾其所能，渴望通过不同的方式来救赎自我，但囿于其目的的不可能性，他们采取的任何措施、寻觅的任何途径都显得徒劳无功、苍白无力。

两部影片中，无论是交通工具还是日用品所进行的圆周运动，除了表现时间的运行之外，还与轮回的概念串联在一起。剧中人也无处不在做着圆周运动：陈升从凯里出发，途经荡麦，再原路返回，过去和未来混合交织于同一时空——荡麦，构成命运的轮回圈。梦想去凯里做导游的洋洋坐船到对岸买了个风车就过桥返回，成年卫卫骑摩托带领陈升在荡麦转圈，罗纮武带领凯珍从台球室开始飞舞、转角处与幼年抛弃他的母亲相逢……每个人置身于命运的牢笼中，努力追寻、逃脱，左不过因循着虚空无望的轨迹轮回往复。

在这里，导演毕赣把时间当作一个容器，其中禁锢与自由、罪孽与救赎、爱与恨、生与死纠葛成一团乱麻，每个人都如同西西弗斯一般背负着沉重的缺憾在荒谬到令人绝望的现实泥沼中挣扎。西西弗斯是古希腊神话中的国王，因为触怒了宙斯而遭受惩罚，每天都要推石上山，再等石滚落山脚，周而复始、往返无期。萨特对此阐释道，西西弗斯不断推石上山的经历是荒诞的，一如普罗大众的荒诞人生。人处在荒谬的存在中，希望不过是绝望衍化的泡影。这些人分为两种——一种人不清楚自己存在的荒谬性，麻木混沌地过活；另一种人看透人生并直面荒谬，以诸如重复着推石上山的行动来对抗荒诞的存在，挣脱悲剧命运的囚笼。萨特认为前者乃悲剧的人生，后者是悲剧人生的英雄。在他眼中，这些具有"存在主义"特质的英雄保持自己的自由状态，在"自由选择"中创造自我存在的价值。由此，重获自由的陈升尽管面临着无爱的困境——亲人、爱人相继离世，苦心照看的小卫卫一朝被人抢夺，与他重逢的逝世妻子早已名花有主，成年的卫卫也只能送他一段路程……但是他依然在"自由选择"下排除万难，坚持踏上寻找小卫卫的路途。茕茕孑立的罗纮武屡屡遭遇被亲情、友情、爱情所抛弃的厄运。当他历尽险阻与凯珍重逢时，明知伊人已是水月镜花，仍然"自由选择"了付出以瞬间换取永恒的代价。虽然身处于如此荒谬的世界里，陈升与罗纮武在"自由选择"之下，以做梦的方式抵抗绝望、成全自己。

二、梦境的呈现与意蕴

在弗洛伊德之前，一个人的梦境往往被用来占卜、寓言，它隶属于"鬼神之说"。弗洛伊德真正把梦纳入了科学的范畴，使其内在理路有一定的依据和规律可循。他释梦的中枢在于他所建构的精神组织即意识、前意识与潜意识。意识相当于"自我"；前意识相当于"超我"；潜意识即与意识、前意识相抵牾的部分，相

当于"本我"。在《路边野餐》里，陈升形象极其复杂，他一面是冷面无情的江湖混子，另一面是妙手仁心的乡野医生；他一面是流连市井的俗人，另一面是曲高和寡的诗人。

出狱后的陈升所开之车和酒鬼出车祸之车车型相同，酒鬼以绑木棍的方法来对抗野人，陈升亦如此，甚至酒鬼车祸案发的时间、地点等各个方面都呼应着陈升车开的轨迹。酒鬼离经叛道的堕落形象，影射着陈升年少轻狂时的"本我"。苍颜白发的花和尚一心渴望着亲情的回归，以照顾、呵护他人的孩子的方式来赎罪，填补自己心理的缺失。年老的花和尚契合陈升劫后重生的"超我"。

比起陈升，罗纮武的人物形象相对简单。罗纮武梦里两个异化并重叠的部分显示了白猫妈妈是罗纮武的妈妈、"小白猫"是自己未出世的儿子。而"白猫"则代表了罗纮武的"本我"人格，对往事超脱释然的白猫妈妈是罗纮武圆梦过后的"超我"人格，她看穿了生活荒诞的本质，以淡然的态度对抗人生的无常。白猫妈妈亦属于罗纮武情感的一处寄托。

两部影片中还有一些细碎的意象发挥的重要作用与梦的运作原理具有内在同构性。"凝缩""置换"源于弗洛伊德对"梦"运作原理的阐释。麦茨创造性地将此概念与拉康精神分析语义学里相关的定义相结合，将"凝缩""置换"与"隐喻""换喻"的概念一同引入了电影理论之中。梦的运作原理——"凝缩""置换"与电影修辞的语法——"隐喻""换喻"的语法如出一辙。在这两部影片里，典型的隐喻元素有：镜子、手电筒、房子、野人与洞穴；典型的换喻元素有：鱼、蛇、野柚子。

镜子背后是镜像原理的运用——当人通过照镜子的方式把自己的镜中像当作"意义"亦为"所指"时，其自身能指和镜像所指的隐喻关系相似。麦茨的"镜像理论"指出：电影的镜头语言是"能指"，但往往没有与之对应、固定不变的"所指"。因为人能够从镜像中觉察出自我价值的确定，自我与他人、自我与世界之间的关系，自我认同的真相抑或虚影背后的谎言等诸多的心理现象。

抽烟的陈升所背靠的镜子映现张夕清秀的面容；罗纮武从万绮雯的化妆镜中窥视她妖冶的脸庞，这幽微难言的性欲从镜中流溢而出。而花和尚的车窗显现出他花白的脑袋、钟表与陈升背影的叠化效果，暗示着老无所依的花和尚与形单影只的陈升表面上因争夺卫卫形成二元对立的关系，实则魔幻的时间执念已把他们化为同一个人。

手电筒是老医生和林爱人依偎取暖的珍宝，是陈升为给与妻子样貌一样的女人看海豚的法宝，它不止蕴含着强烈的性暗示，也蕴藏着"爱情就是温暖、光明

等一切美好事物"的含义。

房子、进出口象征着女人的性器官——子宫、阴道,在罗纮武的梦境中被重点刻画。那座恋人念咒便会使之旋转的房子被罗母所烧毁,暗喻着母亲的子宫被阉割,罗纮武对母爱缺席的耿耿于怀。

野人在《路边野餐》的开篇便与洞穴联系在一起,它发挥着时间标记的功能,为电影划分段落;渲染了神秘恐惧的氛围;代表着人们对未知的恐惧。而"洞穴隐喻"是柏拉图在《理想国》中想象人类的掌握知识的图景,它诠释了人只有先克服未知恐惧、跳出旧有囿限,才能无限地趋近真相的道理。起始,陈升在山洞里听闻酒鬼宣扬洞里野人的恐怖流言,罗纮武在山洞里沉迷于万绮雯的爱情陷阱。出洞的陈升、罗纮武分别找寻小卫卫、万绮雯,他们摒弃"困兽之斗"的消极选择,而是尽一己之力跳出了囹圄,不畏面对残酷的真相。陈升、罗纮武虽然都没有达成他们的目的,但终究弥补了遗憾,破解了谎言,获得了心灵上的补偿、精神上的升华。

鱼是西方文化语境里最早代表耶稣基督的动物,是性爱与生殖中阴茎的象征;而蛇在弗洛伊德释梦字典中被定义为最典型的男性生殖器的象征。鱼代表着被动弱势的陈升,蛇代表着被危险事物吸引的罗纮武,他们在爱情中被动地做困兽之斗。野柚子代指风情万种、心机颇深的万绮雯,她所求取的真爱亦如于夏季寻找的野柚子,不复存在。

梦境在西方文化语境下被原欲所解构,而在东方文化的视域下,庄子把它构建成一种自由从容的生命状态。"庄周梦蝶"阐述了人无法准确辨别真实虚幻与生死物化的哲理。生命的起始本不拘形骸,历经一世的斑斓与荒芜之后,形骸幻灭,复归尘土。在酒鬼身边如影随形的狗好似被他撞死的老医生儿子;与病逝的张夕模样相同的女子为陈升洗头;洞穴里的小白猫亦是罗纮武转世的儿子,与他共玩乐。只有在荡麦,主人公尘封已久的心才能再次复活。

"荡麦",苗语意为"不存在的地方"。荡麦与凯里的关系如同火车的双轨一样,荡麦之于凯里是一种似真似幻的存在即平行时空。在荡麦,逝世的人可以复生,失去的爱可以挽回。一切人事似真如幻,似梦非梦,形如野人般诡谲的长镜头窥视了这虚妄荒诞又真心实意的全过程。

三、毕赣作品功过评说

艺术电影在中国电影市场里长期处于边缘化的位置。《路边野餐》的诞生无

疑给中国电影带来了许多惊喜,它将艺术电影置于前景,提高其话语权,产生着举足轻重的影响力。该小成本文艺片获得了国内外九项大奖,一经院线上映便引起了电影人、普通观众等的广泛关注,好评备至。它以深厚的内蕴、宽广的外延成为电影人津津乐道的谈资,其中高明巧妙的情节架构与"烛照时空"的深刻情感也给予普通受众耳目一新的体验。随之而来的第二部影片《地球最后的夜晚》也以强大的营销模式、宣传途径、明星阵容以及"一吻跨年"的旗号一时间刷爆了网络各大平台,创下了国产文艺片预售票房新高的佳绩。然而好景不长,自影片上映的头天以来,它的票房一再"滑铁卢",甚至身陷恶评如潮、口碑崩塌的窘境。是什么导致了毕导前后两部影片"断崖式"的差距?

首先,《地球最后的夜晚》作为《路边野餐》的分支延续,讲述了陈升母亲的传奇故事,虽与《路边野餐》风格迥异,但在艺术手法上片面注重继承前者而缺乏创新。它重复套用《路边野餐》的旧有方式(譬如,以表达真实的长镜头来描绘虚幻美好的梦境,而现实则被镜头描绘得鬼魅混沌),却无新的诠释。

其次,毕赣的电影是诗,诗是诗,音乐亦为诗。诗和音乐的水乳交融、浑然一体给《路边野餐》注入灵气,弥补了影片情节的晦涩。而这两个重要元素在《地球最后的夜晚》中多多少少被消解了。《路边野餐》又名《凯里蓝调》,其配乐大都来自滚石的歌手——伍佰,其作品富有蓝调曲风,影片与蓝调音乐、"蓝调"诗歌共同传达给受众一种苍凉悲怆、残酷至极的质感。《小茉莉》和《告别》是本片的音乐眼:《小茉莉》推进剧情的发展,抒发陈升悼亡妻之怀。而《告别》是全片提纲挈领、升华主旨的歌曲。它如泣如诉,身陷回忆无法自拔的人们只能选择以"告别"做句点,这正是本歌所讲述的、贯穿全篇、哀而不伤的感情悲剧。它不仅串联起全剧的感情线索,并且抒发了剧中人对过往由怀念不舍到最终洒脱释怀的态度。

《地球最后的夜晚》所运用的音乐也可圈可点。开端空灵缥缈的电音营造神秘梦境的氛围。电音不断复沓蔓延,传达出因果轮回的况味。*Up and Down*、《花花宇宙》衬托万绮雯熊熊烈火般炙热的性格。但该片缺少提纲挈领、升华主旨的灵魂之乐,并且囿于主人公罗纮武的特殊身份,片中的诗歌少之又少。如若缺少了诗歌和音乐相互配合,毕赣式浪漫也就缺少了一味引子,缺失了几分姿色。

再次,导演不恰当地以类型片与艺术片相融的方式向市场投诚。黑色电影中的典型元素:坚强执着的男性侦探——罗纮武、蛇蝎心肠的美人——万绮雯、

暴戾恣睢的罪犯——左宏元、失踪的钱财物件——万绮雯窃取的绿皮书、漆黑昏暗的灯光、离奇曲折的故事情节、深挖人性的复杂黑暗等等在该文艺片中均有所展现。但类型片、艺术片的结合不是简单相加的关系,"艺术+类型的情况主要有两种:一种是艺术电影借助类型表达自己的艺术理念,类型在这一组合中充当一种工具和靶子,导演借助对类型程式来凸现自己对传统和成规的批判。……另一种情况则是如《教父》这样,将类型程式放在显性层面,突出类型的魅力,而将导演个人的思想和艺术表达放在相对隐性的层面。"[①]《地球最后的夜晚》显得有些不伦不类,黑色电影元素并没有和导演的私人化风格相辅相成、有机融合,反而两相抵牾,潜隐了导演的诗性诉求,破坏了该片的艺术整体性。甚至,这些黑色元素冲淡了主旨的深度和普适性,使影片的形式与内容不够和谐统一。由此可见,导演在不熟悉商业片运作的情况下贸然尝试"扭我"的风格,无疑是舍本逐末。

最后,从某种维度上讲,该片成在营销模式,败也在此。《地球最后的夜晚》打着"和爱人一吻跨年"的旗号在短时间内刷爆了抖音等众平台,其重点定位的受众群体明显是青年情侣们。而影片本身属于小众的作者电影,其体量无法承载接受对象错位的"期待视野"。该片的宣传口号诱导了年轻情侣们,他们基于自己的经验惯性误以为去赴一场甜蜜又愉悦的视觉盛宴,而结果却与自己的"期待视野"大相径庭,从而引发心理落差和观影不适感。这是导致《地球最后的夜晚》"滑铁卢"最重要的一个原因。

四、结语:中国艺术电影的出路

毕赣之作《路边野餐》的成功让中国小成本文艺电影迎来了曙光,注入了新的生机。而它的姊妹篇《地球最后的夜晚》沦为一次勇敢却失败的探索。所谓"城内失火,殃及池鱼",文艺片原本与市场的对接就存在无法调和的问题,再加上受众对《地球最后的夜晚》的失望致使中国文艺片的生态环境再度恶化。随着普通受众对诸如此类的文艺片的观影兴趣降低,文艺片生存、发展的土壤会日渐贫瘠。面对严峻的考验,电影人如何使文艺片与市场良性兼容是亟待解决的问题。

① 桂琳.艺术电影为何难以赢得大众市场?:从电影《地球最后的夜晚》引发争议说起[N].文汇报,2019-01-09(11).

首先，电影人应取《地球最后的夜晚》之长处：强有力的营销手段——"一吻跨年"富有仪式感的主题；广阔又热门的传播渠道——抖音、微视、快手等等；巧妙的定档时间——片名"最后的夜晚"与跨年定档期不谋而合，文艺片应避开商业片上映的高峰期（如寒暑假），而在契合片子特质的特殊日期定档；精准的受众群体定位——与影片产生最大共鸣的受众群体。

其次，电影人应当弥补《地球最后夜晚》的短处，文艺片的定位不该限于"曲高和寡"，而是应该在不失创作个性的基础上，恰当地将商业片/类型片的元素引入文艺片之中。我国刁亦男导演的《白日焰火》便是成功的案例。该片建构出悬疑的骨架——警察破案、追查真凶，真相一步步抽丝剥茧。多重叙事手法的运用"化腐朽为神奇"。它自然地将故事划分为三个段落，主人公的背景、人物的感情纠葛、案情的进展真相因张自力的破案行径有机地串联在一起，为影片填充了血肉。该手法避免了平铺直叙的枯燥，超越真实世界的质感丰富了受众的审美层次；又结合一些别样的叙事细节，凸显了艺术电影的独立气息，深化了主旨——底层人物的性压抑和生命对抗荒诞的一种状态。

如此，毕赣导演在《地球最后的夜晚》中注入类型片元素的同时，亦需做好取舍。对于大多普通受众而言，《地球最后的夜晚》从内而外皆晦涩难懂。该片的内涵不再赘述，它的外在叙事结构类似于"纹心结构"，罗纮武的经历、回忆、梦境均成像于"镜渊"之中，实物与倒影互文，彼此映射、虚实难辨。文艺片的深刻内核是它的根本属性，不可更改，而导演可以从影片的外部入手，化难为易。譬如：采取通俗易懂又富于变幻的叙事手法使情节有机连贯，促使文艺片的底色与类型片的元素兼容共生、相辅相成。

最后，国家应加大对文艺片的扶持力度。有关部门应增加对文艺片的投资力度，增设培养扶植文艺片创作人的机构，鼓励著名导演重视汲取文艺片的养分，发布相关政策来促使院线加大文艺片的排片量，通过高校教育及媒体宣传培养喜爱文艺片的受众等多种途径多种方式鼓励文艺片创作，使其在中国电影市场蓬勃发展。

漂泊·古板·放逐
——娄烨电影中的武汉城市想象

魏媛媛

都市在电影中的彰显是电影在空间景观下的一种文化意象,而娄烨作为中国第六代导演中的重要人物深刻剖析了个体与都市间的关系。本文以娄烨电影中的武汉为例,探讨电影对武汉城市的想象。武汉在发展的过程中建设和遗留了各类的空间景观,这使得武汉能够呈现出不同角度的城市风貌,以此拥有了构建多重叙事空间的可能性。娄烨电影下的武汉城市想象在一定程度上展现了武汉的性格、文化与精神风貌,城市让作品中的角色生动起来,为影片注入了不可比拟的活力,对电影的叙事发挥着至关重要的作用。

在美国心理学家韦勒克和沃伦所写的《文学理论》中,对于"意象"一词的定义为:表示有关过去的感受上、知觉上的经验在心中的重现或回忆[1]。而这样的定义更加接近于知觉表象,比较容易被量化和统计。凯文·林奇《城市意象》中的"意象"也有相同的含义,在林奇看来,"在单个物质实体、一个共同的文化背景以及一种基本生理特征三者的相互作用过程中,希望可能达成一致的领域"[2]。因此一个城市的构建本质上是绝大部分人所达成共识的群体意象。一个城市的意象应包括三个部分:一是城市特色,即区别于其他城市的地方。二是城市形态,即每一个景观与其他景观和人发生的关系。三是城市精神,即城市市民认同的精神价值与共同追求。

不同于第五代导演深根于土地的情感表达,生长在都市的第六代导演则将摄像机锁定在了"城市"这一空间维度。而娄烨作为第六代导演中的重要人物,其电影创作不曾离开过"城市"这个文化意象。娄烨的电影不仅关注城市生活中

[1] 韦勒克,沃伦. 文学理论[M]. 刘象愚,等译. 北京:生活·读书·新知三联书店,1984:201-255.
[2] 林奇. 城市意象[M]. 方益萍,何晓军,译. 北京:华夏出版社,2001:5.

的边缘化人物,更以纪实的影像记录着中国城市化进程中的多个角度,去还原生活中真实和残酷的一面。武汉并不是娄烨的故乡,也不是他长期生活的城市,娄烨对于武汉的认知是来自王小帅导演的只言片语,娄烨对这个处在转型期的大城市非常感兴趣,巨大的破旧厂房和汉口租界洋楼的奇特混杂,他认为这预示着中国的某种奇异景象[①]。于是,在娄烨的11部作品中两次出现了武汉,分别是2006年的《颐和园》和2012年的《浮城谜事》。在这两部作品中,娄烨把武汉城市中繁华的一面、古老的一面、破旧的一面通过他不会撒谎的摄像机展现了出来。

一、城市底色:在迷雾中无根的漂泊感

娄烨电影中的城市不止武汉,他从小在上海长大,大学时期在北京度过,在拍片前娄烨甚至都不曾去过武汉,然而武汉却是娄烨都市电影中重要的一部分。《颐和园》里武汉的拍摄戏份仅次于北京,《浮城谜事》更是把全部故事的发生背景放在了武汉。究其原因,不外乎以下几点:一是武汉不论是在20世纪90年代还是2012年前后都处在城市化的进程中,还未完全成为国际大都市,因此武汉具有既保守又开放的文化特质,是当下中国城市建设的缩影。二是武汉的地理环境,水是武汉的生命,作为千湖之城,长江东去,汉水西来,水让武汉的冬天更加寒冷,春秋雾气弥散,夏天更加湿热,而娄烨惯用水作为其电影中的一个符号。三是武汉地处中部,交通便利,能够成为大多数人的归宿,但也可能只是他们路途中的一个暂居地,这样的漂泊流浪感也是新时代人的迷茫情愫的阵地。

武汉三镇在中国近现代史中有着浓墨重彩的一笔,汉口在第二次鸦片战争后作为开埠口岸是长江沿岸重要的港口城市,而辛亥革命的第一枪在武昌打响,这让武汉染上了革命的色彩。新中国成立后,武汉利用自身的地理优势快速发展,这个被称作"东方芝加哥"的城市在新时代开始复苏。在80年代,武汉没有跟上改革开放的步伐,城市现代化进程缓慢,城市中仍保留着中国旧时期的保守观念。进入新世纪之后,武汉作为华中重点城市加快发展经济建设,"武汉每天不一样"的口号使其每天都处在灰蒙蒙的工业环境之中。

当然武汉的灰色,不仅有来自城市建设中的环境污染,还有城市本身的地理

① 林风云.电影中的武汉城市形象:兼议武汉城市形象推广策略[J].人文论谭,2013(1):244-250.

环境。武汉地处中部,北面临水、南面靠山,凛凛寒风随着汉江的水长驱直入,温暖南风却被山脊挡住,城市中江多湖多导致空气湿度极高。工业污染和地理位置都导致了武汉天空中全是雾气,极少见到太阳,城市整天沉浸在灰色之中,再加之武汉雨季长且降雨量大,雨水往往能掩盖住许多残酷、暴力的事件和事情的真相,迷雾和雨水是表达死亡、浮躁、迷茫最好的电影符号,更易让电影故事显得扑朔迷离和混沌不堪。

在易中天的《读城记》中,对武汉的形容是"左右逢源、腹背受敌、亦南亦北、不三不四"[1],这是一种最好同时也最坏的地理位置。如果说最坏指的是武汉地理位置所形成的气候,那么最好就一定是指武汉九省通衢、水陆两栖的绝佳交通条件。交通的便利赋予了武汉兼容并蓄的城市精神,迎来送往接纳各色人等进入这座城市。大量农民工进城后武汉城乡结合的气质更显浓厚,而关于武汉的大多数影像是游离在大都市繁华之外的,以一种简朴、繁乱的气息呈现在观众眼前。优良的地理位置也使其成为许多人旅途的中转站,它不仅是贾樟柯《三峡好人》《江湖儿女》《天注定》中主角们沿途的暂歇处,而且是《人在囧途》等中国公路片中的必经之处。武汉带给人的漂泊感不亚于北上广深,因为其可供选择的交通方式太多,人极易离开这座城市,武汉既有着怀揣憧憬的可能性,又伴随着挥之不去的陌生感。漂泊无依的异乡感也是武汉的城市印象之一。

二、都市景观:在浮华背后异化的孤独感

"纵观中西电影史,城市建筑、街道、酒吧、人流、车群、咖啡馆等一直是摄影机痴爱的物恋景观,城市这一现代性展示的中心场所串联起了不同时期、不同类型、不同文化的影像,构成了比物理现实更意乱情迷的银幕都会景观。"[2]都市是市民日常生活、消费的场所,一个区域能够成为都市的同时意味着这片区域一定有大批人口的聚集,这代表着都市中一定会出现不同类型、不同程度的矛盾。因此大都市在作为庞大财富的聚集地和挥霍消费的场所的同时必定在某个角落有着人类苦痛与绝望的居所。中国大规模、急速的城市化建设打破了旧中国田园牧歌式的乡村生活方式,取而代之的是摩天大厦和轰鸣的机器声,现实、浮躁的拜金主义尘嚣日上。科技的现代化同河流、大桥、街道等地理要素一起构建了弥

[1] 易中天. 读城记[J]. 甘肃教育,2015(12):128.
[2] 孙邵谊. 二十一世纪西方电影思潮[M]. 上海:复旦大学出版社,2018:11.

漫着诱惑与恐惧的都市生活氛围,从而影响了现代都市人的情感异化。

《浮城谜事》的开头就展现了娄烨想象中的"浮城"。在呈现男主角乔永照的情人蚊子因交通事故死亡后,摄像机从死者身上上摇,接着俯拍城市中的各类公路,镜头一切转向乔永照所乘坐的飞机,又让观众透过机窗的视角看到武汉上空的层层雾气以及一座座烟囱,镜头随后飞驰到了长江二桥,画面叠化出了影片名称《浮城谜事》,接下来陆洁驾驶着私家车的画面与城市鸟瞰俯拍镜头相互交叉,伴随着乔永照下飞机,影片的片头结束。娄烨追求纪实美学,常采用手持摄影和长镜头来展现人物的心理活动,而这样大面积地使用俯拍镜头在娄烨的影片中比较少见。在《浮城谜事》片头,镜头就像云雾,从蚊子的尸体边随风飘到乔永照和陆洁的身边,镜头一直漂浮在城市的上方,不肯深扎于土地,高架桥、大楼、奔驶在半空中的轻轨、飞机、高高的烟囱和横在长江上的大桥等等,所有的景观都切合了题目中的"浮"。同样《浮城谜事》的3分钟片尾里,娄烨还是在航拍武汉的全貌:都市道路纵横交错,高耸的大厦在晃动的航拍镜头下仍显得飘飘浮浮的,然而就在这样井然有序的都市中,多少肮脏与残酷被掩盖住。

《浮城谜事》中的乔永照和陆洁算得上名副其实的都市人,年少时共同打拼挣得一家公司,出行有轿车,也住着宽敞的公寓,房子里有保姆打理生活琐事,不与双方父母同居,只有在假期才会带着女儿安安去看望父母,这是幸福的现代家庭生活模式。但是在这种情况下,乔永照隐瞒着陆洁包养了"小三"桑琪并生下了一个儿子,并且还有不间断的一夜情对象,乔永照的欲望没有终点,这也是造成最后两人因他而死的主要原因。乔永照就如一只被困在牢笼中的猛兽,只有通过性和暴力才能发泄他扭曲变态的心理和无处可依的漂泊感。

都市以其超乎一般的强度在空间中创造出了无数的栖息地,但也加深了都市人精神上的迷茫与无依。武汉这座都市在娄烨的影片下深刻地展现出了都市人的徘徊与挣扎,完成了都市人的欲望、焦虑以及梦魇的现代性想象,剖析了其困顿的精神生活。娄烨的电影拨开了迷雾,揭示了复杂社会的本质,将现代都市人的痛苦、危机感真实地反映出来,将都市中的生存状态真实地表现出来,真正关注个体人的命运。[①]

都市站在时尚文化的最前沿,也能最先接触到全世界最流行的事物,都市电影理所应当地要突出都市的时尚感。迪厅、酒吧、KTV、咖啡厅等具有现代性的

① 张晓艳,江霄."新都市电影"中的都市意象[J].电影新作,2014(2):93-95.

空间符号在娄烨的电影中光鲜亮丽却又生硬冰冷,富丽堂皇而又嘈杂浮华,这些都市意象虽出现在轻松活跃的氛围中,但难以掩盖住深层次的情感故事和虚浮不实的社会气质。《颐和园》中余虹孤身一人来到武汉,她游荡在舞厅、咖啡馆,寻找到了与她相似的一个人——唐老师。凭借女性的直觉,余虹认为唐老师跟她一样内心住着另外一个人,她希望唐老师能看她的私密日记以此来分享两个人的内心苦楚,然而唐老师拒绝了她。余虹和唐老师只有肉体上的碰触,却没能彼此相爱。而吴刚则出现在了余虹遭遇车祸的时候,余虹用身体回报了吴刚的悉心关照,两人最后也是无疾而终。武汉是余虹情感的中转站,她游荡在整座城市里找寻她爱的那个人却不得,空虚寂寞的她只能释放自己身体的欲望却找不到精神的寄托,这表现了身处都市中的人无尽的孤独感和强烈的疏离感。

都市是实现物质文明与精神文明的共同载体,而物质文明和精神文明又催生了电影的产生及发展。电影中的城市想象并不是客观存在的,而是都市在展开空间想象的同时将其创造为想象的空间。电影中的城市形象在某些程度上体现了武汉这座城市的文化、性格以及城市运作的规则,还可以解读出武汉人以及异乡人对于武汉的认知。在都市高速发展的过程中,都市人的情愫与都市生活紧密结合了起来,武汉影像中的都市人不断游走于多元空间之中,以实践和精神书写着对城市的想象,通过都市的空间展露他们的生活状态和情感思想。

三、民国空间:在古板面前陈旧的封建色彩

汉口在第二次鸦片战争之后被迫开埠,西方国家在长江沿岸设立了一定数目的领事馆并划分了租界范围,许多房地产商效法上海的里弄住宅和外国建筑风格,在武汉形成了特有的住宅——里分,汉口是里分的集聚地[①]。《浮城谜事》中的"小三"桑琪家的拍摄地就在武汉民国时期的建筑里分里。在桑琪的家里,传统观念仍在影响着现代人的生活,乔永照作为男主人占据家庭的主导地位,甚至家族长辈——乔永照的妈妈、桑琪的婆婆拥有绝对控制权。影片虽然在讲述都市人的故事,但是男主角所拥有的财富及其社会地位来自妻子陆洁的帮助,乔永照在这不正统的家庭关系之下为保持其男性权力,不仅隐瞒陆洁另外建立了一个完整的家庭,还不断地寻找情人去填补空缺。"小三"桑琪在陆洁流产时怀

① 熊丹.浅谈城市意象在城市环境中的体现:以汉口为例[J].中外建筑,2012(6):78-79.

上身孕并成功生下儿子正式"入住"乔家,乔永照母亲给孙子取的小名为"乔家宝",坐实了桑琪是乔家媳妇的身份。乔永照和桑琪组建的家庭富有强烈的封建特色,甚至因为婆婆的认可让桑琪有胆量面对乔永照的合法妻子陆洁并与其斗智斗勇。在武汉可选择的筒子楼的拍摄地多如牛毛,而娄烨最后将桑琪的家放在里分进行拍摄,展现了娄烨对封建思想荼毒现代社会的暗示与讽刺。

乔永照绝对是都市中中产阶级的代表,然而他一边与陆洁过着幸福的现代生活,一边与桑琪生活在老旧的小屋中苟且。而桑琪已成为乔永照的附属品,在陆洁向乔永照暗示自己已知桑琪的存在后,乔永照径直奔向桑琪家中,对桑琪实施暴力和性侵犯,桑琪在身心双重摧残之下仍向乔永照求和并承诺以后不再招惹陆洁。而此时陆洁尾随乔永照来到里分,陆洁站在楼梯下听着乔永照的怒骂、桑琪的苦苦哀求和喘息声,这是新旧社会的相见与对抗,在陆洁家中平等的夫妻相处模式与桑琪家中男权至上的家庭制度形成了反差,这也是武汉还未完成城市转变而显现出来的问题。而"谜事"的揭晓则出现在了两个家庭的团聚之中。陆洁放弃了与桑琪争夺乔永照,与女儿安安一起驾车把宇航(乔家宝)送回桑琪家,此时乔永照推门而入,明暗新旧两个家庭在老建筑中相遇了。桑琪战胜了陆洁,陆洁把乔永照赶出了他们的豪华公寓后,乔永照便住在了里分。这是传统观念与现代思想的碰撞,但在儿子和女儿争夺父亲的过程中是儿子取得了最终的胜利。

纵观娄烨的影片,常选择都市作为叙事发展背景,娄烨倾向于使用带有历史痕迹的都市变迁所残留的印记来变现隐藏在繁华都市背后的另一番景象。在《颐和园》中,武汉是女主角余虹的中转站,娄烨将其定位在1997年的胭脂坪。胭脂坪建筑群是辛亥革命以后至20世纪20年代前兴建的小洋楼,曾是武昌旧抚署即清代的省政府所在地,解放后安排给副省级或厅局级干部居住。因此相较于桑琪所处的里分,胭脂坪的古板、陈旧氛围更加浓烈。在余虹生活在武汉的这些日子里,她带着情人们流连于武昌的司门口、昙华林以及长江大桥边。原本最放荡不羁爱自由的余虹安定地做着一份公务员的工作,乏味重复的办公室生活让她慢慢淹没在了世俗之中,余虹渴望抓住一切机会去放纵她身体的欲望,然而她怀孕后的呕吐让整个办公室对余虹议论纷纷。封建的建筑以及工作、生活在这些建筑里的人压抑着余虹的情感表达,而放纵的身体宣泄是余虹对抗古板、对抗虚无的表达方式,单纯的小吴、已婚的唐老师都无法填补她对爱情的渴望。武汉在《颐和园》中占据着重要的篇幅,将余虹两段对比分明的爱情故事同时安

排在了武汉,武汉城市的复杂性正如影片中的那样,既不缺乏文化,也有平庸世俗的一面。武汉的发展是平缓而又保守的,还带有世俗纹理和平凡生活的颗粒感,这无疑是娄烨都市电影中重要的情感表达。

四、城乡地带:在废墟下无边的放逐

城乡是城市和乡村的接合,它既无限趋近于繁华的都市,又不可避免地保留了乡村的要素。城乡是城市和乡村的边缘地带,在摩天高楼之下必定隐藏着巨大而破损的图景,废弃的建筑、残破的江岸、低廉的酒店、拥挤的街道,娄烨作品中的城乡仿佛是在解构观众对于都市的美好想象,取而代之的是另一种废墟式的景观。

城乡同时也是市民文化与精英文化的较量空间,而身处在城乡的人大多数是被边缘化的。娄烨镜头下的这些人物不是正统思想里被推崇的社会精英,而是被社会主流文化和精英文化所忽视和鄙夷的人群,他们是市民,却难容于世。这类边缘化的人物在娄烨电影中的特质相对清晰:一是收入较低甚至没有经济收入,社会地位低,且长时间内无法改变;二是人物的行为举止被主流社会所鄙视,无法得到其他人对其社会价值的认可。

《浮城谜事》里乔永照的情人蚊子和目击蚊子死亡过程的拾荒者都是社会的边缘化人物。蚊子是一名援交女大学生,她成了乔永照的新欢,桑琪为报复蚊子蓄意接近陆洁,借陆洁之手处理蚊子。陆洁在目睹乔永照搂着蚊子进出小旅馆后怒火中烧,一路跟随蚊子来到无人的小荒林,在大雨中痛打了蚊子一顿,陆洁离开后桑琪给了蚊子致命一击并将其推向山崖,高速公路上行驶的汽车和汽车上嚣张放肆的富二代们导致了蚊子最后的死亡。而路边的一个拾荒者目睹了这件谜事的全过程,并对桑琪进行勒索,乔永照在了解这件事情后对拾荒者进行了残酷的杀害。援交女和拾荒者的身份就注定了他们是不被主流社会所认同的边缘化人物。蚊子是乔永照男性形象的欲望象征体,依靠援交来获取一些补助,而一个无名无姓的拾荒者更是处于社会的底层,缺乏基本的生活保障,他们无论在城市生活中还是精神生活中都毫无建树。

蚊子和拾荒者在《浮城谜事》中被人杀害的案发现场都是城乡接合地区。蚊子在无人的山崖上被陆洁和桑琪连续击打后被推至城市边缘地带的高速公路,而拾荒者则是在垃圾堆中被乔永照暴打至死,这个垃圾堆的所在处是大桥下还

未开发的芦苇荡江岸。山崖、高速公路、垃圾堆、桥下的芦苇荡等都是城市的边缘地带,无人的小山坡、垃圾处理厂、未开发的江岸等这些城市中的废墟是都市现代化进程中遗留下来的断壁残垣。社会的巨大转型是中国人无法避免的身心体验,有相当一部分人在都市的边缘漂泊,就像被遗忘的废墟一般在现代化的都市中找不到自己的位置,便在边缘地带里自我迷失、自我放逐、死亡。

娄烨用边缘地带的边缘人物给观众提供了一个认知城市的全新视角。武汉近年来在大规模的城市扩建过程中,不可避免地产生了大量的城乡接合地区,这些地区不是现代都市的繁华,不是农村乡土的破败,而是武汉在城市化进程中被遮蔽的那一部分,是都市人可见却意图忽视的地方。娄烨正是通过对都市中边缘空间的展现彰显了它们存在的意义,对中国城市的发展现状进行了最真实的呈现和最深刻的反思。他把偏远边缘的空间意象与作品中的人物进行拼接和衬托,突出了个体和现代主流社会之间难以逾越的鸿沟,同时也呈现出了娄烨对现代性的反抗和疏离感。

五、结　　语

城市不仅仅是一部电影的拍摄地和故事发展的背景环境,更是电影生态文化的重要组成部分。电影可以记录一座城市中的悲欢离合,城市透过电影的视窗记录并反映了这座城市的特点与发展。娄烨不但注意到都市里的繁华绮丽下的孤独与虚无,而且深入了解边缘角落中的异化,在沧桑变化中塑造出了切实可信的武汉人物与漂泊的异乡人。娄烨作品中的故事无论是否真实,都因所在的空间和情感而变得真切。在中国的城市中,人的自我欲望、现实的人际关系以及前进的社会结构发生着一次次的激烈碰撞,扩宽了电影的现实主义创作道路,为中国电影注入了更多的内涵。

导演研究
（海外篇）

禅宗静趣与民族风雅：
小津安二郎导演风格研究

张嘉欢

一、何为禅宗静趣

禅，又称"禅那"，最初起源于印度，意思是"静虑""定慧均"，有"静处思虑"之意，主张心外无物。西汉末年，佛教思想自印度传入中国，在继承原先教义的基础上，与中国传统的儒家文化、道家文化相融合，形成了独具特色的中国禅宗美学，并在中国艺术精神的陶冶下逐步完成了佛教中国化的过程。公元前6世纪，随着中日两国的贸易往来、文化交流逐渐加深，禅宗思想也由中国东传入日本，并对日本人的思想价值观以及审美旨趣产生了莫大的影响。

日本禅宗美学在镰仓时代兴起，并衍生分化出两大分支：一支为临济宗，讲求"生死一如，万物皆空"的生死观，禅宗"了却生死"的智慧与武士道精神契合，因而得到了日本武士阶层的广泛支持。另一支为曹洞宗，与临济宗不同，主张空寂、静趣之美，追求清、静、淡、雅、无的艺术境界，这种境界亦称"禅境"。皮朝纲先生认为禅境"乃是作为生命的表征的'本体心'的敞亮与展开，乃是一种随缘任运、自然适意、一切皆真、宁静淡远而又生机勃勃的自由境界，一种最高的人生境界"[1]。这种自然适意的空灵静趣对后世的文学、建筑、茶道以及电影等产生了不可忽视的影响。

禅宗静趣意指心界空灵，摆脱物界的喧嚣，在悠然的遐想中获得无穷妙悟。日本的艺术样式摒弃人工刻意雕饰的烦琐感与华丽感，追求浑然天成的残缺的美感，保持了对于寂静、纯粹、刹那之境的独特理解。除却形式上的烙印，禅宗主

[1] 皮朝纲.禅宗美学的独特性质、人生意蕴及其当代启示[J].西南民族学院学报(哲学社会科学版),2001(1):59.

张一切皆空,日本禅宗主张崇尚自然、视死如归,在内涵上都表现出无穷无尽的顿悟精神,总体表征为"和、清、敬、寂、物哀、幽玄、空无",因而,内敛、朴素、含蓄成为禅宗静趣观的共同指照。

二、小津安二郎影片中的禅宗静趣与风雅精神

小津安二郎是国际影坛公认的日本电影大师,其与沟口健二、黑泽明一起,被认为是日本电影史上极具作者风格的电影导演。小津安二郎的电影作者风格鲜明,辨识度极高,常表征为一种舒缓平和、凝定恬淡的美学境界。小津的电影通常以长镜头为基本的镜语框架,辅以仰拍及固定机位的景深镜头,表现一种感性的、根植于影片内在情绪的美感,尽显禅宗的幽玄之美、冲淡之美、静穆之美。《禅宗与精神分析》一书中指出,"禅是洞察人生命本性的艺术"[①]。小津安二郎的镜头往往对准平凡家庭中的细碎生活,冷静克制地捕捉人物情绪的暗流涌动。视听语言的这种冲淡之美主要来自佛教文化的深刻影响。佛家讲"何期自性本自清净!何期自性本不生灭!何期自性本自具足!何期自性本无动摇!何期自性能生万法"(六祖惠能《坛经》语),清净的佛性自然排斥纷杂,远离喧闹,宁静致远,自然而平淡。在一朝一夕中,砍柴吃饭无非妙用,一花一叶皆有情韵。

(一)幽玄克制的镜头运用

"禅"或者"禅那"是梵文Dhyana的音译,原意是沉思、静虑。和好莱坞电影大量快速剪辑以及交叉蒙太奇不同,小津安二郎电影中的镜头大多是固定机位长镜头,展现宁静悠远的禅意空间。长镜头的使用最早可以追溯到电影诞生的年代,由于当时工业水平有限,电影只是一种奇观和杂耍手段,长镜头作为一种复刻现实的手段被广泛应用于影片中。直到20世纪三四十年代意大利新现实主义出现,长镜头真实记录事物原貌、表达深层含义的功能才被真正凸显出来,50年代,巴赞提出"电影是现实的渐近线","长镜头理论体系"自此开始确立。

小津安二郎的影片常常把摄影机放置在室内,用固定机位长镜头呈现家庭内部的日常生活,影像风格呈现为一种不急不缓、平淡如水的空寂之美,与禅宗之幽玄相承。《东京物语》始终用低视角的固定机位长镜头呈现家庭中的情感秘

[①] 铃木大拙.禅宗与精神分析[M].贵阳:贵州人民出版社,1998:137.

语,摒弃了推拉摇移、淡入淡出的剪辑手法,影片从不彰显激烈的戏剧冲突,而是通过大量固定长镜头营造一种客观写实的生活感与烟火气。影片整体呈现出一种不偏不倚、云朗气清的禅宗意趣,彰显着幽婉清丽、富于恬淡的日本民族文化韵味。小津影片中的固定机位长镜头受禅宗和日本能剧的影响颇深,能乐是日本本土艺能与外来艺能的集大成者,秉承着禅宗"空寂""幽玄"的特征,认为艺术的美感是"主观感受的事物",具有浓厚的精神主义色彩。能剧的舞台摒弃布景、道具,强调表演应含蓄且有深度,要"'心七分动',意思是表演动作只表现'心'的七分,不要把'心'全部表露出来,这样才能令人有联想和回味的余地,看到肉眼所看不到的更深的内涵"①。能剧是"静"的艺术,小津安二郎的固定机位长镜头便深谙其道,表现幽玄的朦胧感,真实舒缓且极具艺术张力。

对空镜头的巧妙应用也是小津安二郎电影中的显著标志,小津影片中的空镜头除了发挥交代环境、引导、解说等常规作用之外,也时常表现为一种隐忍的情绪符号,尽显物哀、幽玄之意。《晚春》中静谧幽深的林间小路,《彼岸花》中波光粼粼的湖面,《秋刀鱼之味》中女儿出嫁后多次用空镜头展现的空荡的室内场景,形成了言有尽而意无穷的境界。日本禅宗的"幽玄"观形成了独具东方美学特色的电影语法,也与物哀美学息息相关,正如王向远在《日本幽玄》中所说:"'幽玄'则是通往日本文化圣堂的必由之路。"

(二)冲淡雅致的画面空间

"画面的空间布局并不是无意识的,而是经过电影创作者精心的推敲、取舍、重建后展现在画幕上的形态,它具有寓意性,并承载了一些叙事信息,是创作者意图的诠释,为影片的中心主题服务。"②深受禅宗美学影响的小津安二郎在电影空间布置上,尽显宁静通透、唯美冲淡的效果。

小津安二郎的影像画面与东方写意绘画有着异曲同工之妙,追求冲淡空寂的雅韵。在小津的画面空间中,常呈现万物皆空,空无一物,物之所然,然则涕泪的空间冲击感。平衡感、稳定感、极简主义是小津影片空间构图的一大特色,《秋刀鱼之味》中用大量空镜展现日式建筑,画面中呈现了十分工整对称的建筑样貌,小津尽量摒弃烦琐复杂的空间构图,画面具有强烈的清、静、淡、雅的禅宗意趣。禅宗讲究"空性""不立文字",禅宗六祖慧能认为"字即不识,义即请问""诸

① 叶渭渠.日本艺术美的主要形态[J].日本学刊,1992(5):65.
② 考克尔.电影的形式与文化[M].郭青春,译.北京:北京大学出版社,2007:26.

佛妙理,非关文字"。所谓大音希声,大象无形,禅宗的"不立文字"讲求的即是抛弃芜杂烦琐的形式枷锁,直指问题的实质,因此,禅宗的"一即多、多即一""以近指远""以少总多"在一定程度上促成了极简主义艺术观的形成。小津安二郎影片中的画面构图讲求端正对称,《东京物语》中,平成夫妇与子女们端坐在桌子一旁,画面以桌子为对称轴,呈均衡和谐的状态。小津影片中的画面构图从不出现烦琐、多余之物,这种简单不花哨的构图尽显禅宗的静趣之感,传递了玄妙而不可言喻的美感。

受禅宗美学影响的日本传统美学摒弃明艳、繁杂,这种特征尤其显现于日本的佛庙寺院中,日本的禅院与中国不同,整体颜色偏阴沉暗淡,多以树木、石头的原色为主。这种暗色系的颜色设置使得禅院更加深沉雅致,而这种美学旨趣也同样被运用于与禅宗相关的其他日本艺术之中。纵观小津影片中的画面颜色,多为淡雅、简易的素色,以黑、白、灰色调为主,展现出古朴枯寂的禅宗意趣。小津安二郎的多数影片都在室内取景,由于传统的日本建筑多为和室,由原木搭建,色调也以深棕色为主,因而在小津的多数影片里,画面的背景颜色也多以深棕色为主,平添了古朴的禅宗韵味。在《秋刀鱼之味》《晚春》《秋日和》等多部影片中,人物的服装颜色也较为单一,基本不超过四种颜色,以黑、灰、棕调为主,低调而不张扬。禅宗强调万法皆空,力求打破对外相的执着,所谓"无一物中尽中藏",小津安二郎将禅宗的枯寂冲淡运用在画面色调中,凸显了影片中的幽玄之感。

(三)静穆平和的声音世界

禅宗讲究言而不破、哀而不伤的含蓄美,禅宗有十六字玄旨——"教外别传,不立文字,直指人心,见性成佛",传教人不立文字,学佛人不依文字,禅宗主张摆脱语言的束缚,这种精神旨趣也深深烙印在日本民族文化和日常生活中。禅者修禅多于静境中,远离尘世喧嚣,禅定入静,以此来悟出更高境界的禅道,获得般若(智慧)。小津安二郎的影片对人物对白的设定也是极为斟酌的,受到禅文化的影响,影片中的人物对白都是简短精练的,语气往往温柔平和,人物的情绪一般不会透过语言外露出来,这在《晚秋》《秋刀鱼之味》《茶泡饭之味》《东京物语》等多部影片中有所体现。《东京物语》中,父亲与老友喝酒叙旧喝得醉醺醺的,被送回女儿智子的理发店,智子对父亲感到无奈,也只是不断重复着"真没办法"这样的话,影片中没有激烈的戏剧冲突,人物也没有大喜大怒大悲,一切情感的指

照都是表面风平浪静，内里波涛汹涌。《茶泡饭之味》中，丈夫因飞机延误深夜归家，丈夫劳累奔波，感到饿了，妻子问"想吃什么"，丈夫说"想吃茶泡饭"。小津用镜头追随夫妻俩在厨房的忙碌，丈夫终于吃到自己喜爱的茶泡饭，由衷地说：好吃！妻子尝试了一口，也说：好吃！丈夫感叹"这就是茶泡饭的滋味啊，夫妇就像茶泡饭的滋味"。平和之中充满无限欢欣，类似这样的对话场景在小津安二郎的影片中比比皆是。通常来说，小津影片中的女性形象，尤其是女儿形象，大多是温良恭俭让的传统女性。原节子是小津安二郎电影中的御用女演员，她在《晚春》《麦秋》《东京物语》《秋日和》《小早川家之秋》中塑造了众多温婉大方、善解人意却又不乏主见的新时代女性形象。在影片中，以原节子为代表的女性形象的台词往往很少，很多情境下常用细微表情动作代替语言，表达一种根植于内在情绪的符号信息。

不急不缓、平淡如水是小津一贯的风格，除却人物台词的简短凝练，小津电影中的背景音乐、环境音响都映照着平和静穆的生活趣味和禅意。小津安二郎的每一部影片开头都使用同一种类型的音乐，平缓轻灵中又带有生活的细腻和质感。音乐在小津安二郎的电影中更是一种约定而成的符号，在特定的位置出现、停顿、收尾。小津安二郎电影中的背景音乐融入了老式沙龙音乐和小风琴元素，一般出现在影片开头、结尾以及影片中的转场过渡中，舒缓空灵的背景音乐奠定了影片整体静穆安宁的声音基调。自然音响也是小津电影中一个不可或缺的重要元素，小津的影片往往设置在家庭内部，展现客观真实的生活面貌。《晚春》的结尾，女儿出嫁，苍老的父亲在镜头前不急不躁地削苹果，窗外的钟声响起，声音逐渐变大。沉重的钟声反而没有增加急促感，而是无限空寂与苍凉。小津影片中的静不是死寂与枯燥，而是一种生活的本真状态，一种日本民族崇尚的生活秩序，一种包孕着冲突的和谐。禅宗思想对人和世界的看法以"空"为基调，"空"即佛性，是清静的被执着，某种精神的归宿处，这亦是小津影像空间所追求的一种境界。

三、结　　语

禅宗是在"静趣"中直指内心澄明之境的艺术，正如现代美学大师宗白华先生所阐述的："禅是那动中的极静，又是静中的极动，照而常寂，寂而常照，动静不二，直寻生命的本原。"小津对禅宗风雅的贯承不仅仅体现在外在技巧、手法和形

式的运用上，东方式抒情传统和时空观念也是其电影艺术的内在质素，意与象、心与物在其艺术时空中被推向极致的融汇和统一。小津安二郎的电影不以戏剧性取胜，而是注重堆积情绪和意蕴融合而成的余情。谈及小津，其创作与其说是禅宗风雅的艺术，不如说是生命本原的本真写照，这种艺术旨趣验证了净慧禅师曾经提出的"生活禅"的概念，即在生活中落实修行，把生活作为修行的一部分。小津作品中所营造的幽玄寂静之美，更多的是一种内在的、情绪化的、偏重于精神性的美感，这种美不张扬，不繁杂，不耀眼，无以言表，却在润物细无声的状态中喷涌出来，折射出更高层次的禅理。因而从某种角度而言，小津的艺术并不仅仅是电影空间中"禅境"的彰显，也是一种普世的人生哲学写照。

福柯"异托邦"理论视野下蒂姆·波顿的奇幻空间建构

曹晓露

奇幻电影通过叙事展开和空间呈现,以不同的角度重新审视整个世界与文明,延伸空间的存在方式。针对奇幻电影的研究已对众多作品进行了分析和探讨,但较少将影片中出现的奇幻空间作为研究的重心。本文借用福柯提出的"异托邦"理论,从空间层面分析奇幻电影中建构的异质空间,即"异托邦"视阈下作为异质空间而存在的奇幻空间,从以往的时间性叙事分析中跳出,从空间维度上对奇幻电影文本进行解读。

一、"异托邦"、电影本体与蒂姆·波顿的奇幻空间

福柯认为,存在某种冲突的空间,在能够看见它的场所中,该空间兼有神话和真实的属性,被称为"异托邦"或异质空间[1]。针对"异托邦"的概念,福柯描述了"异托邦"的六个特征,以此构成了"异托邦"最初的理论体系。"异托邦"的六大特征分别指向以下六种观点:第一,异托邦是在一个真实的空间中由文化创造出来的异质空间,没有一种文化不创造异质空间;第二,社会能够造就出存在并将继续存在的异质空间,每一种异质空间都有着独特和精确的运作机制;第三,异质空间能够在一个真实场所中并置几个本无法进行比较的不同空间;第四,异质空间不排斥时间的存在,异质空间是能够容纳彼此并不连续的时间片段,它是时间和空间被重构后交叉呈现的形态;第五,异质空间具有一个开关系统,这个系统使异质空间能够独立于其他空间而存在,又同时具备可渗透性;第

[1] 福柯,哈贝马斯,布尔迪厄,等. 激进的美学锋芒[M]. 周宪,译. 北京:中国人民大学出版社,2003.

六,异质空间缔造了一个幻象空间,可用于揭示真实空间,而这个幻象空间相对于真实空间而言具有幻觉性和补偿性,即在一定程度上,幻象空间比真实空间更加完美和精细。①

"异托邦"理论在福柯的相关著作中并没有得到更深入的阐释,但异托邦的概念能够为电影本体研究带来启发。从"异托邦"的六大特征出发来看,电影本身就是在某种特定的文化语境下被文化实践者生产出来的具有意义消费功能的文化产品,这符合"异托邦"的第一特征,电影在意义消费的过程中为观众创造并呈现了异质空间。立足于"异托邦"空间理论中的第二特征去审视电影会发现,电影创作的过程本身就是有序组织空间的过程,这里所指的空间是集纳了消逝的时间和文化经验的空间,具有生成、表达和保存意义的功能。甚至可以说,电影在与现实的连接和投射中,其本身就可以作为一个异质空间而存在。具体到影像创作中来看,为了追求某种叙事效果和新的意义生成,电影可以通过镜头语言在影片中创造出一个独特的异质空间,甚至于创造出并置或嵌套的多个异质空间。这种空间的集纳和组织往往都是为了生成某种特定的文化内涵。空间的组织方式是基于文化逻辑,这也决定了"异托邦"直指的异质空间有别于彻底地遵循超验逻辑的平行空间概念。

"异托邦"理论中有关"异托时"特征的论述则与电影蒙太奇对于时间和空间的组织方式具有一致性,即电影本身就具备了异质空间对时间的包容性功能。而所谓的"开关系统"特征,可以理解为电影在时间维度上的有限性源于固定的放映时长,电影有赖于时间的存在而存在;电影在空间维度上的限定性源于人们必须身处现实生活的某种真实场景空间中来接收电影文本的传输,即电影的呈现有赖于特定的空间场所和时间规范。

"异托邦"理论中的最后一个特征更是直接命中电影内核。在特定的文化语境下,已经被赋予象征意义的表象在电影中集聚后共同构成了影像空间,这一影像空间与观众所处的现实空间进行比照,在叙事中创造出电影母题所指向的意义。影像空间在电影创作中所具有的叙事和表意功能形塑了其本身相较于现实空间所具有的虚幻和真实双重属性。其中,奇幻电影里所呈现的空间又常借由人类想象力飞跃于现实空间之上,是令人心驰神往的奇幻空间,它与"异托邦"中的异质空间同样具有幻觉性和补偿性。

① 福柯.不同空间的正文与上下文[M]//包亚明.后现代与地理学的政治.陈志梧,译.上海:上海教育出版社,2001.

电影文本所呈现的三维空间贴近人们对于空间的理解与感知,导演通过艺术创作赋予该空间以延伸的想象和隐喻。电影在真实场景空间中通过影像来生成和连接新的空间,基于这种时间和空间的艺术,造就了创作者试图呈现出的现实空间投射下的"异托邦"。"异托邦"理论为电影本体研究提供了新的视角,也为电影创作中的空间建构提供了一种范式。电影不仅仅以自身作为异质空间而存在,其艺术创作功能还能够创造独特的异质空间。这种异质空间是基于人们常规认知框架之下而又超越现实空间的空间,是充满想象而又与现实相连接的空间。

蒂姆·波顿执导的奇幻电影常以原本身处现实空间的主人公闯入一个遵循某种行为规律或价值取向的异质空间而展开的冒险或成长经历为故事的原型,在叙事中强调以空间为核心,聚焦于不同空间的对立与碰撞。蒂姆·波顿将不同的价值取向编织进不同的空间中,将两个或多个不相容的空间并立安排于同一个影像空间中,在空间的对照和勾连中推动叙事的发展,借由奇幻空间的建构来传达特定的意义内涵。

二、绮丽与诡谲的空间审美风格

"异托邦"是具备幻觉性和补偿性的空间,而电影则是能够"再现一个声音、色彩、立体感等一应俱全的外部世界的幻景"①。电影能够按照表意需求来创造可被人们看到、听到、理解的异质空间的功能。蒂姆·波顿在对电影中的现实空间和异质空间进行比照时,常通过色彩光线的差异化使用来对两者作区隔,并形成一种绮丽与诡谲共存的空间审美风格。这种独特的空间审美风格赋予了异质空间以直接表现力,是异质空间的"血肉"。

影片中明媚与阴郁的碰撞以彼此交织的画面出现能够集中呈现存在于叙事语境下现实空间和异质空间交汇之处激发出的矛盾点。《查理和巧克力工厂》中的前景是查理所住的倾斜且破旧的房屋发出暖黄色光,后景是冒着浓烟的灰色烟囱;在查理进入巧克力工厂时,画框被色彩切割为上下两部分,上半部分堆叠着彩色玩偶,下半部分是银白雪地和灰黑阶梯。同一画框中的明暗交织以光线的强弱对比和色彩的冷暖对比暗示叙事语境下现实空间的冷漠和肃杀之感,而

① 巴赞.电影是什么[M].崔君衍,译.北京:中国电影出版社,1987:19.

与之相对的巧克力工厂则是缤纷滑稽的异质空间。这种对比影射了后工业社会中人的异化和消沉,巧克力工厂则作为童真被具象化后的空间形态而存在。

强弱光和冷暖色的同框交织不仅在视觉效果上对现实空间和异质空间作出区隔,也为同一空间中存在价值观冲突的双方塑造对立的形象。在《爱丽丝梦游仙境》中,大面积的黑灰天空作为后景,红色军团和白色军团分居画框两侧。高饱和度的红色所带来的亲和感在昏暗光线处理下转变为具有侵略和杀戮意义的象征。与充满攻击性的红色相比,白色是画面中较为明亮柔和的色块,成为包容和克制的象征,红色和白色的对比是两种颜色各自指代的两方政治势力的对抗。这种借由色彩和明暗来实现的空间呈现不断地强调现实空间与异质空间的对立关系,以期突出异质空间相对于现实空间的优越性。《大鱼》影片中来自现实空间的艾许镇总是处于雾蒙蒙的天气中,小镇建筑是灰暗陈旧的,而作为异质空间的丰都镇则阳光明媚,小镇建筑是斑斓崭新的。对立的空间风格背后潜藏着对立的价值观,而对于不同价值观的取舍则借由空间的审美取向来表达。

明媚与阴郁在不同画框中所形成的对比关系,既是为了指代现实空间和异质空间在价值标准上的对立,又是为了在不断的空间风格碰撞之中强化异质空间的存在感,并借由空间审美取向表达影片的价值诉求。对于《大鱼》而言,结局部分穿梭于现实空间和异质空间的色调转换实则表明包含童真的诗意异质空间对于刻板现实空间的决胜。蒂姆·波顿运用明媚和阴郁的碰撞塑造了影片的空间审美取向,是将各自以现实空间和异质空间为象征的价值判断转变为视觉化的空间审美的直接手段。

光线和色彩是相互依存的表意元素,蒂姆·波顿多次运用微弱的逆光和顶光来表现现实空间,给观众造成由于对空间缺乏整体把握而产生的不安之感。在主人公由现实空间迈向异质空间后,光线转为强烈的平面光,空间的纵深感减弱,对空间的整体把握更清晰,从而给观众以全知视角的稳定感。这种光线运用的转换是即时性的,在即时的转换中形成现实空间和异质空间的空间隔断,强化异质空间的存在感。

三、凝视"自我"的空间叙事

如果说声画艺术造就的绮丽与诡谲共存的空间审美风格是蒂姆·波顿执导的奇幻电影中异质空间的"血肉",那么凝视着"自我"的空间叙事就是异质空间

的"骨架",是潜藏在感官互动之下的逻辑规则,同绮丽与诡谲的空间审美风格一起构成了异质空间的"血肉之躯"。

电影强调行动发生的场景,空间始终作为一个极其重要的因素存在。[①] 空间叙事以空间作为叙事的核心,"空间"是"叙事"的手段。[②] 蒂姆·波顿的奇幻电影以空间为叙事动力,借由不同的叙述视角呈现空间的形态特征,将创作者的价值取舍投射于空间之间的比照。影片叙事不断展示空间环境对于人物的作用和人物行动对于空间的反作用,关注主人公在空间穿梭和跨越中实现的"自我"蜕变,抒写创作者对于意义外延的"自我"与现实空间之间存在的矛盾与和解。

(一) 空间的投射

当人物角色被置于一个具有强烈主观色彩的空间中时,空间的特质会不可避免地烙印在人物的行为之中[③]。一个被生产出来的特定空间对于空间内部的人物塑造具有限定性,即人物的"主体性"是通过栖居于空间中所产生的互动事件来体现的。空间是人物"主体性"生成的具体场所,是人物形象的最佳表征。[④] 人物在空间中所体现的"主体性"由空间所形塑,空间的审美特征和价值取向通过具体的场景作用于人物性格的塑成,为人物行动的动机提供合理性,使人物的"主体性"成为空间的一个投射。

蒂姆·波顿将奇幻电影的叙事起点置于现实空间,从主人公内视角出发展开叙述。在电影叙事中的现实空间是作为一个多人集体生活的"大空间"而存在的,在呈现具体人物的"主体性"时借由在现实空间中创造一个"小空间"作为事件发生的具体场景。住所空间与人物的关系最为紧密,其他任何空间都难以比拟,它是人物"最初的宇宙"[⑤]。因此,住所的空间特质和审美取向能够更直接地形塑人物"主体性",使人物恰如其分地成为空间的投影。《查理和巧克力工厂》分别设立了五个住所空间作为五个孩子获得金奖券这一具体事件的场所,住所空间的特质和取向分别与孩子的"主体性"特征相互照应并指向特定意义:挂满了肉制品的住所和肥胖的奥古斯特斯指向"暴食";富丽堂皇的住所和骄纵的薇

① 波德莱尔,汤普森. 电影艺术:形式与风格[M]. 彭吉象,等译. 5 版. 北京:北京大学出版社, 2003.
② 陈岩. 试论电影空间叙事的构成[D]. 南京:南京艺术学院,2015.
③ 焦勇勤. 试论电影的空间叙事[J]. 当代电影,2009(1):113-115.
④ 龙迪勇. 空间叙事研究[M]. 北京:生活·读书·新知三联书店,2014.
⑤ 巴什拉. 空间的诗学[M]. 张逸婧,译. 上海:上海译文出版社,2009.

露卡指向"傲慢"和"贪婪";摆满奖杯的住所和好胜的薇尔莉特指向"嫉妒";将电子产品置于中心的住所和沉迷暴力游戏的迈克指向"暴怒";查理的住所空间里,除了家人间的亲情,没能拥有其他的查理也没有太多的欲望和渴求。通过住所空间这一"小空间"的对比呈现现实空间这一"大空间"中的阶层分化,形成贫困却保持童真的查理和其他富足却骄纵蛮横的小孩之间在"主体性"特征上的强烈对比,将叙事语境下现实空间中抽象的阶级秩序通过空间特质进行形象的表达,进而将现实空间的工业革命所导致的垂直流动停滞的阶层固化现象准确地投射于人物"主体性"的对比之中。

画面是一种完美的空间能指,影片能指的图像特点赋予了空间具备先于事件的形式。[①] 在蒂姆·波顿执导的奇幻电影中,常通过现实空间所遵循的秩序和主人公尚未完全成熟的价值观之间的矛盾来展开叙事,使之成为集纳现实空间价值矛盾的符号。

(二)空间的冲突

在影片呈现了现实空间后,主人公和来自异质空间的居在者,即以异质空间为原生环境的人物,两者之间会产生接触,这是主人公由现实空间转向异质空间的起点。现实空间与异质空间有着明确界限,通常以画面的色调转换来标志这种界限的存在。这种界限是异质空间所具备的特征之一,即异质空间具有一个开关系统,使其既独立于现实空间,又是可被进入的。[②] 空间的转向不仅表现为视觉上的空间置换,还表现于主人公身上现实空间的价值矛盾在异质空间中的叙事呈现,通过主人公与居在者之间初期关系建立的不稳定性、主人公身处异质空间的不适应性来表达现实空间与异质空间背后价值观的对立性。

在蒂姆·波顿的奇幻电影中,空间并不只是孤立和静止的符号性存在,它潜藏着一个循序渐进逐渐显露对立的过程,"蕴含着一种尖锐的空间冲突"[③]。空间的冲突既表现为以空间为环境的人物冲突,也体现在以主人公为核心的人物角色在面对两种甚至多种空间所代表的价值观冲突时内心的挣扎。爱丽丝经历了数次犹豫和挣扎,选择为白皇后战斗;杰克打退堂鼓后还是选择了同来自异质空间的敌对势力决斗。在这一过程中,主人公和居在者会面临敌对势力,而这些

① 戈德罗,若斯特.什么是电影叙事学[M].刘云舟,译.北京:商务印书馆,2005.
② 福柯,哈贝马斯,布尔迪厄,等.激进的美学锋芒[M].周宪,译.北京:中国人民大学出版社,2003.
③ 龙迪勇.空间叙事研究[M].北京:生活·读书·新知三联书店,2014.

敌对势力有的来自现实空间的价值束缚,有的来自异质空间却是反异质空间秩序的另类居在者,而主人公与居在者一同对抗这些另类居在者的过程即是主人公自我追寻的过程。

(三) 空间的融合

空间融合不仅体现于审美风格上空间隔断感的弱化,而且是以不同空间作为隐喻式符号的不同价值观的重组。最初在现实空间被压制的主人公会在异质空间中实现自我价值,获得来自异质空间居在者的认同,从而获得反抗现实空间既定秩序的能力,空间的融合在主人公身上体现为价值观的重塑以及与现实空间的对等力量关系。杰克对于成人世界的反抗在异质空间中实现了从意识到实践的递进;爱丽丝在异质空间的战斗中获得勇气和自信后重返现实空间,通过拒绝婚约和独立出海航行等行动实现女性人物与男权话语主导下的贵族阶层的决裂。实现自我成长的主人公再次返回现实空间,并获得与现实空间存在弊端的价值观进行对抗的能力,主人公在现实空间中获得自我价值的实现。

"异托邦"理论认为异质空间能够容纳诸多相异的时间片段,是时间和空间被重构后交叉呈现的形态①。蒂姆·波顿在电影中对异质空间的架构集纳空间和时间于一体,时间序列的多种组织方式为异质空间相较于现实空间的幻觉性提供了另一维度的表达,是"异托时"在叙事中的重构形态。在《大鱼》中以交叉蒙太奇将爱德华在异质空间中的冒险经历这一条叙事线索与爱德华和威尔在现实空间中的矛盾这另一条叙事线索交错并行,并于结局合二为一。爱德华临终前与威尔的和解,在画面实现了由冷到暖的色调转换后,威尔代替爱德华口语表述的故事结局由原先时间性的话语被置换为空间性的场所,标志着绮丽诡谲的异质空间和严肃刻板的现实空间的最终交汇,两个隔断的空间在时间的汇合下交融。

四、空间的意义生成与表达

在"异托邦"的理论范畴中,作为异质空间的影像空间能够将几个彼此不连续的空间并列内置于影像空间内部,这一空间系统还能置于一个真实的场所中以便让人们看见。这些彼此不连续的空间共同并置于影像内部,在彼此呼应中

① 福柯,哈贝马斯,布尔迪厄,等. 激进的美学锋芒[M]. 周宪,译. 北京:中国人民大学出版社,2003.

由深刻的象征意义迈向了更为复杂的叠加意义。

在影像内部被创造出来的空间是人物"主体性"以及故事发展的基础,空间组合能够表达特定信息或意义,影片的文化蕴涵能够得到体现。蒂姆·波顿在影像空间中通过明媚与阴郁的空间特质的碰撞与区隔,创造了相互独立和并置的现实空间与异质空间。这里所指的现实空间并非观众所处的现实空间的复制,影像空间中的现实空间是蒂姆·波顿眼中的现实空间在经过艺术加工后的投射,充满了成人世界的欺骗与残忍,是压抑的空间;而异质空间则是绚丽的,它葆有孩子的童真和幻想,推崇平等和友善。

在"异托邦"空间理论的丰富性下,不仅仅是影像空间中的异质空间可以作为异质空间而存在,任何文化都可以造就异质空间,而电影作为文化产品,其本身是一个由社会文化所造就出并将继续存在的异质空间。从影像外部看,蒂姆·波顿的系列奇幻电影就是一个个独立并置的异质空间,而每个影像空间内部又都各自创造了新的异质空间。作为第一层级异质空间的影像空间与作为第二层级异质空间的影像空间内部所存在的异质空间之间存在着嵌套关系,以此类推,从理论上来说,每一个影像空间内都能够以这种嵌套的方式堆积无限的异质空间,或是由内及外扩展出无限的影像空间。影像空间通过声画艺术与叙事手段造就了关于这种异质空间复合系统的记忆与想象,这赋予了人们超越自身所处的现实空间而进入诸多蕴含不同意象的异质空间的能力,同时也塑成了影像创作中极具文化多元性的意义生成与表达机制。

置身于我们所在的现实空间中,从外部去审视作为异质空间的影像空间会发现,蒂姆·波顿在奇幻电影中所运用的诸多绮丽和诡谲的元素其实就是将表层的物质性和根植于其中的深层的社会文化性集聚于影像空间之中,意图将影像空间中的异质空间的意义与本身作为异质空间的影像空间的新的意义叠加在一起,并通过影像传播将这一复杂的叠加意义传递给每一位观众。从传统乌托邦的角度来看,异托邦是现实的;而从现实的角度来看,异托邦又是想象的神话。[①] 蒂姆·波顿所创的影像空间并非完全从现实空间架空的,它是源于现实空间的真实存在而进行的艺术创作,并始终与现实空间保持紧密的比照关系;同时,影像空间又是挣脱了现实空间束缚的空间存在,在时空秩序和空间法则上排斥现实空间的绝对真实。这种兼具补偿性和幻觉性的异质空间系统在影片创作

① 汪行福.空间哲学与空间政治:福柯异托邦理论的阐释与批判[J].天津社会科学,2009(3):15.

中具备相当的戏剧张力。

五、结　　语

 蒂姆·波顿的奇幻电影以童话的形式向观众演绎了影像空间中异质空间与现实空间的对立与统一，诉诸观众对于所处的现实空间的反思与审视。无论是对于童真的追寻、勇气的回归、亲情的呼唤，还是女性意识的觉醒、对刻板的社会伦理关系的批判，蒂姆·波顿都将个人对于现实空间的辩证思考投射于影像空间，借助影像书写有了更自由的发挥空间。同影片中主人公在异质空间中获得意识觉醒一样，蒂姆·波顿或许也是将观众当作了在现实空间和作为异质空间的影像空间之间穿梭的主人公存在，期待其在这样的空间跨越与穿梭中实现自我意识的觉醒与回归。

伊纳里多"隔阂三部曲"网状叙事分析

卢小燕

在亚利桑德罗·冈萨雷斯·伊纳里多的作品序列中,《爱情是狗娘》《21克》《通天塔》三部电影具有相似的主题表达和叙事风格,呈现出一致的美学追求,因此被誉为"隔阂三部曲"。从主题表达上看,在"隔阂三部曲"中,伊纳里多将镜头对准现实世界中的普通百姓,用偶然事件把主角扔进绝境,让主角在挣扎与反抗中重新审视人与人之间的关系,找寻个体存在的价值和意义。"隔阂三部曲"以小见大,从个体危机中折射出现实社会的疑难杂症,映射出人类所共有的精神危机。从这个角度来说,伊纳里多的"隔阂三部曲"既具有深刻的社会批判意义,又蕴含着存在主义的哲理思辨。从叙事风格上看,"隔阂三部曲"采用多线交叉叙事手法,以事件之间的交织性冲突为叙述动力,揭示人物之间错综复杂的网状关系,呈现出鲜明的网状叙事风格。

一、网状叙事电影的定义及其特征

"网状叙事电影"又名"网状电影"(Network Films),这种电影还被有的电影学者称为"穿线结构"(Thread Structure)电影、"交叉叙事"(Criss-Crossers)电影,这种电影的形态有时也被叫作"聚合命运"(Converging Fates)或"生活网络"(The Web of Life)。① 网状叙事电影这一概念的提出者大卫·波德维尔认为,

① 关于"穿线结构"(Thread Structure)的讨论见 Evan Smith,"Thread Structure: Rewriting the Hollywood Formula", Journal of Film and Video, Vol. 51, No. 3-4,1999-2000, pp. 88-96;关于"交叉叙事"(Criss-Crossers)这一名称参见 Kerr Paul, "Babel's Network Narrative: Packaging a Globalized Art Cinema", Transnational Cinemas, Vol. 1, No. 1,2010, pp. 37-51;关于"聚合命运"与"生活网络"的提法参见大卫·波德维尔:《电影诗学》,张锦译,桂林:广西师范大学出版社,2010年,第215页(以下关于《电影诗学》的引文均出自此版本)。需要说明的是"网状叙事电影"这一概念如今已经被国际电影学术界比较普遍地认同和接受。

无论是单一主角、双重主角还是多重主角的线性故事都围绕着主人公的目标计划展开故事情节,而"次要人物通常都是作为辅助者、阻碍者或者推迟者的因素来参与情节行为的"①。而在网状叙事电影中,主人公的"目标计划很大程度上彼此并不偶合,或者仅有偶然的连接"②。他们之间可能彼此影响,但"当他们的路径有意识地出现交叉的时候,他们常常仍然会保持各自的独立性和平等的重要性"③。在网状叙事电影中,活动在"一个共同的环境或时间系统"中的多主角(多于或等于三个)"各自形成一条单独的线索,冲突的起点和终点各不相同,有着各自的动机,实施各自单独的动作,解决各自独立的冲突。"④网状叙事电影具有多人物、多线索的叙事特征,但人物、线索之间并非毫无关联,而是存在着偶然的连接,多条线索交叉演进,人物也随之产生交集、相互影响,构成错综复杂的网状关系。大卫·波德维尔就曾指出:我们观看网状叙事电影时,在心理上建构的不是完整的因果计划,而是一个延展的社会网络。

二、"隔阂三部曲"网状叙事分析

"隔阂三部曲"采用多线交叉叙事手法,多条线索并行叙述,将事件之间的交织性冲突作为叙述动力,让人物之间产生交集、相互影响,形成错综复杂的网状关系。从这个角度说,"隔阂三部曲"呈现出鲜明的网状叙事风格。下文将在借鉴叙事学理论的基础上,从叙事手法、叙事视角、复调叙事三个角度出发归纳总结伊纳里多"隔阂三部曲"的网状叙事特征。

(一) 多线交叉叙事手法

伊纳里多的"隔阂三部曲"具有"多视角、非时序、偶然性、碎片化"等鲜明的非线性叙事特征,一方面是因为"隔阂三部曲"采用多线交叉叙事手法,多条线索交叉演进,打乱单一线索的线性叙事时间;另一方面则是因为伊纳里多频繁使用倒叙、预叙、插叙等手法打乱线性叙事,使文本呈现出杂乱无序的叙事面貌,由此,观众不得不主动参与建构叙事,将凌乱的叙事碎片拼凑成完整的叙事图景。

《爱情是狗娘》包括三条叙事线索:第一条是奥克塔瓦对嫂子苏珊娜的爱

① 波德维尔.电影诗学[M].张锦,译.桂林:广西师范大学出版社,2010:217.
② 波德维尔.电影诗学[M].张锦,译.桂林:广西师范大学出版社,2010:217.
③ 波德维尔.电影诗学[M].张锦,译.桂林:广西师范大学出版社,2010:217.
④ 陈骁.非线性叙事[D].保定:河北大学,2013.

恋，第二条是女模特瓦莉亚与丹尼尔的婚外情，第三条则是流浪汉杀手马丁对女儿的思念。起初，三条线索独立演进，每条线索都蕴含独属的矛盾冲突，每个人物也都拥有自己的目标计划，但一次意外的交通事故使三条线索汇聚一堂，人物之间也随之产生了错综复杂的联系。具体而言，为了躲避追杀，奥克塔瓦在情急之下撞上了女模特瓦莉亚，目睹车祸现场的流浪汉马丁则偷走了奥克塔瓦的钱包并收养了中枪的狗狗"高飞"。第一条线索先采用预叙手法从奥克塔瓦的限知视角还原车祸现场，再以顺叙的方式回溯车祸产生的原因。第二条线索由车祸现场开始，按照顺叙的方式讲述了车祸对瓦莉亚的身心造成的巨大创伤。第三条线索基本上以顺叙的方式交代了流浪汉杀手马丁的两次刺杀行动，中间处则以预叙手法提前揭露流浪汉跟踪暗杀对象与"高飞"中枪奄奄一息两幕场景。虽然从整体上看，《爱情是狗娘》由多线索交叉演进组合而成，三条线索相互缠绕、交错呼应，但实际上单线索内部的叙事依旧遵循线性逻辑展开，因此，影片并非难以理解，观众只要聚精会神，充分运用理性思维构建叙事，就能够将非线性的叙事碎片拼贴、重组为完整的叙事图景。

《21克》则包括五条叙事线索：第一条讲述的是患有心脏病的保罗从濒危到接受心脏移植手术、重获新生的故事。第二条讲述的是克里斯汀的幸福家庭生活破碎的故事。第三条线索讲述的是杰克信仰崩塌的故事。第四条线索讲述保罗与克里斯汀相识相爱的过程。第五条线索讲述的是保罗与克里斯汀共同踏上复仇道路的故事。起初，前三条叙事线索独立演进，互不干预，但一场交通意外让互不相识的三人产生了交集，并彻底地颠覆了三人的生活：曾经无恶不作的小混混杰克改过自新、皈依宗教，但一场意外的交通事故使他背上命案，他因此陷入罪孽的深渊，坚定的信仰也随之动摇；车祸带走了克里斯汀的至亲，剥夺了她幸福的家庭生活，她难以化解内心悲痛，再次沾染毒品；克里斯汀丈夫的心脏将保罗从濒死绝境中拯救出来，使其重获新生。随着叙事的推进，保罗接近并照顾克里斯汀，两人在朝夕相处的过程中日久生情，也即第一、二条线索汇聚成为第四条线索。克里斯汀沉湎于亲人逝世的悲痛，无法原谅凶手肇事逃逸的行为，萌生复仇欲望，于是保罗和克里斯汀一起策划复仇行动，也即前四条线索共同汇聚为第五条线索。

如上所说，《爱情是狗娘》虽然采用多线交叉叙事手法，但事实上，单线索内部都遵循线性叙事逻辑，观众可以自行将碎片化的叙事片段重组为完整的叙事图景。但在《21克》中，伊纳里多又抛弃了单条线索内的线性叙事逻辑，频繁采用预叙、插叙、倒叙等手法打乱线性叙事时间，使得故事顺序与事件本身发展的

顺序之间没有可循之规。伊纳里多"把完整的故事剪得七零八落,然后像洗扑克牌一样把它们随意插到任何地方,他看似无心地制造了预叙、顺叙、倒叙、追叙、拼叙的非线性叙事","影片片长两小时,100 多个场景,1 412 个镜头都是这样在错乱中交织,完全颠覆了线性叙事的一切章法"[①]。可以说,《21 克》是一场极致化的非线性叙事实验,在这部电影中,伊纳里多有意采用倒叙、插叙、预叙等手法打乱时序,粉碎线性叙事逻辑,以杂乱无序的叙事面貌挑战观众的理解能力,试探非线性叙事的边缘。

在极致化的非线性叙事实验后,伊纳里多在《通天塔》中重返线性叙事逻辑,该片同样采用多线交叉叙事手法,四条线索有秩序地交叉演进,为叙事增添韵律感和节奏感。影片通过一次偶然的枪击事件巧妙构建来自四个国家的四个家庭之间的复杂关联,讲述了发生在摩洛哥、日本、墨西哥的四个故事,下面按照出场顺序梳理叙事情节:

故事一:摩洛哥兄弟开枪击中美国游客。故事一发生在摩洛哥。日本人绵古安二郎在摩洛哥旅游时将来复枪赠送给当地导游哈森,哈森把枪转卖给牧羊人,牧羊人把枪交给负责看羊的两个儿子,两兄弟在试枪时不小心击中美国游客。枪击事件被误认为恐怖袭击,引发国际热议。摩洛哥警察前来调查,双方对峙,最终哥哥中枪身亡,弟弟投降。

故事二:墨西哥保姆带孩子参加婚礼。故事二跨越美国和墨西哥,但主要发生在墨西哥。理查德夫妇因枪击事件滞留摩洛哥,墨西哥保姆赶着回去参加儿子的婚礼,但又找不到合适人选看管孩子,于是只好带上孩子一起回墨西哥。婚礼结束后,墨西哥保姆的侄子连夜护送三人返航,跨境时被警察拦下检查,在沟通无果的情况下,侄子开车闯过边境。为躲避警察追击,侄子把孩子和保姆扔在沙漠。第二天早上,保姆留下两孩子原地等候,孤身寻求援助,最终孩子顺利得到营救,保姆却面临着被遣送回国的命运。

故事三:美国夫妇旅游途中遭遇枪击。故事三同样发生在摩洛哥。理查德夫妇因小儿子夭折心生嫌隙,两人一起到摩洛哥旅游散心以期修复关系。结果在大巴上,苏珊忽然被子弹袭击,血流不止、危在旦夕,理查德及时联系美国大使馆,在长时间的焦灼等待后,美国终于直降飞机救援,苏珊手术顺利、脱离危险,夫妇情感也因此弥合。

① 黎煜. 撕裂时间:论《21 克》的后现代叙事策略[J]. 世界电影,2007(2):92 - 103.

故事四：日本聋哑女孩叛逆求爱。故事四发生在日本。母亲自杀身亡，聋哑女孩千惠子与父亲绵古安二郎关系疏远，同时又感受到社会歧视，内心孤独寂寞，以一种反叛和扭曲的方式渴求他人的关注和爱意。日本警察间宫健二因摩洛哥枪击事件前来调查枪支来源，千惠子袒露身体以求怜爱，警察以拥抱慰藉了千惠子孤独受伤的心灵。在故事的结尾处，千惠子与父亲相拥而泣。

虽然《21克》《爱情是狗娘》《通天塔》三部电影同样采用了多线交叉叙事手法，但在前两部电影中，多条线索彼此缠绕、相互交错，根本无章可循，而在《通天塔》中，从整体上看，四条线索有秩序地交叉演进，循序渐进地交叉讲述四个故事，形成了独特的韵律感和节奏感。

罗伯特·麦基在《故事》中曾指出，"剥开其人物塑造和场景设置的表层，故事结构便展示出作者个人的宇宙观，他对世间万物之所以如是的最深层的模式和动因的深刻见解——这是他为生活的隐藏秩序所描画的地图"[①]。简而言之，故事结构折射出作者的世界观、人生观，那么偏爱多线交叉叙事手法和网状叙事结构的伊纳里多又是如何看待这个世界的呢？伊纳里多曾在采访中表示："我们在真实的生活中从不用线性讲述故事。我们总是将故事分成各种细节来描述。而多线索交叉能够更好地将真实的世界呈现出来。"也即伊纳里多认为多线交叉叙事更贴合观众的日常生活经验，更能还原真实的世界样貌，在他眼中，真实世界本身就是非线性的，所有人都身处错综复杂的网状社会之中。

（二）全知视角与限知视角交替使用

李永东学者在《论电影叙事的视点问题》一文中指出，针对叙事视点这一问题，取得比较一致意见的分类是全知叙事、限制叙事和纯客观叙事三分法。"全知叙事：叙述者无所不知，既知道人物外部的动作，又了解人物内心活动。托多罗夫称'叙事者＞人物'，让·普荣称为'从后看'，热奈特称之为'零度聚焦'。限制叙事：叙述者与人物所知道的一样多，只叙述人物所知道的事，只转述人物从外部接收到的信息和可能产生的内心活动。托多罗夫称为'叙述者＝人物'，让·普荣称之为'一起看'，热奈特称其为'内部聚焦'。纯客观叙事：叙述者比任何一个人物都知道得少，仅仅向观众叙述人物的言行，而不进入人物的意识，仅仅描述人物所看到和听到的。托多罗夫称为'叙述者＜人物'，让·普荣称为

① 麦基.故事：材质、结构、风格和银幕剧作的原理[M].周铁东，译.北京：中国电影出版社，2001：10.

'从外看',热奈特称之为'外部聚焦'。"①

网状叙事电影大多以全知视点统摄全片,观众处于全知全能的上帝视角俯瞰人物的行为举止。全知视点提前向观众预示人物之间的联系,在此情况下,观众会聚精会神地注视着"互不相识"的人物之间的微妙互动,满怀期待地等候着相遇时刻的降临。在"隔阂三部曲"中,伊纳里多有意识地采用全知视点,利用人物和观众之间的信息差来充分地"揭示联系、预示联系"。全知视点的选择使观众比人物提前意识到彼此的关联,观众往往能敏锐地捕捉到人物在突发事件之前的微妙联系。在观众眼里,人物并非在偶然事件后才建立联系,而是生活在同一片社交网络中,频繁相遇却不自知,直到车祸、枪击等偶然事件的发生,他们才真正地意识到彼此的存在。与其说是偶然事件凑巧地把人物拴在一起,不如说人物之间的相遇充满了必然性和宿命感,在错综复杂的网状社会中,任何两个陌生人之间都会不可避免地产生或强或弱的关联。在"隔阂三部曲"中,伊纳里多通常采取以下两种方式构建人物之间的微妙联系:第一是巧妙利用大众传媒构建人物关联,第二则是让互不相识的人物出现在同一时空。就前者而言,如在《爱情是狗娘》中,流浪汉从快照亭出来的时候,工人正在拆瓦瑞亚的巨幅宣传海报;又如在《通天塔》中,日本女孩在电视上看到关于摩洛哥枪击事件的新闻报道。就后者而言,如在《爱情是狗娘》中,为流浪汉杀手牵线搭桥的警长出现在拉米尔抢劫银行的现场,并间接导致其死亡;又如在《21克》中,保罗的妻子在医院走廊上目睹克里斯汀抱着女儿的尸体走过。

如果说全知视角的使用构建了错综复杂的网状世界,充分地揭晓了人与人之间的必然联系,那么限知视角的使用则是将观众的目光局限于个别人物所知,让观众切身感受人物的情感和思想。在"隔阂三部曲"中,伊纳里多都采用限知视角来还原偶然事故,从不同人物的限知视点出发回溯了同一事件,多角度地还原了枪击、车祸事件的现场面貌。在《爱情是狗娘》中,伊纳里多分别从奥克塔瓦、女模特瓦莉亚和流浪汉马丁三个限知视角出发展示车祸,奥克塔瓦的限知视点着重讲述车祸的缘起,瓦莉亚的限知视点着重凸显车祸之迅猛突然、出乎意料,流浪汉的视点则交代了车祸现场的后续情况,揭示了人员伤亡状况。三人的限知视点分别展示了车祸现场的不同侧面,而把三个人的视点拼凑在一起,观众就可以充分地了解车祸事件起因、经过与结果。

① 李永东. 论电影叙事的视点问题[J]. 福建艺术,1997(6):19.

（三）复调叙事：同一主题的多重表达

"'复调'原本是音乐术语，与'主调音乐'相对，它们都是多声部音乐的一种形式。不同的是，'主调音乐'在演奏过程中一个声部处于主导性地位，并突出这个声部的旋律性，其他的声部只起到烘托、陪衬的作用。而'复调音乐'指两段或两段以上各自独立的旋律，通过艺术加工后结合成一个和谐的整体。"[①]20 世纪 60 年代，巴赫金把"复调"这一概念引入文学领域中，提出了复调理论。按照巴赫金的解释，所谓复调，即是由"有着众多的各自独立而不相融合的声音和意识，由具有充分价值的不同声音组成"[②]的"对话"关系。进一步说，这一解释所强调的有三个特质：一是人的意识的独立性，二是各种不同的独立意识组成的多声部，三是各具完整价值的声音组成的全面对话性。正是这三个要素构成了复调小说有别于传统独白型小说的艺术独特性，也是巴赫金复调理论的精粹所在。

黄献文学者在《电影的复调叙事与人格的灵魂对话——以〈化身博士〉等三部经典影片为例》一文中指出复调叙事具有多声部、主体性、对话性和对比性四个根本性要素。多声部指的是"影片叙事不按照传统的单线性故事呈现模式来结构故事，而是从不同视角、不同侧面、不同线索来呈现不同人物的故事"[③]。主体性是指"在复调叙事中，充分尊重每一个人物和每一个事件的主体性，它们每一个声部都是独立发声的，都是具有主体性的有思想、有意识、有目的的主体性存在"[④]。对话性要素"承担着表达思想情感心理等内容的涵义功能"，负责揭示"各个声部之间所展开的思辨性、矛盾性、对抗性、悖论性等等内涵"。[⑤] 对比性则是强调复调叙事在思想内涵上存在的对比性关系。

结合上述理论，笔者认为伊纳里多的"隔阂三部曲"呈现出鲜明的复调叙事特征。首先，"隔阂三部曲"都采用多线交叉叙事手法，多条线索并行演进，每条线索都保持其独立性、平等性，体现了复调叙事"多声部"的叙事特征。其次，在各条线索内部，主角都拥有自己的目标计划，人物之间也存在着具体的矛盾冲

① 巩艳丽.从复调小说到复调电影[J].电影文学，2014(2)：18.
② 巴赫金.陀思妥耶夫斯基诗学问题[M].白春仁，顾亚铃，等译.北京：生活·读书·新知三联书店，1988：29.
③ 黄献文，胡雨晴.电影的复调叙事与人格的灵魂对话：以《化身博士》等三部经典影片为例[J].湖北大学学报(哲学社会科学版)，2016，43(6)：86.
④ 黄献文，胡雨晴.电影的复调叙事与人格的灵魂对话：以《化身博士》等三部经典影片为例[J].湖北大学学报(哲学社会科学版)，2016，43(6)：87.
⑤ 黄献文，胡雨晴.电影的复调叙事与人格的灵魂对话：以《化身博士》等三部经典影片为例[J].湖北大学学报(哲学社会科学版)，2016，43(6)：88.

突,体现了复调叙事"主体性"的特征。再者,在"隔阂三部曲"中,多条叙事线索在同一主题的统摄下相互映照、彼此呼应,从多角度、多侧面揭露影片的思想内涵,体现了复调叙事"比对性"的特征。最后,在"隔阂三部曲"中,相互并行的支线故事因偶然事件的发生而汇聚一处,使拥有不同价值观、爱情观、人生观的独立个体形成对话关系,充分体现复调叙事"对话性"的叙事特征。

在《爱情是狗娘》中,三条线索在"人与人之间的隔阂与冲突"这一主题的统摄下交叉演进、彼此照应,从多角度、多侧面展示了"人与人之间沟通失效"的社会现状,三条叙事线索如同复调中的多声部一般形成相互对话、互为补充、同时共存的关系。有学者就曾指出:"伊纳里多的目的不只是要讲述三个故事,而是要奏响三个故事的共鸣。"[1]《通天塔》延续并发展了《爱情是狗娘》的主题表达,伊纳里多通过一次意外的枪击事件构建跨越四个国家的四个家庭之间的复杂关联,四条线索循序渐进地交叉演进、相互照应,共同组成了全球化背景下人与人之间无法沟通的社会现状,淋漓尽致地展示了不同地域、文化、种族、阶级之间普遍存在的隔阂和冲突。《21克》采用多线索交叉叙事手法打碎线性叙事时间、交错叙事空间,以一场交通意外引起三个家庭的巨变为开端,以复仇为核心冲突推动叙事发展。在这部影片中,五条线索彼此缠绕、相互交错并最终汇聚一处,共同探讨了生与死、爱与恨、犯罪与救赎、复仇与宽恕的多元主题。

三、结　　语

从叙事手法上看,伊纳里多的"隔阂三部曲"采用多线交叉叙事手法,以事件之间的交织性冲突为叙述动力,建构人物之间错综复杂的网状关系。从叙事视角看,"隔阂三部曲"交替使用全知视角和限知视角,既用全知视角来"揭示联系、预示联系",构建错综复杂的网状世界,又用限知视角让观众对人物的情感和思想感同身受。此外,在"隔阂三部曲"中,多条叙事线索在同一主题的统摄下相互对照、彼此呼应,多角度、多侧面揭露影片的思想内涵,呈现出鲜明的复调叙事特征。通过上述叙事手法的使用,"隔阂三部曲"巧妙地建构了错综复杂的网状关系,真实地还原了现实生活中的人际交往关系,充分揭示了"人与人之间沟通失效"的社会现状。

[1] 郑月.多源·散乱·非线性:伊纳里多的电影叙事结构对现代人精神境遇的映射[J].当代电影,2010(9):106.

德里克·贾曼导演艺术研究

宋安淇

一、德里克·贾曼与《蓝》

生命尽头的颜色是什么？生命尽头的声音是什么？生命尽头的语言是什么？到了生命的尽头，你想要留下什么？

曾有一位导演，在1993年燃烧着自己所剩无几的时间，与他的作品一起向人类诠释了只有蓝色存在的生命终点。他是英国先锋派导演德里克·贾曼，这是他的辞世遗作——《蓝》。贾曼在这部长达77分钟的影片中讲述自己最后的人生岁月。全片画面有且只有一片蓝色，没有剪辑没有调度，却是他以最直白的方式向世人直观诠释的死亡体验。当时贾曼因患艾滋病而出现各种并发症，甚至失明，然而进入生命倒计时的状况并没有阻止他的艺术创作，他将自己参与一种艾滋病治疗新药试验的过程融入影片。在《蓝》中，贾曼用诗意化的自述体文字喃喃自语着，用淡淡的嘶哑的声线讲述自己的回忆，嘈杂的医院环境音、岸边沉沉的浪声，还有以意识流动为线索串出的自己过往经历的时光，如沙漏的碎片般融于《蓝》中。而后影像色彩将细碎的声音故事容纳，构筑成自己的符号象征。

于观者而言，这片仅剩的蓝色似是一种可视的盲感。它代表着导演贾曼仅余视力的所见，通过声音的诱导观者被自己脑海中的联想、思想所填满。贾曼认为克莱因的先锋艺术与他自己的一样，是对后现代"影像喧嚣"和"音质刺耳"的反叛。他在作品创作中常会抛弃传统的美学规则，取而代之地运用拼贴等后现代主义特征的表现手法在相关的电影语境下构筑画面。贾曼的蓝就像一个长长的、柔美的、纯粹而又回味无穷的长镜头[①]。贾曼的克莱因蓝，状似可见的黑暗，

① PARSONS A. A meditation on color and the body in Derek Jarman's Chroma and Maggie Nelson's Bluets[J]. a/b: Auto/Biography Studies, 2018, 33(2): 1-19.

许是这位先锋导演对死亡另类的艺术注解。长时间单一画面所带来的"反电影"的极端形式,用它纯粹的声音叙事和极其深刻真实的生命探讨都令这部电影文本同导演本人一样,以特立独行且无畏的姿态立于影史。

二、经典文本创作解读

德里克·贾曼于1942年出生在英格兰的米德塞克斯北林,后成为一个20世纪80年代走在美学前沿的先锋派导演。若是探究他的艺术造诣,离不开他身上的几个关键词:画家、诗人、园艺师、同性权利活动家。在英国泰晤士河旁,巴特勒码头的大楼上,悬挂着一块蓝色的牌匾。它用于纪念一位让英国人引以为傲的人,上面镌刻着英国导演德里克·贾曼的名字。这位天才导演于1970年在此处设立了自己的工作室,并于不同年份租下了三个大仓库用于艺术创作。他的朋友马克·贝尔曾在贾曼举办"仓库电影放映活动"时向他介绍了 Super 8 mm 胶片(俗称"超8")摄像机。看到实物后,贾曼对这款摄像机的易操作性大感震惊,并开始从场景设计转向拍摄包括 *Studio Bankside*、《镜子的艺术》在内的一系列天马行空的实验影片。他曾说:"我是我们这一代中最幸运的导演,我能拍我想拍的电影。"经过早期实验影片创作的积累,贾曼逐渐开始在长篇电影中展现才华。比如具有油画质感般镜头语言的《卡拉瓦乔》《爱德华二世》《暴风雨》以及极具意义的《蓝》《花园》等。总览贾曼十余部电影长片会探寻到,他的故事形式存在于与过去的对话。从文本对白、画面形式和主旨内核等层面进行剖析,我们总能从他每一部影片里发现导演人格的蛛丝马迹和自身独特的风格象征。

以他1990年创作的非叙事性电影《花园》为例。这部涉及宗教、警察暴力、媒体广告、同性恋群体受迫害等一系列问题的影片,采用不完整、非连贯性的镜头组合成一种断章式的情节结构:有受到暴力毒打死去的恋人角色,有夏娃和亚当两人离开伊甸园后的故事等。虽然这些桥段看似松散,但前后画面也会通过隐藏的线索来配合过渡。比如国王的"羽毛"与孩童枕芯的"羽毛"重复出现的意象,就引导观者了解了故事想要传达的内核。羽毛作为线索将画面引入一对同性恋人坐在餐厅中受到屈辱的折磨的桥段,前段羽毛优雅美好的洁白寓意和后面紧接而至的混乱强烈的剧情动荡形成强烈反差,这凸显的是异性恋群体主导意识下的强制性、排异性。边缘群体在残酷现实下因受到社会歧视、宗教对自

由的压迫而滋生出的自我身份的孤立感和对未来愿景的破败感,最终所呈现的是一个同志群体受迫害的残酷事件。影片整体的取景十分优美,从画面角度观众最直观感受到的是被淡紫色的洋地黄、纯白色的矢车菊以及鲜红的玫瑰充盈着的诗意画面。[1]故而在观者在观影过程中受制于高概念图像的信息传递后,残酷的现实对比则是导演更为激烈的对"花园"精神的表达。

贾曼在《花园》中的情节片段虽短暂,但内容丰富充盈,且羽毛意象的重复展出也并不是一时兴起,是有意识地将自己的主观意图以电影为载体纳入了抒情的诗电影传统中。而"救赎"也似乎成为贾曼影像故事中不可缺少的内核结构,就如故事里无力对抗精神和身份的分化赋予自身痛苦的角色一样。《花园》的幕后制作成员福克斯·雷柏曾解释说,"这是一部关于肉体的屈辱的诗"[2]。

其实"花园"在贾曼的创作道路上一直具有重要意义,或者可称为贾曼的精神象征。贾曼创作之初为找寻脑海中最理想的拍摄地跑遍英国,最终在一处看似了无人烟的荒芜地选址,并发现了海峡上的一座有明亮黄窗的简破小木屋的"潜在可塑性"。像是映射了贾曼"园艺师"的身份,他买下这间小屋,全身心打造他的《花园》。不仅仅是1990年的这部电影,包括他在生命的最后一年,都将"花园"创作所有的心血集结成一本私人笔记 *Derek Jarman's Garden*,当中详尽地讲述了自己曾经播种每一株植物的过程以及作为园丁的点滴日常。贾曼常常在自己的创作里探讨圣经的思想和灵性,并于他的作品中构筑"用回忆去对话过去"的这种形式,而后思考将来,试图超越自己的时间产生共鸣。这本笔记就像贾曼的一部静态电影一样,书中配有精美的图片,读者一页页地翻阅,便宛若跟着他的视角回顾了他的人格塑造、人生阅历,重现他生活过的痕迹。

三、超 8 于贾曼影像中的现代技术应用

1965年,在工业、广告和教育市场需求的推动下,柯达公司推出了 Super 8 mm 胶片。这是一种令影片拍摄面积更大,以达成声音磁性记录,录制有声影片的新型拍摄系统。通过改变片孔的距离和形状加大画面的尺寸,这样的改良技术在提高了胶片画面质量的同时也增加了有效利用率,很快获得了诸多业余影人的认可。作为20世纪后期最具影响力的电影制片人之一,贾曼多次使用柯

[1] MACHON K. Derek Jarman's Garden: Book Review[Z]. Informit, 1995: 75.
[2] 李星. 从内容到形式:德里克·贾曼电影研究[D]. 上海:上海师范大学,2017: 13.

达的超 8 胶片摄影机进行成像实验,以丰富的色彩和大胆的构图向观众展示了他前卫的视觉美学和创造力,并尝试了诸如叠加、滤镜等效果以及棱镜技术。贾曼在涉足电影领域前曾是一名画家,他擅长将绘画技巧运用在视觉创作中。20 世纪七八十年代,贾曼突破当下潮流拍摄制作了电影《庆典》,他结合历史与现实,将后现代主义的拼贴艺术融入电影,通过展示青年人歇斯底里地狂欢、游逛、殴打、纵火等行为,极思辨性地再现了朋克时代下伦敦城的疯狂景象。影片的独特在于故事没有展露具体的表意内核,仅是把一些碎片化桥段漫不经心地组合在一起:朋克的摇滚乐、哑剧演出、歌舞演出元素和历史式的重构等混合在一起,给予观者全新的视觉体验。这样的艺术处理与具有后现代特征的杂陈化影像设计有异曲同工之妙,贾曼在当时已具有如此先锋般的电影理念。如果说诗歌、戏剧是赋予贾曼建构电影内容的第一层灵感,那么成就了导演传奇创作生涯,将这些抽象概念付诸拍摄实践的革新力量,也是离不开超 8 胶片摄影机衍生出的启示性技术的。[①] 贾曼的诸多酷儿影像离不开其独有的物理机制,在英国《残像》摄影杂志主编对他的访谈中,贾曼曾试图说明他的超 8 拍摄技法,他曾批评世界电影早期同志片的叙事类影片,批判这些被暴力与苦闷情绪充斥着的影片,并认为超 8 技术的诞生可以改变这一窘况。历史上,超 8 摄影机的诞生也一定程度上推动了当时电影艺术的发展,成为柯达公司的一代经典之作。8 mm 这一电影规格,是由伊斯曼·柯达公司早在美国经济大萧条时期就开发出来的,该规格于 1932 年投放市场,成为一种家庭电影。就其物理机制来谈,技术所能呈现出的叠影重拍、转速转洗、光影滤镜重置效果所制出的特殊成像画面是其他器材设备无法匹及的,不仅相较成本昂贵的 16 mm 电影更加大众化,而且省去了需要中途将片夹翻转过来进行二次装片的操作,提高了更多行业外人士想要尝试电影拍摄的可能性,使影像爱好者的入门门槛降低了。这样低廉的拍摄成本和高效高质的画面产出也令贾曼从中受益,超 8 的应用对贾曼的独立制片事业大有裨益。

贾曼早在短片实验里就开始将焦点对准魔术、太阳、火焰等意象的捕捉,使虚幻的电影内容在现实的银幕上得以呈现,譬如在《英伦末日》里,用废墟和火焰营造出浪漫而刺目的视觉特效即是通过超 8 特殊的摄录速度渲染出的视觉冲击与节奏。为了让影片最终达到的效果更具真实感,贾曼即使身临空战现场也会

① 李铭.电影是怎样走进家庭的[J].现代电影技术,2017(10):9-21,8.

紧握超8实时拍摄。《英伦末日》中洛西茅斯的威灵顿式轰炸机镜头就是他手持超8摄影的。可以说,超8的出现令贾曼脑海里天才般稀奇古怪的想法照进现实,一定程度上对超8的应用成为两者之间相辅相成的成就载体,也让贾曼感受到了创作的愉悦,逐渐成为一名狂热的骨灰级摄影师。在他的超8电影中,通过表达女性和男性有意识与无意识的生命探索,为我们带来了先锋性的尝试,他将自己的生活变成了视觉化实验的宝藏。

四、贾曼电影的视觉语言与精神主题

对贾曼操纵超8胶片摄影机所拍摄的画面进行剖析,会发现他运用视觉意象来比喻他的心灵。例如在多部电影中都有光线直接照射到观者身上,反射入观者眼中,而后从镜子或宝石上反射出来的画面设计。当光线进入相机,观众可通过它反射在镜框的路线感受光的指向性。于1973年上映的无声影片《镜子的艺术》(又名《金字塔的燃烧》)中,贾曼就是借用了镜子元素,用镜子的反光说话,在忽明忽暗的世界里,镜中黑影暗示着童年的污点与创痕。作品以黑曜石镜子为载体,让观者在观影过程中被太阳的反射捉弄得眼花缭乱,呈现出一种"目视玻璃来探究玻璃对光穿梭接受度"的视效美学。这部实验性的作品推想着太阳、镜子与炼金哲学的关系,仅仅使用三人一镜的器材就创造出了惊为天人的光影效果。贾曼总会巧妙地在创作中不断探索电影本身的媒介,结合人性与灵魂,将探求人类的真实本性的诸多可能变为现实。

这一阐释渠道,从心理学角度来理解,可通过研究分析心理学家卡尔·荣格的著作《心理学与炼金术》来辅以研析德里克·贾曼是如何将自己的炼金术意象运用于作品里从而产生美学碰撞的。他曾使用超8胶片摄影机记录自己与朋友一起生活的"家庭式电影",其创作理念在当时引起了心理学领域学者们的探讨,2014年克里斯托弗·霍克在文章中[①]提及:贾曼的激进电影制作方法不仅仅是对电影图像成为现实代表假设的一种积极挑战,作为一名同性恋电影制作人,他的作品一直挑战着观者过往的审美规范,以构造的独特视觉语言和声音来寻求自洽性的表达,探寻经历的共鸣。卡尔·荣格称之为"自我发现个体化的过程,即成为真正的人,成为你一直想要成为的人的过程"。在心理治疗领域,这一途

① HAUKE C. "A cinema of small gestures": Derek Jarman's Super 8 - image, alchemy, individuation[J]. International Journal of Jungian Studies,2014,6(2):159-164.

径可以通过交谈和倾听来探索个性化。

五、结　　语

　　对生命、救赎、权利、人性、秩序和欲望的探讨,仿佛永远都是贾曼影片的主题,他的作品有极高的美学价值,却又无时无刻不在反映社会现实。他用影像作诗,将名画搬上银幕、在世界尽头种花……世人不能否认他每一部作品都有其先锋意义,他愿意不顾那些主流声音的抨击去追逐抽象、纯粹、极致的电影美学,用特殊视角和叙事形式来呈现故事。

　　从《花园》里乌托邦式的海滩到《蓝》里剥夺视觉的自我投射,从《镜子的艺术》到油画般质感、糅合美术、诗歌与电影的《卡拉瓦乔》,他在影像质感、布光与调色上的实践宗旨都尽全力契合卡拉瓦乔画作的原品风格,每一帧都令人忍不住停观沉醉。德里克·贾曼凭借天才般的电影语言和独树一帜的美学理解将自己一部又一部作品推向哲学维度。他影片中每一段诗性的旁白充满哲思,饱含情感的情节架构下是文化思索和人文主义的关怀。这般极致的电影作品后来在英国乃至全世界都产生了影响,为人类留下了无数富有诗意的经典之作。他是一名导演,又远不止于此,他将自己的一生活成了最温柔的电影。贾曼就像他的作品一样,叛逆却不失温柔,浪漫且勇敢、坚毅。

无缘社会的寻父症候
——细田守家庭母题中的父亲形象
魏晓琳

从拍摄理想中产阶级家庭图景的小津安二郎，到探寻"血缘"与"陪伴"何为家庭构成要素的是枝裕和，以拍摄"家庭"见长的日本导演不少。至于动画电影领域，个中翘楚当属细田守。自 2009 年始，细田守导演、参与编剧的作品有《夏日大作战》《狼的孩子雨和雪》《怪物之子》《未来的未来》等四部。

纵观细田守这四部作品，可以看到其中不断复现的家庭图景。2009 年，细田守执导《夏日大作战》。片中，男主角健二来到女主角夏希的老家过暑假。夏希的家族足有 27 名成员，庞大而热闹，给从小缺少父爱、靠母亲一人带大的健二极大的温暖。最终，面临世界即将被 AI 毁灭的危机，健二与夏希一家携手拯救了世界。据说影片中这个从核爆中拯救全世界的大家族，正是以细田守妻子的娘家为原型创作的。2012 年，《狼的孩子雨和雪》上映，该片讲述单身母亲花一人拉扯姐弟二人，艰难度过 13 年的故事。导演在制作该部影片时，不断回想起成长过程中照顾自己的母亲，并在影片完成后以此向母亲致敬。2015 年，《怪物之子》上映，该片讲述的是无父无母的妖怪熊彻在遇到同样失去双亲的小男孩九太后学会当父亲的故事。2018 年，《未来的未来》上映，该片讲述了一个 4 岁的小男孩在面对突如其来的家族新成员——妹妹时，在奇妙、嫉妒、委屈、喜爱的混杂心情中逐渐成长的故事。细田守在采访中说，这个故事非常私人化，他从作为两个孩子的父亲的经验中获得了灵感，而片中的小女儿"未来"正与细田守的女儿同名。

1950 年起，"电影作者论"在法国兴起。以特吕弗为代表的导演在《法国电影的某种倾向》一文中大张旗鼓地提出，那些具有优异电影技术能力、负责电影的编剧与导演，并将鲜明的个人印记有机地融入电影中的导演，可以被称为"作

者导演"。细田守曾在采访中说:"(我)想体验什么就拍摄什么。"观照细田守这四部作品,可以看到这四部作品中强烈的细田守风格以及其一以贯之的作者性①。其中,除了《夏日大作战》描绘的是日本传统大家族外,其余三部都着眼于占据当代日本社会主流的核心家庭。探究细田守在其电影序列中对家庭及其权力结构的描绘,有助于我们理解细田守作品中更深层的一面。

一、"无父"叙事与女"大他者"

在细田守前两部作品中,"父亲"是完全缺席的。在《狼的孩子雨和雪》中,女主角花临产前,狼丈夫意外去世,她不得不一个人带领两个孩子艰难生存。"狼父亲"完全缺席了孩子的成长过程。存在类似情形的还有《夏日大作战》,该片中掌控女主角夏希那个足有27人的庞大家族的,并非我们印象中应有的男性大家长,而是年届90岁仍神采矍铄的祖母荣。这位祖母是武将名门之后,不仅人脉颇广,与许多政治家是多年老友,而且掌握着家族大权,在家庭内外都是极有分量的人物。她在丈夫去世后一手支撑着家族的运转,她在去世后更成为全家族奋起打败电脑机器的精神支柱,使大家团结一心解决危机。可以发现,在如此出彩的女性角色背后,却是父辈话语的消隐。在祖母去世后,偌大家族却并未出现一位足以替代她的新家长,一度混乱不堪。与此类似的是,男主角亦自幼缺失父爱,几乎只靠母亲一人带大,直到来到女主角的家做客后,才第一次感受到家庭的温暖。

在拉康的精神分析理论中,一个家庭中,最初只有"母与子"这样的二元结构,母亲为孩子带来一切,这使得她成为婴孩最初的欲望对象,而婴儿也极力使自己变成母亲所欲求的对象。然而,"大他者"的父亲介入了这个二元结构,使其变成三元。通过父亲,孩子感受到了自己与母亲都是"缺失"的:母亲是缺失的,否则她不会有欲望("男根",phallus);自己也是缺失的,否则就能够满足母亲的欲望。于是,孩子从渴望获得母亲转变为渴望获得父亲的认可,此谓拉康"符号性阉割"。在此论述的基础上,拉康提出"大他者"概念。在家庭中,通常由父亲扮演"大他者"的角色,它实际上是"整个符号性律令/规范的具身化",是"关于注

① 张长.细田守动画电影语言风格研究[D].上海:华东师范大学,2015.

重规则与意义的复杂网络"①。"大他者"告诉孩子什么可以，什么不可以，进而使孩子顺利掌握人类社会的规则，实现"正常化""社会化"的过程。但是，在父亲缺席的情况下，由母亲扮演"大他者"角色的情况亦不鲜见。显然，在《狼的孩子雨和雪》与《夏日大作战》中，承担"大他者"一角、帮助孩子实现"社会化"的，并非孩子们生理意义上的父亲，而是狼孩的母亲和夏希的祖母。女性替代男性，掌握了"父亲之名"（Name of the Father），扮演着"父亲功能"，进而成为家庭中新的"大他者"。

父亲缺席，母亲取代父亲成为"大他者"，这样的影像描绘，或许与细田守的个人经历有关："我的父亲也是，我们俩都没一起喝顿酒就离开了。父亲的缺失让我觉得不舒服，好像漂浮在宇宙中没有实感，或许因此而创造了这些作品。"② 1967 年出生的细田守，少年时期经历的正是"父亲在外工作，母亲在家带孩子"的观念巅峰时期。二战后，美国对日本输入大量美式价值观，日本从大家族进入核心家族结构。与中国"双职工"家庭占多数的状况不同的是，从 20 世纪初开始，日本逐步形成了企业"终身雇佣制"的传统，即丈夫一个人赚钱养活全家的"家庭酬金"制度③，使日本家庭"男主外、女主内"的观念深入人心。这直接导致长期在外工作的父亲们缺席了子女的成长过程，母亲们则承担起照顾孩子们的主要责任。如细田守所说："以前的家庭模式更像是一种角色扮演或游戏。每个家庭都有相同的角色和功能……父亲外出工作，母亲在家料理家务，家里有两个或更多的孩子。这是一个历来的家庭模式，大家也都在按照这个模式做。"④ 在"父权失坠"的大背景下，"父亲"一角在许多青少年的生命中不只是缺席，干脆直接消失了。事实上，不唯细田守的动画作品有"无父"叙事的特征，从 20 世纪 80 年代中期起，在《新世纪福音战士》《犬夜叉》《银魂》《火影忍者》等动画作品中，主人公普遍具有自幼丧父的叙事特征⑤。真人电影《家族游戏》则描绘了 80 年代典型的日本家庭形象：父亲除了吃饭其余时间都不在家中，连教导孩子都得雇

① 吴冠军. 家庭结构的政治哲学考察：论精神分析对政治哲学一个被忽视的贡献[J]. 哲学研究，2018(4)：93-102.

② 木月. 细田守、是枝裕和影节对谈　自曝新作或后年上映[R/OL].（2016-10-27）. https://www.1905.com/news/20161027/1118949.shtml#p1.

③ 丁有有. 当代日本动漫中"父子亲情异化"现象研究[J]. 中北大学学报（社会科学版），2015，31(1)：113-118.

④ 宫田文久，王玉辉.《未来的未来》：一部描绘当代家庭形象之作——细田守导演访谈[J]. 当代动画，2019(3)：61.

⑤ 丁有有. 当代日本动漫中"父子亲情异化"现象研究[J]. 中北大学学报（社会科学版），2015，31(1)：113-118.

佣家庭教师,父子关系名存实亡。"无父"叙事似乎已成为弥漫日本影视界一个挥之不去的文化症候。

二、"寻父"症候与"无缘"社会

在《怪物之子》与《未来的未来》中,家庭形象发生改变。一方面,经历过丧父和成为人父的细田守开始更多地思索"父亲"这一命题,"父亲"不再完全从他的作品中消隐,而试图以一种黯淡却真实存在的姿态发声。另一方面,强大、无所不能的母亲形象开始隐退幕后:《怪物之子》中,九太的母亲在影片开头就因车祸去世,直接导致九太无家可归;《未来的未来》中,母亲生下第二个孩子后,卸下照顾家庭的责任,转而投身工作。

拉康提出,婴儿在 6 到 18 个月间,处于镜像阶段,在这一阶段,"婴儿首次意识到自我的概念",父亲被假定为缺席的,那是由母亲统御的阶段;此后,儿童进入俄狄浦斯阶段,"这是语言的秩序和父亲的秩序"①。在镜像阶段,母子处于互相渴望的双向联结中。然而,母亲的离开/缺席,也会相应地给孩子带来痛苦,使孩子感到"被拒绝"。拉康认为,正是这种痛苦,使孩子选择离开镜像阶段,转向游戏、语言等符号性实践,进而进入父亲和语言的秩序。当母亲离去,一瞬间失去所有坐标和支撑的孩子也同时丧失了归属感与安全感,少年找不到确切的信仰与价值观,如无根浮草,惶惶不安,于是开始了"寻父"之旅。然而,在日本"无缘社会"的大背景下,"寻父"似乎变成了一个分外困难的挑战。

在日本,"缘"是联结个体与个体的纽带,"无缘"即纽带的断裂。"无缘社会",最初指因与社会、家人关系疏远,死后亦无人发现的老人"无缘死"现象。该词自 2010 年提出后立刻成为日本社会人情淡薄的关键词。紧接着,由于家庭结构的变革、地域共同体的解体、校园问题的愈演愈烈以及就业环境的恶化,青少年的"无缘化"现象也愈来愈严重②。即使是有亲生父母,许多青少年仍因得不到父母的关心呵护或社会的帮助而面临危机。《怪物之子》中的九太在丧母后也沦为无缘少年。母亲去世后,已与母亲离婚的生父并未获知此事,因此没能及时出现带走九太,使九太被抛给"踢皮球"的冷漠亲戚。九太被迫在街上流浪,无处

① 李恒基,杨远婴. 外国电影理论文选:下册[M]. 北京:生活·读书·新知三联书店,2006:530-531.
② 师艳荣. 日本青少年"无缘化"现象解析[J]. 中国青年社会科学,2015,34(2):100-105.

可去，还要时时提防警察的问话。这直接导致九太心中的黑暗滋生。几年过后，当父子二人在街头偶遇时，认出彼此并和解了的二人却始终各自占据着画面的左右两端，不曾靠近。不仅如此，和解后的父子二人由于多年不见，相处模式相当生疏。生父总是小心翼翼地措辞。当他带着菜，自以为在安慰九太说出"以后就两个人幸福地生活吧，忘了过去的一切苦难"时，九太爆发了，愤怒地指责他毫不了解自己；当生父提出要一起生活时，九太迟迟不能同意。直到片尾，影片也未明确出现父子二人愉快生活的镜头。多年的陪伴缺失，使有血缘的父子"无缘"化了。

有血缘的生父无法给予九太足够的父爱和引导，亦不能带他顺利融入社会秩序，使在外流浪的九太不得不转向妖怪界，在"他者"中寻找"精神父亲"。《狼的孩子雨和雪》中，从小没有父亲、孱弱而无法融入人类社会的小雨化身狼形，来到森林，遇见守护山林的老狐狸，从此认狐狸为自己的老师，学习与人类社会截然不同的森林秩序。在同有"尊师重道"传统的日本，小雨在狐狸老师身上学到了野性的秩序，何尝不是得到了"父亲的秩序"？《怪物之子》中，九太被强大的妖怪熊彻收养，从此顺利融入了妖怪社会；人类之子一郎彦婴儿时被父母遗弃，猪王山偶然看见后，善心收留养育他十几年，视如己出，使一郎彦在妖怪的世界成长为茁壮的大人。在生父身上无法获得的，却在没有血缘关系的他人身上得到了，类似的主题在细田守的影片中一次次复调重现。

三、"父性"重建与"家庭"探索

面对无缘社会的危机，日本人开始渴望将断裂的"缘"重新连接。是枝裕和近年的电影往往重返日本传统家庭关系，向人伦传统回归；山田洋次近几年推出的《家族之苦》再续"寅次郎的故事"系列电影的神话，成为日本影坛广受欢迎的电影。从 2015 年的《怪物之子》到 2018 年的《未来的未来》，已为人父的细田守除了继续描绘生疏的父子关系，更多地展示他对"如何成为父亲"这一命题的思考。影片中，"试图成为父亲"的父亲们因此比冷漠生疏的父亲占据了更多篇幅。

《怪物之子》中，妖怪熊彻自幼丧父，性格幼稚恶劣。最初，熊彻因为脾气暴躁、不耐心管教孩子而找不到徒弟，被对手称作"大孩子"。不服输的他在人间偶遇九太后，将他认作徒弟，在九太的帮助下，笨拙地开始学着如何教导九太，从"单身汉"努力进阶为师父，从而有了更多的徒弟。在影片前半段，我们看到的是

一个父亲的诞生。紧接着,长大成人的九太决定离开家庭,回到人间。这一举动极大地刺伤了已对九太产生父爱的熊彻,令他一蹶不振,在宗主选拔大赛上毫无士气,险些败北。然而,重回妖界的九太在熊彻被对手打垮后,大喊着为他加油,使熊彻重获力量,最终赢得比赛成为宗主。在影片的结尾,他为解决一郎彦危机,不惜放弃成神的机会,牺牲肉体,化身九太心中的剑,彻底成为九太的"精神父亲",常伴九太。同样笨拙的新手父亲还有《未来的未来》中的丈夫。影片最初,他乐于在其他家庭主妇前"炫耀"自己的"育儿父"身份,而事实上,直到第二个孩子未来出生以后,第一个孩子出生时"不闻不问"的他才首次承担起当爸爸的责任,手忙脚乱地学着照顾女儿和儿子。在带孩子的过程中,他一开始笨手笨脚、打翻碗筷,后来逐渐明白如何做一个称职的父亲,成长为小君亲近信赖的父亲。

这些新手父亲最初都对如何带孩子十分茫然,在不断探索中,倒分别摸索出不大相同的为父之道:熊彻不似父亲,反倒仍似大孩子,日常与九太竞争斗嘴,但是,他时刻陪伴着九太,并在关键时刻主动牺牲自己的肉身,常驻九太心中。星野源配音的父亲试着做家务、喂奶、遛孩子。在养育孩子的过程中,他不似威严、刻板、不苟言笑的传统父亲,而更像是他们的陪伴者。如小君学骑自行车时,他紧张担忧地在一边守着,当小君摔倒时,他表现得比谁都紧张;小君哭泣时,他温柔地安慰孩子,而非一味斥责。可以看到,细田守在塑造父亲形象时,并未遵循一个固定的家庭模式,而是不断探索着。"当下是一个没有固定'家庭模式'的时代。这也是这部电影(《未来的未来》)要表达的主题之一。它没有表现一个固定的家庭模式,因为这是一个大家自己去寻找和决定家庭模式的时代。"[①]受美国价值观影响,日本在社会文化层面已进入现代社会。现代社会更强调文化相对主义,它以理性为根基,以现代人本主义为原则,更多地强调父子(女)是两个相互依存又各自独立的关系[②]。在亲情关系中,父母对孩子,或者孩子对父母,过去的那种附属关系已经不复存在[③],取而代之的是平等、和谐的父子(女)、母子(女)关系。模板化的父亲形象已经消隐,取而代之的是各种各样新生的父亲形象。

① 宫田文久,王玉辉.《未来的未来》:一部描绘当代家庭形象之作——细田守导演访谈[J].当代动画,2019(3):61.
② 虎维尧.华语电影中的父子主题[J].电影文学,2012(8):19-22.
③ 栾竹民,施晖.现代日本社会中的"孝":兼与中国比较[J].教育文化论坛,2015,7(1):9-13.

四、结　　语

　　细田守曾被媒体誉为"宫崎骏之后的大师"。在他的作品中，家庭始终是重要的母题。在相对早期的作品中，他描绘的是父亲缺席的家庭和掌握强大话语权的母亲，反映出二战后日本某种"无父"的虚无缥缈意识；随着步入中年，对家庭和父亲有了更深的理解，细田守开始重新思索构成"父亲"的定义，试图缝合家庭关系的父亲出现；而在近期的电影中，他着重描绘的父亲形象，又转变为了各式各样努力做个好父亲的新手父亲们。细田守的镜头下，日本当代社会中父亲与家庭的背离和羁绊被描摹得淋漓尽致，不仅为我们理解细田守的序列电影留下记号，也为我们管窥日本当代社会文化提供了一条道路。

保罗·索伦蒂诺的电影符号学研究

朱蕊蕾

保罗·索伦蒂诺作为意大利20世纪70年代后的新锐导演,以独特的创作风格和创作理念在意大利甚至是国际上具有越来越大的影响力。他的电影总是将视角朝向上流社会的中老年人,跟随主人公的目光以散漫又碎片化的单向式叙事、华丽的镜头语言来承载其对人生、社会具有哲学意味主题的思索和探讨。"创作'不背叛电影、契合新体验'的电影,可以视为保罗·索伦蒂诺导演的电影艺术宣言。"[①]有意无意地拒绝完整性的同时,索氏电影俨然漠视统一性。本文试图结合《大牌明星》《为父寻仇》《绝美之城》《年轻气盛》《他们》这五部影片从人物符号、场景符号、音乐符号以及超现实符号四个角度出发,通过对索伦蒂诺电影中多重符号的分析来阐释影片中典型特征的人物符号和隐藏在影片中的符码意义,借助视听传达的内涵和外延进一步发掘其创作的特色。

一、电影符号象征意义

符号是能指和所指的综合,一切皆为符号。影视语言作为具有表意功能的特殊语言,在影视传播过程中首先是单向传播,是导演将大量的视听符号进行整合、编码的过程,从而构成一部具有特殊思想内涵的影片传达给观众,再由观众完成对符号的解码来完成整个观影过程。符号的构建对于导演的表情达意具有重要意义,符号成为所有事物隐含着某种特定意义的象征体。麦茨不单单认为只有影像系统才能表达电影语言,他将现代电影能指分为五种类型:① 形象(影像);② 被记录的言语音声;③ 被记录的乐声;④ 被记录的杂声;⑤ 书写物的图

① 黄学建."不背叛电影,契合新体验":论保罗·索伦蒂诺导演的创作理念[J].北京电影学院学报,2014(3):27.

形记录。皮尔士认为所有事物都能在符号层面进行交流,他将符号分为三类:象形符号、指示符号和象征符号。"在指示符号中,能指是直接由所指造成的","在图像符号中,能指类似于所指","在象征符号中,能指和所指是完全通过文化规则联结起来的"。①

二、符 号 设 计

(一)人物符号

人物符号是电影中最常见也最重要的影像符号。作为一种符号,电影中的人物有其象征意义,对人物符号进行分析有利于透过表面看本质,探究人物背后的象征和隐喻。

(1)迷惘的中老年人

索伦蒂诺影片最显而易见的特点就是主角清一色都是上流社会的中老年成功人士且都面临着中老年危机。《大牌明星》里饱受非议的意大利前总统安德烈奥蒂,作为政坛上的风云人物,总能在盟友一次次陷入政治旋涡时置身事外、安然无恙,他低调的外表下是对一切的完全掌握。然而他的焦虑也显而易见,他最了解寂寞的滋味,除了要时刻伪装自己,还要用毒品麻痹自己,不停地在大厅里穿梭,难以入眠,都是他情绪的外化。《为父寻仇》里热极一时的退休摇滚明星夏安,穿着奇装异服拉着拉杆箱行走在大街上显得格格不入,对他来说生活总是索然无味的,固然有爱他的妻子和追捧他的粉丝,但他难以去爱别人,他陷入了抑郁。儿时缺失的父爱使他对父亲有特殊的情节,在得知父亲去世后踏上了一条追寻之路,既是寻找真相,也是在这一路上逃出困顿,寻找自我。《绝美之城》里年过六旬潇洒浪荡的作家吉普·加姆班德拉,一开始来到罗马时目标是成为上流人物的成功人士,对权力和地位的追求是他年轻时的目标,很快他也实现了,跻身于名流的派对中,沉沦在声色犬马的狂欢下。吉普已经将近40年没有创作作品,当他的仆人问他原因时,他回答:你看这些人,一群动物,这就是我的生活,一无是处。吉普在花甲的年纪开始重新思考人生,他开始寻找"什么是绝美",他在罗马这座绝美之城中寻找生命的真谛,"你是谁?""你谁也不是",女孩代替上帝发问并作答。寻根,根又是什么,是出生的摇篮? 是神圣无瑕的信仰?

① 陈犀禾,吴小丽.影视批评:理论和实践[M].上海:上海大学出版社,2003:153.

还是吉普的初恋女友艾丽莎?《年轻气盛》里编剧兼导演的米克一生都在为了自己喜欢的电影事业而创作,虽然头发花白却像一个年轻人一样充满创作的斗志,直到钟爱的演员布兰达戳破他年老的事实,指明他的创作能力每况愈下,米克无法面对失去情感和活力的自己而选择自杀。米克的死使得始终有心理障碍的巴林杰找到了自己的方向,不只是为女王,也为了亡妻、为了老友米克再一次奏响了《简颂》,自身也得到了超脱。《他们》里晚年的意大利前总理西尔维奥处于人生的困境,政治上不得意的他极力讨好妻子,挽回年轻时的那份爱。薇若妮卡变了,西尔维奥也变了,他们不再年轻,纵使他能够再一次为大众造一场梦,再次担任总理,青春也一去不返,尽管他保持着自己的骄傲希望不被"我是谁"这一难题问倒,最后也只是一个人寂寥地观看庭院里火山喷发的场景来慰疗自己和祭奠曾经蓬勃的岁月。

(2)困顿的特异怪人

在《绝美之城》第一场的大型派对中,罗琳娜是一位过气的电视女王,她身材走样、精神不佳,扭动着自己肥硕的身躯在派对中醉生梦死,仿佛这样就可以不用面对现实的失意,放弃对生活真善美的追求,堕入生活的深渊中,她也沉迷其中不愿自拔。那位裸体撞向墙的行为艺术家,嘴里高喊"我不爱你",却无法用言语真正表达什么是艺术,振动是她探听世界的雷达,振动是什么,她也很困惑,自己做的一切有什么意义,她自己也不清楚,仅仅做着自以为很艺术的事情自欺欺人。在艺术展览上被父母当成摇钱树创作绘画的小女孩卡尔梅丽娜只想拥有正常的童年,和同龄的孩子玩耍,长大后成为一名兽医。她拿着颜料筒发泄着自己的愤怒和不满,哭泣着将情绪融入绘画中,在成年人眼中,这一系列就是艺术,没有人在乎她作为一个孩子应有的权利,人们只是在看"艺术"的诞生。还有被冠名为伟大的驱魔人的主教贝鲁奇,只知道如何烤羊肉更好吃、怎样烹饪更美味,对于信仰、对于生命只字不提,这些人都是虚伪的代名词,用皮囊支撑着零碎不堪、空洞无力的灵魂。

安德烈染红了身体朝着一直以来照顾自己的母亲怒吼:"妈妈,我一见到你就脸红,我没疯,我就是有点问题!"嘴里念叨着普鲁斯特和屠格涅夫关于死亡的神话。安德烈是人精神的符号,长须乱发,却目光灼灼,代表着绝对精神,向无意义的生存大声提出生存目的的问题。对安德烈而言,生存是彻底无意义而不堪忍受的,他选择死亡寻求永恒。40多岁的脱衣女郎拉蒙娜极致性感的身体里却有一颗纯洁天真的心灵,她身患绝症,生存似乎不具备任何目的性,对身体来说,

在见证罗马的绝美后却必须放手,死亡成了她永恒的方式。

《年轻气盛》影片中有文身的大胖子虽然因为肥胖引起行动障碍,看起来笨拙愚蠢,但曾经也是风云人物。这一角色影射的是马拉多纳,曾经的球王,走过人生辉煌后步入暮年的他步履蹒跚,当他再次打球想要找回年轻时的状态时,疲惫的身体和气喘吁吁的样子都显得那么可笑,属于他的时代早已过去,空虚和困惑在他的脸上一览无遗。当被问到"你在想什么",他毅然回答道:"在想未来。"他在想的不过是球场上新生儿的未来。

（3）超然世外的神人

《年轻气盛》里戴牙套的按摩女郎在影片中总是在两个场景下出现,不是在按摩就是在跳舞。她在影片中的最后一句话是:我没什么话可说。她通过肢体的接触代替谈话,通过跳舞感知自己。两种极为简单的方式,暗示了最原始和纯粹的感知世界的方式,无需过多的语言就能达到更深层的交流。反之,巴林杰和女儿莱纳之间的矛盾并没有因为语言的交流而调和,语言尚且会造成误解和麻烦,心灵上如果不真正沟通,再多的语言也是无意义的。如果说按摩女郎算是年轻精神的外化,那影片中的和尚算是内化,当所有人都不认为他能漂浮起来的时候,他却奇迹般地浮在了空中。畏惧是人最大的障碍,将不可能变成可能,只是心中刹那变化,影片中因饰演Q先生而出名的演员困在这部机器人戏带给他的荣誉以及与之而来的困境中,之后在商店里小女孩告诉他"没有什么是准备好的,尽管去做吧",他这才恍然大悟,终于放下心里的石头,扮演了希特勒的角色,放下恐惧,拥抱现实。当和尚漂浮的那一刹那也不需要过多的心理准备,放下心里的负担与恐惧,把不能转变成可能,这是年轻的力量,化腐朽为神奇。

《绝美之城》中特殊的存在者是那位年过百岁的老圣女。影片从头到尾展现的都是裸体寻欢的男女和年轻人的糜烂生活,突然出现的这位干瘪无牙、目光呆滞、与死神并肩的修女,顿时将影片前段的放浪形骸、挥霍岁月的年轻人们压制下去。修女身上是时间的痕迹,当她轻轻吹一口气,像是春风一样所有梦幻的火烈鸟腾空飞起来时,似乎有着化腐朽为神奇的意味。吉普知道了什么是"美",它是潜藏着的力量,当人们以为那些枯朽无力、行将就木的东西逐渐失去美感时,真正失去美感的其实是自己。肉体的欲望、视觉的冲击虽然让人迷醉,却无法让人真正打开"美"的大门,更无法让人得到心灵的慰藉,真正美的东西并不存在于表面。修女告诉吉普"你知道我为什么要吃菜根吗?因为根很重要",这对吉普寻美带来了很大的启发,"根茎看似丑陋而不起眼,却是植物营养的源泉,它隐藏

在褐色的泥土之下,散发着永恒的清香。正像隐藏在华丽背后的平凡生活,吉普在谎言构建的宫殿中已经生活得太久,久到足以让他忘记了生活的本源,比华丽的外壳有着更强大的力量。"①"寻根"是生命诞生那刹那间的伟大神圣,是那一堵见证从小到大生命成长力量的墙,是回到那片海岸,暗夜中艾丽萨展现自己无暇身体时昙花一现的美丽刹那。

(二)场景符号

麦茨在《电影:语言还是言语》中说:"电影效果不应当'无端乱用',而应当始终为'情节服务'。"②

(1)派对

派对是索伦蒂诺电影里必不可少的空间场所,派对通常是人们聚在一起,主要用于庆祝和休闲的一种方式,派对的最终目的就是寻找快乐,派对为各种各样的人的社会生活提供了机会。《绝美之城》中的尖叫声和狂欢声伴随着男男女女的扭动,刺破沉默的罗马。派对是上流社会的游戏,是用金钱堆砌起来的野蛮生活,是笙歌燕舞、酒池肉林,觥筹交错间消遣着彼此的虚情假意,派对越是欢乐,晨光熹微的罗马越显得寂静和空洞。派对是这群绝望人的收容所,人们将困惑用快活的瞬间代替。派对在影片中不只是上流社会的象征,也代表着转瞬即逝。与每一次派对后沧桑悠久的斗兽场的永恒相比,派队上开的"小火车"看似兜兜转转排了很长的队,实则哪里也没有去,人们被困在这里却不自知,捍卫着这贫瘠的精神领地。导演"反讽了现代的所谓都市中的所谓上流社会,同时更直斥了那些所谓的文化艺术界中普遍存在着的那种骄奢淫逸,更辛辣地嘲讽了世俗社会中的附庸风雅"③。除了锐舞派对,在《他们》中更是有着让人瞠目结舌的性派对,赛吉欧莫拉为了吸引西尔维奥的注意,特意租赁莫莲娜别墅聚拢一群年轻的俊男靓女在西尔维奥的住宅对面昭然进行性诱惑,最终也成功引起西尔维奥的兴趣,面对火辣的舞蹈、赤裸裸的诱惑,西尔维奥却无动于衷、见怪不怪。派对里千里挑一的性感尤物讽刺政坛的西尔维奥瘾君子的一面,并借此引出之后轰动世人的性丑闻,刻画了西尔维奥自以为不老且具备性诱惑的形象,派对在影片中实际上就是性的外化。

① 苏旸,王孟冬.意大利剧情片《绝美之城》的油画底色和诗人气质[J].电影评介,2016(21):63.
② 史可扬.影视传播学[M].广州:中山大学出版社,2011:110.
③ 王翠英,崔艳玲.剧情片《绝美之城》中语言的精致装饰与艺术化表达研究[J].电影评介,2016(22):73.

（2）泳池

泳池是影片中极为重要的场景符号。"弗洛伊德精神分析理论认为，水与女人的子宫有关，是性的象征。"①《年轻气盛》中巴林杰第一次在梦中与环球小姐相遇是在一摊池水上，两人从狭窄的走廊里颇具意味地擦身而过，巴林杰最终溺在这摊水中也是他性欲的象征，是对他内心生命力的描写。《他们》中泳池的暗示意味更明显，派对在泳池边进行，众人吸食摇头丸之后产生的快感由第一位跳入泳池的女人引出，甜蜜的感觉油然而生，水池里的穿梭自如和水乳交融般的丝滑感受让所有人享受和迷醉。同时，水还具有净化洗涤的作用，荣格认为水预示着创造力的源泉。《绝美之城》里的斯特凡尼亚在派对上夸夸其谈，用自己的事业和婚姻家庭彰显自己的成功和与众不同，然而这一切都被吉普无情拆穿。当谎言的外衣被扒走，赤裸裸的斯特凡尼亚难以忍受众目睽睽，回到家里的她纵身跃入泳池，进行心灵的涤荡和自我反省。然而《为父寻仇》中夏安的泳池十分独特，没有注水的泳池是不具备欲望的，没有欲望就没有生命动力，生命干涸，因此夏安是颓废的，他慵懒的身体和声音里找不到生命的活力和动力。相反，夏安在旅途中带给杀父仇人孙女瑞秋的心灵慰藉在广阔草地上建起来的泳池里得到了表现，瑞秋在夏安走后在泳池里静静地漂浮着，开始重新审视家人的意义。

（3）乐队

《为父寻仇》中的夏安再次回到故土，父亲的去世实则是精神家园的崩塌，他在演唱会上听着乐队哼唱着"此刻我归家心切，带我走，转身离去我已麻木，生来脆弱，感觉自己一定过得很好"。歌手嘴里唱的是夏安在逝父后的真切感受，因此夏安在欢乐的氛围下独自流下眼泪，没有谁能比他更懂得歌词的含义，重建精神家园催发了他之后为父寻仇的路途，在这里乐队是一种精神的寄托和抚慰。《他们》里开场便是小型乐队在哼唱流行歌曲，给在这一景区疗养的人送去了心灵的滋润，通过音乐的方式给这里的人解压和进行心理治疗。

(三) 音乐符号

保罗的影片总会将风格各样的音乐交织在一起，奇特的混搭风形成了独特的听觉感受。符号学家强调，意义和表意的过程主要是通过符号的组合和对比完成的，意义在对立中产生。《绝美之城》里飘荡在天空中的圣咏往往与庄严肃

① 孟丝琦.《搏击俱乐部》的电影符号解读[J].艺术科技，2017,30(6)：102.

穆的罗马建筑、宗教信仰以及吉普对生命的思考相联系,开篇即由格里高利圣咏旋律颂唱开始,格里高利圣咏的内容其实就是一种基督教式的末日审判的反思。"末日来临,世界即将化为灰烬","主的仁慈、主的恩宠,助我免于地狱火中消融","由灰烬中重生,赐你永恒",歌词与画面已经达到水乳交融的状态。电子音乐在《绝美之城》中与咏叹调形成强烈的对立感,就像派对和罗马一样。往往电子乐伴随着派对的狂欢拉开巨幕,派对上的人们随着蛊惑人心的音乐脱掉皮囊放纵自己颇具讽刺意味,这座美丽城市埋藏着的一系列的荒唐行为让人费解。神奇的是,往往两者的配合能够使得影片的视听风格得到中和,也正是两种极端的音乐效果平衡了影片的审美疲劳,将作者极端的特色呈现了出来,为腐烂的罗马城生出绝美的永恒作衬托。

在《大牌明星》中,一开始的电子音乐搭配刺杀的画面有着震撼人心的作用,电子乐强有力的节奏配合屠杀的画面拉开影片的序幕,欲望和权力像音乐般激情澎湃,这也意味着正之风云的诡谲变化和暗波汹涌。这里的杀人具备黑色暴力美学的成分,观众通过这样的场面释放自己内心的负面情绪从而获得超脱的优越感。将主人公神秘性与复杂性掩藏在这一丧心病狂的杀戮中,把安德烈奥蒂和政治阴谋、黑手党和帮派牵连在一起,渲染了其权力范围之广、手段之多样、影响力之大,这都为主人公的出场增添了神秘面纱。

在《为父寻仇》中舒缓的小提琴和流行的乡间流行乐的混搭造就了一种轻松的氛围,同时带有夏安的心理旅途变化的呈现,让观众在哭哭笑笑中伴随夏安一起经历心灵成长。

（四）超现实符号

在索伦蒂诺诗一般的电影叙事中,常常会在现实的叙事中掺杂超现实的想象或者梦境来映射主人公的心理。电影奇观化的表现方式使主题表达挣脱了固有表现形态的脚镣,激发表现潜能,向观众传递更复杂、奇妙和难以言喻的内容。

（1）海洋

《绝美之城》的吉普常常会在卧室的天花板上看到一片海洋,这是独属于吉普的天空之境,这片海洋承载着吉普年轻时的美好回忆,代表着与初恋艾丽萨纯真美好而又一去不回的爱情。年轻的脸庞、坦诚的心、懵懂青涩的情愫是吉普内心深处想要回去的地方,那里是吉普的"根",是他对美的初识,是本我最原始、最无瑕的情感圣地,是生命的源头。主人公逢场作戏后的空虚和疑惑借此呈现出

来,其不断净化自己,不断追问自己。

（2）长颈鹿

吉普穿过高大的城墙,看到一头似梦似幻的长颈鹿,他请求魔术师亚瑟让他也像长颈鹿一样可以消失不见,吉普的朋友罗曼诺在找寻到真正的自我、创造出自己真实的记忆和伤痛后毅然离开罗马。当吉普再次回头时,长颈鹿已经消失不见,就像亚瑟所说,这一切都只是戏法而已,人们总是被事物的表象所迷惑,就像罗马嘉年华式的派对一样。生命因为死亡而有意义,美因为死亡才能显现它的永恒,生命从本质上毫无意义,作为人所能做的,是体会过程,有痛苦贫穷,有浮华空虚,有理想追求,也有爱和失去,这一切构成一个绝美的人生,最后烟消云散。

（3）出轨

在《年轻气盛》中,巴林杰的女儿莱娜遭受了丈夫朱力安的背叛,她在睡梦中梦到了风流浪荡的丈夫快活地开着跑车,这是男权的象征,同时抢走她丈夫的女人穿着暴露地伴随他左右,朱力安被迷得神魂颠倒,而莱娜却像耶稣一样忍受在烈火中的炙烤。莱娜是禁欲的象征,朱力安是纵欲的象征,莱娜对自己的怀疑和愤怒投射在梦中,无限加速的汽车、烈火的焚烧都像是对他们奸情的鄙夷和对自己性无能的悲愤。

（4）巴林杰和米克的幻想

巴林杰始终不愿意再指挥《简颂》,没有人值得他表演,但是他却放不下对指挥的热爱,于是便有了他在乡间指挥牛群的一幕。牛群清脆的铃铛声、清亮的鸟叫声和灵动的风声都成为他的伴奏,顷刻间激发起他创作的欲望,化繁为简把自然的声音转换成创作的元素,两手一挥便演奏出一首不亚于《简颂》的乐曲,展现出这位老艺术家对创作的追求、幻想以及人类与大自然之间共荣共生的和谐情感。

杰克在遭到自己挚爱的女演员的否定和批判后,陷入对自己的怀疑:自己这么不堪吗?这一辈子那样为之奋斗追求的电影事业在世人眼中只是垃圾吗?自己真的在衰老吗?当他在乡间小路漫步并思索这些问题时,忽然一转眼看到草坪上出现了以往他所创作出的所有女性形象,就像他所说:反着拿望远镜所看的一切都很远,这就是老的时候看到的。这些是他呕心沥血诠释的角色,带有他生命的记忆和痕迹。他一生中创作了那么多作品,如今却陷入了灵感的枯竭,能使他生活的动力不存在了,这才是一个人最可悲的地方。江郎才尽,一切都失

去了意义,所以生命也没有了色彩,杰克选择了死亡。这里的杰克如同《八又二分之一》里的导演,是索伦蒂诺对于导演的思考和对于费里尼导演的致敬。

(5) 坠毁的卡车

《他们》中赛吉欧莫拉带领着一群风姿绰约的女人走在街头,镜头紧接着转接到泥垢处见不得光的硕大老鼠,暗示着这群人的光鲜亮丽的外表下藏着如同老鼠一般腐臭的内心,他们借用身体向权力、金钱攀逐。一辆巨大的卡车为了避开街道上这只庞然大物而不慎翻车跌入桥下,对货车坠落间的高速慢镜头的处理使得这一刻拥有了无与伦比的魅力。导演把卡车破碎冲向天空中碎片转喻成舞池派对上带给大家欢愉的五颜六色的摇头丸时,完成了对这场派对性质的讽刺——明明是一场灾难,却被视为快乐的乐园,供大家观赏狂欢。

(6) 羊

羊代表温顺可爱谦和,在《他们》中,一只绵羊走进西尔维奥的房间,被空调逐渐降低的温度慢慢冻僵直到倒地死亡。这间房间是西尔维奥的世界,有他昔日光辉的广播电视事业和他创造出来的美好物质世界,但是他的内心在一步步冷却,直到零度,进入他内心的人面临死亡的危机,而那只羊就是他妻子的代表,被看起来整洁干净的房间吸引,直到最后心灰意冷地离开了这个曾经让她深爱的丈夫。

三、结　　语

索伦蒂诺在电影中大量运用了荒诞式、隐喻式、漫画式的手法来调和他宏大的主题思考,观众在影片里处于意识流的游走中。大量抒情的音乐、华丽的镜头、干净美艳的画面和不时出现的超现实的意识表现使得索伦蒂诺的影片并不只是说教,他将自己的思考撕碎后散落在影片的各个位置。通常情况下,观众第一次看完后只能留下丝丝缕缕似懂非懂的概念。他独特的符号运用铸就了他影像风格的独一无二。相较于晚期的《年轻气盛》《绝美之城》,早期的作品《同名的人》《爱情的结果》等稍显不成熟,经过之后的一步步探索后风格慢慢确定,他所拓展出的上流社会描写将大众观影感受多元化,其独特价值值得进一步探索和发掘。

作者论视域下的荻上直子电影研究

王 颖

一、电影作者论概况

1948年,法国电影理论家亚历山大·阿斯特吕克在其文章《摄影机—自来水笔:先锋派的诞生》中提出,"电影作者用他的摄影机写作,犹如文学家用他的笔写作"[1]。在阿斯特吕克看来,导演的工作不应该是将他人所创作的剧本如实地搬上屏幕,摄影机应当在导演手中发挥如作家之笔的作用,表达导演自己的思想与观点。

1954年,法国影评人弗朗索瓦·特吕弗在《电影手册》上发表了文章《法国电影的某种倾向》,首次正式提出"作者策略"的理念。特吕弗在该文章中对法国电影界当时所流行的"优质电影"进行了犀利的批判。他认为:真正的电影应该是导演个人化、主观性的创作,而不该是剧本的改变与还原。电影创作者不应成为"插图式作者",而应该拿起摄像机撰写属于自己的风格。在特吕弗看来,真正的电影作者应该把自己的主观性、个人化的思想注入自己的创作之中,而不是一味地遵从对他人的原始素材进行毫无个人意志的还原。"作者"不会仅仅把他人的作品忠实无我地摹写出来,而是把素材用于表达他本人的个性上。[2]

60年代,美国电影理论家安德鲁·萨瑞斯把法国《电影手册》派的"作者策略"与美国电影实践相结合,形成了"作者论",并提出了三个前提:一是导演应具备娴熟的技术能力;二是导演应该有独一无二的个人风格,并在其影片中始终保持这种风格的一致性;三是导演在作品中所传递出的内部意义——一种热忱

[1] 阿斯特吕克.摄影机—自来水笔:先锋派的诞生[M].刘云舟,译.//杨远婴.电影理论读本.北京:北京联合出版公司,2017:222.
[2] 巴斯科姆.有关作者身份的一些概念[M].王义国,译.//杨远婴.电影理论读本.北京:北京联合出版公司,2017:249-257.

与激情。该理论将导演放置于电影制作的中心位置,夸大了其作用。①

"作者电影"从其概念萌芽开始就已约定俗成地与欧洲电影特别是法国电影画上了等号,即不计成本与回报的个人化创作。但是将"作者批评"的对象仅限于欧洲电影是不合时宜的,现行主流的电影工业化生产体制下并不乏好的作品以及极具个人特征的导演,商业片导演也可以是特点鲜明的"电影作者"。所以从更重要的意义上来讲,作者批评不是明确了所要批评的对象,而是提出了一种作为电影评论与批评的方法论。

下文将以作为电影批评方法论的电影作者论理论为依据,从荻上直子的个人成长经历与电影创作经历出发,以其电影作品为文本,从影片主题表达和美学风格两个方面具体论述荻上直子电影创作的作者性。

二、荻上直子的成长经历与电影创作经历

1972年,荻上直子出生于日本本州东南部的千叶县,大学就读于千叶大学,主修图像工程专业,1994年大学毕业后进入美国南加利福尼亚大学学习电影。在美国生活期间,荻上直子作为摄影师、摄像师和制片助理参与了几部短片、电视节目和商业广告的制作。

2000年,荻上直子完成南加利福尼亚大学电影制作的研究生学位,返回日本开始写作和电影创作。2001年,她凭借短片《星ノくん・梦ノくん》获得了第23届PIA电影节最佳音乐、观众选择以及奖学金三项大奖。

2004年,在PIA电影节奖学金的帮助下,荻上直子的导演处女作《吉野理发之家》问世,荻上由此正式开启了她的导演生涯。该影片获第54届柏林国际电影节德国儿童基金—特别提及—最佳长片奖,荻上清淡的喜剧风格、日常化的故事情节在其作品中初显。

2005年,荻上直子的第二部喜剧作品《恋上五・七・五!》在日本上映。2006年,荻上推出了极具异国风情的《海鸥食堂》,该片评为当年的电影旬报十大佳片之一。该片在芬兰取景,讲述了在芬兰赫尔辛基的一所日式食堂"海鸥食堂"里,店主幸江希望以简单而又让人感到温暖的传统饭团留住客人心的故事。自然、宁静、和谐是影片的整体基调,简单的故事情节和自然清新的氛围情感使

① 萨里斯.1962年的作者论笔记[M].米静,译.//杨远婴.电影理论读本.北京:北京联合出版公司,2017:233-236.

得该片在票房和口碑上获得了双重胜利。《海鸥食堂》也因其创造性的故事叙述和清新宁静的影片风格引起关注，为荻上直子打开了国际知名度。

2007 年，延续了《海鸥食堂》缓慢的叙事风格和清新舒缓的影片风格，荻上直子执导了由小林聪美、加濑亮等共同主演的喜剧电影《眼镜》。该片陆续在柏林国际电影节、圣丹斯电影节和旧金山国际电影节上亮相，入围了第 24 届圣丹斯电影节评审团大奖—世界电影单元—剧情片评选，并在第 58 届柏林国际电影节上获得曼弗雷德·萨尔茨格伯格奖。荻上直子清新治愈的影片风格在这部影片中得到进一步的确立。

2008 年，荻上直子执导纪录片《二人转》。2010 年，出版小说集《モリオ》。同年，荻上直子反其道而行之，执导家庭剧情片《厕所》，该片将故事背景放置于多伦多，讲述了母亲离世后，三个混血外孙与来自日本的外婆相处的故事。影片色调暗沉，特写镜头、移动镜头、短焦距镜头增多，均表现出对其之前清新疗愈风格的背离。荻上直子在这部作品中重新挑战自己，在电影中重新塑造了自己的风格，但该片仍未脱离"治愈"主题，只是这次将"治愈"这一主题放置于家庭之中，在文化的相互碰撞和祖孙两代人的不熟悉中慢慢展开。

2012 年，荻上直子延续其清新明亮的视觉美学与缓慢的叙事风格，执导影片《租赁猫》，讲述人们通过租用的猫咪填补心中的洞，获得人生新方向的故事。该片于 2012 年在斯德哥尔摩国际电影节首映，随后在奥斯陆南方电影节上获得最佳故事片提名。

2017 年，荻上直子将目光聚焦于社会边缘人群体，执导由生田斗真主演的亲情家庭电影《人生密密缝》。该片讲述了跨性别者的主人公凛子和他的恋人牧男以及牧男的侄女小友共同生活的故事，获得第 67 届柏林国际电影节泰迪熊评委会特别奖并入选第 91 届日本电影旬报奖年度日本电影十佳。

现在，荻上直子已经成为当代日本女性商业电影制片人中最不可忽视的导演之一。其作品的剧本均由自己编写或改编，是真正意义实现了"编导合一"的电影作者。纵观荻上直子的作品，不难发现都带有十分明显的统一特征：轻松诙谐的电影风格以及治愈系的主旨内涵。日本治愈系电影是日本特定社会环境下所产生的一种电影形式，虽然并非明确的电影类型，但是已经具有了明显的风格特征。"治愈系"一词源自英文"healing"，意为治疗，治愈，自然（疗法）。1999 年，该词曾入选日本年度"新语·流行语大奖"，意指能够使人们身心放松舒缓心情的一切文化形式与因素，其鼻祖为"治愈系"音乐，后发展到文学、电影、动漫等

各个领域。

20世纪后半期,日本社会处于持续高速发展阶段。物质财富的增长迅速、工作生活节奏紧张高速,快节奏、重物质成为这一阶段社会的主要特征。在这种情况下,社会压力逐渐增大,人们心灵逐渐麻痹,情感世界空虚匮乏。进入90年代以后,经济资产泡沫破灭,地震以及各种社会危害性事件不断,民众陷入集体恐慌,巨大的不安全感蔓延。社会亟须减压,民众需要得到心灵的安抚与修复。于是,注重心理疗愈的"治愈系"文化便应运而生,成为90年代日本社会重要的文化现象之一。治愈系电影作为最为大众所普遍接受的形式在其中发挥了不可忽视的作用。而荻上直子的电影创作自90年代末期开始,继承并发展了日本的治愈系文化,并结合日本传统文化因素逐渐衍生出属于其自身独有的电影创作风格,更被称为电影界"治愈系女性导演旗手"。荻上直子导演的作品以"治愈"贯穿始终,从剧本编写到影片风格始终坚持这一主题。

三、荻上直子电影的主题表达

围绕"治愈"主题,荻上直子创作了诸多故事具有相当的一致性的电影作品,即主人公因为家庭、工作或个人等原因而陷入一种低落情绪中,心理稍有缺失之感。随后通过与他人的相处和对生活的静静感触而获得治愈,填补心理上的漏洞。可以说"治愈"一词贯穿于荻上直子几乎所有作品之中,这种一致性以不同的故事外壳存在于不同的影片之中,但在最终的表达上却惊人地一致。

(一) 治愈是人与人的交流

"没有人是一座孤岛",在荻上直子的电影中,不存在精神完全孤立的人物,人与人之间的交往是必不可少的。这种人际交往可能存在于家人之间,也可能存在于素未谋面的陌生人之间,当然这种交往通常是有益的。而对于主人公心灵的治愈也正是通过人与人之间的交流而获得的。

在影片《海鸥食堂》中,店长幸江与绿、正子三个日本人之前从未谋面,却在赫尔辛基这片陌生的土地上相遇,并成为一起共事的人。起初,她们是单个的人,因为不同的原因来到异国的土地追求各自的理想,寻找生活的激情。然后她们变成了一群人,一起工作,相互照顾,开发菜单,打扫卫生,吃来自家乡的食物。在这个过程中,她们所经历的不仅仅是物理意义上的融合,更多的是心理上的治

愈。《眼镜》中,这种陌生人之间的相处模式则更甚,一群人在一起沉默地吃饭、劳动、做操、享受生活,相互之间言语、动作的交流更少,却和谐无比。置身于环境之中的女主人公妙子在无形之中完成了与他人的交流,一起做操、看海、吃刨冰就是交流,就是生活的乐趣。《租赁猫》中,租猫者与猫咪所有者沙代子之间仅凭第一次见面的缘分便畅所欲言,倾诉烦恼。陌生人之间平和的交流也是一种治愈方式。

当然家人之间的交流更是治愈的良药。《人生密密缝》中,跨性别者凛子正是因为有了母亲的理解与支持才能摆脱来自学校同学的嘲笑与社会的有色眼光,勇敢地踏出那一步,自在地做自己。小友是因为有了凛子和舅舅的呵护才感受到家庭爱的美妙。《厕所》虽然在风格上与导演以往的风格不同,但主旨仍在家庭中,因为中间联系者去世,祖孙之间、兄弟姐妹之间在相互照顾中逐渐亲密和解的过程,其本质上仍是通过家人之间的交流达到治愈的目的。

不论是陌生人还是家人,人与人之间的交流才是最可贵的,才是填补心灵空缺、治愈心症的良药,没有什么比情感的流动更为可贵且治愈,这是荻上直子电影中一直所坚持的主题之一。

(二)治愈是承载情感的食物

荻上直子一直在其作品中营造一种理想化的生活环境、美好似梦幻的自然环境、洁净整洁的家居氛围、不为乱七八糟琐事所扰的生活场景,以及更为理想化的主人公。

《海鸥食堂》中,幸江因为一只猫留在了芬兰;绿只是随手在地图上一指,指到芬兰,然后就搭飞机过来;正子被电视里芬兰的空气吉他比赛吸引,在父母相继去世后便动身来到芬兰。《眼镜》中,一群人不因生计和工作烦恼忧愁,在一座世外小岛上吃饭、睡觉、享受生活。《租赁猫》的整个故事则更为"离谱",通过租赁的猫咪帮助租用者填补心灵的空缺。《人生密密缝》里,跨性别者凛子好像在校园之外没有再受到他人的歧视,她与牧男之间的感情也在没有外界干扰的情况下顺利进行。

上述一切都显示出荻上直子在电影中创造出一个不为凡事所扰的理想化世界,但这其中有一缕附身于寻常真实生活的烟火气——食物。

《海鸥食堂》中温暖人心的传统饭团,《眼镜》中简单朴实的红豆刨冰,《厕所》里日本外婆做的日式煎饺,《租赁猫》中奶奶为儿子做的橘子果冻、排了很久的队

才买到的美式甜甜圈以及与中学时那个男孩有关的夏天的冰啤酒,《人生密密缝》里小友像老大爷口味一般喜欢的凉拌蛤蜊,每一种食物背后都有一个特别的故事,它承载的不仅是饱食之欲,更传达着烹饪者的心意。传统饭团是身处异乡的幸江找寻依靠与温暖的载体;红豆刨冰是悠闲自得的休闲之境;日式煎饺是外婆与外孙和解的开端;橘子果冻是母亲对儿子深深的挂念;凉拌蛤蜊是凛子对小友的一再温暖与呵护。

在荻上直子的电影中,食物是承载情感的载体,是人与人之间交流的另一种方式。这种附身于生活的烟火气让影片多了一份真切可感的感动,也是作者作品中一再贯通的治愈主题的重要组成与具化。

(三)治愈需要喜剧的构成

荻上直子的影片大多是轻喜剧,虽然喜剧与治愈之间并无必然联系,但是在荻上直子的影片中,治愈总是发生于轻松自在甚至稍带幽默诙谐的环境氛围之中,这也成为其电影的明显特征之一。

荻上直子作品中的那些极具吸引力的主人公都带有一些显而易见的怪癖,这就使主人公形象自然而然地带有反差引起的笑点:《眼镜》中一群人坐在海边无言地吃红豆刨冰和做操;《租赁猫》里一个想要赶紧结婚的女孩子拥有吸引猫的能力;《厕所》和《海鸥食堂》中䒤真佐子所扮演的角色都痴迷于空气吉他表演。

同时,在故事情节的安排上,荻上直子也依据经典的喜剧结构——打破常规,制造意料之外的事件。在《眼镜》中,妙子来到无人小岛的酒店,依照正常情况,她会受到热情的接待,会有人帮她拿行李并引她进入房间,但现实情况中,这两件事情都没有发生,甚至没有人等着接待她。

日本传统文化因素也在荻上直子的作品中扮演着喜剧化的角色,如《海鸥食堂》里位于北欧的传统饭团、《眼镜》中的早操、《厕所》中的日式马桶。她实现了日本传统习俗幽默而微妙的更新融合,解除了寻常的思维模式,从而形成了一种独特而持久的轻喜剧表现形式。

四、荻上直子电影的美学风格

荻上直子的治愈系不但体现在感受上的主题表达的治愈,而且体现于能够看到和听到的美学风格的治愈化。相比较荻上直子一贯的主题表达,其带有强

烈个人色彩的美学风格则更为大家津津乐道，这种带有较强辨识度的美学风格主要体现在荻上直子影片的叙事风格、镜头运用与色彩风格之中。荻上直子善于运用视听语言来进行电影创作，为观众创造一个宁静和谐、清新优美的电影空间。

（一）脱胎于日常化叙事的极简主义的叙事风格

极简主义的电影叙事风格是日本"治愈系"电影的特征之一，它摆脱了程式化的叙事手段与精心设置的叙事技巧，回归于平实的生活状态，以淡墨的笔触勾勒出整体故事情节，看似随意却暗含张力与章法，颇有些"大音希声，大象无形"的哲学意味。这种极简主义的叙事风格并不是"治愈系"电影的独创，而是深受小津安二郎日本家庭题材电影的影响，脱胎于日常化家庭诗意美学叙事。正如唐纳德·里奇在《小津》一书中所谈到的关于小津电影拍摄手法的妙处："小津的手法，像所有诗人的手法一样，出自间接。他并不直接挑起情感，只是以不经意的态度捕捉住它。准确地说，他限制他的视角，为的是看到更多；他限定他的世界，为的是超越这些限定。他的电影是形式化的，而他的形式是诗的形式，他在一种有条不紊的环境里创作，这种创作打破惯习和常规，回归到每一句话、每一幅影像原始的鲜活和迫切。在所有这些方面，小津的手法，非常接近于日本的水墨画大师，以及俳句大师与和歌大师。"[①] 极简主义的叙事不需要强烈的剧情转折制造和模式化的戏剧冲突，而是捕捉最寻常生活中那些带有诗意与情感的瞬间，连接在一起构成影片的叙事主体。从某种意义上说，小津及被其影响的极简叙事的电影更多的是基于某些角色的互动和不同场景的情绪，而不是特定的叙事情节。

这种极简化的叙事风格在荻上直子的影片中得到了广泛的运用，成为其经典的叙事风格。在《租赁猫》中，前三个故事的主人公都在猫咪的帮助下得到了心灵的抚慰，心中的洞都被填补上了。但是影片在叙事时却省略了最为关键的环节，即猫咪是怎样帮助租赁者的。观众能看到的只是：租赁者因为心情低落空虚租借猫咪得以抚慰以及因为心灵得到了治愈最终归还猫咪，中间的过程只字未提。《人生密密缝》中亦有诸多"未解之谜"：凛子保健卡上的性别信息是否修改了？小友与母亲的关系在她离家前到底如何？……这些能够引起强烈情感

① 里奇.小津[M].连城，译.上海：上海译文出版社，2014：3.

冲突的环节都被"一切尽在不言中"的沉默的表达所代替,取消所谓的跌宕起伏,代之以人物的情感以及多种细节化的描写精进故事情节,还原以"流动地叙述"。

同时,荻上直子进一步加强了叙述的极简性,即放弃故事叙述的戏剧冲突性,尽可能地平淡化。"甚至一些观众说我的电影中没有故事。"荻上直子在一次采访中说道。这种"没有故事"就在《海鸥食堂》和《眼镜》中得到了充分体现。《海鸥食堂》中三个来到芬兰的日本女人背后并非没有丰富的故事,但影片中只有她们工作和生活的日常,吃饭、聊天、购买食材、做饭、打扫卫生、迎接顾客等等。《眼镜》中,对于来到海边旅馆的妙子、裕二、樱、春奈等主要人物的身世背景、基本情况都未提及,只是展现他们吃饭、散步、做操、睡觉的日常,甚至在该片中台词也基本被省略,主要以画面语言作为叙述方式。

这种极简主义的影片叙事风格成为荻上直子创作的鲜明特征,省略、留白、"没有故事",回归生活柴米油盐的安静的琐碎,平淡且治愈。

（二）治愈性的镜头语言

荻上直子作品的镜头语言也在其治愈主题下有了创造性运用,主要在缓慢的镜头移动、长镜头和全景镜头中体现出来。

缓慢的镜头运用是迎合"治愈系"电影要求的镜头调度方式,在需要镜头移动的环节上保持匀速缓慢的运动方式,贴合整体的影片基调,给予观众舒缓宁静的观感。

除此以外,影片中还运用了大量的长镜头。利用长镜头在渲染情绪和氛围方面得天独厚的优势及其纪实主义的典型风格和特征,影片的日常生活感的平实记叙和轻松和缓的氛围就极其容易蔓延开来,特别是静态长镜头,将轻松悠闲的氛围更加强烈地通过镜头表现出来。同时,影片中也运用全景表现人在自然之中的场景,凸显人与自然的和谐美感。

（三）清新明亮的色彩美学

色彩作为最为明显的视觉表现元素,是增强影片吸引力的有力因素,也是塑造影片风格的独特美学因子。根据颜色对人心理的影响,颜色可以分为暖、冷两类色调,以红、黄为主的色彩为暖色调,以蓝、绿为主的颜色为冷色调。

荻上直子的电影色彩通常是以冷暖色调相结合,由于其故事的主题通常以治愈为调,影片风格以清新和谐温和舒缓为纲,其电影色彩通常会呈现出"色彩

斑斓"之感,但颜色的纯度、浓度相对会比较低。低饱和度的颜色自带轻盈质感,极为符合荻上直子的影片给予观众的观感。同时低饱和度的多种颜色的混合还会赋予影片以想象感与梦幻性,带来一种理想化的生活空间想象。

从在北欧拍摄的《海鸥食堂》到之后在日本拍摄的《眼镜》《租赁猫》《人生密密缝》,都严格遵守了属于荻上直子治愈系美学的色彩选择定律,低饱和、洁净、清新、自然、梦幻。《眼镜》将这种色彩美学进一步梦幻化,初看这座小岛,海天一色,白沙青水,好似一个让人撇开烦恼的世外桃源。色彩成为渲染环境气氛的绝佳工具。《租赁猫》里色彩不仅出现在女主角沙代子的家中多种多样的植物上和她常走的郁郁河边,还成为沙代子个性组成的一部分:她身上色彩斑斓的各式衣物就像她阳光乐天、能够感染他人的性格一般治愈、可爱。清新自然的颜色和美好治愈的自然景色、平淡舒缓的故事情节一道组成了带有荻上标签的影片。

五、结　　语

作为一名商业电影导演,荻上直子的作品却并未带有寻常的商业性因素(如金钱、暴力、美女、紧凑的故事情节等),而是向着商业电影的相反面发展——清新明亮的色调,平缓的故事发展,轻缓的影片风格,无关金钱与暴力的理想生活描绘。这当然与其开始电影创作时日本社会的现实情况分不开,但是时至今日,荻上直子的电影仍然在票房和口碑上保持着相当的水准,除却日本文化的影响之外,或许是她作为影片的创作者所坚持的一贯的主题表达和美学风格已经形成了独一无二的风格创造,是她作为编剧与导演"编导合一"创作方式的坚持。这种风格或许就是,当我们看到一部影片时,能够以此为据清楚辨出这是属于荻上直子的作品。

电影文本研究
（华语篇）

当下现实题材电影意识形态表达研究
——以《我不是药神》为例

王鹏超

位居 2018 年票房前三名的影片中,《我不是药神》这部观众满意度最高的影片,作为新阶段现实题材的新创作,一经上映便引起社会各界广泛响应,其原因并不只是之前这类影片匮乏,人们急切的观影需求只是一方面,它还反映出触及社会敏感话题、直击观众内心痛点的现实题材电影相当一段时间内在电影市场上的空缺。作为新锐青年导演文牧野的首部长片,《我不是药神》不仅保留了类型化电影叙事手法,运用类型元素拉近与观众的距离,同时具有"到什么山上唱什么歌"的意识,以揭露与批判现实问题来呼应当下亟待解决的社会矛盾,询唤观众在影片中自我定位,参与意识形态表达。

电影与意识形态之间的确定性关系,是由让-路易·科莫利和让·纳尔博尼在《电影手册》上发表的文章以及随后为数众多的回应文章产生的,同时也标志着意识形态电影理论的确立。文章内容可概述为"电影对资本的依赖决定了其为特定阶级服务的定位"。在此之前,葛兰西提出"文化霸权论",通过知识分子这一传播媒介加强领导权在道德、文化等精神层面的表达,有利于民众对无产阶级意识形态传播的认同与拥护;在阿尔都塞看来,艺术的确与意识形态有很特殊的关系,但绝不是二元关系,两者之间保持着一定距离,传媒、文化等方面的意识形态国家机器以意识形态的方式发挥作用,以使人们在看过艺术之后,能够"察觉到"意识形态的存在[①];卢卡奇强调个人思维产生或表现出来的某种思想只有在执行某种非常确切的社会职能时,才能够转变为意识形态,实则在强调意识形态表达功能性的发挥。由此看来,作为当下更为接近现实生活渐近线的现实题材电影,其创作与传播

① 孟登迎.阿尔都塞意识形态理论与文艺问题[J].外国文学,2002(2):55-62.

过程均包含意识形态腹语：一方面，在生产制作过程中，受到国家意志调控，建构起主流意识形态；另一方面，影片有意识或无意识地隐藏某种思想或观念，使得观众接收到故事的"言外之意"，体现与经济基础相适应的意识形态性。《我不是药神》在与现实的多重对话和互动中，将碎片化的主流意识形态进行时空上的重组，深刻而又持续不断地影响着观众的意识，而这一受众群体又构成了社会物质生产的实践主体，能够自觉转化集体性规范，从而实现不同层面的意识形态表达功能。

一、意识形态表达内容选择与重塑

（一）底层化的生存信仰

在《我不是药神》中，盗版抗癌药物是悬崖勒马的最后一步，对白血病患者来说，迈出这一步是活着，而对程勇来说则是生存，在与死神争夺生命权的过程中，他们表现出坚定的活下去的强烈信念。影片一开始闪现着程勇店中摆放的财神和印度神像，本土的财神代表着程勇对金钱的崇拜与需求。从他的身上也充分映射出社会底层人物生活现状与中国传统家庭结构的矛盾，自身经济危机、与前妻争夺儿子抚养权、父亲病危却没钱救命等个人生计与家庭问题迫使程勇走向下一条寻财之路，处于绝境的他选择主动追求生存信仰。随着故事的发展，主要患者与其他病患纷纷出场，生命信仰便是支撑他们活下去的理由，正如影片中所说的那样，"他只是想活着，他有什么错"，可以说"活着"成为观众泪点的核心。

（二）平民化的英雄主义

不同于传统英雄形象塑造，《我不是药神》以更加细腻、感人的方式进行英雄主义这一意识形态内容表达。程勇从市民阶层的小人物到人人皆知的"药神"形象，他身上所体现的英雄主义显而易见，法律的强制性力量没有压垮他治病救人的人道主义精神，在"小我"身处困境时铤而走险为"大我"走私救命药，虽从法制角度违背了社会准则，但他依然坚守道德底线，或许他是影片中被情与法捆绑最紧的人。在影片中另一个舍生取义的人物当属彭浩（影片中被称为"黄毛"），他一出场便蛮横地抢走了吕受益看守的抗癌药，当程勇再次碰到他时，他又带着些许胆怯。在一次搬运货物过程中，为了帮助程勇摆脱警察追捕，彭浩驾车逃离现场，不幸遭遇车祸身亡。影片不仅在解决人物与外界的矛盾冲突，而且在以人物自我冲突的解决传达其社会价值。

（三）模糊化的真善美

在这部影片中或许无法明确指出孰对孰错,主人公程勇真实、善良吗？在走投无路时,他翻找吕受益留给他的电话号码,打过去的一瞬间就决定他触碰到了法律的警戒线,金钱的诱惑使他第一次动身去印度走私抗癌药物,起初"命就是钱"的理念并无法体现他的善意。张长林的出现则彻底改变了程勇那一丝善意,程勇主动放弃印度格列宁的代理权,转让给长期贩卖假药的张长林,这时他在患者心目中的形象一落千丈,此时更谈不上"善"。曹警官第一面是传统严肃的警察形象,替姐姐出气、受局长委派追查印度仿制药案件,起初尽职尽责完成上级所分配的任务,刚毅正直是故事情节开端的曹警官形象;随着案件调查深入,他近距离接触到患者,并得知程勇走私药物的真实目的,主动向上级请求放弃案件追查,侠骨柔情的人物形象充分体现在这一时期曹警官的身上。

在患者眼中程勇的行为是情真意善的,但在法律面前却是罪恶的体现。曹警官对于案件调查态度的转变,完成了他在病患眼中善与美的转换,这也是警察形象时代性的呼唤,而包庇案件真相在法律面前又将真善美弱化。所以在这两个人的身上,情与法的困扰最为明显,真善美与假恶丑在故事情节发展中相互转化,最终导致了美与丑界限的模糊。

二、艺术手法升华意识形态表达效果

（一）人物形象塑造

现实题材电影本身就具有现实主义的品格,它的故事植根于现实生活,因此更重要的是,从更高的生命伦理的层面更深入地思考医疗、医生、患者关系的本质,讲好具有戏剧张力的故事。而人物形象塑造与影片深层内涵表达有着密切联系,刻画典型人物便成为讲好故事的中心任务。影片中存在着几位"熟悉的陌生人",他们在之前的影视作品中形象特色鲜明,给观众留下相对固定的典型形象,而在《我不是药神》中一反常态,打破原始框架,外在人物形象与内在人物性格被重新凝练与刻画,从最真实的角度去诉说现实故事。

徐峥在"囧"系列电影中约定俗成的喜剧人物形象得以在《我不是药神》中延伸,但在前期其所饰演的程勇如同店里的印度神油一样无用,落魄的底层人物形象与之前喜剧片中风光的一面形成反差,同时,他也是现实中浑浑噩噩、甘愿堕

落的底层小市民代表,抛开儿子抚养权、老父亲等待治病等棘手问题,他或许会一直保持平淡的现状;随着剧情的推进,程勇价值观念不断发生转变,由爱财如命的个人主义向舍己为人的英雄主义主题方向发展。王传君活跃在观众视野中的则是"爱情公寓"系列剧中具有绅士风度、幽默搞笑、大男子主义的形象,在《我不是药神》中饰演的吕受益却是一具外表干瘦的行尸走肉,颠覆了关谷神奇在观众心中的形象。从患病那一天起,吕受益就打算结束生命,但妻子的关爱、孩子的诞生重新燃起他对生存的渴望,他仿佛在提醒观众:无论生活有多不易,请珍惜幸福,可谓影片中最惨的白血病患者,揭示了当下千千万万患者的痛苦与无奈。演员谭卓则从传统家庭妇女形象摇身一变成为夜店中热辣的舞女郎同时也是温柔贤惠的单亲妈妈刘思慧,为了患病的女儿与生计,她放下尊严,向现实低下了头,一定程度上反映了独立女性的社会困境。通过对以上几位典型人物的分析,可以看到《我不是药神》扭转了固化的人物特性,摒弃了高大全人物形象塑造,体现了小人物有大情怀的一面、大人物也有生活中温情的一面,有血有肉的人物设置丰富了影片的价值观念。

（二）画面构图与声音设计

《我不是药神》故事环境置于上海弄堂,在纵横交织的小通道内将故事主体与外界隔离,框架式构图隐喻以程勇为代表的社会底层小人物生活苦不堪言的现状,同时暗示即将发生的事情无法公开透明,受到社会制度与法律的限制。吕受益戏剧性的出场方式增加了戏剧效果,以模糊立柱为节点的隔景构图表现了他与程勇之间的隔阂,镜头以程勇的主观视角面对吕受益时,吕一层层摘下口罩面带微笑,其实也是在向观众示意,不规则的构图形式展现了病患与普通人之间的距离,也巧妙地做到了开篇点题。影片不局限于传统封闭式构图,别有用心的画面构图等视觉语言的运用,完成了人物情感与主题意蕴的表达。

电影作为视听综合的艺术门类,除却多样化的视觉语言之外,音乐与剧情发展、主题表达、环境气氛等紧紧结合在一起,合理处理音画关系可增强影片意识形态表达的感染力。《我不是药神》开头就响起熟悉的印度歌曲《新娘嫁人了新郎不是我》,伴随程勇店内的印度神油、印度神像、挂画,暗示接下来故事情节发生的大环境,歌曲节奏欢快但歌词表达的内容却是悲伤的,这与影片悲喜交加的节奏相吻合。张长林在礼堂卖假药的情节中,刘牧师义愤填膺地痛斥张长林的恶行。另外,语言是电影中通过人物对白与旁白直接表现人物真实想法与感

受的声音元素。影片中信仰人人皆有,活着的信仰、生存的信仰显而易见,曹警官在一次执行任务中,逼问病患假药来源,没有一个人供出事实,此时一位老太太哀求的话成为诛心之论,久久在耳边萦绕,"谁家能不遇上个病人?""你就能保证你这一辈子不生病吗?"这几句话语直接动摇了曹警官对案件侦查的态度,同时也戳中了百姓心中的痛点,引起观众的情感共鸣。可见,创作者对影片中每一句台词都进行了精心打磨,从主角到配角的每一次对白句句在理,使得意识形态得以借助语言实现传播。

(三)意象符号转化

口罩在观众心目中第一作用是隔离受污染的空气,它在影片中隔离的不仅仅是空气,作为每一位白血病患者必备的装备,白色口罩还代表着他们病患的身份,与死亡保持距离,对活着多一份尊重。吕受益出场时一层层摘口罩的喜剧效果可谓让人印象深刻,三层口罩说是隔离空气有些夸张:第一层与空气直接接触,隔绝的是细菌;第二层代表与程勇之间存在隔阂,初次见面无法完全信任他;第三层是对法律与警察的抵触,三层口罩完成了情与法孰先孰后的主题阐释。患者们第一次与程勇见面时,同样戴着白色口罩,在程勇强制下他们勉强摘下,暗示着他们之间虽然面对面的距离很近,心理上却存在一定距离。程勇被抓后,患者们自发在街道两旁排成队列为程勇送行,纷纷摘下口罩的举动感动了所有人,程勇与患者之间的隔阂已化为零,正义让患者们看到了新的希望,此处将程勇义无反顾的英雄主义体现到了极致。

橘子在影片中多次出现,每一次都预示着故事情节的转折。吕受益初次与程勇相见掏出的是橘子,一方面表明其被高昂价格的抗癌药压垮,只能依靠廉价的橘子维持生命,另一方面暗示吕受益从程勇身上看到了希望,以橘子换回对生命的寄托;当程勇到病房看望吕受益时,吕受益微弱地说出"吃个橘子吧",预示着最后的感叹;最后一次,橘子出现在彭浩手中,此时吕受益离开人世,彭浩拿着橘子坐在门外,这里预示着他将遭受同样的结局。影片中的吕受益和彭浩如同橘子一样活得卑微,橘子也隐喻他们微不足道的社会地位。

印度神像在故事发展中也多次成为转折点的暗示,尤其"当烟和佛像组合在一起的时候,就会有一种非现实、超现实的感觉"[①]。影片中的湿婆迦梨像有着悠

① 文牧野,谢阳.自我美学体系的影像化建构:《我不是药神》导演文牧野访谈[J].北京电影学院学报,2019(1):63.

久而复杂的历史,对于它的应用体现出创作团队高水准的艺术表达技巧。吕受益死亡后,程勇内心受到极度谴责,他决定再次前往印度购买盗版药物,这时画面中出现烟雾缭绕的印度神像,这也是程勇与"神"距离最近的一次,实现了由凡向神的转换。迦梨女神本是消灭恶魔的保护者,可是最终因愤怒不止而无法控制自己踩踏大地,此时湿婆为减轻众生痛苦,自愿被踩在迦梨女神脚下,以自我牺牲保护平凡的生命,这正是程勇的真实写照——一手为白血病人谋生,又亲自毁掉美好,最后以牺牲"小我"完成了内心的救赎,重新燃起患者生存的希望。程勇在向药神形象转变的过程中,患者们希望的寄托以及其自身向善光芒的散发与神的意象相吻合。

三、《我不是药神》中的意识形态表达功能

(一)从个人视角:实现情感共鸣

"医疗"+电影使得重建社会卫生事件的公共空间成为可能,《我不是药神》故事原型陆勇 2014 年以"妨害信用卡管理"和"销售假药"为罪名被起诉,2015 年被捕,上千名白血病病友签名为他求情,时隔 19 天后陆勇被无罪释放。经过三年时间的创作,从新闻到电影的上映不仅聚集了当前观影人群,更是召唤着三年之前关注着案件发展的众多社会人士。

根据尧斯的接受美学观点,文艺作品所具有的文化势能,必须经过大众的接受才能化为动能,受众才是作品的真正完成者。也就是说,创作者赋予影片的意义只是一部分,还必须包括受众所领悟的以及可能与创作者初衷不完全契合的意义。《我不是药神》触及了一个沉重的话题,即"谁家没有病人",这是人人皆知的难以避免的社会民生问题,也是社会变革中老百姓需要直面的医疗问题,看病难、看病贵等困苦是人们需要解决的现实问题。观众通过观看影片,一部分人能够准确找到自己的位置即白血病患者,还有一部分人模糊定位也走进了电影,这是一个召唤的过程,能够让观众参与影片的意识形态表达,实现其审美期待。

(二)从社会角度:激发良性互动

"电影舆论,指的是社会公众对某部或多部电影乃至整个电影业形成的具有共同倾向性的看法"[①]。之所以能够产生不同的电影舆论方向,是因为电影中可

① 凌燕.新媒体时代的国产电影舆论生态[J].现代传播(中国传媒大学学报),2013,35(4):53.

讨论的话题具有两面性，而两面性的源头则来自电影议程设置，这也是促使观众沉浸式审美的基本途径。首先，影片设置了一个矛盾大环境——天价抗癌药与患者活着信仰之间的矛盾；其次，主人公的"情"与国家的"法"之间冲突不断，曹警官陷入与主人公同样的纠葛之中。此外，正版抗癌药代表方对患者的冷漠，进一步引发了观众对精英阶层群众观的讨论。

截至2018年底，微博有关"我不是药神"话题的讨论高达120多万次，阅读量超过13亿次，由意见领袖牵头的不同方向电影舆论极具批判性与反思性，人民性的电影出发点预示着激烈讨论过后，电影中有关医药问题能够引起有关部门的高度重视，从而完善相关制度的缺陷，给定具有两面性价值观的事物以确定性答案。

四、结　　语

现实题材内容的取材范围不仅是《我不是药神》中的医药界，"少数"群体存在于社会各个层面，这需要编导者在创作中不断培养现实主义精神，在生活中探寻符合主流价值观的社会热点，为"少数"寻求人文主义关怀是一份社会责任感的体现。《我不是药神》让我们意识到主流核心价值观的表达对于观众情感调动的重要性，它摒弃了以往对英模人物高大全的叙事模式，转而通过人物个性化与人性化的形象塑造来批判现实，但批判的背后带有动人的温情，观众能够从中获得情感体验与认同，这时影片中意识形态的传播达到最佳也最有效的契合点，被情感打动的观众自觉接受影片思想，进而影响受众在现实中的价值观念和行为选择。影片中实则有对现实表达的疏漏，就正版药物本身而言，从开发研制、药效试验直到面向市场，整个药物流通过程复杂而艰辛，影片中对于正版药生产商一味的批判与现实有些脱节，但我们要以包容的姿态去审视当下由真人真事引发的社会热点案件改编的现实题材影片开山之作，其中意识形态表达的成功之处值得今后类型片创作者借鉴。

无孔不入的权力　无处不在的规训
——以《狗十三》为例

刘姝媛

《狗十三》通过一个 13 岁少女李玩和两条名为爱因斯坦的狗之间的戏剧性互动揭示了在各种权力的规训下李玩从一个富有个性、具有反抗精神的少女逐渐成为一个真正的"乖乖女"的残酷的成长故事。在这个过程中，我们看到了权力以多种形态无处不在，每个人都是权力的主体，每个人又都是权力的对象，李玩在扑面而来的权力网中无所遁形，在反抗的无意义中乖乖就范。这是一部讲述"中国式教育"的青春片，而在一定程度上它甚至能与世界上绝大多数的个体产生共鸣，而这正是这部影片的格局所在。

票房的不尽如人意并不能掩盖这部片子本身的艺术内涵和它所触及的对民族文化的反思与批判。它所讲述的从来不是一个个体的故事，而是从现实表象深入到民族文化肌理，对我们所处的这个由人际关系、宗族观念、传统文化以及社会规则秩序交织缠绕构成的大环境进行质询，并揭示个体是如何在这个大环境下被一股股暴力诱逼着长大以及那一个个施暴者的行为是如何在这个大环境下被合理化、秩序化的。导演试图从社会批判的层面逐渐深入文化批判的层面，引导观众对这一个我们都已司空见惯的成长过程进行反思。

一、肉体规训——"家暴"

影片中的"家暴"场面是整部影片的高潮，在这之前，李玩经历了"不要狗——慢慢接受狗——丢狗——找狗——遇见另一只样貌相似的狗——拒认"这六个状态。导演用了五分钟的镜头细致刻画了李玩在外找狗的过程，又花了五分钟左右的时间描述了李玩坚决不肯认下另一只狗的反抗过程。在李玩

来回不停地找狗甚至对爷爷怒吼、推爷爷的过程中,观众情绪积累到了极限,观众不由得对李玩这种蛮不讲理的行为感到不可理喻,这时后面的"家暴"不仅水到渠成,而且大快人心。但是殊不知,我们每个人都在其中成了权力的帮凶。

尽管酷刑在很久之前就被废除了,但它从未消失,而是隐匿在每个人心中形塑成一种固化的思维习惯——对肉体进行惩罚的规训能有效减少犯错的可能性。因此,李玩的父亲在目睹女儿的"不懂事"后才会把原因归结于"都是惯的,每天不让打不让骂",这样的情绪终于在继爷爷脚受伤、奶奶外出找人又迷路的借口下"合理"发泄出来了,这无疑是一种暴力,但是这种带有个人宣泄性质的暴力在权力构建的父权制中获得了合法性。父亲可以容忍李玩的任性,但是父权不容置喙。李玩在父权的重压下,在肉体的规训中第一次意识到了反抗的代价。

权力对于身体(Body)的作用是福柯的重要发现,"他建构了'权力—身体—知识'三维体系,作为权力分析的基础"①,权力对身体进行规训,然后在身体上留下知识的"印记"。导演在这里采用了与他以往一样的参与式的拍摄手法,贴近"家暴"现场,父亲声声落下的掌掴混着对李玩如雷般的叱骂在观众脑海中形成了对事件的真实参与感,观众都在其中找到了自己的角色,要么是李玩,要么是父亲。

福柯指出,肉体规训"一是能够给人以惩罚和强制行为的联想和威慑,使其成为一个驯服的人;二是能够教人以某种职业技能和知识体系,使其成为一个对社会有用或者能够为统治阶级服务的人,在这里,'规训便成为一种与自我实现和人生成就联系在一起的积极力量'"②。李玩被"家暴"之后躲进了卫生间,抱着刚被暴力规训过的身体在浴缸的角落里瑟瑟发抖,那双被肉体规训留下鲜血的双手在镜头中颤抖不已,她委屈地哭泣却失声不能语。这是规训的后遗症,我们可以直观地看到身体在被规训之后的本能蜷缩,它在李玩的肉体上完成了反抗和暴力之间的条件反射,有效镇压了她的对抗姿态并暂时剥夺了她的话语权以示警诫。最后李玩的"我不闹了"宣布了在第一阶段肉体规训的胜利。

① 福柯.福柯说权力与话语[M].陈怡含,编译.武汉:华中科技大学出版社,2017:255.
② 张之沧.论福柯的"规训与惩罚"[J].江苏社会科学,2004(4):27.

二、心灵与道德的规训——以爱之名

肉体的镇压是基于父亲与李玩相比在身体机能上的压倒性优势,可是这种规训是可以被颠覆的。此外,肉体的规训总伴随着逆反心理的产生,与身体的归顺相比精神上的反抗只会愈加高昂。因此,权力的规训并没有结束,它将另辟蹊径,"当惩罚的对象不再是人的肉体时,对象也就置换到了灵魂中"①,权力不再以对身体进行直接戕害进行规训,而是以一种更为温柔也更普遍地对心灵和灵魂的暴力进行规训的形态出现,规训的手段变得更加温柔,规训的效果却出乎意料得好,它让权力在整个社会中渗透得更深刻、更稳固也更不易察觉。

当阿姨企图以一条与"爱因斯坦"(李玩的狗的名字)貌似的狗糊弄过去时,遭到了李玩强烈的反抗。这时权力开始发挥它的作用,最开始是阿姨的一面之词,然而在争辩之中,奶奶加入了这场战争,并以长辈的威严迫使表姐站到代表"理智"的一方,指鹿为马的非理性就在权力的力量悬殊中成为"理性",而李玩则在人多势众的压制下成了"疯癫"的一方。但是李玩依旧坚持要将这条不属于她的狗扔出去以示自己的不满。

压死骆驼的最后一根稻草出现了,随着爷爷的呵斥声出现的第一个镜头是爷爷因为李玩找狗才造成的脚伤,而后是一个大景别和小景别之间的突然切换,给观众带来不适感的同时也使压迫感随之而至,爷爷作为整个父权制家庭中的最高权力所有者,他的加入在这场战争中为"理性"增添了最重要的一块砝码。在"理性"的压制下,"疯癫"反而认为自己或许是错的,李玩开始对自身的坚持产生了怀疑,看着爷爷的脚伤,她不由得对自己的行为产生了负罪感,而这种道德上的被谴责则让她反思自己是不是真的在无理取闹,"皇帝的新衣"或许真的存在,面对爷爷的质问她感到憋屈却说不出话来,在"理性"的压制下"疯癫"无力继续反抗。

如果说前一阶段李玩是在"育德绑架"下被迫"低头",那么在"家暴"后的父女温情则以最不动声色的形态完成了对李玩内心的教化。"风暴"过后,一个主观镜头为我们展现了李玩的内心世界,它颤颤巍巍、战战兢兢地出现,浑身弥漫着恐惧的气息。然后父亲出现了,但依然褪去了刚刚的疾言厉色,温柔地对李玩

① 福柯.福柯说权力与话语[M].陈怡含,编译.武汉:华中科技大学出版社,2017:87.

道歉,同时以各种理由为自己的行为开脱,并以爱的名义进行掩盖,"我打你是因为爱你",在爱的名义下,父亲的行为有了被原谅的理由,李玩也违心认下了那只狗。在影片最后,父亲在女儿面前留下了忏悔的泪水,而父亲的错误就在爱的名义下得到了重新阐释,李玩最终完成了与父亲的和解,也完成了对自己内心那些蠢蠢欲动的反抗因子的规训。但是难道"暴力"就真的什么都没留下吗?

三、充分想象原则——主体内心的意象隐喻

17世纪,在君主至上的封建社会,对于罪犯的惩罚是在公开场所,在众目睽睽之下,以直接施诸肉体的酷刑对罪犯进行严厉的惩治,同时凭借惨烈的酷刑起到警示公众的作用,维护统治的稳定性。充分想象原则则是借鉴了这种公开处刑的办法,它利用人们对于惩罚的想象来遏制人们犯罪的可能性,"制造肉体的痛苦不是惩罚的主要目的,而痛苦的想象和记忆才能打消或收敛某些犯罪意图,从而防止罪行重演"[①]。在《狗十三》中,导演利用"狗""鸟人"两个意象分别映射李玩不同的个性,并通过他们的规训完成李玩对惩罚的想象,从而间接实行对李玩的规训。

(一)"爱因斯坦"——李玩的化身

李玩是孤独的,这种孤独不仅在于父母在她成长过程中的"缺位",而且在于所有人对她内心的一无所知,在于心灵共鸣的缺失。李玩并不是传统青春电影中惯有的叛逆少女,相反,她像千千万万普通家庭里很少让父母操心的乖乖女,母亲的"缺席"让她早早成熟,也让她一直在以自己小心翼翼的方式去渴求父亲的肯定。而这样谨小慎微的情感与第一只狗刚来到李玩家的姿态一样,它不屈不挠地"热脸贴冷屁股",一心想要得到李玩的温暖,泪眼婆娑地望着李玩,乞求李玩的抚慰。所以,同病相怜的李玩接受了小狗,小狗代替父母成为她情感的寄托,她用自己最崇拜的物理学家爱因斯坦的名字为它命名。这也解释了为什么李玩会在狗丢了之后如此歇斯底里,但是这一切家人从来不知晓,他们固执地认为不过是一条狗而已,再买一只一样的就行了。"我不是非要只狗"倾泻了她真实的诉求,找狗不过是在借题发挥。

① 齐雁飞.福柯式解读《肖申克的救赎》中的精神惩罚[J].电影文学,2013(3):124.

第一只狗"爱因斯坦"是李玩的陪伴者,填补了她内心的空虚,满足了她沟通的诉求,而第二只狗则象征着李玩在反抗被镇压时顽强抵抗的姿态。因为昭昭打狗才引发了狗吠,但是父母都不去深究狗为什么突然疯了,就像他们从来就不明白一直很乖的李玩怎么突然就变得"不懂事"了,而他们却又都傲慢地认为只要打狗、堵住它的嘴、扔掉它一切问题就都能迎刃而解。李玩在这个曾经被自己抛弃、被弟弟用棍子打、被父亲用拖把堵的小狗身上再一次看到了自己的命运,她终于发自内心地承认了它是"爱因斯坦"。

可是一只"疯了"的狗又怎么会被家人容忍呢?因为反抗它被打断腿,被毫不留情地扔到冰冷的"牢笼"里孤独终老,这是"不乖"的狗的归途,那么"不乖"的李玩会有什么命运呢?我们不得而知,又或许只是心照不宣。李玩最后怯生生地盯着狗肉店的厨子宰杀狗肉,冰冷的色调、粗糙的背景、猝不及防的大小景别切换刹那间让我们回想起《烈日灼心》那令人压抑难耐、焦躁不安的情绪,回到了曹保平最擅长刻画的犯罪现场,"成长就是一场凶杀案"原来不是危言耸听,在李玩目不转睛的注视中会不会恍惚地看到另一个自己正在砧板上被宰杀?

(二)"鸟人"——虚幻的美好

李玩每天晚上都能听到楼上传来的"鸟叫",鸟在人们的想象中通常是自由的象征,可是有一天她惊讶地发现自己一直坚信的美好不过是一个"疯子"模拟的声音,她的美好再一次破灭了。而"鸟人"不过是在用自己的方式沉浸在想象中,但是最后他被当成"疯子"送去了那个最能体现规训的场所——精神病院。

"疯癫在混乱不清地喃喃私语,被排斥在现实之外……沉默成为主宰,在理性面前,非理性节节败退,疯癫消失了。"①那些遵从自己本能的人,那些与社会其他人大不相同的"疯癫者"最后只能在规训中以一种暴力或者循序渐进的方式遏制自己的本能,将那些不合规矩的行为抹杀殆尽,在理智的召唤下回归人性。

封建社会时期,君主利用罪犯的公开处刑警示劳苦大众君主的权威不容侵犯,而在《狗十三》中,"爱因斯坦""鸟人"这一个个意象则是更加"文明"的"公开行刑"。它们对规则、秩序的僭越最终遭到了权力的宰制,李玩作为"观刑"的一员,对造次后果的充分想象一步步成就了她的安分守己。

① 福柯.福柯说权力与话语[M].陈怡含,编译.武汉:华中科技大学出版社,2017:55.

四、纪律——秩序社会不可触碰的逆鳞

现代社会中,权力在社会各个层面构建了种种纪律(Discipline),并以纪律为中介,以知识为诱饵掌控着整个社会,社会的各种秩序在纪律的支撑下良性运转,权力在纪律的掩护之下得到了规避。这里的纪律不仅仅是简单意义上的法律秩序,法律只是最低道德底线,而整个社会中还有更多道德红线在约束着我们,如逆鳞般不可触碰,难以逾越。

(一)父权制

现代中国从根本上还是一个父权制的社会,在很多传统家庭中,父亲都具有相对意义上的权威地位,他们在潜意识中也认同了这种与生俱来的权力。在影片中,毫无疑问,我们都能感受到爷爷对李玩的爱,但是那种近乎溺爱的感情在父权的底线面前不值一提。当父亲对李玩忍无可忍、大打出手之时,平时总会帮着李玩数落父亲的爷爷却在旁边坐着一声不吭,对父亲的毒打置若罔闻,"在他对李玩的爱和李玩挑战的秩序面前,他选择了秩序"①。

(二)社会规则

在家庭这个空间里,我们尚能感受到一丝温情,影片中父亲在以他一厢情愿的方式表达他对李玩的爱,而当亲情处在社会这个场域中时竟然变得如此不堪一击。在饭局中,李玩的父亲处于相对弱势的地位,生存压力之下父女之情就变得无比脆弱了,因此他只能投领导所好,无视自己向女儿作出的承诺,对李玩梦寐以求的天文展览置之不理,为了奉承领导而贬低李玩爱好的事物。在这个充满了谎言、虚伪、阿谀奉承的社会中,女儿成了父亲在酒桌上讨好领导的工具,李玩被迫拿起酒杯参与大人迎来送往的逢迎之中。

(三)宗族观念

费孝通老先生曾在《乡土中国》中以"熟人社会"这个概念来形容当下的中国社会。他认为,在中国,每个人都有一张错综复杂的关系网,人熟好办事。这张

① 曹保平,吴冠平,冯锦芳,等.《狗十三》[J].当代电影,2014(4):52.

关系网建立在血缘关系的亲疏之上,历经几代人,涉及许多个家庭,相同的血缘是我们和亲戚之间不可分割、不能否认的联系。

在父亲为李玩举办的庆功宴上,李玩又一次为了爸爸的人情关系网而成为宗族观念的牺牲对象。面对爸爸强加的叔叔伯伯们抚育自己的功劳,她不得已喝下了叔叔的劝酒;面对伯伯"好心好意"为她专门点的狗肉,她凝视许久最终还是吃下了那块狗肉,完成了对宗族观念的缴械屈服。这是"颠覆性的一笔"①,至此,李玩的个性、反抗精神和主体性终于在这个具有决定性的选择中消弭不见,宗族观念混同社会规则一起作用,完成了李玩最终的成人仪式。

权力的目的不是培养个性化的人,而是为了监视和规训。因此,在规训社会里,"儿童比成年人更个人化,病人比健康人更个人化,疯人和罪犯比正常人和守法者更个人化"。② 各种权力的形态最终还是将李玩打磨成了一个合格的社会公民,不质疑,不反抗,只是遵循着这些"纪律"生活。我们都是这么成长的,但是这样的我们到底是正常的还是不正常的呢?

五、全景敞视主义——主体的消弭、话语权的消失

全景敞视主义最初出现在监狱的改造上,它使得被监视者在意识上始终处于一种持续的被监视状态下,权力不需在场即可发挥作用,而最重要的是,它让人们进入一个自我检察、自我规训的社会。我们在各种权力的控制下,从最开始对他人的审视慢慢转化为对自我的约束,时时刻刻提醒自己是否符合社会的运作标准,时时刻刻去审判自己、反思自身,进而主动规训自己成为社会的合法一员。

在《狗十三》中有一个非常有意思的场景隐喻:李玩在栅栏围着的窗户旁边可以安然享受自己的生活,想哭就哭想笑就笑,放肆做真实完整的自己,栅栏式窗格,本来寓意应该是一个像监狱般的牢笼,但在这里它是李玩最后的心灵净土,相反,在没有栅栏的"牢笼"外的空间才更加像被时刻监视着的规训监狱。

在家里,她见到假的"爱因斯坦"的一丝一毫的反应都落入在后面"监视"她的阿姨眼里,阿姨不由分说的语气逼着李玩认下这只"爱因斯坦";在大人的饭局

① 曹保平,吴冠平,冯锦芳,等.《狗十三》[J].当代电影,2014(4):52.
② 福柯.规训与惩罚:监狱的诞生[M].刘北成,杨远婴,译.北京:生活·读书·新知三联书店,2012:216-217.

里,众人的眼光让她不得不咽下自己想说的话;而在演讲比赛中,老师、同学和父亲的审判目光更是让她吞下了她本想描述的最向往的平行宇宙。在这里,惩罚以一种更具侵略性的心灵控制取代了酷刑,它的目的不是惩罚罪犯本身,而是希望通过"可能的"监视对其他潜在的犯罪行为进行遏制,对人们进行深刻的教育,把外在的权力要求转化为内在的克制,使权力对这个社会的控制变得更加有效。

"监视"无处不在,无时无刻不在规训着李玩,李玩在这种监视中逐渐丧失了自己的话语权,把想说的话归于沉默。她逐渐意识到如困兽般的抗争除了自损八百之外,伤不了敌人分毫,于是她开始学会如何按照社会既定的轨迹循规蹈矩地生活。最后李玩看到最初的那只"爱因斯坦"却沉默地选择放弃与它相认,她的"爱因斯坦"早就在一次次的规训中成了牺牲品。她努力克制着不与"爱因斯坦"相认,这是她努力督促自己适应社会规则的过程,是她开始学会自我监视的标志,也是令她痛苦不已的成人礼。

六、微观权力的无所不在——个体的无力反抗

事实上,观看《狗十三》的观众可能并不会感受到影片中弥漫的那种黑色意味,因为在影片里每个人都没有错,我们也从来没有对这些司空见惯的事情产生过质疑,但是这才是真正令人悲哀的地方。"我们都在不自知的环境下改变一个孩子,而我们又觉得自己没做什么昧良心的事情"[1]。在这个社会里我们每个人都身负权力的主体和对象双重身份,我们被塑造,我们又塑造别人。

在社会成员普遍的自我规训、自我惩罚的良性机制中,权力轻而易举地实现了对社会的控制。人们惊讶地发现,权力已经去中心化了,它不再是简单意义上的君主权威,而是分散在社会的各个角落,在微观层面对每个人进行规训,这就是福柯所提出的"微观权力"。它们渗透在生活的方方面面,我们每个人都是被权力控制的个体,但是我们又仿佛很"自由"。或许有人会觉得这样的说法有些夸大其词,但又会不会是浸染在其中的我们太过麻木?不是每个孩子都像李玩那样能够切身感受到规训的存在,也不是每个人在规训中都有着她那样的痛苦,成长得太过"顺利"的我们回过头来看看最初的自己,是不是已经被规训得面目全非了呢?

[1] 曹保平,吴冠平,冯锦芳,等.《狗十三》[J].当代电影,2014(4):52.

太过"顺利"的我们是幸福的,因为李玩用她的切身经历证明,即使意识到了权力的存在也于事无补,"因为并不存在一个确定的斗争主体",每个人"既是权力的帮凶,也是被权力压迫的人","我们都在相互反抗和互相倾轧。当斗争的主体模糊的时候,斗争又从何谈起呢?"。① 福柯不是没有提出解决的办法,但是他所倡导的那种自我超脱的美学状态在势如破竹的现代化下或许是个永恒无解的难题。在微观权力社会,个体的反抗是无力的。

但是笔者并不意欲对这样的社会制度一味进行单纯的批判,不可否认,"没有规矩不成方圆",社会运行需要规则,国家维稳需要秩序,是非从来不是那么泾渭分明。笔者只是希望能够借此敲响警惕之心,唤醒已经麻木许久的我们,鼓励社会的每一个个体都能够在每天按部就班的生活中时刻葆有谨慎之心,不断地反思在无力反抗的现实之下我们能做些什么从而让这些社会规则变得更好。

七、结　　语

成长实际上就是一个不断接受规训、收敛个性的过程,李玩的成长只是将整个社会运行中一个微不足道的规训过程揭露给我们看,而真正令我们细思极恐的应该是冰山一角下的那个庞然大物。

影片最后,李玩落寞地走过那条萧瑟的巷子,在之前虚焦出现过的教堂此时变成了实焦,它作为一个庞大的背景安然不动地伫立,冷眼看着一个单纯本真的少女最终变成锋芒尽收的大人模样,或许它象征的正是那个隐蔽难觅而又如影随形的权力,看着又一次规训的完成,它吹响了胜利的号角。

① 福柯.福柯说权力与话语[M].陈怡含,编译.武汉:华中科技大学出版社,2017:256.

《塔洛》：当代中国少数民族电影中的民族主体建构

蒲桂南

电影是文化表达的窗口,是一个通过视听画面将小众文化变为大众文化的枢纽,也是展示和传播民族文化的有力工具。我国的少数民族文化具有多样性、独特性等特点,少数民族题材电影应运而生。一直以来少数民族电影事业都受到国家的高度重视,尤其是藏族题材电影是目前在少数民族电影艺术界和市场上都特色鲜明的一支力量。"藏语电影"这个名词的诞生与2005年万玛才旦导演的影片《静静的嘛呢石》有关,这部影片号称"中国第一部真正的藏地电影",一上映即引起了广泛的社会关注。这部影片引发了一股海内外瞩目的"藏地电影新浪潮",藏地电影迎来黄金时期。

一、万玛才旦和"藏地电影新浪潮"

中国藏族题材电影的渊源可追溯到新中国成立之前,但是真正使藏族电影崛起、走向大众视野、走向国际化的当属万玛才旦导演的作品。

2005年,万玛才旦导演的第一部藏语长片电影《静静的嘛呢石》公映,迅速受到电影界的瞩目。其一改以往的藏族电影为了在全国公映而使用汉语配音的手法,大胆地保留了影片的藏语原音方言,让影片充满了少数民族电影的原汁原味。这标志着中国藏族电影发展史上的一个转折点和里程碑,将藏族电影带入了一个全新的时代,去掉修饰词,用藏族演员、藏语对白、藏地写实风貌来表现最真实的藏民生活①。

① 久西草.中国藏族电影的发展脉络与现状分析[J].西藏艺术研究,2019(1):81-86.

之后，万玛才旦又相继执导了五部划时代的藏语电影，分别是《寻找智美更登》《老狗》《五彩神箭》《塔洛》及《撞死了一只羊》。仔细分析不难发现，在这些影片中都隐藏着一条贯穿始终的叙事脉络——藏文化与现代文明的关系何去何从，即藏族进入现代社会的自我定位追寻。《静静的嘛呢石》通过小喇嘛回家过年看西游记的故事提出了传统文化与现代文明冲突的问题。《寻找智美更登》展现了追寻传统文化的艰难。《老狗》中我们看到的是一种新旧文化冲突间的无奈与挣扎。《五彩神箭》传递出传统与现代碰撞之后的一种融合认同感[1]。《塔洛》再现了传统文化与现代文明冲突中的一代人的内心彷徨与迷茫。《撞死了一只羊》借由梦境让两个金巴完成了现代人性的救赎和释放。每一部电影都蕴含了很多值得分析的符号和思想。可以说，万玛才旦导演是藏地电影中当之无愧的领军者。

万玛才旦作品成功的一个很重要的原因就是作品中的"少数民族本位"叙事视角。少数民族电影的创作主要由两种不同的叙述视角构成——本族创作者的"内部视角"和外族文化身份的创作者叙述的"外部视角"，因而也就产生了"藏族主位"电影和"非藏族主位"电影两种类别。在过去，由于藏族电影人才的缺席等原因，藏族电影一直处于被他人叙述的状态，很多电影作品是以他者文化身份叙述藏族文化历史、生活实景以及意识形态，展现在世人面前的一种"外部视角"，并不能真实地反映藏族文化。而万玛才旦以其土生土长的藏族生活背景，秉持着真实展现藏民族生存状态的初心，创作出了一系列的优秀电影作品[2]。

整体来看，诸多藏族题材电影作品异军突起，且受到国内外电影界的认可，已成为华语电影界不可忽视的新生力量。这些作品以文艺故事片的形式表现当代"藏文化""藏语""藏地人"，讲述藏区人民当下真实的生存状态、文化危机和精神信仰，专业真挚的创作态度让电影变得有温度有情感，对于华语电影的多义性和民族性具有重要意义[3]。

二、寻找"自我"：《塔洛》中的个人主体构建

万玛才旦电影的主题大多是讲述藏文化和现代文化中的冲突和交融，其中

[1] 久西草. 中国藏族电影的发展脉络与现状分析[J]. 西藏艺术研究，2019(1)：81-86.
[2] 久西草. 中国藏族电影的发展脉络与现状分析[J]. 西藏艺术研究，2019(1)：81-86.
[3] 刘思成. 少数民族题材电影的国际化和商业化：以近年来藏语电影为例[J]. 中国电影市场，2019(6)：29-32.

对藏区文化逐步受到侵蚀而被迫现代化的发展态度、藏族这个群体如何在现代社会中立足和融入都进行了深刻的探讨。在《静静的嘛呢石》《寻找智美更登》《老狗》《五彩神箭》《塔洛》《撞死了一只羊》这六部作品当中,可以很清晰地看到万玛的思想发展,从冲突的现状,到寻找,到挣扎,再到迷茫。其中最具代表性的当属《塔洛》。《塔洛》改编自万玛才旦创作的同名短篇小说,电影讲述了藏族牧民塔洛的悲惨遭遇。

整部影片充满着一种"寓言电影"的神秘气质。我们不妨把影片中的主人公都看作一个"藏人",他不是一个单独的人,而是代表着一个群体,代表藏地人不断在探索、拼命在寻求独立的主体性和不愿被冰冷的机械时代解构本民族的文化传统。就像是一个"原生态"的新生儿突然进入纷繁复杂的成人世界一样,藏族面对这些欲望和迷茫时该如何坚持本心、如何突破重围真正以独立个体的身份融入社会、如何在现代文化中构建本民族的主体身份意识都值得进一步探讨。

(一)想象界——主体的镜像:塔洛初到县城

人的主题构建来源于想象。拉康曾在他的主体结构理论中表示,人类第一次能够认出自己的形象并且有"我"的意识是镜像阶段——6个月大的婴儿被自己的镜像迷惑,想象自己获得了对身体的掌控,并为此感到十分欣喜。

电影中《塔洛》的主人公塔洛初入现代社会时也如同婴儿一般稚嫩,长期处于封闭的生活环境,陡然接触现代文化,在社会镜像投射之下,一度以为自己找到了新的自我,拥有了控制主体的自主权,但是这些只是镜像阶段的迷惑效应,只存在于想象之中。主人公在现代社会群体中的立足点仅限于单面的镜像空间,所谓的找到自我也只是瞬时消逝的镜像表现而已。

《塔洛》中人物的出场就携带着大量的符号,表明主人公在获取自我意识之前对世事的懵懂不谙,等同于处在成长中的婴孩期。塔洛进城是为了办理身份证,尽管他多次表示自己在山上牧羊,并不需要身份证,但是在警察再三强调身份证的重要性后,他还是妥协了,踏上了进城照相办证的路途。这就意味着,在办身份证之前他其实是没有"身份"的,在现代社会秩序中不存在"塔洛"这个主体,也就是所谓的没有自我意识的区别。身份证在这里代表着独立主体的化身,去办理身份证就是一个获取身份、寻找主体的过程。而且他对外的称呼是"小辫子"——一个最显眼的外形标志,由此可看出塔洛之前的生活状态更多的是靠外形的特色来进行身份认同,并不是姓名这样的能指和所指,他的主体是融入自然

世界的,认为人与天地万物共生共存,一切行为皆出自本能无意识。另外,在出场时塔洛就怀抱着一只小羊羔,这只小羊羔在后面的多个场景中都与主人公融为一体,我们可以将这个单纯木讷的牧羊人和小羊羔看作是一致的,他们都处在进入社会的幼儿期。即便塔洛年过四十,但他不具备对现代社会的认知能力,和婴孩并无两样。

镜像的初现,是塔洛自我意识的假意完整。"为人民利益而死,就比泰山还重;替法西斯卖力,替剥削人民和压迫人民的人去死,就比鸿毛还轻。"熟背《为人民服务》的塔洛尽管对文章内容不求甚解,但他将此奉为自己人生最大的价值观[1]。影片一开场超过10分钟的长镜头里有很大一段塔洛的背诵,他没有受过正统的学校教育,这一段死记硬背的话就是他的信仰。在背完之后,塔洛一直很强调"好人"和"坏人"之分,认为自己无偿帮村民放羊就是好人,并以此为傲。这段交流画面的整体构图是塔洛的人物形象刚好处在镜子的画框之内,让他以为此时镜像中正直善良的人就是"我"。

镜像的标志性场景当属理发店里与杨措的邂逅。因为身份证照相的需要,塔洛来到了理发店整理仪容。老板娘杨措在其所开理发店中出现的形象几乎都为镜像,在"干洗"头发一段的镜像中,杨措在初次交谈中便熟练盘问着塔洛的底细[2],之后这个充满诱惑和神秘感的女人带他去体验从未经历过的——唱卡拉OK,突如其来的"爱情"让塔洛迷失了,错以为自己找到了"红颜知己",并且认同他的人格精神,使自我主体的拼图完整起来,实际这一切都是自己的错觉而已。

初入县城阶段的塔洛通过办理身份证和与女主角的初见,对自我形象的反复认知实现了"一次同化",获取了镜像空间中的自我主体,进而打开了对这个新世界的"想象界"。

(二)象征界——主体的异化:爱情遭遇异化,身份的消解

想象界自恋式的幻想,让主体无可避免地被诱导到了象征界,其认同对象也从镜像阶段的视觉实体(即小他者)转为象征界抽象的文化结构和社会法则(即大他者),在象征界遭受到了符号秩序的异化。

拉康在论述无意识的语言结构时曾指出人的欲望实际上是一种换喻,"欲望被纳入换喻的轨道,而这些轨道永远的延伸向对他物的欲望",进一步提出了"欲

[1] 康宏,任晟姝.镜像《塔洛》:始于身份陷阱,止于孤独哀歌[J].电影新作,2016(6):98-101.
[2] 康宏,任晟姝.镜像《塔洛》:始于身份陷阱,止于孤独哀歌[J].电影新作,2016(6):98-101.

望是他者的欲望"这一重要观点。在拉康看来,这时主体的欲望并不是自己的真实欲望,而只能是外部大他者的欲望,人的欲望实际上是一种无意识的"伪欲望",欲望越多,他所遭受的大他者的异化就越彻底。主体在接受了语言的教化学习之后,自以为在用语言表达自己的诉求和愿望,但实际上是借用了他人的语言表达他人的要求,逐渐形成难以满足的欲望。

正是在这样的欲望侵蚀的世界里,主人公塔洛的自我性逐渐迷失,沉溺在追求欲望的旋涡中,但这样的表现并不是小他者的本心所指,而是服从于社会规则和秩序的大他者主导的自我建构,主体的异化越发深入。

影片《塔洛》中主人公的本性在逐渐被爱情、金钱、身份一步步消解。作为一个格格不入的异类,镜像中的塔洛在县城经受了很多的文化冲击:藏族姑娘留短发,干洗头发,女孩抽烟,唱卡拉 OK……并通过这些经历逐步对自己身份的认知进行调整,以适应这个即将赋予其新身份的世界,后来还自己要求去唱卡拉 OK。

深陷爱情的旋涡让塔洛对于杨措提出的诸多要求逐渐动摇妥协。这个镜像中的蛇蝎美人在不经意的言谈举止间探取到了塔洛所有的个人信息,并在之后的交往中不断要求他卖掉羊群。在塔洛原本的价值观中,认真尽责地帮村民牧羊就是他最大的成就,他并不想去拉萨、北京、纽约这些大城市,这不是塔洛主体的欲望,而是他人借由语言灌输进塔洛的思想中的,使之相信这是心之所向。一场突如其来的意外加速了这个过程。由于自己的醉酒疏忽,羊群被狼咬死了,在经受了牧羊主的掌掴和无情的呵斥之后,塔洛对自己的行为产生了怀疑。辛勤的劳作并不能换取尊严、人格的完整,最终塔洛选择抛弃"好人"这个身份,卖掉羊群。

"小辫子"的消失意味着塔洛主体的彻底异化。"小辫子"对于塔洛来说不仅仅是一个称呼代号,也是他藏族本性的象征——淳朴老实,去掉这个物象不是指简单地剪掉头发,而是等同于剪掉了他最后一点民族本性。在背负"坏人"枷锁的镜像中,塔洛将卖羊所得的 16 万元钱一沓一沓堆放在镜子前面,随后剪掉了小辫子,这是一场与过去彻底割裂的仪式。但是,在剪完头发之后,两人在镜像中分割两边的状态让观众明白:这次同化只是镜像空间的假象而已,两者的灵魂仍然是无法交融的。第二天清晨,杨措带着所有现金消失了,理发店的镜像画面全部被颠覆,也就意味着这场梦醒了。骗局打击下的塔洛迷失在象征界的门槛,此时的他根本无法适应新世界,但也无法回归旧的秩序。[①] 失去了"小辫子"

① 康宏,任晟姝.镜像《塔洛》:始于身份陷阱,止于孤独哀歌[J].电影新作,2016(6):98-101.

的身份象征,也没有得到新的身份证,塔洛的主体再也没有一个合格的载体,沦为象征界符号群体的统治之物。

(三)实在界——主体的征兆:莫比乌斯环式的自我回归

拉康的"主体三界说"(实在界—想象界—象征界)按照人的成长阶段的先后把人的主体结构分为三阶段:人出生伊始,其主体结构处于一种原始混沌的实在界,物我不分,认为自己和周围的事物没有差别,即本能状态;在幼儿成长阶段,视觉感官下,幼儿参照他人(如父母)的形象来认识自己的形象,从而产生自我意识,这就是镜像阶段;想象界既使幼儿"认识"自我,也诱导幼儿进入社会文化这个大他者的领域,通过语言、行为规范及伦理道德的训练和养成,主体与社会的联系不断紧密,并最终成为整个社会符号秩序中的一个组成部分,这就是所谓的象征界①。

但是,"主体三界"在一个人的成长过程中并非泾渭分明,一一隔断,起码在象征界和实在界之间是存在重叠的。

所谓的实在界就是主体在遭受象征符号之网扼杀和异化后的残余物,象征网虽然强大而严密,但是总有断裂难以顾全之处,这就是主体从象征界逃离出来的唯一希望缺口。人从实在界而来,其自身必定或多或少地保留一些"主体本质",这些"本质"在以后的象征界符号秩序化过程中与符号秩序所遵循的现实原则产生抵抗,并一直保留下来,构成了实在界。

所以"主体三界"之间其实就像一个莫比乌斯环,是相互连接的,拉康把这些在象征界断裂处逃出来构成的实在界的"本质"称为主体的征兆。

影片《塔洛》的最后,同时失去爱情和身份的主人公心情低落,无处归属,最终又回到了草原上。没有身份地开始,没有身份地结局,塔洛最终回归了他最原始的世界。这场"自我"的寻找之旅由善良本真、不谙世事的实在界出发,在经历了镜像自我的迷惑、象征自我的异化之后,塔洛身上仍然能保持着一份初心。他为自己卖了羊群感到羞愧,内心谴责让他担忧无奈地对多杰所长说"我现在已经是个坏人了"。这个单纯较真的人直到最后仍然以非黑即白的标准来看待人的好坏,虽说有些决断,但也从侧面反映出塔洛内心的赤子之心仍旧存在,这就是塔洛的"本质"——主体的征兆。回到草原,重新过回单调乏味的牧羊生活,塔洛

① 曾胜.视觉隐喻:拉康主体理论与电影凝视研究[M].北京:中国社会科学出版社,2012.

从纷繁复杂的象征界断裂之处逃离,重返实在界的淳朴生活,去探索新一轮的想象界和象征界,这或许就是塔洛人格主体建构的闭合循环之路。

三、集体陈述:《塔洛》外的民族主体构建

《塔洛》通过个体在藏文化与现代性表征系统中的痛苦与挣扎,在话语操作层面生成了藏文化共同体的集体陈述,①塔洛的遭遇看起来是个人私人事务的描述,但其实完全可以理解为是万玛才旦对于藏族生存状态的集体陈述,个人主体建构实际是民族主体建构的缩影。

影片中含有大量的个人符号,支撑在它们背后的是整个民族的身份主体。"小辫子"塔洛是一个独立的藏族人,更是整个藏族在传统文化危机下的族群化身,他的故事或许正是千千万万个同族人的命运,从本能实在界到镜像阶段自恋于假象自我以及最终规训与象征社会的法则和秩序,也是整个民族在藏文化进入现代社会的必经之路。还有拉伊、藏族女子的长发、羊群,诸如此类的日常生活式物象,逐渐被卡拉OK、新潮短发、卖掉羊群所代替,可见藏区人民的生活已经被现代社会文化深深地渗透进去,这个主体建构过程被时代推着向前,不容滞后。

尽管藏文化和现代文化在各藏语影片中处于一种对立的状态,且大多为藏文化逐渐消解这样"悲剧"式的趋势,但导演在影片末尾还是表达出来对于民族主体建构的一丝温情。按照拉康的主体三界论来说,最后的主体是被完全湮没在象征秩序当中,但这样未免过于无情,所以塔洛在经历了精神和物质的骗局之后,仍然能够保持一丝赤子之心回到草原,这是导演给塔洛的救赎,也是给观众的救赎。

将万玛才旦的藏作品与藏族母语电影这个集体中其他导演作品的民族主体建构进行比较会发现一些异曲同工之妙。万玛才旦的《塔洛》,松太加的《河》《阿拉姜色》,张扬的《冈仁波齐》,旦正多杰的《轮回》和《暮静》都是以文化主体的反思和忧虑作为切入点的。整个藏族电影呈现出一种思辨气质,通过民族内部叙事视角真实地描述了当下藏区人民的生活状态、文化现象和精神信仰,共同体现了民族主体性在现代文化中的挣扎前行和艰难定位。

① 王大桥,姜雪.折断的自我:电影《塔洛》集体陈述的话语生成[J].上海文化,2018(4):106-110,127.

《哪吒之魔童降世》：中国古典神话的现代创造

雒晨宇

于 2019 年夏天上映的 3D 动画电影《哪吒之魔童降世》不仅以超过 50 亿元的票房成绩成为中国影史上票房最高的动画电影，而且在以好莱坞电影为主的境外市场上取得 369 万美元的成绩，一举超过《美人鱼》成为中国境外排行第十四名的电影[①]。通常情况下，动画电影的受众为儿童和青少年，但儿童和青少年消费力有限，高额的票房从侧面证明了观看该电影的观众年龄段分布较广。该片为了适应当代中国的社会环境和大众的情感变化，对中国神话人物"哪吒"进行了改编。值得注意的是，该片虽采用"旧故事"却具有全新的叙事效果，主要的成功因素在于当今数字媒体环境的发展，但是更根本的因素在于《哪吒之魔童降世》的叙事手法是将中国传统文化思想与现代媒体环境融合而实现的。本文旨在以"从旧故事的现代视角出发"对该电影做出具体的文本分析。

一、动画"哪吒"角色形象的嬗变

"哪吒"是中国历史上不存在的虚构人物，但他在文学作品中却不断出现，是中国神话故事中的"明星"。关于哪吒的最早记载源自中亚佛教，明代儒释道三家思想互相吸收、互相融合，哪吒神形象也有三教混一的特点，此后明代的通俗小说、曲艺以及后来的《封神演义》《西游记》基本形成了人们目前所熟知的哪吒儿童形象框架。[②] 哪吒的故事不仅在电影动画方面广为应用，还在电视动画和戏剧方面都得到了稳定的发展。在数字媒体环境下，以哪吒为主角的故事最早

① 数据来源：Domesetic Box Office, http://www.boxofficemojo.com，截至 2020 年 7 月 1 日。
② 彭慧媛,李柯颖.1961—2019 民族动画中哪吒银幕形象的嬗变[J].电影新作,2019(6):90-95.

可以追溯到1979年的2D动画《哪吒闹海》。此后就是在2003年中央电视台播放的电视动画《哪吒传奇》,该动画连续播放了52次,大受观众欢迎。近年来,哪吒的形象也被用于数字游戏领域,2016年,它被设计为手机游戏的主角,如《王者荣耀》。由此可见,"哪吒"是中国人家喻户晓的神话人物。

关于哪吒的故事有很多版本,但是并非所有基于哪吒的文化内容都获得了成功。虽然票房表现并不是评估文化内容的绝对指标,但它可以显示出即使对同一主题进行表达,不同的叙述方式也会呈现不同的结果,票房的表现意味着对公众的影响程度。因此,有必要对大获成功的动画电影《哪吒之魔童降世》进行分析。我们在"哪吒"的故事中首先要重点关注的就是这个虚构人物的角色,今天我们所熟悉的哪吒形象完全是从《封神演义》中流传下来的。[①] 导演饺子在采访中也说道:"在参考《封神演义》(又名《商周列国全传》)原著时我们发现,哪吒这个形象妥妥的一个混世魔王,实在让人难以与后来诸多作品中的'少年英雄'形象相匹配。"[②]《哪吒之魔童降世》深受原著影响,在此基础上又进行了新的表达。通过改编和重塑使经典故事中流传下来的角色被现代的观众接受并喜爱实属不易。考虑到观众有可能因"旧哪吒"从而对"新哪吒"产生巨大的观影热情,有必要对人物"哪吒"的原始故事及其意识形态含义进行分析。

二、《封神演义》与《哪吒之魔童降世》的意识形态表达

正如前文所说,哪吒的故事在中国已经流传很久了,但也正因如此,人们心中对哪吒的原始形象的认定很难被打破,也很难将旧人物和当今时代的文化内容结合起来。这是因为占主导地位的意识形态发生了变化,媒体环境也随着时代的发展而发生了变化。从这个意义上讲,与以哪吒为主题的忠于原始形象的动画相比,《哪吒之魔童降世》对当今观众的文化感知和媒体环境适应得很成功。《封神演义》与《哪吒之魔童降世》中所表达的意识形态有很大不同,本文主要从"父子关系"和"善恶阴阳论"两个角度看待两者的分歧,从这两个分歧点也可以看出新旧哪吒所表达的含义。

① 焦杰.哪吒形象的演变[J].中国典籍与文化,1998(1):46-49.
② 《哪吒之魔童降世》票房破7亿,导演饺子谈创作历程[EB/OL].[2021-03-12].https://www.sohu.com/a/330100762_215565.

（一）父子关系

《封神演义》故事中哪吒与李靖之间的父子冲突是很重要的部分。父子冲突点在于：哪吒杀死龙王之子敖丙和石矶娘娘的门徒，为自己的行为付出代价"剖腹、剜肠、剔骨肉，还于父母"①之后，殷夫人试图建造生祠令他复活，但是李靖为阻止其复活将生祠烧毁。最后哪吒在太乙真人的帮助下用莲花化身复活，复活后的他要杀死父亲报烧毁生祠之仇。哪吒的杀父情结可以被理解为是对当时压迫性的父权制社会意识形态的反抗行为。在《哪吒之魔童降世》中，哪吒和父亲依旧处在紧张状态，但与前者又有本质不同。首先，哪吒对父亲并没有复仇心理，他对父亲及其他人的攻击是他自身的魔童属性造成的，而非有意伤害他人。其次，李靖对哪吒的严格是由于他对儿子的无限爱，这种爱是愿意为儿子牺牲，而不是强制性的父权压迫。《封神演义》中作者对哪吒"弑父"的描写体现出了对于压抑个体意志的封建权威的反抗。② 当时社会倡导"父权"来维护社会秩序，而当今社会没有压制性的父权思想。

"父亲"是中国电影中关于家庭、国家、社会和文化想象的重要能指符号，对父亲角色的定位和评价是中国当代文化身份和认同中的一个重要指标。③ 李靖从想要杀死儿子到要为儿子牺牲，这种变化是由当今中国社会的父权制意识形态引起的，传统社会中那些被称为"一家之主"的人的权力在现代社会被消解，但李靖仍然受到家庭荣誉和责任的束缚。殷夫人想和丈夫辞官带着哪吒游山玩水，在哪吒生命中最后两年给他一段快乐的回忆，但是李靖说："你总不想哪吒浑浑噩噩，死了都被当成妖怪吧。"他作为父亲，这样说是为了维护家庭和哪吒的生存及声誉。可以说传统社会的意识形态与现代社会的意识形态在维护家庭的目的面前有着共同的内容，却有着不同的表达方式，在传统社会背景下的李靖试图通过威胁或杀害哪吒来阻止他伤害他人，而现代社会的李靖则试图教导他、为他转移天雷咒法甚至以牺牲自己为代价。

作品中所表现的李靖的父亲形象符合现代观众的思考和情感呼应，但即使从"杀子"到"牺牲"，也并不意味着它不是父权制的意识形态。相反，这可以说是

① 许仲琳.封神演义[M].桂林：漓江出版社，2018：65.
② 陈首焱.主题学视域下"弑父"主题的比较：以《俄狄浦斯王》和《封神演义》为例[J].文学界（理论版），2012(9)：3-4.
③ 陈犀禾.从"International"到"National"：论当代中国电影中的父亲形象和文化建构[J].当代电影，2005(5)：7-13.

现代社会默认的新父亲形象,被重新包装的"为爱牺牲"的父亲符合现代人对父亲角色的想象。

(二)善恶阴阳论

《哪吒之魔童降世》始于吸收天地千年灵气凝结而成的"混元珠"。"混元珠"分为"灵珠"和"魔丸",分别代表善与恶,但受申公豹影响,本应被注入"灵珠"的哪吒被注入了"魔丸"。在《封神演义》中,"混元珠"是九龙岛四圣之一高友乾的武器,与哪吒的出生无关。为什么《哪吒之魔童降世》建立了灵珠和魔丸并存的混元珠呢?

"混元者,记事于混沌之前,元气之始也!""混元"是指"天地的原始状态"。①《哪吒之魔童降世》的混元珠可视为承载这种混沌能量的基石。元气是宇宙初始混沌之气,遍布宇宙各处,能够创造世界万物,这便是世界初始之物。《道德经》说:"道生一,一生二,二生三,三生万物。万物负阴而抱阳,冲气以为和。"即天地万物包括人类在内,内部都有阴有阳,而阴和阳的能量融合达到和谐,也就是道。天下万物都有阴阳两面。阴阳论是一个基于二元对抗的概念,从某种意义上说,其中包括消极和积极两方面。从这个意义上讲,可以将其比作二元论。但是,阴阳理论的二元对立与二元论在根本上是不同的。这是因为阴和阳是"相互依赖的"关系,不同于二元论将二元对立视为冲突,阴阳理论将二元对立视为互补关系。哪吒和敖丙的关系正是基于这种阴阳论思想。两者的冲突矛盾特别明显地表现为动画屏幕中的彩色图像——带有魔丸光环的哪吒用红色表示,带有灵珠光环的敖丙用蓝色表示。这两个字符在屏幕上始终用这两种对比鲜明的色彩,并表现出极端的性质。但是故事进行到尾声时,它们两者就像混元珠第一次出现时那样合并为一种太极图案。

基于此,善恶也是二元对立的问题。哪吒,作为魔丸而生,被称为妖怪。另一方面,敖丙是作为贵族出生的,外表端正,有尊贵的龙族血统。然而到最后,我们无法确定谁善良、谁邪恶,因为最后敖丙为了自己的目的准备活埋整个陈塘关,哪吒奋力阻挡敖丙保护自己家人和黎民百姓。观众对敖丙是善、哪吒是恶的观念被推翻了。他们都不是绝对善良,也不是绝对邪恶的,善恶的立场是可以随时改变的。正如老子说的"万物负阴而抱阳",邪恶存在于善良中而善良也存在

① 辞海编辑委员会.辞海[M].6版缩印本.上海:上海辞书出版社,2010:814.

于邪恶之中。

综上所述，《哪吒之魔童降世》中为哪吒的诞生而新设立的"混元珠"，采取了中国传统的阴阳论将灵珠和魔丸区别开来。可以说哪吒和敖丙的存在，就像阴与阳之间的关系一样，它们是互补的并且相互作用。基于阴阳的叙述超越了善与恶的标准，并表达了角色善与恶并非绝对这一观点。

三、"现代神话"的民族性建构

在全球化语境中，当今动画市场以"迪士尼"为代表的美国动画占主导地位，甚至可以说是"文化帝国主义"。[①] 面对境外文化扩张，中国动画产业一直在稳步前行不断发展。中国动漫致力于打造独特的、明显不同于美国和日本的民族性内容。长期以来，国家为大力扶持动漫产业的发展，陆续颁布了一系列扶持政策，在"十三五"规划中更是提出实现把包括动漫产业在内的文化产业建设成为国民经济的支柱。中国动漫产业得以逐步发展，逐渐拥有了取得成就的本土动画。在这种大环境下，哪吒的反抗精神、打破世俗默守成规观念和自己的命运作斗争、推翻二元善恶观念，传达出不遵守既定规则的意识形态。同时，它形成了中国动画产业挑战和推翻以美国为中心的"文化标准"的一种新思想，哪吒的成功隐喻了中国动画的立场——不必模仿美国动画也可以创作出属于中国特色的本土动画作品。

"一部影片的意识形态不会以直接的方式对其文化进行陈述或反思。它隐藏在影片的叙事结构及其采用的各种言说之中，包括影像、神话、惯例与视觉风格。"[②]这种意识形态注入了《哪吒之魔童降世》之中，形成了反映现代中国社会问题和思想的"现代神话"。另一方面，这部电影认识到在意识形态对现代中国政治制度下为公众服务和履行国家义务的重要性。它是一个重要的隐喻，它可以推翻以西方世界为中心的全球竞争体系中的既定规则，并朝着实现"中国梦"迈出一步。以这种方式形成的"现代神话"以复杂的方式为当今中国社会观众服务，《哪吒之魔童降世》的成功不仅包含了人们对民族文化的深厚情感和坚定信念，而且渗透着人们对民族生存地位及发展的热切渴望。

① 肖华锋,邓晓伟.从"文化帝国主义"看美国的文化扩张[J].江西师范大学学报(哲学社会科学版),2006：107-113.

② 特纳.电影作为社会实践[M].高红岩,译.北京：北京大学出版社,2010：200.

现代文化内容产业对古典材料的积极使用已成为普遍趋势。即使对于生活在今天的观众来说，经典也会作为"广泛传播的文化记忆"而存在。人们在追求新事物之时也怀有对共同文化记忆的怀旧之情。由于人们的这种倾向，影视制作者就可以积极地利用每个人的记忆中无处不在的经典叙事，将其作为一种素材选择，这也是当今 IP 盛行的原因之一。使用古典材料后的影视作品之中包括了制作者新的意识形态。当古典叙事用于现代文化内容的生产时，它经历了适应的过程，不可避免地注入了生产主体所追求的意识形态，并将其重新发明为引起意义的新的"现代神话"。就动画而言，由于体裁的特殊性，其想象的空间巨大，因此可以注入的意识形态也非常直接和个人化。动画中表达的角色的渴望与作品的主题紧密相关，并反映了制作者所表达的时代精神。换句话说，作品中的人物角色是体现生产主体抽象愿望的人物，并具有隐喻性的方法。《哪吒之魔童降世》中的人物哪吒就是基于古典材料，并通过改编捕捉了现代中国社会的意识形态和公众的文化意识，从而创造了"现代神话"的。其所表达的次级符号是现代中国社会的家庭伦理和对国家忠诚的意识形态，同时拒绝了西方世界特别是美国的文化标准中的反叛精神。

四、总　　结

《哪吒之魔童降世》将古典材料《封神演义》中的元素转变为现代流行文化内容。现代社会的科技发展终结了古典神话，然而，神话思维却以变形的方式潜藏于人类的精神文化活动之中，虽然它并没有按原样出现，而是随着社会的发展变化穿上新的外衣，古典材料将一直是创造和享受文化内容的有用素材。我们需要重视这种经典的中国叙事的力量，但我们不应忽视对改编后的内容进行批判性反思，因为新建构的"现代神话"可以成为阅读中国社会的思想方向和文化思想的窗口，并将永远地保留在中国神话的历史书写中。

从弗洛伊德"人格结构理论"解读电影《哪吒之魔童降世》

江 一

2019年暑期电影票房冠军《哪吒之魔童降世》讲述了哪吒"生而为魔"却"逆天而行斗到底"的成长经历，全片由哪吒与天抗衡的情节展开，打破了以往神话故事中哪吒的固有形象，塑造了一个痞里痞气但内心充满爱、亦正亦邪的魔童——哪吒形象，"我命由我不由天"也成了哪吒的代名词。该片更为我们呈现了哪吒、敖丙、李靖等角色在一系列情节中的心理挣扎及成长过程。目前对于这部国产动画电影的研究，主要着眼于传统神话形象建构和角色的性格设计方面，对影片中角色的具体人格分析较少且浅。在个体日趋成为影视作品关注对象的当下，对影片中个体人物心理成长过程的分析也是一种解读时代、解读艺术的切入点。本文认为，在电影创作者无意识和意识的交织下，对人格理论的巧妙契合与呈现，是影片打动观众的关键所在，因此解读《哪吒之魔童降世》中所呈现出的人格转化过程及其矛盾冲突展现是十分必要且有效的。

一、弗洛伊德的"人格结构理论"

"本我""自我"和"超我"是弗洛伊德在《自我与本我》中提出的概念。弗洛伊德认为，人的心理可分为"自我"和"本我"两部分。"本我"是原始的、最本能的我，是人格中与生俱来的无意识结构部分，代表了人最原始的欲望。它虽然是我们活动的内驱力，却不被个体所觉察。"本我"为快乐原则所支配，它不会理会任何道德、外在的行为规范，它无节制地追求自身满足而无视任何后果。"自我"则是控制"本我"的部分，克制"本我"的非理性冲动，它处于"本我"和"超我"之间，任务是了解现实，让我们对自身所处的环境做出合理的反应。它虽然是从"本

我"中发展起来的,但它总是按照现实原则来行事,充当仲裁者的角色,调和现实、"本我"和"超我"之间的矛盾,在寻求"本我"冲动得以满足的同时保护整个机体不受伤害,让三者达到统一。而"超我"是从自我分化出去的更高级的部分,它是我们在成长过程中通过内化道德规范、内化社会及文化环境的价值观念而形成的。"超我"代表人的良心、社会准则和自我理想。当"本我""蠢蠢欲动"时,它要求"自我"按社会可接受的方式去满足"本我"。"超我"是人格的高层领导,它像一位作风严厉、行事公正的大家长一样按照至善原则监督自己的行为,然后引导自我限制"本我"。①

二、哪吒的"本我""自我"和"超我"体现

(一)本我——魔丸戾气与孩童本质

"本我"位于人格结构的最底层,是指最原始的自己。本我只遵循一个原则——享乐原则,意为追求个体的生物性需求如食物的饱足与性欲的满足以及避免痛苦。弗洛伊德认为,享乐原则的影响最大化是在人的婴幼儿时期,也是本我思想表现最突出的时候。在《哪吒之魔童降世》中,哪吒本应该是灵珠投胎,在申公豹的捣乱下,却由魔丸降世成了哪吒。混元珠所化成的魔丸,集结了天地间的戾气与魔性,也造就了哪吒顽皮爱捣蛋的天性。他经常性地捉弄村民、吓唬小孩,陈塘关的村民和小孩将其视为妖怪,大人见到哪吒就躲,小孩成立伏魔帮商讨"伏魔计划"对付哪吒。不仅如此,欺负师傅、练法术的时候变成殷夫人、将蛤蟆变成自己骗师傅等等都是哪吒"本我"的直接表现。除了天生带有的魔丸特质,究其根源,从生理特质上看,哪吒是殷夫人孕育三年而生的孩子,他也拥有最原生态的孩童特质。"关在府里无事干,翻墙捣瓦摔瓶罐",哪吒被关在府里无法出门,当殷夫人提出要陪哪吒踢毽子时,哪吒立刻偷偷露出开心激动的表情;想和同龄小女孩玩耍、和敖丙踢毽子时开心满足的样子、需要朋友的陪伴等情节都是对哪吒孩童纯真本性的塑造。"本我"阶段另一个明显的表现即作为生物体的本能冲动,孩童最本质的愿望就是渴望快乐、渴望父母的陪伴,哪吒的"本我"中孩童纯真的一部分虽然被魔丸戾气所掩盖,却从哪吒一次次渴望得到关爱与陪伴的举动中流露出来。

① 梁素娟. 图解弗洛伊德精神分析精粹[M]. 北京:中国言实出版社,2009.

(二) 超我——来自父母、师傅的爱

在弗洛伊德的学说中,"超我"代表人的良心、社会准则和自我理想。"超我"以道德价值判断的形式运作,维持个体的道德价值感、回避禁忌。超我是人格的道德价值部分,它代表的是理想而不是现实,要求的是完美而不是实际或快乐。"超我"产生于"自我",对父母、老师或其他权威的劝告、威胁、警告或惩罚表现出顺从或抑制,从而反映出父母的良心和社会准则,有助于性格形成和保护自我来克服过胜的本我冲动。哪吒的"超我"阶段表现为父母、师傅的爱。正是基于父母、师傅爱的影响,哪吒才努力抑制住自己心中的恨与戾气。也正是由于他们的爱,哪吒的"超我"机制才发挥作用,控制本我的原始冲动,让他没有更多地去伤害无辜百姓,虽然一次次地被骂成是妖怪,却也只是偶尔捉弄一下他们,没有真正滥杀无辜、草菅人命。同样,对偏见的容忍使哪吒压抑起自己作为孩童本真的渴望。压抑是防卫机制中最基本的方法,指个体将一些自我多不能接受或具有威胁性、痛苦的经验及冲动,在不知不觉中从个体的意识中排除抑制到潜意识里去作用,是一种"动机性的遗忘"。在敖丙在海边陪哪吒踢毽子的片段中,哪吒压抑住自己渴望拥有友情、渴望陪伴的内心情感,因激动落泪却觉得自己"丢人丢到家了",对内心情感的压抑正是哪吒自我防卫机制发挥了作用。在"偏见"这一主题叙事影响下,哪吒进入山河社稷图中,殷夫人作为母亲,深知是因为别人的偏见让哪吒感到委屈,也因此在哪吒心中埋下了"仇恨"的种子——从小便被当成妖怪,第一次被同龄小女孩邀请踢毽子时,却被陈塘关的村民扔垃圾表示厌弃与憎恶。哪吒从伤害中开启了自我的防卫机制,通过压抑自己的渴望来逃避不被人接受的现实。他想用抓水妖的方式证明自己是除恶惩凶的大英雄,不是村民"偏见"意识中里的妖怪,在这个过程中,父母和师傅的爱便是哪吒"超我"机制的保护伞。

(三) 自我——我命由我不由天

"自我"主要是外部世界的代表,是现实的代表,"自我"和理想之间的冲突,正如现在我们准备发现的那样,将最终反映现实的东西和心理的东西之间、外部世界和内部世界之间的这种对立。① 影片中哪吒的"自我"阶段表现为哪吒为父

① 弗洛伊德.自我与本我[M].林尘,等译.上海:上海译文出版社,2011:125.

母师傅、为整个陈塘关的百姓去战斗时，怕自己再次坠入疯魔而将乾坤圈戴在手上，这样自己既有法力，又可以避免失去意识。一句简单的"不能全开，会失去意识"点明了哪吒的自我意识苏醒。本我和超我的冲突自然存在，如阴阳二气相搏相生，又如矛盾的双方共生共灭，为了避免内心的冲突过于激烈，"自我"开始调节双方，"自我"机制自此发挥作用。哪吒"本我"的魔丸戾气与"超我"的父母师傅给予的爱被"自我"干扰并调和，协调了现实、本我和超我之间的矛盾，形成了"我命由我不由天""是魔是仙，我自己说了才算"的共和机制。"本我""超我""自我"三者经过一系列挣扎、痛苦、感动之后和解并达到统一状态，这是哪吒的一系列心理成长状态的反映，也是哪吒通过"本我"走向"自我"，最终化去禁锢、改写命运的现实依据。

三、影片其他角色的人格结构解读

（一）敖丙

敖丙同哪吒一样，也是由混元珠幻化而成的，混元珠一分为二，敖丙由其中的灵珠投胎而成。他的"本我"便是灵珠转世，带有天生的质朴心善。影片中，敖丙的"本我"特质多次显现出来。哪吒在生辰宴上知道自己的身份真相后遁入疯魔、生气离开，回来发现是敖丙在施展法术想活埋陈塘关，敖丙知道哪吒认出自己后，感到非常羞愧、良心受到谴责，不想承认，也不敢面对哪吒。在对付李靖夫妇却伤了哪吒时，敖丙虽然决定再进行自己的任务，但神情十分凝重、不情不愿，可以看出其本我的善良与无奈。敖丙的"本我"特性本是善良灵慧，却不得不为了改变家族命运而放弃"本我"的诉求。由此看来，"超我"意识在敖丙人格中的展现便是肩负起龙族千年使命、以满足父亲的期待。

"超我"一般由人的道德律、自我理想等所构成，可简单区分为"理想""良心"两个层次，在"理想"中既包括自我理想，又包括社会理想。"超我"的目的主要是控制和引导本能的冲动，并监督"自我"对"本我"的限制，因此，它所遵守的是一种道德原则。它和"本我"一样，都对"自我"有一种批评和牵制作用。另外，"超我"同"本我"一样，也是非理性的，它们都要歪曲和篡改现实。家族命运这个重担压在敖丙身上，敖丙不得不放弃"本我"最真实的想法，转而完成师傅交代的任务以达到家族和父亲的期待。灵珠转世的本性使然，敖丙并不想伤害陈塘关的百姓，甚至施法也是在违背自己的意愿。在良知的谴责下，敖丙的"自我"机制也

开始发挥作用。他听从师傅的命令准备将陈塘关的百姓灭口,却主动申请留下哪吒的父母师长。哪吒对敖丙而言,不仅仅是救命恩人,更大的意义在于他们是朋友、知己关系,敖丙选择留下哪吒的家人,以此来偿还这份情谊,使自己的内心少受折磨。同样,当哪吒失去控制即将杀死自己的父亲时,敖丙也选择用乾坤圈救下李靖;哪吒即将被天雷摧毁时,敖丙牺牲了万龙甲替哪吒抵挡天雷,陪哪吒历劫。经过一系列自我谴责、背负期望、挣扎对抗的过程后,敖丙才最终找寻到心理上真正的"自我"状态。

(二) 李靖

李靖是被元始天尊选中的天命之人,他的三儿子哪吒原本该是灵珠转世而成,却被申公豹使用诡计调包为魔丸投胎。他对于哪吒的感情来源于一个最普通的父亲对儿子的爱。但哪吒是魔丸转世,生性顽皮捣蛋,被陈塘关的百姓深恶痛绝、视为妖怪。李靖作为哪吒的父亲挣扎徘徊于"本我"对儿子的爱与"超我"对百姓的承诺、守护陈塘关的安定之间。哪吒出生时,李靖和殷夫人为了保护孩子,请求太乙真人和陈塘关的百姓放过哪吒,并承诺"今后定将哪吒好好管教,不让他出家门半步,如若哪吒闯出祸事,李靖豁出性命也会还大家公道"。来自内心最"本我"的欲望促使着李靖选择保护家人和孩子。陈塘关的百姓对李靖而言,是自己"超我"意识的体现,作为陈塘关的镇关总兵,他不能因为自己的私欲而不顾百姓的安危,守护陈塘关的安定是他的职责。超我借以产生的方式解释了自我和本我的对象关注的早期冲突是怎样得以继续进行,并和其继承者(超我)发生冲突的。① 魔丸转世的哪吒成为陈塘关最大的威胁,李靖作为父亲和陈塘关镇关总兵在本身职责上产生了根本对立,两种意识的对抗之下,李靖选择与太乙真人一同上天请求元始天尊解开天劫咒,却被告知天劫咒是无解的。出于对哪吒的爱,李靖又试图用"移花接木"之法将哪吒的天劫咒通过"换命符"换到自己身上,以此保哪吒的平安,并承诺用两年时间将哪吒引入正道,被世人认可。"自我"意识的发挥,使李靖面对现实,为了同时救儿子和保卫陈塘关,他决定牺牲自己,用自己的命换哪吒的命。透过这三重人格的转变,李靖有关家庭与社会责任的矛盾纠缠得以展现,角色本身的形象性格也塑造得更为丰满圆润。

① 弗洛伊德.自我与本我[M].林尘,等译.上海:上海译文出版社,2011:122.

四、申公豹"自我"机制的失效

相较于哪吒、敖丙和李靖在"本我""自我""超我"心理内部动态关系中的进步,申公豹的"自我"调节机制明显丧失了作用。申公豹是元始天尊的弟子之一,刻苦修炼百年却从未得到师尊重用。他由豹子精修炼成人,他自认为自己遭到偏见对待的原因是自己身份的特殊,因此极度渴望得到尊严、得到自身价值的认可。他偷灵珠给龙族,企图通过和龙族的合作使自己得到师尊的重用,进而得到昆仑十二金仙最后一个名位。他的"本我"欲望驱使着他一步步向极端方向迈进。"本我"是本能冲动的根源,它为快乐原则所支配,它不会理会任何道德、外在的行为规范,它无节制地追求自身满足而无视任何后果。影片中所展现的申公豹强烈的"本我"欲望建立起了人格的基础,对尊严、地位的渴望成为申公豹一切行为的动机与目的。因此,过于强烈的"本我"意志使申公豹被欲望蒙住双眼,在欲望的指引下,"自我"机制的调控作用完全失了效。"自我"在很大程度上是从认同作用中形成的[1]。申公豹未能得到师尊及同门的认可,"本我"便未能升华转化为"自我",进而导致了后面一系列行为的失效。

五、结　　语

角色的人格结构和冲突在奇观中呈现,从人格结构视角,我们可以获取更多、更饱满的角色形象认知。在对比了哪吒、敖丙和李靖的心理成长状态之后,申公豹的失败则显得理所应当,其中所传达的,不仅仅是如何对待偏见的主题,更是对每个人如何正确面对自己心灵成长过程的一份思考。更为重要的是,现实生活中的我们通过观摩哪吒这一主角的人格发展过程,能从中挖掘出应当遵循的机制与法则,进而找到人格结构中的平衡点,最终实现自我理想。由此来看,当观众、创作者和主角的内心纠结交织在一起时,在整个集体疗愈的过程中,我们便实现了共同成长。

[1] 弗洛伊德.自我与本我[M].林尘,等译.上海:上海译文出版社,2011:143.

从声音提示看非线性叙事电影的叙事结构
——以《地球最后的夜晚》为例

李美慧

一、研究缘起

《地球最后的夜晚》是青年导演毕赣的第二部电影长片,是一部关于现实、记忆与梦境的电影。一个叫罗纮武的男人在现实与记忆中不断穿梭,不断寻找,梳理他与生命中最重要的人——母亲、爱人、朋友和儿子的关系,最终在一个漫长的梦境中,他与他的欲望一一和解。

这部影片上映即掀起讨论热潮,不到一年学界便已有许多研究。在对相关的总计62篇文献进行梳理后,笔者发现目前学界对该片的解读主要集中在对片中符号的阐释、对片中人物身份进行建构和解构、运用精神分析学理论为影片"释梦"、从"作者电影"的角度梳理毕赣的成长历程和情感经历来辅助理解影片等方面,另有通过该片探讨地域空间和地域文化、探讨作为文化生产模式之一的"艺术电影"、探讨"文艺片"的营销现象等问题的延伸研究,少有对影片声音的分析,没有对影片叙事结构的讨论。大部分学者认同这部没有遵循线性叙事结构的影片是高度个人化的,不重叙事而重营造感觉和氛围的,所以对这方面关注寥寥。

笔者也认同该片重点不在叙事而在处理现实、记忆和梦境之间的关系的观点。但是,通过对影片声音提示的梳理,笔者发现其在结构上有规律可循,其符合美国电影剧作家悉德·菲尔德的"三幕剧结构",即拥有结构上的开端、发展和结局三部分。尽管也存在复杂变奏,但影片内部事实上存在着一种"因果关系"和"时间顺序",整部影片被比较清晰地划分为三个部分:在开端部分,毕赣搭建情景、给出人物欲望;在发展部分,人物为了满足欲望而采取一系列行动;在结局

部分，人物逐渐满足欲望，结束行动。这三个部分之间都有过渡，段落内部也有一些结构上的变奏。

采用非线性叙事结构的电影大多数是构思比较精巧的，这种构思也许会体现在对影片声音的把控上，而声音可以反过来提示影片的结构脉络。理清了影片的叙事结构，也有助于理解影片的内容和意蕴。毕赣曾在采访中强调对《地球最后的夜晚》中声音的精心设计[①]，该片是一个声音提示影片结构的很典型的例子。下面，笔者将以这部影片为例，对声音提示的非线性叙事电影的叙事结构进行详细阐述。

二、开端：由梦境到现实，欲望的提出

影片一开场，第一个镜头在一片昏暗中对准一支放在话筒架上的话筒，话筒后面是炫目的、流动的彩色光圈，一只手拿起这支话筒；随后，镜头上移，在这个镜头开始上移的过程中，一个男声独白这样说道："只要看到她，我就知道，肯定又是在梦里面了。人一旦知道自己在做梦，就会像游魂一样，有时候还会飘起来。在梦里面，我总是怀疑，我的身体是不是氢气做的，如果是的话，那我的记忆，肯定就是石头做的了……"根据画面中拍摄的内容，"她"即是拿起话筒的那只手的主人，"人会像游魂一样飘起来"即对应上移的镜头。

镜头上移，划过无数绚烂斑驳的光球和光点，最后定格在一个躺在床上的男人身上；一个湿着头发的女人走过来，和男人聊起他刚刚的梦境。两人的整段对白是这样的：

女人：你知不知道你一直在说梦话？
男人：把你吵醒了？
女人：梦见什么了？
男人：一个失踪了的人。每次我觉得我要忘记她的时候，就会梦见她。
女人：爱人？
男人：算是吧，但我连她真实的名字、年龄都不知道，甚至她以前的事，我也一点都不了解。
女人：你说的这些，那么像绿色书里面的故事。

① 毕赣,董劲松,李丹枫,等. 源于电影作者美学的诗意影像与沉浸叙事：《地球最后的夜晚》主创访谈[J]. 电影艺术,2019(1): 65-72.

男人：我不是让你不要乱翻我包里面的东西吗？

女人：我是有点想了解你更多的事。

通过独白和对白，影片非常直白地告诉观众，在镜头定格在男人身上前，影片的画面和声音都是梦境，这个镜头事实上是从梦境来到了现实；而观众获知，男人一直惦念着一个完全不了解的、已经失踪了的爱人，这个爱人和一本绿色的书有关。男人作为影片主角的欲望出现了：一个女人。

对白结束，男人穿好衣起身，在男人掀起门帘准备走出门时，这个镜头结束。

随后影片出现黑屏字幕，播放演员信息。

之后一个镜头是在工地焊栏杆喷起火花的特写。从这里开始，影片正式开始讲故事了。

笔者注意到，影片第一个镜头和随后的黑屏演员信息字幕都使用了同一首名为《开场》的曲子，这首曲子极尽迷幻浪漫，在层层递进的旋律中让人仿佛能看到水流的波动和闪烁的光影。第一个镜头中，曲子伴随第一个画面的出现而出现，直至镜头对准床上的男人，曲子才渐渐隐去。在黑屏字幕中，曲子也贯穿始终，在下一个画面即将出现时才消失。

一般情况下，播放演员信息的黑屏是不表意的，那为什么如此重要的曲子会在如此不同的两个段落中重复两次？

第一个镜头展现了由梦境到现实的过程；联系影片后面的段落，在这个后来我们知道名叫罗纮武的男人在电影院中戴上 3D 眼镜之后，他渐渐靠着墙睡着了，影片开始进入 3D 部分，这个长达 1 小时的长镜头讲述了一个清晰、连贯、完整、立体的梦境，在罗纮武睡着的一瞬间影片由现实到了梦境。

所以，尽管影片粗看之下只分为 2D 段落和 3D 段落、现实与梦境，但其实影片是由三部分组成的：开端——由梦境到现实；发展——现实与记忆的交织；结局——由现实到梦境。同样响着《开场》的演员信息字幕黑屏强势地提示了第一个镜头在结构中的重要地位，是将开端与发展区分开来的分割线。同时，这首情绪强烈的曲子也在影片的最初两个镜头中为全片奠定了感情基调。

三、发展：现实与记忆的狂乱交织，为了欲望而寻找

男人进入现实后，对着破碎的镜子洗脸时，有人喊了一声："罗纮武！"这一声

对他名字的呼喊明确了他的身份，也是这一段的开始。

在这个场景中，罗纮武有一段独白："要不是我父亲过世，我可能永远都不会回凯里来了……他外号叫白猫，总是到处躲赌债，最后一次见到他，我帮他拉了一车苹果，本来要到晚上卖给一个叫左宏元的人……白猫的尸体是在一处矿洞里面发现的。我是在清理那堆腐烂苹果的时候，才发现藏有一把枪，也是从那时候开始，更容易被危险的东西吸引。"这段独白交代了罗纮武回到凯里的原因，也交代了他的朋友白猫以及白猫和左宏元之间的关系。

之后，罗纮武来到被父亲留给了继母、原本属于母亲的"小凤餐厅"，在罗纮武与继母的对话中，我们进一步获知罗纮武过去的经历以及他的父母与现在的他的关系。

随后，响起昭示这整个现实与记忆交织的大段落的结构的声音提示：天气预报播报暴雨的广播。

第一处广播是罗纮武从"小凤餐厅"拿着钟表离开后开车前往漏水的房子的路上响起的车载广播，"预计未来一周内，凯里将迎来强降雨天气，持续时间较长，局部积雨量大，暴雨落区与前期强降雨区域重叠。发生塌方、泥石流等灾害风险较高。请各位驾驶车辆的朋友注意安全"。在这之后，罗纮武进入漏水的房子，倒转指针，影片伴随着罗纮武回忆白猫的独白第一次进入记忆，那也是罗纮武与他的欲望中心万绮雯的初遇。从此，在记忆中，他与万绮雯相识后快速开始缠绵的爱情；在现实中，他追寻万绮雯的下落，找到万绮雯少时好友邰肇玫、万绮雯后来的丈夫、白猫母亲等人，终于不再是"连她真实的名字、年龄都不知道，甚至她以前的事，我也一点都不了解"的状态。罗纮武不断在现实和记忆中穿梭，寻找有关万绮雯的一个个散落的碎片。

第二处广播出现在白猫拿过趴在身上的女人手里的苹果吃、吃着吃着流下眼泪、女人离开后，衔接到罗纮武和白猫妈妈聊天的场景中结束，画面中没出现任何与广播相关的实体，广播内容作为画外音出现，"凯里市气象台今天傍晚6点14分，发布暴雨红色预警，未来三天，凯里市还有50毫米以上强降水，重点防范泥石流等灾害……"。在罗纮武和白猫妈妈聊天的这个场景中，白猫妈妈直白地说"泥石流不可怕，活在记忆里面才可怕"，将暴雨造成的泥石流与记忆直接联系在一起。下一个镜头就是曾经的罗纮武为万绮雯枪杀左宏元，而现实中终于查到万绮雯下落的罗纮武，在可能见到万绮雯之前，坐在电影院里，戴着眼镜睡着了，他在现实中为实现欲望而开展的行动告一段落，圆满收尾。

这两处广播，提示着罗纮武动作的开展和结束，其间的段落即是罗纮武为了欲望而寻找的过程。第一处之前，是开端到发展的过渡，在由梦境进入现实后，交代现实和记忆里的罗纮武的人物背景和与他相关的两组人际关系；第二处之后，是发展到结局的过渡，在即将从现实进入梦境时，为梦境找一个合适的铺垫。

另外，这一段落中还有提示情绪高潮的配乐，这也是情感结构上的一种凸显。第一部分中着重讲的《开场》一曲，在这一部分也有两次使用。影片的 24 分 31 秒处，中年罗纮武修车，镜头即将结束时，这首曲子第三次响起，3 秒钟后切到青年罗纮武和穿着绿色长裙的万绮雯接吻的画面，那个吻缠绵、悠长，他们周遭是碧绿的水草和摇晃的水面，音乐持续到整个镜头结束；影片的 1 小时 5 分 55 秒处，罗纮武正在野外和烫头发的白猫妈妈聊天，光线昏暗，四周翠绿一片，这首曲子第四次出现，2 秒钟后切到青年罗纮武在电影院，伴随着罗纮武的喃喃自语，镜头渐渐展现出罗纮武正将枪对着坐在前一排抽着烟看电影的左宏元。两次响起这首曲子，一次是在罗纮武和万绮雯情到浓处、接吻缠绵时，一次是罗纮武为了万绮雯枪杀左宏元时，都是罗纮武爱万绮雯所能到达的情感的极致，是全片最饱满、最热烈的情绪。

四、结局：由现实到梦境，欲望的满足

正如第一部分所述，在罗纮武戴上 3D 眼镜后，响起《穿过黑夜的漫长旅途 1》，伴随这首稍带悬疑气氛的曲子，屏幕上出现"地球最后的夜晚"的片名字幕，随后观众和罗纮武一起进入一个陌生的世界。

这首曲子一直到罗纮武在隧道中穿行、在他找到刻着乒乓球拍形状的洞的大门之前才停下。我们此时并不知道罗纮武身在何处，这首曲子恰如其分地演绎了这种紧张又神秘的感觉，也是影片开启新一篇章的提示。

我们后来会看到，这个世界中有拿着刻有老鹰图案的乒乓球拍的 12 岁少年，他和罗纮武打乒乓球，爱说谎，从黑暗的柜子中钻出来；有长得和万绮雯一样的"凯珍"，她正在玩的游戏机上显示出万绮雯想要的野柚子；有长得和白猫母亲一样的红发女人，她举着燃烧的火把，和养蜂人私奔。罗纮武在这个世界中与他们相遇，和朋友与儿子打乒乓球，帮助母亲私奔，最后终于念起咒语，和自己多年来猜不透也放不下的爱人在旋转的房子里接吻，而烟花好像永远不会燃到尽头。曾经散落在现实和记忆中的意味不明的符号在这里一一得到对应，曾经求而不

得的和放不下的都在这里得到满足,于是我们知道,这是罗纮武与自己的欲望达成和解的梦境。至此,罗纮武的找寻结束了。

在这场梦境中,笔者注意到有一首曲子反复出现了三次,名字叫《坠入》。这首曲子取材于侗族大歌,初听有种穿越时空般的深邃感和坠落感,其后响起万千孩童的异语吟唱,空灵却又肃穆,极具仪式感。

这首曲子的三次出现完美对应整个梦境段落出现的三次重要的场面调度:第一次是在罗纮武按照少年白猫的指引坐着绳索下山时在空中响起;第二次是在罗纮武和凯珍旋转起乒乓球拍起飞后航拍的主观镜头里;第三次是在罗纮武到后台找凯珍,凯珍说"我带你去看一看刚刚讲的那个房子好不好?"时响起,随后罗纮武点燃烟花,二人起身去找旋转的房子。这三次调度,方向都是自上而下,罗纮武先坐绳索乡下,又旋转乒乓球拍飞下,再走下楼梯,也从地理角度暗示梦境的层层深入;而第一次转换是罗纮武从少年白猫(即他的朋友和儿子)处到凯珍(他的爱人)处,第二次衔接了罗纮武从凯珍处到红发女人(他的母亲)处,第三次则是罗纮武和凯珍进入那个被反复渲染的旋转的房子中,他与他的欲望终于得到了和解,全片被推向高潮。

这首悠远而庄重的曲子三次出现,对应罗纮武在梦境中逐一解开心结的三次过渡,是这一"大自然段"的三个"小标题"。

笔者在查阅文献时发现,毕赣对最后的长镜头的想法来自但丁的《神曲》,"有三层空间,不停地向地狱走去"①,这也正是笔者从声音出发理解这个长镜头段落中导演安排的结构的印证。

五、变奏: 真实与虚幻边界的模糊

当然,尽管这部影片由梦境到现实再由现实到梦境的结构是完整的,中间却有许多真实与虚幻边界的模糊,这是中间结构的零散变奏。

配乐给这种变化提供了一定提示。在现实与记忆的段落中,罗纮武曾到监狱找邰肇玫询问万绮雯的消息。毕赣罕见地在两人对话时采用了正反打,镜头有三次从罗纮武的视角拍邰肇玫,有两次从邰肇玫的视角拍罗纮武。从邰肇玫的视角看去,第一次罗纮武的背景是承接上文、正常的看守所室内场景,随后在

① 王珏.《地球最后的夜晚》声音构思:视角选择与空间叙事[J].现代电影技术,2019(8):25.

邰肇玫的讲述中，她讲到她与万绮雯一起偷东西的场景，讲到"她发现这个房子是可以旋转的"这一句超现实的话时，影片突然响起迷幻的配乐《监狱诉说》。随后，镜头再打到罗纮武时，罗纮武身后的背景变成了有潺潺流水的漆黑的矿洞。此处本应是现实中罗纮武寻找万绮雯的重要一环，按理说这是"现实"；然而，罗纮武的背景却随着叙述的情绪而变化到了非现实的空间里。这一部分从影片的第 26 分钟开始到第 31 分 58 秒结束，在现实段落中处在比较中间的位置。这处配乐是模糊现实与虚幻的边界的一处提示。

另外，在口音上，片中也有特别的处理。片中绝大多数人、绝大多数时候都讲凯里话，包括外来人万绮雯，这是一种对地域空间文化和人物身份的确认。唯一的例外在凯珍身上——在那个漫长的梦境中，本应是本地人、讲方言的凯珍多次突然说起普通话。第一次转换是在罗纮武帮凯珍打走两个小混混时，凯珍之前和小混混沟通时还讲方言，但在她险些被小混混轻薄、罗纮武打走小混混后，她用普通话问他："你怎么又回来了？"罗纮武自然而然地用方言接话："我被一个小孩子骗了。"如果说此处转换之间有一系列动作做区隔而不明显的话，那么她在与罗纮武的对话中转换口音就更直白。两人一起站在被锁住的门前时，凯珍正用普通话讲如何撬门出去，罗纮武问起"你不是贵州人？"凯珍用普通话回答"这不关你的事吧。"罗纮武又问："凯珍，你的名字是什么意思？"凯珍此刻切换回方言回答："就是凯里的珍珠的意思。"后来两人一起打桌球时，这种方言和普通话之间的转换就更明显，凯珍讲起自己的男朋友小建时，"他在凯里"还在用方言，"他在跟他的大哥收高利贷"就用的是普通话，直接在同一句话中完成方言到普通话的转换，让观众无法不注意到。现实中的万绮雯是被人拐卖到凯里的外乡人，一直说一口不标准的凯里话；梦境中的凯珍名字就是"凯里的珍珠"，不肯回答自己的籍贯，却时而讲起普通话。现实中是没有人这样说话的，凯珍口音的杂糅反映出罗纮武内心对捉摸不透的万绮雯的不确定感，这是现实中罗纮武的感受，这个梦境依然是现实与虚幻的融合。

六、结　语

这部影片并非常见的叙事电影，而是侧重于渲染一种潮湿的、流动的、幽微的氛围，探索现实、记忆与梦境的关系，但是叙事结构也有迹可循。影片中总计有 7 处独白、2 处广播、7 首林强和许志远共同打造的配乐，另有无数人物对白、

作为同期声的 KTV 音乐、精心设计的同期声音响等等,这些都可以帮助我们更好地理解该片。

梳理完全片结构,我们也可以看到,影片开端的梦境是朦胧的、迷离的、扁平的、零散的、不完整的,影片结局的梦境是色彩明烈的、清晰的、立体的、连贯的、完整的,这种变化是主人公通过行动满足欲望的结果,符合因果逻辑关系,出梦又入梦的次序也符合"时间顺序";影片开端的梦境在下方,镜头不断上移才来到现实,而影片结局的梦境中主人公通过坐缆车、旋转乒乓球拍起飞、下楼梯三个动作不断下移,逐步来到梦境的深处,梦境和现实的空间关系是前后一致的,形成了完整的回环。

虽然影片没有展现故事主人公之后的生活,但就其对现实、记忆和梦境的和解、对感情欲望的满足而言,影片已经展现了一个圆满的闭合式结局。

以上,以《地球最后的夜晚》为例,笔者通过声音的提示梳理了采用非线性叙事结构的影片的叙事结构,希望也可以对从声音出发解读其他非线性叙事电影的叙事结构提供一点启示和帮助。

论电影《荒城纪》的荒诞性

苏意宏

本文选取青年导演徐啸力的作品《荒城纪》为个案进行研究,在历史真实性的基础上窥见该片"荒诞"的影子,将叙事结构、视听语言层面置于真实的历史背景中对影片荒诞性展开深入的挖掘与阐发,直观看到这片真实土地上"人吃人"的荒诞惨剧,揭示出人物生存的民国时期社会体制与生存环境的失衡,完成对社会和人性的双重探索,并从文化研究的角度,通过国民性以及新旧文化的交替等方面的解读,揭示出作品的内在文化意蕴与价值。

一、序　　言

"荒诞"源自拉丁文 Surdus,这一词在阿尔贝·加缪的术语中又被称作"荒谬"。1965 年出版的《简明牛津词典》对"荒诞"(absurd)的定义则是:"①(音乐)不和谐;② 缺乏理性或恰当性的,显然与理性相悖的,因而是可笑的和愚蠢的。"[1]字面意思为超乎情理的,离奇可笑的,不符合逻辑的,脱离实际的,后逐渐引申为"人与人之间的不能沟通或人与环境的根本失调与世界隔离时的困惑、无奈以及虚无感"。荒诞手法率先出现在文学领域,并在戏剧作品中得以运用。尤金·尤奈斯库在论述作品《在城市的武器》时指出:"荒诞是指缺乏意义,和宗教的、形而上学的、先验论的根源隔绝之后,人就不知所措,他的一切行为就变得没有意义,荒诞而无用。"[2]20 世纪后半叶因一系列以荒诞手法描写荒诞存在的作品问世以及大量相关评论的出现,"荒诞派文学"逐渐成为一支非常有影响的后

[1] 陈利娟.荒诞派戏剧的深层特质探析[J].山西大同大学学报(社会科学版),2010,24(2):54-56+60.

[2] 王威.俄罗斯文学作品解读方法探讨[J].黑龙江教育(高教研究与评估),2011:81.

现代主义文学流派,也指一种美学取向或创作手法。

紧接着"荒诞派"逐渐从文学延伸到了电影领域,在西方理论的潜移默化下,中国电影在20世纪80年代新思潮时期涌现出《黑炮事件》《背靠背,脸对脸》《死去活来》《错位》等一大批悲喜交织具有荒诞色彩的影片。这些早期经典影片将人物置于历史事件中重新解构,无论影片叙事还是视听语言,象征、反讽、暗喻、戏谑等手法都得到了综合运用。

近年来,"荒诞"元素在银幕上出现得越来越频繁,新生代导演将荒诞派电影模式和类型进一步塑造,"荒诞性在作品中往往具体化为生活意义的虚无、和谐关系的丧失、人的异化等等主题"[①],如《驴得水》《荒城纪》《疯狂的外星人》等影片。本文对青年导演徐啸力新作《荒城纪》的荒诞性进行个例研究,利用个案点评法、文献资料法、典例分析法、比较研究法等分别从叙事、视听、主题三个层面进行论述,对《荒城纪》这部影片中蕴含的荒诞性进行解读。

二、叙事:封闭空间里的开放结构

(一)空间的封闭

《荒城纪》在叙事上摒弃了同类型题材影视作品中传统的宏大叙事,采用了荒诞叙事。与传统叙事截然不同,荒诞叙事是不合乎常理、违背自然规律的后现代的叙事方式,表面看起来脱离实际,但深层暗藏着更多作品诠释的可能性。

《荒城纪》中的荒诞叙事主要体现在空间的封闭和结构的开放上。影片中人物依赖的空间——这座"荒城",本身就是一个荒诞的样本性存在。这部作品将一个富有深刻寓意的空间当作覆盖整部影片的意象。宁浩这样谈荒诞:"我只是喜欢研究现实中的荒诞性,我只对那个荒诞的处境感兴趣。"[②]影片导演就是将民国时期的生存处境进行展现,以民国时期为生存的大环境,选择了一个相对偏远且封闭的空间,让作品的荒谬有更多的可能性和合理性。这个充满意象且封闭的农村是影片中人物角色依托的背景与环境,是故事得以发生的特定空间。

《荒城纪》的英文片名为"The Lost Land",翻译成中文就是"失落之境""虚无之地",光从名字就令人产生遐想的空间意象,由此看出导演设计的动机十分

① 任晓燕,董惠芳.论荒诞派文学的审美特征[J].河北科技师范学院学报(社会科学版),2006(1):83.

② 这部片评分6.5,但我想给它打5星[EB/OL].[2021-03-12]. https://www.sohu.com/a/293834263_100063789.

明显。故事的空间设置在山西渠县的一个村子里,但片名不叫"荒村纪"而是"荒城纪",我们从空间的概念上可以解读为"一村"象征着"一城",甚至映射着生存的整个社会。

祠堂宗族大会上,祠堂正中央悬挂的牌匾上的大字,像是人为营造的传统文明的假象,显然暗含着乌托邦空间的寓意。除了"荒城"之外,影片中还暗藏着另一个对立空间"南京",开放的南京与封闭的山构成了文明与落后、现代与传统的对立空间关系,也恰巧因这种对立空间的存在才能产生荒诞的戏剧冲突从而推动故事的发展。影片将山西的一个小山村作为封闭空间,讲述在这个空间里集体利益与个体利益的搏斗,同时揭露困境中人性的善恶。影片中人物角色在这个充斥着荒诞的封闭空间,既无从反抗,也无法逃脱,所呈现的也只能是"自相残杀"的状态罢了。《荒城纪》最终呈现的完整缜密而荒诞的空间,应该说是导演有意为之、刻意经营的结果。

(二)叙事的开放

导演为了打破封闭空间的僵局,在叙事结构上采取了开放式的处理,通过断裂的时间、留白的情节、开放的结局,展现社会与人性的复杂、断裂,更加突出空间封闭、僵化的特点。对真实社会真实的异化处理,即打破传统电影的常规化叙事模式,时间的断裂所带来的混乱,是一种荒诞感,于是影片在结构上分割成一个个断点,这些断点构成了四个叙事段落,分别为"立春""雨水""惊蛰""春分",四个段落基本上构成了完整的叙事线索。从影片表达的内容来看,影片是通过二十四节气中特定的节气将故事串联在一起的,这些节气也有着深层含义。俗话说得好,"一年之计在于春","立春"这个节气就暗示着整个故事的萌发和男女主人公爱情的萌芽;"雨水"是男女主人公之情滋润的意象表达;"惊蛰"代表着男女主人公感情被破坏和女主人公命运的转变;"春分"寓意着全村人的希望所在。从立春到春分紧接着应该是清明,但是"清明"时节的纷纷细雨一直未到,只见从天而降的一场茫茫的"大雪","大雪"的出现在影片结构上改变了线性的时间。这场雪下得脱离实际、超乎常理,利用"大雪"这个荒诞天气将罪恶的行径掩盖,这种陌生化的叙事、不祥节气的出现,再次展现了影片的荒诞无序感,同时暗示着女主人公冤屈的灵魂和悲惨的命运。

影片在情节叙事上采用了留白式的"反常规"叙事逻辑。影片对部分情节叙事采取了留白的处理,情节铺垫过于完整,给观影者带来的想象与美感会极大地

削弱,使作品失去了原本的意境和感染力。例如翠翠和陶管家之间的荒诞、朦胧的关系,保长老婆偷偷吸食鸦片,李满真丈夫替族长坐牢死去,村民的老婆为了多拿救济粮献身保长,等等,这些叙事线索的留白,既有利于丰富叙事结构,又推动了情节发展。影片采用了开放式的结局,结尾处男主人公开枪并怒吼道"这帮獬弄孙"紧接着画面定格,由此产生了"结局几个未解答的问题和观众没有满足的情感",导演通过角色行动决定事件发展走向,但不揭晓男主人公最终的命运,而是把这道题交给观众去填空,给观众留下足够的思考空间。林硁有没有死去、反抗有没有成功、人物命运的走向究竟是什么都没有明确的交代,于是乎空间封闭里的开放结构显示了叙事方面的荒诞特征,同时带给观影者一种无法满足的虚无感。

三、视听:电影语言的荒蛮与疏离

(一)荒诞的听觉符号

《荒城纪》中视听符号的独特运用,不光是为了满足观影者的视觉享受,更多的是为了加强与现实世界的疏离感,从电影语言层面揭露影片的荒诞性。创作者将音乐、对白、色彩、镜头等多个电影语言要素围绕着电影整体荒诞的基调而展开,音乐与画面、情节交相呼应,恰到好处。

在影片中观众可以聆听到具有浓郁西部韵味和摇滚风格的音乐,通过两者的对立与统一,展现真实性与荒诞性的交错。真实性体现在音乐中包含着浓郁的地域特色,例如影片开始时,伴随着节奏鲜明的锣鼓和舒展优美的唢呐,交代了黄土高坡蛮荒、辽阔以及山区封闭、保守、真实的生存环境,通过吹起的唢呐和敲起的锣鼓组合配乐的方式巩固剧情的真实性,交代接下来的荒诞故事是发生在这样一个贫瘠、荒凉的土地上。荒诞性产生于男主人公林硁出场的戏份中,导演选用了山西本土特色的民乐和西方重金属摇滚乐混搭,中西方两种音乐的组合看似不合常理,实则蕴含着保守思想和新思想对抗的主题,使得配乐风格与电影表达策略保持一致;西北与重金属的"标配"风格,落后农村封建保守的思想与叛逆、癫狂的音乐的组合,给观影者带来疏离、荒诞的主观感受。影片主题曲《獬弄狲》融合了鼓点、和声、假音、山西本土方言的摇滚式快节奏歌曲,歌词中写道"穷的剩算计,富的假仁义",揭示了在荒城下人物的生存状态与人性的异化。总的来说,充满浓郁西北地域特色的音乐给观影者带来浓烈的乡土气息,摇滚乐的

出现使这种真实感断裂,使观影者重新感受到强烈的疏离感,从而在音乐方面交代了电影的荒诞性。

该片中的音乐是影片荒诞性的一部分反映,补充影片叙事和推动剧情发展,它也可以表达一种主题和情感,特别是荒蛮摇滚乐的融入,仿佛是"荒城中"困兽的怒吼与反抗。让观众立即体验到强烈的感觉,感受到主人公反叛的个人精神,冲破宗教礼仪和性禁忌,寻求自我的释放,陈旧的思想和制度如同铐镣,与其戴着镣铐跳舞不如真正摆脱。

(二)寓言化的视觉语言

视觉符号中的荒诞美,首先呈现在电影的色彩中。在视觉上,《荒城纪》中隐喻的色彩本身就是叙事的内容,电影整体风格运用冷色调,以灰色调为主与其主题思想相呼应,采用低饱和度的色彩,与荒诞的审美特征正好相契合,黑灰色的冷色调暗示着一种低沉的氛围,预示着悲剧的到来并暗示着不祥的征兆。

影片中对色彩的异化处理,都是在打破常规,突出荒诞。从纯白色的"妖雪"映射红色的血和死亡色彩的鲜明性,诡异的色彩让观众从内心感到不寒而栗,再到林硇和李忆莲在宗祠大会上,运用压抑黑白色调与鲜红的蒙眼布条产生强烈的反差,直到最后一抹红消失,一段姻缘也就这样葬送在祠堂中,这里的色彩仿佛代表着与世界的隔离与对立;在男主人公得知他不仅娶不了李忆莲,连家里的窑洞都保不住的时候,整个画面失去彩色,黑白影调,独显蒙在男主眼睛上鲜艳、醒目、刺眼的红布条,以上例子都是对颜色的异化,使得黑白红色彩直接参与叙事,色彩的碰撞产生了非同寻常的荒诞效果。旧势力与新生力量,束缚与反抗,异化与对立,所有对比的色彩都运用在镜头语言中,营造了视觉强烈的效果,这让影片的荒诞视觉感更具冲击力。

电影通过镜头语言将 20 世纪 30 年代中国西部偏远小山村的人文风情加以还原。大面积裸露的黄土像在宣示着黄土高坡的历史感(记录历史变迁)和威严感,漫天的黄沙、高高翘起的屋檐、庄严的祠堂、低矮的窑洞、玉米棒、玉米面,无一不展现着山西真实的地域风貌。

与此同时,该片通过充满戏谑感、反常夸张的镜头表现力,将三场两人对话情景进行了不同的呈现,每一个情景中运用的镜头各自具有荒诞的审美特征。第一处是族长和保长讨论蹊跷的"李忆莲祠堂",在两人对话中,画面采用的是单人特写的广角镜头,没有出现两人同框的画面,在特写拍摄人物主体时,将人的

脸部放大和扭曲,突出人物各自内心的小算盘和心理的扭曲与异化;第二处是大婶收到命令来服侍要进宗祠的女主人公,对话开始时画面中大婶对着门板说话,女主人公没有镜头,代表着大婶对其的轻蔑与不屑,给女主人公的单人镜头是透过窗框拍摄的,这种紧张的框式构图给人一种压迫和逼仄感,镜头的不断切换,暗示着女主命运的虚无,被他人玩弄于股掌之间却没有力量去做出抵抗;第三处是人性异化过程的镜头组合,族长和行长在担忧李满真上京告状的对话,随着答案的揭晓,镜头景别从特写到近景,越来越松,利用镜头的不停转换营造眩晕感,将一个害怕失去权威的族长忐忑、恐慌心理加以展现,使观众看到了人性逐渐异化的过程,让观众集中感受了角色善恶心理状态的变化。三段对话,通过独特的镜头视角,渲染出反常态的荒诞情景。

荒诞的电影叙事中往往少不了隐喻镜头。法国电影理论家马塞尔·马尔丹曾做过论述:"所谓隐喻,那就是通过蒙太奇手法,将两幅画面并列,而这种并列又必然会在观众思想上产生一种心理冲击。"[1]影片中隐喻镜头的使用,例如男主人公眼睛和神像眼睛的前后两个相似镜头剪辑在一起,相似性蒙太奇展现出了人与命运的疏离;猪鼻子和女主鼻子的错位镜头,寓意着女主人公被人当作贡品一般,暗示人物身份的迷失。这类镜头含蓄深刻地表达了影片荒诞的寓意,虽然游离于戏剧结构中的叙事主线,但通过突出强调,给观众以心灵上的冲击。

四、主题:现代意识下的荒诞意蕴

《荒城纪》中"荒"的不光是"荒凉"的村庄,还有"荒蛮"的人性以及"荒诞"的社会与体制。所以说,影片荒诞意蕴的主题可以概括为两方面:一是通过对封闭环境下国民性的审视呼吁人性的回归,二是通过对时代没落下的批判引发对社会与体制的思考。

在这个长期封闭保守的村子里,新生活运动逐渐扭曲为一场由"造神"到"毁神"的运动,在这场运动中,我们看到了人性的黑暗面。影片每个人都是伪善的,不论是哪一阶层,都会为了保全自己不惜牺牲别人。影片呈现的不仅仅是"国民的劣根性",更是人性的暴露,在修建祠堂的过程中,大多数的村民从最初麻木的旁观者逐渐转变成了残暴的参与者。电影《十二猴子》中布拉德·皮特扮演的精

[1] 马尔丹. 电影语言[M]. 何振淦, 译. 北京: 中国电影出版社, 2006: 79.

神病人曾对主人公说:"你知道这个世界上最疯狂的事情是什么吗?是少数服从多数。"盲目的村民认为只要牺牲作为"少数"的男女主人公,"大多数"就可以风调雨顺、五谷丰登,正是这种丑恶的人性暴露,酿成了最终的悲剧,也正是在如此一个闭塞的环境下我们才一清二楚地审视了角色人性的每一面,把那种"愚昧无知""贪婪自私""麻木不仁"的人性表现得淋漓尽致,通过剧情的不断推进将人性的黑暗、人心的残忍毫无保留地释放出来。

宗祠传承、伦理道德、礼义廉耻本身是十分正确的,但是它们一旦被"僵化"和"神化",就会扼杀人性、压制自由甚至消除个体,蒙昧致使的集体无意识造成了最终的悲剧,影片中呈现的是一群执迷不悟的集体,为了生存,他们陷入疯狂,最终集体坠落深渊,这符合勒庞在《乌合之众》中对大众心理的描述。在荒城这样一个封闭的空间里,人性被送上审判台,丑恶面被无情地揭露批判,给观影者以强烈的震撼,引起观影者深刻的反思,进而呼吁人性的回归。

影片更深一层的意蕴便是对制度与社会的思考。首先,新生活运动的错误开展透射出当时社会城乡间的隔膜与误读,揭示出主人公生存的民国时期社会体制与生存环境的失衡。其次,影片展现了新文化与旧制度的碰撞,正如创作者在接受媒体采访时所说的"荒,是繁华到没落的过程",旧时代的没落也暗示着新生活的悄然来临,影片揭露了旧社会的种种黑暗,同时也预示着光明的到来。青年导演徐啸力相较于老一辈电影创作者,在审视历史时更为大胆,历史话语更为自由,通过一系列的铺叙推进"新"文化的产生,"旧"制度的灭亡,在社会历史中挖掘人物命运,通过个人荒诞的命运悲剧,展示历史与时代的没落;通过对传统的封建宗族制度的批判,展现旧时代的黑暗与个人的无力感,在新时代的背后,值得我们思索的还有很多。

"中国历史的兴盛和衰落、光荣与耻辱向来是电影话语表达的重要源泉。""新生活运动"是一种"煽动"尊孔复古的封建运动,封建势力不能救中国,新生活运动不能改变国民性,李忆莲逃跑时割绳子的镰刀,林碇从监狱破门而出时的锤子,暗示着只有拿起镰刀和锤头才是拯救中国的唯一道路,才是时代前进的方向。影片对于人性的深度刻画以及新意识的觉醒与探讨,对于"旧社会""旧制度"的辛辣批判,对于"新"文化运动与"旧"的宗祠文化之间不可避免的碰撞,都让我们看到更多的希望和可能性,迫不及待地迎接"新生活"的曙光。《荒城纪》结局的定格虽然是开放式的,但观影者内心的答案只有一个——盼望着光明新时代的到来。

五、结　　语

在充斥着浮躁的今天，大众化、商品化的浪潮势不可挡，我们看到了太多过度包装、商品化的作品。观看《荒城纪》当然无法享受到"漫威宇宙"系列这些商业大片带来的"给眼睛吃冰淇淋"的视觉冲击，但它所带给观影者心灵上的震撼可能会更加历久弥新。《荒城纪》虽然是一部小成本制作的影片，没有大明星、大场面，也没有什么铺天盖地的宣传，但绝对可以称得上是一部有诚意的国产电影。导演以及整个创作团队十分用心，故事中有着《驴得水》的辛辣，亦有着《健忘村》的荒诞。凭借其独特的表现力和荒诞的形象风格，《荒城纪》这部电影为当前的中国电影注入了新鲜血液，其影像中刻画的人物形象、荒诞的人物对白、疏离感的镜头语言、异化的色彩等等都彰显出艺术手法上荒诞的审美特征，并揭露出荒诞的主题意蕴。

荒诞的底色中蕴含着幽默的色彩，寓言化的叙事中暗藏着对自身和世界的思考与审视，对根深蒂固的价值理念和伦理观念予以深刻的批判，让我们直观看到这片黄色土地上"人吃人"的荒诞惨剧，完成对社会和人性的双重探索。荧幕之上呈现出这样的作品，本身就是一件令人充满希望的事情，让更多的人看到了影视业未来发展的美好前景。因此，不断挖掘电影中蕴含的文化内涵，培养"有思想、不浮躁"的导演，找到更适合当下环境的影像，必然是中国电影未来发展的新方向。

徐克"狄仁杰"系列电影的视觉特色解析

张佳韵

一、绪　　论

在中国,虽然魔幻电影一直被视为"舶来品",但早在20世纪20年代的中国就已兴起并出现的武侠神怪电影,可被视为魔幻电影的"雏形"。如以中国文化的传奇故事为蓝本、由张石川和郑正秋拍摄的《火烧红莲寺》,其中的传统武术技巧加入"天外飞仙+剑光斗法+隐形遁迹+口吐飞剑+掌心发雷"等法术、魔力元素,让其在以主旋律电影为主的时代中脱颖而出。此后,这种"武侠+神怪"式的独具东方特色的电影模式,由于种种原因成为小众电影,并没有形成中国魔幻电影的发展体系。随着全球化的加速,西方魔幻电影特别是好莱坞魔幻电影迅速进入中国电影市场,占据越来越多的市场份额,并培养出一大批忠诚的观众。

中国电影市场在2011年悄然发生了一些改变,"魔幻"题材异军突起,这引起了中国电影人的注意,打造"东方魔幻世界"被中国电影人看作一条制作"好莱坞式"大片的新途径。从陈凯歌导演的《无极》开始,诸如《西游:降魔篇》《新倩女幽魂》《画皮》以及"狄仁杰"系列电影等魔幻电影接连不断地上映,打造了独树一帜的富有中国特色的魔幻电影,逐渐与"好莱坞式"魔幻电影比肩。

区别于以往在影视形象中的以中国典型文人形象示人的狄仁杰,在徐克电影里的狄仁杰是一位西方侦探与东方大侠的复合体。《狄公案》的故事在中国有很长的历史,也有过很多版本的改编,徐克"狄仁杰"系列故事取材于侦探小说家高罗佩的《大唐狄公案》,该书在世界范围内有深远的影响,被称为"中国的福尔摩斯",此外从2004年电视剧《神探狄仁杰》开播以来,以"狄仁杰"为创作题材的影视片层出不穷,这都为该系列电影奠定了一定程度的观影期待以及心理认同基础。

二、超现实的东方魔幻奇观

(一)独特的东方视觉奇观

独树一帜、奇诡难测的影片风格是徐克导演被人冠为"老怪"名号的原因。徐克的电影除了故事和情节奇异、天马行空外,他影像风格之独特也一直为人称道。

从1979年的《蝶变》中的"杀人蝴蝶"开始,徐克一直对具有奇观性的事物情有独钟,他非常善于制作令使观者惊诧且出人意料的影像,对具有东方特色元素的事物更甚,这些都在"狄仁杰"系列中得到了完美的展现。例如,在《狄仁杰之通天帝国》中异常骇人的人体自燃、极具东方特色的易容术,《狄仁杰之四大天王》中各种奇异的法术、幻术等。此外,片中大量使用东方神秘色彩的影像,如蛊虫巫术、神鹿吐人言、三头六臂等。正是因为片中融入大量独特的东方元素,并结合魔幻的手法,才打造出了一场视觉的魔幻奇观盛宴,时刻带动观众的好奇心,为影片视觉观赏效果奠定了良好的基础。

"狄仁杰"系列是在西方侦探片的框架下,将电脑合成技术、中国武侠元素等复合而成的东方魔幻奇观电影。在"狄仁杰"系列中,大部分奇观性事物不只是单纯的装点和炫技抑或是吸引眼球,动作戏也不再只是为动作而打,而是影片中渲染悬疑气氛、推动叙事的重要动力。这也是"狄仁杰"系列非常值得肯定的部分。

(二)景奇观拓展影片视觉空间

视觉效果是电影最为直观的部分,视觉上空间的不同变换非常能凸显电影的视觉效果。"影片主创在构思整体结构与叙事逻辑时,应着重在视觉空间的营造上把握影片主旨,为受众感受到的心理空间提供多元化的思考维度,这也在一定程度上丰富了影片本身的精神内核。"[1]在"狄仁杰"系列影片中,为了能够更大限度地开拓影片中的视觉空间,徐克将各种奇观性的虚拟场景与实拍结合在一起。这让观众体会到了视觉空间想象的奇异感受,场景奇观不仅是影片中不同环境与场景碰撞产生的特殊影响,更是将各种视觉方面的元素融入其中,多元

[1] 袁昕煜. 试论视觉空间营造与电影主题表达的相互建构[J]. 影视制作,2018,24(12):83.

素的构造促成信息量的增加,推动观众对影片叙事的理解。

徐克采用真假结合的手法,将具有视觉美感的自然景观,结合电脑的合成技术,打造成非一般的场景奇观。这一方面渲染了影片的神秘色彩,另一方面让影片的视觉空间实现由现实向想象的转变,让观众享受到独具特色的视觉元素。如《狄仁杰之通天帝国》对66丈浮屠塔建造时外景与内景,高角度的仰拍加上巨大的浮屠像给人以充满震撼的视觉冲击。又如《狄仁杰之四大天王》中关押无脸侯的地下水牢外景与内景。这个片段讲述武则天受妖人蛊惑,臆想出了水牢之下的犯人为其出谋划策。在异常狭小的空间内武则天与凭空想象出来的人隔着铁栏对话,在渲染诡异氛围的同时,填充了影片视觉空间的死角,塑造了一个更为真实的电影视觉空间。三藏寺里圆测法师在树洞中闭关、坐如石雕、人树合一的画面,整体用冷蓝色调,主体是枯槁的树木,后面是淡淡的光华,一人盘坐于树洞,导演仅用一幅渲染着神秘氛围的全景就塑造出了一片远离俗尘的世外之地。封魔族暗中结汇的画面中,红菱绸缎在房顶悬挂,使光线只能透过缝隙照进来,好像处于帐篷之中,塑造出生活化的场景,仿佛这群人就在日常生活中,使观众联想现实,拓展影片的视觉空间。一群人身着黑衣,虽然室内光亮,却不能看见任何一副面孔,场景中的烟雾缭绕盘旋,人却伫立在原地一动不动,构成了一幅动静结合的画面,加上红黄的色调,渲染出危险将至的氛围,这又增加了视觉空间的活性。

(三)侦探电影式的推理可视化

徐克导演的"狄仁杰"系列电影不仅剧本改编自西式的侦探小说,而且在视觉表现方面也借鉴了西方侦探电影的表现手法。"侦探电影在场的现在时调查时空,对缺席的过去时空和信息处理上,通过视听化的手段进行直观性展现,提示观众注意关键推理信息,跟随侦探对推理信息进行分析、解读和整合,找出打开真相之门的钥匙。"①

东方断案式影片的推理方法是文字推理以及情景再现,依靠对白和影响片段实现,而西方侦探电影的推理方法则是跟随侦探人物的视觉关注点、内心想法的变化直观地展现出来,让案件线索成为立体鲜活的图像,或是直接改变影响进入侦探的思想世界。

① 张秀杖.西方侦探电影研究[D].南京:南京师范大学,2014:36.

例如,在《狄仁杰之神都龙王》中,狄仁杰读尉迟真金的唇语,画面从狄仁杰的眼睛特写接到尉迟真金的嘴部特写,同时观众听到了狄仁杰复读尉迟真金的话,抑或是狄仁杰只身来到大理寺办理入职手续时看到大堂内的神都地图,线索串联在一起时,地图由纸张变得立体起来。而后观众直接被带入狄仁杰的推理世界,所看所闻都是狄仁杰的视角,狄仁杰的思想穿梭在地图中,仿佛千里眼一般遨游在神都的街巷。

这样强烈的视觉感受,不仅增添了影片的奇观性,而且使观众的思绪沉浸其中,增加了影片的观赏性和逻辑推理感。

三、特点鲜明的角色设计

(一)跳出"脸谱化"的人物设计

人物形象的塑造对于徐克的电影来说无疑是其最为出彩的一点。电影中传统角色设计,直观明晰的性格与正邪分明是最大特点。侠客、英雄等正面角色往往一身正气、善恶分明,而反面角色如乱臣贼子、魔头小人则无恶不作、阴险狡诈,往往角色一经登场观众便一目了然,角色定位一下就明晰了,但是在徐克的塑造下,影片中的人物形象,难分正邪,鲜活无比,跳出了传统电影对于人物形象塑造刻板的窠臼。例如,区别于以往在影视形象中的以中国典型文人形象示人的狄仁杰,在徐克电影里的狄仁杰是一位西方侦探与东方大侠的复合体。导演把我们现代人的冤屈、各种美丽的想象或者说是对奇幻世界的追求,都附加在狄仁杰这个人物身上。

徐克电影不只注重主角的设定,配角的设定也出奇出彩,如在《狄仁杰之四大天王》中马思纯饰演的水月的造型,颇为诡邪却又大胆美艳、正邪难辨,让观众眼睛一亮。在《狄仁杰之通天帝国》中邓超饰演的阴阳人裴东来与李冰冰饰演的外冷内热的上官静儿等都得到了比较准确的角色定位和造型表现,增加了影片的整体性和生动性。

(二)"老怪"风格的人物造型

徐克"狄仁杰"系列电影中的角色造型,不同于其他电影中使用固有的角色设定,多变且丰富的角色造型是"狄仁杰"系列电影的一大亮点。所塑造的每个人物都有明显的特征、鲜活的形象,而虚拟角色的奇诡风格也为人称道。丰满的

角色设计不但可以使故事叙述更为完整，而且能通过刺激视觉增加观众的观影感受。

在"狄仁杰"系列电影中的人物造型有很多特殊标志，在面部造型上尤其明显，如花魁劫犯们脸上规律分布黄豆大小的疤印，而规律的标识很容易让人联想到组织，加上他们凶戾的表情，仿佛他们进行劫掠时的凶恶都展现出来一般。

又如马思纯饰演的亦正亦邪的水月，眉上嵌着七颗铁珠，透露出一股英气，在表明她异域身份的同时又增加了人物的神秘感。

徐克在该系列电影中将特殊人群的神秘感和不可知性发挥到了极致，江湖异士、阴阳人、神秘的摄魂族人等都在造型上有突出的表现。

（三）魑魅魍魉、妖魔鬼怪——虚拟角色设计

鬼神文化在中国有着悠久的历史，千奇百怪、光怪陆离的造型表现可以说是徐克电影中的一大亮点。徐克在"狄仁杰"系列当中紧盯"亚文化"元素，如民俗、传说等一系列富有神秘色彩的东西，如《狄仁杰之通天帝国》中高六十六丈的通天浮屠、易容、蛊毒、点穴等，《狄仁杰之四大天王》中的幻术等一系列富有魔幻色彩的力量。

为了表现这些富有神秘感和奇幻色彩的东西，徐克一方面创造了富有奇观性的场景，另一方面打造了许许多多的"老怪"式的造型，不仅增加了影片的神秘氛围，将助推情节、叙事与提高视觉的奇特性和冲击力相融合，同时让观众下意识地被各色造型所吸引，沉浸其中。如在《狄仁杰之通天帝国》中，狄仁杰亲入鬼市查找线索，鬼市位于地下，雾气弥漫不见日光，更有诸如六手琴魔、左旗右剑的分身国师等千奇百怪的人物造型；又如《狄仁杰之四大天王》中，意欲覆灭大唐的封魔族长老在幻化武后被狄仁杰戳穿后现出的原形。

在《狄仁杰之神都龙王》中的鳌皇、在《狄仁杰之通天帝国》中的杀人玩偶以及《狄仁杰之四大天王》中使用移魂大法的"摄魂怪"，巨鱼、白猿、金刚、巨灵神等一系列骇人的虚拟角色都构成了影片中最有视觉冲击力的部分，也显示了徐克导演对于角色塑造的功力。天马行空、奇诡艳丽是对他电影创新最好的描述。

这不仅来自他平时对于漫画的爱好，也与他广泛涉猎想法不拘一格的魔幻电影有关，这可以从其中许多虚拟角色与其他电影中的有相似之处这一点看出来。如《摄魂怪》与《狄仁杰之四大天王》，或者是《狄仁杰之四大天王》中的白猿与《金刚：狂暴巨兽》中的金刚。

对于该系列的虚拟角色设计也是别出心裁,每部皆有亮点。夸张的造型,奇诡的风格,甚至融入"暴力美学"元素的动作设计,都使得影片的视觉效果大放异彩,带给观众的强烈的视觉感受。如在《狄仁杰之四大天王》中,最后由封魔族人召唤出来的"怒兽",通体血色,全身的皮肤上布满惊悚的眼球,颈戴骷髅,在攻击时将全身的眼球都爆发出来。该虚拟角色一出场就给人强烈的视觉感官冲击,仿佛隔着银幕就闻到了血气,再经一番搏斗后发出的眼球更是使人感到一种难言的冲击感,使观众被强烈的视觉冲击所吸引,完全沉浸在电影当中。

四、丰富的视觉语言

(一)色彩把控人物关系

视觉语言中比较重要的元素之一就是色彩,视觉造型的色彩影响着观众的情感色彩,在影视作品中,不同的色彩运用对电影中人物关系的把控有着不同的作用。

在"狄仁杰"系列电影中,徐克运用不同色彩把控人物关系,不同的色彩起到不同的作用,如红色代表着紧张的关系,黄色会给人不稳定的感觉,白色增添疏离感,蓝色代表着人物之间各自暗怀想法。

现将在该系列电影中常被使用的"黄""蓝"亮色予以举例说明。

在《狄仁杰之四大天王》中,异人幻化的武则天着纱衣与狄仁杰亲近,此时的灯光颜色由室内的烛光与室外天空冷蓝的颜色组成,象征着武则天的火热与狄仁杰的冷静,简单的两种色彩将难以言喻的男女情愫的意色描绘出来。

黄色是比较能够引起人注意的颜色,生活中警示牌大部分由黄色填涂,即使是小面积的黄色,也足够吸引视线。如果画面中黄色的面积过大,画面就会处于一种不稳定的状态。譬如在《狄仁杰之神都龙王》中,狄仁杰鼓动沙陀忠制造乱象以便趁机逃脱,此时两人并未成为朋友,尤其是沙陀忠尚对狄仁杰怀有猜忌,黄色的画面就加深了观众对于他们的关系尚不稳定的理解。

(二)光影造型渲染氛围

光影在影像中起着决定画面影响力的作用。在徐克的"狄仁杰"系列电影中,光影的表现在大特写中最为突出。往往在对准人物面部时,光都集中在面部上,同时人物身后的背景都处于黑暗之中,相对于前景的清晰与明亮,后景的细

节和信息都被忽略了。这种通过舍弃细节来获得画面戏剧性效果的描写方法经常被徐克使用,画面中包含强烈的明与暗的对比,一方面在构图上突显了画面的张力,一方面起到了强调主体抑或是反映人物的内心世界的作用。比如,在《狄仁杰之神都龙王》里面的尉迟真金在思考案件的蹊跷之处时对他的面部表情有一个大特写,亮光聚集在他的面部,背景除了两盏灯以外都是黑色,面部由于前景的遮挡,观众的视觉焦点都在他的一只眼睛上,他目不转睛、聚精会神,整个画面给观众一种压抑的感觉,同时也告诉观众他的思考是出于心里的压抑与凝重。

在徐克"狄仁杰"系列电影中,故事依靠主要角色狄仁杰与其他角色的互动来推进,所以经常有两人或多人同屏的片段,而颜色和光影都是视觉信息表达的重要手段。该系列电影中,通过特殊的色彩与光影描述狄仁杰与其他角色的关系,这不仅推动了剧情的发展,同时营造了影片独特的氛围。如在《狄仁杰之神都龙王》中,狄仁杰与沙陀忠潜入软禁花魁的庭院,试图找寻"龙王"的线索。此时背景中的主色调为绿色,树杈与人影照射在墙上表明了两人所处之地的诡异氛围,而两人面部是正常的白色,这在表明两人清醒的同时也传达出了在经过越狱事件后两人之间建立起了正常的信任关系这一信息。

五、结　　语

徐克的"狄仁杰"系列电影以独特的视觉奇观、东西方元素融合的情节与设计,被许多观众当作同类型影片中的佼佼者。"狄仁杰"系列电影中的特效画面,给观众带来的最直观的感受就是白猿、巨怪等要比前两部里的怪物做得逼真。影片的视觉效果不仅关乎导演的审美情趣,也关乎制作水平,而特效制作水平的提升需要时间的积累,是一个长期的过程,东方魔幻电影的提升如此,"狄仁杰"系列也是如此,需要一步步地走向成熟。

"狄仁杰"系列魔幻电影三部曲中的特效一次比一次厉害,视觉效果一次比一次惊艳,但这些效果都要服务于叙事。"赤焰金龟,鳌皇魔鬼鱼,异人组",这些为"狄仁杰"系列魔幻电影增添了神秘色彩。

如果第一部中的"通天浮屠"的倒掉是内部矛盾,那么第二部"龙王案"就是外部隐患,到了第三部"四大天王",就成为追求自我的过程,"地狱不空,我不成佛"。从《狄仁杰之通天帝国》《狄仁杰之神都龙王》再到《狄仁杰之四大天王》,我们可以看到那段唐朝封建帝国统治时期的缩影。要做一个电影宇宙真的非常

难，华语系列电影里面能够做到用这么长的时间跨度来完成一个叙事的作品甚是罕见，所以这正是徐克"狄仁杰"系列魔幻电影可贵的地方，是好莱坞"高概念"商业电影植入后的中国实践，它成为中国电影市场的"黑马"，获得了可观的票房成绩，创造了更大的商业价值。从该系列电影的发展来看，徐克为华语电影注入了新的活力，带来了新的发展方向，具有一定的研究价值。

女性主义视角下的身份叙事
——以《送我上青云》为例

陈晓庆

由滕丛丛导演、姚晨主演的电影《送我上青云》自 2019 年暑期档上映以来，围绕电影展开的关于女性与女性主义电影的话题讨论不断，提及最多的是"这部电影坦率地表现了女性的欲望"。该片从女性主义的视角切入，在生死/金钱/亲情爱情面前，通过每一个人物对自身的价值/尊严的追求，引出女性/男性主体身份如何定位及确认问题。这样的叙事策略体现了后现代女性主义所主张的在尊重性别差异的基础上寻求平等，它在突破单一化、同质化的女性身份的同时，也重新定义了男性气质，并不断赋予它新的内涵。

从表层来看，《送我上青云》讲述的是打扮中性、独立自主的女记者盛男知道自己得了乳腺癌之后，为筹集治疗的费用，不得不求助自己的好友四毛与父亲，四毛为盛男介绍了给当地企业家的父亲写自传的工作。故事主线清晰，对于生命与爱欲的渴求主导着盛男这一人物的行动，她坦诚地向刘光明表达自己的情欲。荧幕上对于女性私密内心的呈现被视为女性角色塑造的突破。但是这部影片真正的撼人之处在于：不再纠结于两性之间的差异，电影中无论男女都表现出强烈的获得他人认同的需求，渴望他人承认自己的身份。从女性主义的视角切入，在生死/金钱/亲情爱情面前，通过每一个人物对自身的价值/尊严的追求，为观众展示的是平凡的众生相。

一、身份的追寻：女性的精神困境与欲望表达

姚晨通过饰演《都挺好》中的职业女性苏明玉、《找到你》中的职场律师李洁，完成了在自身职业道路上的转型。盛男与这些角色一样，是拥有着独立自觉意

识的女性形象。电影之外,《送我上青云》也是姚晨的坏兔子影业公司成立以来的第一部长片,除了本片的主演以外,姚晨还担任着艺术监制的工作。画内盛男通过爱情欲望获得女性主体身份的确认与画外姚晨从演员到监制身份的转变形成一对耐人寻味的同构关系,为深入理解该片提供了一个有意味的对话场域。

从影片开始,盛男的穿着和行为就十分中性而不符合传统的社会性别期待:背着书包,身着皮衣,脚蹬马丁靴,独自带着相机在火灾后的山头寻找起火的真相,意外发现是人为纵火而李总用救火英雄的事迹包装自己;面对街上的窃贼也是敢于伸张正义;在得知自己得了卵巢癌之后的第一反应是怀疑。女性传统性别符号的缺失,让盛男暂时与女性身份间离。而身体的疾病再一次让盛男认清自己女性的身份,在这之前,她的独立自主的最大原因是逃离自己破裂的家庭:虽然自己的父亲曾经给了自己优越的成长环境,但父亲并没有尽到职责反而常年不在家,与跟自己年龄相仿的年轻女性同居。母亲没有主见,一味地选择靠外貌来获得男性的关注。母亲是该片的第二位女性角色,如波伏娃所说,"为了讨人喜欢,她必须尽力去讨好,必须把自己变成客体;所以,她应当放弃自己的自主的权利。她被当作活的布娃娃看待,得不到自由"①。当母亲发现自己婚姻彻底破裂、与他人的情感逐渐疏离之后,意识到"我从结婚开始就一直在家里。现在我也要去寻找自我""你爸找了一个,我也找了一个,找到了我就有自我了"。盛男的母亲一直没有意识到自己生命的悲剧在于没有靠自己的努力去生活,而是一味地选择依附男性。在与盛男一同前往山上采访李老时,李老夸赞母亲的年轻貌美,"很多年,没有人夸我年轻了",其依然沉浸在他人欣赏的目光中。母亲这一没有自我意识的个体作为镜像使得主人公更加感受到迷惑与生命的困境,盛男从家庭中出走,追求自己的事业成为记者,就是为了逃离他者凝视的目光。

疾病的出现使盛男为了筹集巨额医药费接下自己并看不起的土大款李总的工作。身份与疾病共同构成人物行动的动机。而好友四毛提醒盛男手术过后她将体会不到性的快感,也让盛男产生了隐隐的恐惧。当李总当着众人的面调侃盛男,甚至用话语试图压制盛男时,她选择主动反击,但随之丢掉了这份工作。

女性主体身份确认问题包含着两个重要的方面:主人公在追寻自己作为"社会人"的价值(事业)和作为女人的意义(爱情)。当盛男在工作的途中遇见文质彬彬、温文尔雅的刘光明时,刘光明帮助素不相识的老妇买棺材所体现的善良

① 波伏娃.第二性[M].陶铁柱,译.北京:中国书籍出版社,2004:303.

与谈到生命、时间时语言中的诗意和哲学深深吸引了盛男。渴望得到爱情,她涂上艳丽的口红赴约,与刘光明在图书馆见面,并且主动向他表达自己的爱意。盛男遭到了刘光明的拒绝:他落荒而逃。影片中盛男面临着事业与爱情两方面的困境,影片开头寻找火灾的真相、坚持自己的记者底线与自己追求的理想中的男性都破灭,即使是有独立自觉意识的女性在影片中同样迷惘,以至于盛男与母亲哭诉"我白活了,我这么努力,可还是要死"。

二、身份意识:女性之困与众生之苦

在后现代主义的美学观出现以前,西方的哲学和美学大多建构在二元对立的思想基础上。所谓的二元对立是一种暗含等级观念的二分法。对立二元中的一方总是处于中心的、决定性的主导地位;另一方总是处于边缘的、从属的附庸地位。事物结构的整体性和稳定性是以对立二元中的从属方保持缄默为代价的。但后现代女性主义指出男女性别内部并不具有相同的本质,主张在差异的基础上寻求平等,就是要在男女具有独特个性的基础上去寻求男女平等。女性无须用男性标准衡量自己,女性应设立女性标准并努力做好自己。李银河指出,后女性主义"一是认为女性主义夸大了男女不平等问题,是一种'受害者'哲学;二是认为男女不平等的问题原本就不该政治化,是女性主义人为制造出来的;三是认为对于男女不平等问题不宜以对立态度提出,而应寻求两性和谐的态度提出来"[①]。在谈及该片的创作时,姚晨在采访中说:"这个电影是在讲人的,在讲众生。这是用女性的思维逻辑看待这一切,里面的人物都不是完美型的人格。讨论的是人性而不是两性,关怀的是给一个生命中的个体","无论盛男,刘光明还是四毛都是失败的理想主义者,都是生活中的大多数"[②]。在影片的创作中,所有的男性角色都没有站在女性的对立面,创作者给予他们平等的视角观察,男性对于金钱/尊严的卑躬屈膝,反映着他们对于男性气质的焦虑与身份的迷失。

四毛在影片中被塑造成一个财迷,他面对盛男借钱的要求狡猾地拒绝,他口中的成功就是获得财富,以至于他所有的行动都建立在利益之上,渴望像李总一样拥有权力与财富,获得支配的地位。他不惜篡夺盛男撰写的采访的署名,在为

[①] 李银河. 女性主义[M]. 济南:山东人民出版社,2005:173-179.
[②] 参见今日影评:从《送我上青云》看女性电影的市场需求[EB/OL].[2021-03-12]. https://www.bilibili.com/video/av64429265.

盛男介绍业务时也不忘从中抽成。在他收到盛男帮他修补好的新闻奖杯时,观众会发现他曾经是抱着职业理想开始记者生涯的。对于支配型男性气质的病态迷恋的深层原因是一个理想主义者的失意。

刘光明以都市电影中盛行的"文艺暖男"的形象出场。他拿着相机拍云,跟盛男探讨哲学问题,讲时间和空间概念,这些"掉书袋"观念与其他男性的利益至上的观念不同,盛男将他视为知己。但是影片后半段揭示出刘光明实际上是李总口中那个"考了三年考上大专"的没用的女婿。刘光明看似自由洒脱,有时间在图书馆看书、外出拍云等实际上是以自己不自由的婚姻为代价的。他在家中得不到尊重,甚至要在宾客面前唯命是从背诵圆周率。当盛男敲响别墅中的防火警报时,刘光明也火速逃跑。盛男当面拆穿了刘光明虚伪的"灵魂永恒观念"。懦弱的刘光明从二楼一跃而下,企图用自杀争取道德上的优越感,获得他人的尊重,但他只是摔断了腿,自杀只能狼狈收场,角色的无力感让人忍俊不禁。

克里斯蒂娃总结出了女性主义理论发展的三个阶段:第一阶段主要强调的是平等论,女性争取的是和男性在各方面平等的权利,因而拒绝两性差异的说法;第二阶段开始研究女性本身的特殊性,拒绝男性的语言秩序;第三个阶段则反思在肯定女性特殊性后,如何不掉入本质决定论的悖论。也就是如何由同一性(女性与男性同一、女性内部的同一)进入第三阶段的多重性,针对女性这一同一体内部每个个体成员,肯定不同主体在权力、语言、意义关系上的差异,最后展现每个女性个体的特殊性。① 后女性主义理论家们还宣称:"女性的解放也要赋予男性以自由。"② 后女性主义并不满足于女性的解放,它在突破单一化、同质化的女性身份的同时,也重新定义了男性气质,并不断赋予它新的内涵。在《送我上青云》中,导演在塑造男性角色时抛开了对于男性刚硬气质的压迫性的规定,展示了两个怯弱的、卑微的男性形象,在男性群体/女性群体多重性的前提下表达不同的人在生活中的爱欲、死亡与恐惧。

三、残酷的身份悖论

姚晨饰演的盛男、苏明玉都是毋庸置疑的大女主形象,但是更换了故事的性

① 应宇力. 女性主义电影史纲[M]. 上海:上海译文出版社,2005:21-22.
② STEINEM. G. "Women's liberation" aims to free men, too[J]. Washington Post,1970-07-07:192.

别身份却丝毫没有改变故事的权力逻辑。盛男的性格刚硬、打扮中性实际上将人物的内在逻辑置换成一个男性的角色。唯唯诺诺的刘光明、追求物质的四毛、一意孤行的盛男，人物之间的性别差异消失。

影片开头路人对于"剩女"的嘲讽——27岁还没嫁出去的女性就被称为剩女，很可能成为婚姻的困难户，可是男性过了27岁却成为炙手可热的结婚对象，以及母亲对女儿盛男"这么能干难怪嫁不出去"的评价，这些刻板的男性话语是盛男所不认同的，其转而自己在心中塑造起了理想化的男性形象：诗意、浪漫、博学，盛男期待着有刘光明这样一个理想的他者来认同自己的女性魅力，隐形地为自我建立起另一套"规范"。母亲在情人李老去世后痛哭/盛男心中建立的男性形象崩塌后，女性又一次失去了依附的身份主体。

李老这一人物在影片中是最吊诡的存在：久居深山中辟谷，一方面他比任何人物都要看得清人生的本质"不过食色二字"，认为"写自传对我来说不重要，我是不是名人对李平很重要"，面对生死的问题他悟出了"科学与哲学都无法解决的就是对死亡的恐惧"。另一方面，从人物设置的功能上来说，李老是盛男的人生导师——因为李老的一席话，盛男理解了母亲的处境。李老用一起大笑的方法帮助盛男治疗癌症，意在告诉盛男所有的事情都要笑对，而不是追求对错。盛男在父母的注视下被推入手术室这一情节象征着盛男最终回归了曾经出走的家庭，与缺席的父亲达成和解。影片的最后，盛男穿过了重重的迷雾，站在高处大笑三声，重峦叠嶂的青色山脉的空镜头浪漫化消解了现实的残酷，藏在风光之下的是一个女性试图逃离女性命运与悲剧困境的挣扎。

四、结　语

近年来女性题材的作品可以拼凑出一个想象的连续体：女性的社会形象、女性的生活模式、女性的婚姻恋爱总是以变异的形式不断重复出现，透露出对女性生存状态特有的敏感和关切。导演与主演一再强调：我们的电影是在讲众生。《送我上青云》叙事策略最大的价值在于：努力摆脱既有的叙事窠臼，平等塑造每一个生命个体，不带着被限定的身份标签，反映当下多重社会性别观念。

电影文本研究
（海外篇）

《穆赫兰道》：多重梦境中的集体焦虑

蔡珍橡

精神分析学与电影之间有着微妙且又复杂的关系。尼克·布朗曾说："电影于1895年在西方出现，与弗洛伊德第一批著作的出版同时，与1900年出版的《释梦》仅距5年。"[1]这种历史的巧合暗示着两者间复杂的文化联系，自20世纪20年代以来，人们就一直在研究梦与电影的关系，直到70年代才在法国人的著作里看到更为严谨和完善的研究。

在弗洛伊德所创立的精神分析理论中，梦的解析打破了原本社会对其模糊和玄幻的认知，他认为梦只是人在不清醒状态下精神活动的延续，在接收到外界神经或肉体刺激后触及心灵，从而按照"复现的原则"顺序构成梦的内容，借用这种方式，人们在梦中得以达成某些愿望。这种指导性的观念在很多电影的创作和理解上都起到了重要的作用，希区柯克率先在作品中集中阐释了相关理论，比如电影《爱德华大夫》《辣手摧花》《后窗》等不仅充分展现了经典精神分析学，还始终力图深入探寻人物的内心，在表现精神变态和两性冲突等方面显示出了强大的艺术魅力。21世纪前后，基于希区柯克的创作经验和作品基础，电影鬼才大卫·林奇在电影创作中将"梦境"切割撕裂，使其立体层次感大增，高度浓缩并融合爱情、阴谋、交易以及欲望等现实元素，以梦中梦的形式构建出复杂诡异、光怪陆离、眼花缭乱的故事，其中以2001年所创作的《穆赫兰道》为典型。正如大卫·林奇所说："这是一个关于爱情、秘密和好莱坞之梦的故事。"[2]导演通过重构叙事顺序以及分析影片中的符号元素，确定人物行动的动机，从而进一步表现出导演在人物多重梦境表达的集体焦虑。

[1] 布朗.电影理论史评[M].北京：中国电影出版社，1994：136.
[2] 王莉.释梦：精神分析学视阈下的《穆赫兰道》[J].电影文学，2012(18)：93.

一、梦境与现实：人物关系的对立与错位

在《梦的解析》（也称《释梦》）中，弗洛伊德认为，梦的实质是愿望的达成，被压抑的本能欲望改头换面地在梦中得到满足，而梦境的核心是由于性而产生的潜意识驱动。① 大卫·林奇善于将人物的原始本能与梦的复杂性相结合，将标志性元素——幕后操纵的神秘人物、随意（突如其来）的极端暴力、奇异的角色、似梦似真的迷离感贯穿于电影始终，比如《橡皮头》《蓝丝绒》《妖夜慌踪》以及《穆赫兰道》。

在以上这些电影中，与《穆赫兰道》同样围绕梦境与现实的电影是《妖夜慌踪》，它讲述了夜总会乐手费德的现实与梦境。费德的现实是无法忍受妻子出轨的事实，从而涉嫌杀人而接受电椅的缓期执行，在生命的剩余时光中苟延残喘。而陷入梦中的费德变成了年轻且魅力无穷的皮特，不仅拥有家庭的关怀和女友的依赖，还勾搭上黑社会老大的女人爱丽丝（现实中的妻子）。这是费德在感情和生活多重打击之下，给予自己的梦境补偿，是潜意识对现实中孤僻且性功能不强大的极度不满和对"强者"的嫉妒乃至恨意。同样，《穆赫兰道》讲述的是怀揣明星梦的戴安·塞尔温所经历的现实与梦境。现实是在工作中次次碰壁，得不到导演的赏识，感情中也不断受挫并遭遇背叛，气愤之下雇人杀害但因悔恨最后吞枪自尽。在梦境中，她成了拥有极高表演天赋的贝蒂，不仅能够借住于姨妈的豪华住房，还能够拥有好莱坞良好的人际关系，一举赢得角色，并得到了同性恋人瑞塔（现实中是卡米拉）的依赖。与费德一样的是，当戴安梦醒时，一切梦境中的美好也就不复存在了，残酷而又黑暗的现实终究需要面对。

在电影的现实与梦境中，人物关系通过潜意识本能欲望的加工和改装——得到了实现，原本被恋人背叛和被抛弃的戴安变成了得到恋人极度依赖的贝蒂，原本已经被谋杀的卡米拉变成了从意外车祸中幸存下来却失忆的瑞塔，原本夺走所爱之人卡米拉的导演变成了被制片人控制选角、妻子与清洁工通奸的"出局者"，一组组对应的人物关系恰恰表现出了梦境主体的潜意识中对于人物的情感倾向，并建构出令梦境主体满意的人物状态。这些角色的梦境动机，大多是受到外界刺激，刺激源以爱人/性对象为中心向外辐射。正如弗洛伊德所说：梦的工

① 弗洛伊德.梦的解析[M].孙名之,等译.北京：国际文化出版公司,2013：86—91.

作是通过凝缩、移置、具象化、二次装饰等手法,对潜意识本能欲望进行加工或改装的[①],梦境的产生往往是因为在现实中已然无法挽回或很难实现,因而在潜意识的强烈暗示下通过梦境得到实现和满足。


 现实 ─────→ 梦境
 戴安·塞尔温(弱)─────→ 贝蒂(强)
 卡米拉(强)─────→ 瑞塔(弱)
 导演:亚当(强)─────→ 导演:亚当·克什尔(弱)


图 1　现实与梦境中的主要人物关系

在所有关系中,最为核心的便是戴安(贝蒂)和卡米拉(瑞塔)之间反转极为强烈的两组强弱关系。在现实中,戴安处于弱势,一方面是由于工作上对于卡米拉的依赖,另一方面是由于卡米拉更是戴安精神上的支柱,但爱情的不可分享性让戴安无法接受卡米拉移情别恋。而相较于导演一手遮天的权势,戴安对恋人背叛而引发的仇恨与对自己弱势的失望情绪不断激增,啃噬着戴安的心,她无法接受如此直接且残忍的宣告方式,以至于气愤到双眼发红、双手发抖、近乎癫狂、无声自慰,这些外在的表征充分表现出了这对现实同性间的强弱关系。而在梦境中这样的强弱关系向完全相反的方向发展,弱者戴安成为拥有着决定权的贝蒂,而现实中的卡米拉则成了依靠贝蒂寻找身份的瑞塔。无疑,在梦境中的贝蒂是戴安潜意识中"超我"的集中体现,贝蒂成了戴安和卡米拉优势的结合体。这恰恰同弗洛伊德在《精神分析导论讲演新篇》中所提到的"仿同作用"相同,"仿同作用——即是说,一个自我同化于另一个自我之中,于是第一个自我在某些方面摹仿第二个自我,并像后者那样处理事务,而且在某种意义上将后者吸收到自身之中"[②]。这种表现的起因是极度依恋他人,而大多数情况下,仿同作用和被选择的对象是彼此独立的,但是当一个人仿同于他者时,便可能两者合一,集两者"优势"或"劣势"为一身。在这一理论的指导之下,电影在梦境与现实之间翻转,人物命运截然不同之余还表现出了较为明显的扭曲和错位。

除了现实与梦境这两条主线情节外,电影更通过梦境碎片表现出了现实生活中戴安的懊悔、痛苦与不安。这种情感的迁移,一部分被转移至瑞塔身上,一部分则是通过电影中那些似乎毫无关联的对象的故事来展现的。在电影的一开始,坐在车里的瑞塔遭遇前排司机持枪威胁,而现实中同样的位置、同样的对话,

① 弗洛伊德.梦的解析[M].孙名之,等译.北京:国际文化出版公司,2013:172-191.
② 弗洛伊德.精神分析导论讲演新篇[M].程小平,王希勇,译.北京:国际文化出版社,2007:61.

黑色西装的司机却是看向远方说"惊喜"(surprise)。可以看出的是,戴安心中此刻的惊喜等同于梦境中抵在瑞塔太阳穴处冰冷的枪,充斥着绝望和惊吓。而当瑞塔看到12号房里的黑发女尸时,戴安对于卡米拉的深厚感情顿时涌上心头,但是这份情感的抒发却是由瑞塔表达的,对于逝者死去的悲痛远远超过了对死亡的恐惧。在梦境中,神情紧张的年轻人和中年男人讲述他做的梦,在梦中他梦到了餐厅,梦见了一个"怪物"(拿蓝色盒子的乞丐),顺着梦中行走的路径竟真的发现了这个"怪物",年轻人惊吓过度以至昏迷。电影以"梦中梦"的方式表现出戴安的紧张和后怕以及杀死卡米拉后的懊悔和心灵深处的痛苦,由于梦境具有迁移的特点,所以这些复杂情绪迁移到年轻人身上来表现戴安现实生活中的不安与压抑,通过梦境场景进行外化,同时也充分表现出戴安不受任何约束的"本我"。

围绕戴安杀人和自杀的悲剧性结局,这是潜意识所驱动的行为动机。弗洛伊德曾说:"现存的人类具有一个自己也不知晓的精神世界。"①结合他所提出的前意识、意识、潜意识加以理解,即每个人都有深不可测的潜意识世界,包含了很多理性意识之外的复杂且模糊的信息碎片,正常情况下人们对此可能无法体会,但是它们会潜移默化地影响外在行为和许多决定。戴安不断地受到外界刺激和压力,潜意识中的愤怒与嫉妒、懊悔与不堪促成了人物悲剧性的结局,导演通过梦与现实的碎片拼接,借由戴安的悲剧结果表达出在个人欲望的驱使下人性的蜕变以及感情不复存在的主题。

二、电影中的符号学象征意义

皮尔士指出:"所有事物都能在符号层面进行交流。"②符号的象征性体现在人类有意识地将一些寓意寄托于某种符号之上,并以此来表达某种特定的含义。电影常常会用多重符号来传达和表现创作者的意图,通过对电影"最小元素"③的定位和综合分析,表达出创作背后的巧思和内在的符号信息。

《穆赫兰道》中充满了各种形式的符号与隐喻,从而强化了现实与梦境相对应的主题形式。电影中的符号能指和所指分别指的是影像和背后的寓意,由于

① 李武石. 寻找弗洛伊德:精神分析理论与经典案例[M]. 北京:科学出版社,2014:1.
② 豪厄尔斯. 视觉文化[M]. 葛红兵,译. 桂林:广西师范大学出版社,2007:100.
③ METZ C. Film language:a semiotics of the cinema[M]. Michael Taylor, trans. New York: Oxford University Press,1974:141-142.

能指具有多角度、多方位的特征,不同能指所对应的所指也往往不同,因此借由符号象征性的这一特点,大卫·林奇在细节上赋予了更多的寓意,也增添了电影魔幻神秘和支离破碎的一面。

为了较为隐晦且准确地表达导演的主旨和情感指向,电影通过人物、色彩、声音、道具、服饰、镜头的组接与结构等符号系统共同实现。在电影中,符号除去事物本身的含义和作用之外,还被赋予另一层更深入的意境,或用一种事物完全代替原本想要表达的内容,从而实现空间与叙事上的暗示和隐喻作用。在《穆赫兰道》中,导演借由人物和事物的符号化表达实现了梦境与现实空间的不同指涉,共同构成电影"象征符号集合",形成具有一致感情色彩但与众不同的象征含义,也在电影叙事中起到了不断暗示、反复和推进的作用,为观众架起了一座更深层次理解电影的桥梁。

(一)引导故事走向的蓝钥匙和盒子

寻找瑞塔的身份是梦境故事的核心目标,而找到与钥匙相匹配的盒子成为身份的象征,引导了故事的整体发展,并成为衔接梦境与现实的重要事物。在电影前半段的梦境中,蓝钥匙出现在瑞塔的背包里,指向的是瑞塔的真实身份,而在现实部分,蓝钥匙指向的却是卡米拉的死亡。同样,与钥匙相匹配的盒子便是与之相同的内涵。梦境中打开的蓝色盒子是深不可测的黑洞,意味着瑞塔和贝蒂关系的结束,而现实中打开的蓝盒子则意味着两人的天地两相隔。值得注意的是,在《穆赫兰道》梦境醒来之际,瑞塔打开了蓝色盒子,导演运用推镜头给予观众推向黑洞的视觉体验和恐惧绝望的心理感受,与此同时这也是大卫·林奇式的一种表达,就是进入不可能的内部、身体的内部、灵魂的内部和生命的内部去窥视其中的秘密。钥匙本是用来打开某样东西的工具,在这里被隐喻成他人不可知的秘密,代表着直面自我的那份罪过,也代表着卡米拉的死亡。

(二)贝蒂与"附属品"瑞塔

电影在体现林奇电影风格之余,更是对 20 世纪 50 年代最辉煌的类型片——黑色电影的戏仿、反讽和挪用。黑色电影与警匪片的电影类型相互重叠、相互嫁接,在这些电影的人物形象设计中,常常会出现极为重要的类型化女性形象——蛇蝎美女。受到黑色电影对人物造型风格和定型化想象的影响,大卫·林奇将两位女性角色外形进行鲜明对比——金发对黑发,金发贝蒂是善良且充

满女性气质的正面角色,而黑发瑞塔则是神秘并带有威胁力和阉割力的角色,即便是回到现实中,卡米拉的性感和妖魅与蛇蝎美人也极为相似。贝蒂与瑞塔,抑或戴安与卡米拉,两种不同类型的女性在电影中相互对应、相互作用,也是两种不同类型男性欲望的指向。

此外,瑞塔的人物定位更像是戴安梦中给自己加的"附属品",是一个可被控制和占有的"无物",是没有思想、没有情感的玩具。在梦境中,为了让瑞塔能够掩饰自己的身份,贝蒂帮瑞塔修剪头发,并带上了一个与贝蒂发型几乎一模一样的金发发套。镜头中,瑞塔直立微笑,机械地平行移动到镜子前,在镜子中看到的是贝蒂与瑞塔并排而立,面对镜子里瑞塔的新发型,贝蒂仿佛在欣赏自己的私有"作品"。这里导演想要暗喻的是身在好莱坞的造梦工厂中,女性仍是"被看"的群体,仍是被摆弄和占有的,为了达成某种电影目的而对女性进行改造、设计,一定程度上揭露了女明星在好莱坞所处的真实环境和面对的真实情状。

(三)"他者"的"凝视"

在人物的符号设计中,《穆赫兰道》之所以令人感到胆战心惊,不可忽略的是其中乞丐、老夫妻以及牛仔等无时无刻不在的凝视者,实现由内到外全过程的他者"凝视"。全身黑色的乞丐,看不见神情,却似乎能够感受到狰狞;慈爱的年迈夫妇,满怀期许和赞赏;神秘身份的牛仔……人物的神秘与主角间的非相关性将电影引向了更为惊悚和未知的走向。此外,第三人的在场和"凝视"并不全部通过观看来完成,而是一种源于内心的感应,"他者"在拉康看来,是既深不可测又确切存在的符号,围绕或紧紧缠绕着戴安,梦境中的呈现都指向现实中戴安的不安和无尽的懊悔。

如果说乞丐是无声的凝视者,那么牛仔便是有声的,并成为戴安行动的催化剂。乞丐伫立于墙的背后,手里拿的是戴安所有的罪恶——买凶杀死卡米拉,戴安在他的那束凝视中投射出的是自身的恐惧和欲望。而牛仔是那个催促她欲望产生的象征,在蓝盒子被找到时,牛仔叫她起床,在看到卡米拉和其他同性亲吻时,牛仔的出现象征着戴安的恨意和欲望达到了极点。

唯一与上述"凝视"不同的是年迈夫妇对她的"凝视",同时也让戴安的意识发生了拉康想象界的"阉割"。对于戴安而言,姨父姨妈对于她的意义是重大的,正是因为姨父姨妈生前在好莱坞工作,所以才令她对这片土地更为向往,从而始

终追求。正因为这段真情,所以在梦境中姨父姨妈的形象通过慈爱的老夫妻形态出现在贝蒂的身边,给予她宽慰和鼓励。事实上,老夫妻的形象在电影序幕中就已经做了铺垫,在紫色背景中一群男女(抠像和剪影)在群魔乱舞,叠印出一个年轻女人(贝蒂和梦境中出现的老夫妻)满面笑容灿烂,憧憬地望向前方,同时伴随着阵阵欢呼与掌声。结合电影文本,可以发现老夫妻的形象几乎贯穿于戴安的梦境与幻想之中,但是伴随着老夫妻表情的微妙变化,戴安心中的希望被一点点浇灭而走向了死亡。

老夫妻不仅象征着戴安已经离去的姨父姨妈,更代表了为数不多对她有所期待的长辈,她在梦的旋涡中一次次试图逃离现实而一味地追求幸福与美好,这对于"凝视者"——老夫妻而言,必然是有些可笑的,或者可以理解为他们作为客观第三人早已目睹了结果,所以在出租车上,老夫妻对视后露出了稍显深意和危险的笑容。而当贝蒂回到现实中,在用姨父姨妈留给自己的钱与杀手达成合作后,去乞丐那里交接代表卡米拉死亡的蓝色盒子时,老夫妻像幽灵一般从装着蓝色小盒子的垃圾袋中跑出,这里象征着戴安的良知和自我谴责。可以看出,戴安对于成功的定义是对于好莱坞演员梦的欲求,更是能够实现长辈们对自己的期许而不让他们失望,但是在强烈的期许中戴安的意识在无意识间被"阉割",老夫妻像纸片一样从门缝中进入,不断地威胁着几近崩溃的戴安,最终,戴安试图通过"阉割"来寻求主体的途径伴随着精神的崩溃自尽而失败了。

无疑,戴安的梦所反映的是一个被电影、电视等现代流行文化所构建起的符号化世界,符号与符号共同串联出现实与梦境碎片拼接的故事。那些出现在电影中"无关紧要"的人物,那些没有严谨的逻辑和时空转换的梦中之梦,都表现出了对无意识的投射。各种疑问的无解便是观众走出梦境的幽洞,是走出置身于好莱坞般的虚幻想象,而这也是导演想要通过这部电影所表达的深层含义。

三、好莱坞的集体焦虑

《穆赫兰道》对于梦的建构,并不是一般意义上的美梦和梦魇,而是非常具体地将梦想的实现指向好莱坞,指向好莱坞作为梦工厂和生产梦工厂的好莱坞社群、体制和机构本身,从而表现出好莱坞造梦而引发的社会集体焦虑。

凯伦·霍妮在《我们时代的神经症人格》中表示:"每一个人都是另一个人现

实的或潜在的竞争对手……竞争在各种社会关系中已是一个占压倒优势的因素,它渗透到男人与男人的关系中,渗透到女人与女人的关系中。不管竞争的焦点是风度、才能、魅力还是别的社会价值,它都极大地破坏了任何可能建立的可靠友谊。"① 人与人之间的竞争与敌意超过了合作与善意,从而使得个体在面对充满竞争与敌意世界时产生孤独、恐惧、软弱与不安等情绪,并因此形成个体"焦虑",为了与这种焦虑进行对抗,人们不得不在感情和工作上积极寻求顺利和满足感,从而重新树立个体信心并拥抱美好愿景。然而这种安全感和自信心却是建立在"焦虑"之上的,因此人们其实是在无限的"死循环"中不断产生心理冲突和碰撞,更加"恐惧""焦虑"而无所适从。

与凯伦·霍妮观点略有不同,在沙利文看来,焦虑产生的社会根源是他人的谴责对个体内在价值的威胁,是人际关系分裂的表现,此外焦虑也是自尊遇到危险的信号,是一个人在重要人物心目中地位遇到危险的信号②。面对好莱坞如此巨大的名利场,满怀明星梦的女演员戴安和卡米拉或是更多的人,对于工作和生活产生了潜意识个体焦虑,但是导演并不仅仅聚焦于表现个体焦虑,而是借助"惊悚"与"恐怖"或是更多类型元素的融合来表达和投射出对社会忧思产生的集体焦虑。

在《穆赫兰道》中,主人公戴安所集中表现出的孤独与恐惧、焦虑乃至抑郁,对照的是现实生活中现代人所呈现出的虚无与沉重,尤其在 20 世纪 90 年代社会现代化进程不断加快的环境中,竞争压力与经济压力与日俱增,导致大多数人在情绪和精神上都呈现出了不健康的状态。大卫·林奇通过梦幻化的表达,将梦与现实对立,强调表现出现实中普通追梦者的生活感受和精神状态,从而揭示出在现代社会生活中埋藏于人们精神深处的矛盾与迷惘、困惑与不安。

四、结　　语

《穆赫兰道》作为大卫·林奇的一部经典电影,在叙事结构上使用了超现实的非传统叙事模式,打破常规的叙事逻辑,对叙事的探索是对旧有叙事方式的彻底颠覆。整部电影,从某种意义上来讲,具有一定的先锋实验性。现实世界、幻

① 霍妮. 我们时代的神经症人格[M]. 冯川,译. 南京:译林出版社,2016:227-228.
② 唐海波,邝春霞. 焦虑理论研究综述[J]. 中国临床心理学杂志,2009(2):176.

想世界和梦境之间没有明显的界线,电影中处处体现出了弗洛伊德对于梦的解析,并通过对电影中人物、道具以及镜头符号的分析,表达出导演暗藏于作品中的深层含义,更为重要的是,将个体焦虑延伸至现代社会所产生的集体焦虑,表达出好莱坞梦工厂的幻灭和不同阶层人们内心深处的迷惘与不安。

《罗马》：父权制社会中缺位的男性

任念葭

由"墨西哥导演三杰"之一——阿方索·卡隆执导的《罗马》在登上中国大银幕后，常以影片中的一句台词"女人总是孤身一人"为核心宣传点。由此可见，即使影片中同时包含对社会变革、阶级差异等因素的描绘，两性关系也还是最受到观众关注的一个重要方面。片尾字幕"献给莉波"（Para Libo）中的"莉波"（Libo）是导演阿方索·卡隆童年时期的家庭女佣，也是影片中女佣克里奥的原型。作为卡隆所谓的"自传式"影片，《罗马》讲述了阶级身份不同的两位女性同样被男人抛弃的命运，赞颂了她们的坚强与自立。站在男性创作者的角度，导演对他的两位"母亲"——"生物学上的母亲"女主人索菲娅与"精神上的母亲"女佣克里奥——都投以了温柔的注视和关怀。而对于抛弃女性的两名男性角色，细腻如阿方索，对他们的形象塑造绝不会以"渣男"二字简单粗暴地概括。他们的性格形成与行为动机背后，都有心理与社会因素的深层原因。影片展现两名男性角色的篇幅并不多，寥寥数幕却将人物形象刻画得栩栩如生。下文选取影片中男性角色的亮相、逃离、谢幕三个典型片段进行分析与讨论，结合男性中心主义和女性主义理论，探讨父权制社会中男性的缺位为双方带来的问题及其成因。

一、人物的亮相与性格特点

男主人安东尼奥医生的初次亮相发生在影片开始 10 分钟后，此时，观众根据前情已经对这个家庭的人物和空间布局有了一个大致的了解。其人未见，其声先闻，一声声嘹亮而急迫的汽车鸣笛声宣告了这位父亲的出场。在孩子们"爸爸提前回家了"的欢呼声中，安东尼奥的车在一个仰拍镜头中缓缓逼近。接下来，镜头并没有给到男主人的外貌，而是对他的烟、手、方向盘、车内电台、车灯进

行了特写。伴随着车载音响播放的《幻想交响曲》的旋律，男主人从容不迫地弹烟、挂挡、行进、刹车，他驾驶的轿车虽然在狭窄的门廊中左右碰壁，却每每都恰到好处地停下，免于碰坏一丝一毫。这一幕与之后女主人在同样的车库中的横冲直撞形成鲜明对比。然而即使是如此细致谨慎、游刃有余地驾驶，男主人还是难以免于"踩"了一脚狗屎。实际上，这也是他在这个家中生活处境的投影。虽然表面上与妻子、孩子拥抱亲吻，得到他们的欢迎与爱戴，但这个"空箱子都是空盒子，到处都是狗屎"的家庭已经让他忍无可忍，心中早已酝酿了离开的念头。

女佣克里奥的男友费尔明的亮相，则远没有男主人这般潇洒。他跟随表亲拉蒙出场，始终屈居于拉蒙身后，不发一言且频频被遮挡。而当其他人物退场，费尔明终于成为画面的中心时，他展示给观众的第一个举动，竟然是急切地偷喝了克里奥剩下的饮料。这个社会底层青年的卑微、窘迫和贪图小利在这一行为中得到高度凝练的体现。接下来的一幕中，费尔明以"外面天气很好"为理由不愿进入电影院看电影，偷偷向表亲拉蒙借钱，将克里奥带去了旅馆。旅馆窗玻璃上的雨滴揭示了这只不过是一个不甚高明的借口。通过一段有些滑稽的裸身武术表演和一番看似含情脉脉的倾诉，费尔明的身世背景逐渐得到揭示，他的性格特点也进一步得到补充。出身贫贱、经历过堕落的费尔明，对于自己的命运是无力把握的，这幅年轻有力的身体只有在武力中才能找到一点存在的价值和意义。

在这两名男性角色身上，都有欲望、好斗性和自我表现欲的投影，它们是由女性主义者夏洛蒂·帕金斯·吉尔曼首次提出的男性中心主义三大特征。欲望不仅指性欲，还包括拥有并占有各种事物的欲望，好斗性是指征服并统治他人的攻击性，自我表现欲则建立在权利标榜意义之上。吉尔曼认为，人们一直称为"人类本性"的东西，很大程度上只是男子特征，这些特征被歪曲地认定为人类的共有特征，构成了社会信仰和实践的基石。在男性中心主义规范的基础之上，人类社会建立起了等级制度和秩序构造的体制中心。影片中，这些特征在安东尼奥医生和费尔明的身上得到集中体现，人物的生存环境和社会氛围在细节之中展露无遗。

二、作为伴侣的"不告而别"

尽管安东尼奥和费尔明是完全不同阶层的两个男人，他们抛弃伴侣的原因也不一样，但他们选择的离开方式有着很大程度上的相似之处。男主人安东尼

奥的逃离蓄谋已久。他对家人谎称去加拿大出差，离开的那个早晨，面对有所察觉的妻子不注意场合的亲密拥抱与热吻，他只表现出轻微的、似乎是因害羞而产生的抗拒；当妻子叮嘱他"早点回来"，他还答应说"就去几个星期"。而后的六个月他都没有回家，也没有往家里寄一分钱。女主人索菲娅很快得知，自己的丈夫与情妇一起在外度假，买了昂贵的潜水设备。"研究工作被推迟了""手头紧"，这些都是他的谎言。女佣克里奥在安东尼奥的抽屉里找到他故意留在家里的结婚戒指，这一幕告诉观众，男主人早已决定离开这个家。相比之下，费尔明的逃离是临时起意的，但一样伴随着谎言与欺骗。在幽暗的电影院里，费尔明与女友克里奥旁若无人地热吻，全然不在意女友似乎有什么话想说。而当他听到女友说自己可能怀孕了，立即停止了亲昵，转而吞吞吐吐、试探地问"这是好事吧？"。在逃跑的前一刻，费尔明还装出深情款款一切如常，询问克里奥"想不想吃冰淇淋"，仿佛马上就回来一样。事实上，他狼狈地连外套都没有带走。电影散场，人群散去，克里奥抱着男友的外套在影厅痴痴地等，背后的小商贩吆喝着"没有把戏"。她还心存幻想，而她等待的那个男人永远都不会回来了。

日本作家渡边淳一在其随笔《分手的形式》中写道："男人是一种孤独而懦弱的动物。"①他认为，男人在决意从两性关系中抽身离开时，并不会像女人一样果断坚决，而是采取一种极其暧昧、敷衍的方式，避免直接冲突，也避免自己成为开口结束这段关系的那一方。这种行为往往被解释为"避免伤害对方"，而实际上他们只是不愿意让自己成为恶人，使自己尽量免于承担抛弃对方的责任。由谎言组成"不告而别"才是最伤人的。索菲娅配合安东尼奥演戏，让孩子们给他写信诉说对爸爸的想念，期待丈夫回心转意；克里奥大费周折去寻找费尔明，只求给肚子里的孩子一个交代。男人自以为留下的那点"温柔"，成了女人面前虚假的希望。

但从男性中心主义的视角来看，这种所谓的"渣男行为"都是事出有因，或者说，他们不得不为之。父权制社会对"女性气质"进行了一种刻板的定义，即女性应当拥有一些共有并且与生俱来的性格特质、行为规范，比如温柔、贤淑、细心、敏感、顺从、依赖等。妇女解放运动领袖贝蒂·弗里丹用"女性的奥秘"来形容女性在父权制社会中被指定的男性附属地位。她指出，在"女性奥秘论"的笼罩下，社会对女性设立的人生价值标准和唯一任务是实现和完善自身的"女性气质"。

① 渡边淳一. 男人这东西[M]. 炳坤, 郑成, 译. 北京: 文化艺术出版社, 天地图书有限公司, 1998: 209.

这不仅是生理性别，更是社会性别，是在社会文化中形成的属于女性社会群体的标志，与男性社会群体或"男性气质"形成了一种二元对立，造成了许多人对女性的偏见。影片中种种细节都能反映出女主人索菲娅鲁莽的性格和火爆的脾气：她驾车在马路上、门廊里横冲直撞，把家务和照料孩子的事情全部交给女佣，有时甚至斥责女佣与孩子。这些特征都是与所谓的"女性气质"相背离的，更是对父权制社会规范的违背。安东尼奥与她在房间里的争吵揭示了这个家庭在温馨的表象之下已然危机四伏。共同养育了四个孩子，安东尼奥和索菲娅之间肯定有过爱；当爱被生活琐事消磨，一贯文质彬彬的医生怎能忍受来自妻子的质问、争吵与纠缠？费尔明则更加无能为力，他没有钱，没有地位，从来没有打算也没有办法养育与克里奥的孩子，家庭对于他而言是一个支付不起的奢侈品。选择与克里奥一起面对怀孕的事实，于费尔明而言，等同于让他接受自己的无能与自尊心的崩灭。在漫长的人类社会历史演进中，女性似乎是作为绝对主体的男性的附属品和对立面一般的存在，是男人的客体和"他者"。这是女性主义思想家西蒙娜·德·波伏娃对男性中心主义的概念精神所在的阐释，也是她对性别不平等理论的全面整合。这一理论认为，男性和女性的历史关系就是不平等的，女人相对于男人所处的地位是边缘化的、陌生人的特殊处境和地位，女人仿佛是与生俱来的"他者"，所以现实世界被认为是由男性主宰和统治的，这是一个女性围绕男性、男性拯救女性的世界，女性的地位是更为卑下的。在安东尼奥医生和费尔明看来，索菲娅和克里奥的"不恭顺"是"他者"对于男性主体身份的冲击，是附属品对于至高无上的男性权力的冒犯。于是，为了他们的自由，他们的爱，他们的自尊，懦弱的男人选择逃跑，把养育家庭的责任、把生计的危机与身体的伤痛，留给女人独自承担。

三、作为父亲的"退位"与"否认"

影片中，两名男性角色的最后一次登场都很短促，却给各自孩子的命运画下了深刻的一笔。安东尼奥的大儿子托诺与小伙伴在电影院门口见到了自己"在加拿大出差"的父亲。这位平日严肃深沉的医生，此刻与年轻的女友手牵手奔跑穿梭在人群中，嬉闹着以手作枪向行人"突突突"射击。这位活泼得不像样的父亲吸引了众人的目光，连托诺的朋友都认出他，对托诺说"那是你爸爸"。托诺回答："那不是我爸爸。我说不是就不是。"此话脱口而出的那个瞬间，他心目中的

父亲形象骤然倒塌。安东尼奥不爱他的孩子吗？不能说不爱，每一个他与孩子相处的画面都充满温馨与亲昵，孩子们也很喜欢他，从未表现出对父亲的畏惧或是疏远。安东尼奥真的在意他的孩子吗？如果他在意，怎么能如此绝情地全身而退离开四个孩子，甚至连抚养费都不给？怎么会说着"想见你们"，却"不知道什么时候"？影片的最后，趁家人出游的机会，安东尼奥拿走了这栋房子里"属于他的东西"，留下了他的四个孩子。费尔明与克里奥最后一次相见，是整部影片中最让人揪心的片段之一。来到同一个空间，女人的目的是为迎接他们的孩子选购婴儿床，男人的目的是为镇压学生运动而杀戮。这里的费尔明，穿着第一次与克里奥约会时身穿的 T 恤，衣服上印着两个互相依偎的小人和西班牙语的"爱是……(amor es ...)"，而他手持着枪，对准了怀有自己骨肉的女人。面对手无寸铁的孕妇，费尔明是强势的，但他同时又是恐惧的。希腊神话中，美狄亚为了报复移情别恋的伊阿宋王子，亲手杀死了他们的两个幼子，这个悲惨的故事说明当女人本身已经不能对男人产生影响时，她唯有利用他对孩子的爱来报复。克里奥肚子里的孩子是费尔明最后的把柄，而他摆脱的唯一办法就是从自己的认知里切断这段血缘关系。因此前情中当克里奥去训练场找到费尔明时，他非但不承认，还舞枪弄棍地威胁她。他的动作越夸张，心里的魔障就越大，以至于最后那次相见，手举着枪撤退的他更像是落荒而逃。尽管费尔明并没有开枪，但这一场惊吓导致了克里奥早产，也致使他们的孩子未出世就死去了。

　　繁衍、哺育后代是人的本能，是人类这个物种历经岁月延续至今的基因密码。在传统道德观念认知中，"抛妻弃子"便是一个十恶不赦的指控；即使在离婚现象稀松平常的现代社会，逃避抚养孩子的责任仍然是罪大恶极的行为。那么，到底是什么力量让安东尼奥和费尔明两位"父亲"不约而同地泯灭了他们人性中对后代的责任与爱呢？众所周知，在早期原始社会，人类是以母系氏族的形式从事生产活动的，两性关系中很少有固定的伴侣，出生的孩子也很少有确定的父亲，只有确定的母亲。恩格斯在《家庭、私有制与国家的起源》中论述了父系氏族取代母系氏族的原因："这些财富，一旦转归家庭私有并且迅速增加起来，就给了以对偶婚和母权制氏族为基础的社会一个强有力的打击。"[①]对偶婚引入了一个新的角色进入家庭，在亲生母亲以外，它又确定了家庭中的亲生父亲。在对偶婚的家庭角色中，男性的职责是运用必要的劳动工具获取生存资源，因此他也理所

① 恩格斯.家庭、私有制和国家的起源[M].北京：人民出版社，2008：57.

应当地取得了劳动工具的所有权;一旦离婚发生,男性就有资格带走这些劳动工具,而女性保留家庭用具。随着财富的累积,男性在家庭中逐渐占据比女性更重要的地位,传统的继承制度因此衰微甚至被废除,父权制逐渐崛起。因此,母系氏族遭到废除,男系世系与父系继承权取而代之。

恩格斯认为,母权制被推翻,是历史意义上女性权利斗争的重大挫败。男性掌握了在家庭中的主要权力,而女性则被贬低、被奴役,成为一个泄欲的工具或是"行走的子宫"。"现代家庭在萌芽时,不仅包含着奴隶制(servitus),而且也包含着农奴制,因为它从一开始就是同田野耕作的劳役有关的。它以缩影的形式包含了一切后来在社会及其国家中广泛发展起来的对立。"① 专偶婚从对偶婚演变而来。在这一时期,男性凭借体力上的天然优势把控了大部分生产资料,占据了家庭中的统治地位,从而成为女性依附的对象。这也意味着男性中心主义的崛起,自此社会开始以男子特性为准则,从男性的视角出发来解释世界,男女的不平等变得天然、必然,"女性围绕男性、男性拯救女性"② 成为真理。

工业时代的到来,生产力进一步发展,似乎给这样的局面带来了一些转机。工业革命让女性从家庭进入工厂,给予了女性家庭供养者的身份,男性在家庭中至高无上的统治地位逐渐下降。特别是第三产业崛起后,男性在社会生产中的优势进一步衰减,而女性优越的工作能力迅速显现,男女地位发生了明显的变化。然而,现代女性地位的提高,实际上并没有使她们免于"被抛弃"的命运。女性作为男性附属的身份与地位虽然得到掩饰,但依然在集体无意识中根深蒂固地存在。世俗观念始终认为,料理家务、照顾儿女是妻子的社会分工,却忽略了在私有制社会家务早已失去了它的公共性质,被排斥在社会生产之外;同时,女性因孕育子女和料理家务导致的体力、精力上的拖累,又成为她们工作上的绊脚石。在家庭中,女性依然要承担重于男性的任务与责任;在社会上,女性得到的机会与选择又远远少于男性。男女权利始终不平衡,女性始终需要依附于男性。

20世纪中叶的墨西哥,美国自由精神的侵入与消费主义时代的到来,加速了传统家庭责任感的瓦解。传宗接代在人们心中不再重要,追求个体的爱、自由与人生价值成了新的使命。安东尼奥需要一个让他重新感到年轻的伴侣,所以他选择从家庭出走;费尔明需要属于他的自在空间,所以他抛下克里奥回到他的习武场。男人大可以一走了之,而女人呢?索菲娅是母亲,她理所应当养育四个

① 马克思,恩格斯.马克思恩格斯文集:第4卷[M].北京:人民出版社,2009:70.
② 汪民安.文化研究关键词[M].南京:江苏人民出版社,2007:211.

孩子；克里奥是母亲，她不能也不忍随意放弃身体中的胎儿。这种"父亲"身份的"可放弃"与"母亲"身份的"不可放弃"的差异，让生育能力成了女人的原罪。

四、结　　语

波伏娃在《第二性》中写道："在今日女人虽然不是男人的奴隶，却永远是男人的依赖者；这两种不同性别的人类从来没有平等共享过这个世界……男性供给女性物质上的享受，他们就定下很多道德规章去限制女人的行为，更要她永远臣属于他。"[①]男性用相对优越的物质资料去换取女性的依附，似乎已经成为这个时代的集体无意识。但是当男人在抱怨"车、房、彩礼"的经济压力、控诉女人"物质"时，是否想过这是长久以来男性中心主义给男性群体带来的反噬？

电影是现实的镜像投影，影像在荧幕上得到呈现，放映机被隐藏起来之时，影像就成了一面想象界中的"镜子"。当我们在观看《罗马》时，除了理解其剧情，更应该看到影像之外的人物的心理动因和社会背景。阿方索·卡隆想要呈现的，不仅仅是童年的某段记忆或是发生在某栋房子里的悲欢离合，更是在那个时代墨西哥民众乃至全世界人类都需要面对、需要回答的命运疑题。

① 波伏娃.第二性：女人[M].郑克鲁,译.长沙：湖南文艺出版社,1988：9.

镜像迷魂：精神分析学视角下的《迷魂记》解析

张子霖

《迷魂记》拍摄于1958年，主要故事情节为：警察斯考蒂在一次执行任务的过程中因为意外患上恐高症不得不改行做私家侦探，被"好友"派去监视其妻子玛德琳，但是在跟踪这位神秘女子的过程中，斯考蒂渐渐和玛德琳坠入情网，而殊不知也陷入了一场更大的阴谋之中……整部影片充满了鬼魅、迷离的氛围。希区柯克融入了爱情、谋杀等元素，以惊奇的叙事方式将斯考蒂、玛德琳、朱蒂三重人物形象交织于一起，并将三者的内在精神逐渐地放大与具象化。在情与欲的包裹下，人性的复杂和深刻被不断地挖掘、剖析，因而使得整部影片拥有了在精神分析学视野下解读的空间。

一、镜像自我的人格构建

本片以玛德琳的死亡为分界线构成了上下两个叙事段落。在影片所讲述的故事中，由著名影星金·诺瓦克扮演的玛德琳和朱蒂本是同一人物，但在电影精神分析学的背景之下，玛德琳与朱蒂则构成了一种"双生花"似的镜像角色。拉康在其"镜像理论"中阐述道：6—18个月的幼儿在镜中看到自己的统一影像，这个完形的本质即是想象性的认同关系。较为通俗地讲，一个不是"我"的他物强行占据了"我"的位置，在无意识的状态下"我"将这个他物视为自己并不断加以认同。在肖恩·霍默所著的《导读拉康》中指出了这种想象性的本质："自我是被建构在整体性与主人性的虚幻形象的基础之上的……为了存在，一个人必须得到他者的承认，然而这就意味着我们的形象（等同于我们自身）是由他者的目光（gaze）来中介的。"由此来看，拉康认为人本无自我意识，需要从镜像中区分他

者,构建人格。而如果本体与镜像中的"我"相混淆,则会使自己陷入杂乱无序的精神状态之中。①

希区柯克作为悬念大师,尤为擅于制造戏剧性的反转。直到影片即将结束的时候,观众才随着朱蒂的回忆一同揭开了这场阴谋的面纱:眼前这个气质平平的普通女孩朱蒂就是让斯考蒂坠入爱河、臆想不断的高冷、美艳、神秘的玛德琳。闪回结束,朱蒂写下了一封留给斯考蒂的信,在信中她揭露了这场谋杀案背后的真相:盖文计划谋杀太太玛德琳,为了洗脱嫌疑,他寻找到与玛德琳长相相似的朱蒂扮演其妻子,并聘用有恐高症的斯考蒂为私家侦探来跟踪假玛德琳(朱蒂),作为妻子意外自杀的目击证人。整场谋杀案天衣无缝,只是在这场情与欲相博弈的阴谋里,朱蒂犯下了致命的错误,她不可自拔地爱上了斯考蒂。在影片上半部分以"凯瑟琳"坠楼结束以后,其扮演者朱蒂便应该从斯考蒂的世界中消失,但在爱情的驱使下,她冒险选择留在斯考蒂的身边以期能被他发现并爱上真正的自己,而非替身玛德琳。在信中她这样写道:"I could make you love me again as I am for myself."。由此可见,朱蒂渴望得到斯考蒂对自己的认同与爱,以此来区别于玛德琳,她相信以朱蒂的身份留在斯考蒂的身边会让这个男人真正地爱上自己,因此这封信在写完以后随即被她撕掉了,而这一行为也成了她悲剧命运的注脚。

在影片的下半部分,玛德琳的形象就如同朱蒂的一面镜子被映射出来。在玛德琳与朱蒂的镜像关系中,本体朱蒂的人格都是建立在玛德琳的幻象之上的。前者努力想要从后者的阴影之下抽离出来,但是斯考蒂的高压和自身的犹疑使她不断地在本体与镜像间徘徊。不管是从斯考蒂的视角还是从观众的视角出发来审视,朱蒂人格的建构都不过是玛德琳的替身,在希区柯克的表达话语中,"我"的主体性一直处于缺席的位置。朱蒂失去了自我的人格,而沦为玛德琳的附庸,虚无的镜像成了支配主体命运的操盘手。影片的最后,朱蒂同玛德琳的结局一样,坠下钟楼,由此形成了本体与镜像间命运的互文。

二、镜像客体的虚幻想象

在希区柯克的影像文本中,"失踪的女人"是一个经常出现的命题,它既是一

① 霍默.导读拉康[M].李新雨,译.重庆:重庆大学出版社,2014:37-38.

种叙事的动力,也成为一种精神符号的象征。如1938年的《贵妇失踪案》,主人公认识了一位古怪却有趣的女人,但在偶然间,此人便消失得无影无踪,主人公试图找到她,周围却并没有人能够证明这位女人的存在,由此这位失踪的女人便仿佛成为主人公一个虚幻的想象。又如1940年的《蝴蝶梦》,男女主角在偶然间相爱并结婚,但是当新婚妻子入住到男主人公的庄园后却发现,其丈夫的前妻丽贝卡犹如鬼魂般游荡于他们生活的环境中,而丽贝卡这一不在场的神秘女性也成为希区柯克这部电影中的符号能指。再比如希区柯克最经典的电影《惊魂记》,本身就是围绕对一个失踪女人的调查来展开叙事的,女主角在影片的中场便被杀害,从某种程度上来讲,女主角的"缺席"为影片中的男性提供了无数想象和解读的空间。希区柯克对于失踪女性的形象建构,不过是一种男性主体对客体的虚幻想象的具象化表现,而如此精巧的设计也正扣合了拉康有关"实在界"虚无的客体崇高化概念。

精神分析的首要议题在于对人自身欲望的探讨,而主体无意识的欲望则经由幻象表现出来。弗洛伊德曾提出三种现实——物质现实、心理现实(思维中的现实)以及精神现实,而幻象则存在于第三个维度,即无意识的欲望的现实。① 在精神分析的视野下,主体通过幻想来组织或支撑自身欲望。拉康在此理论基础之上,又对这种主体欲望的幻想进行了延伸和发展。他认为:主体从幻想中所攫取的快乐,并非因为其目标的实现而产生,而首先产生自欲望的上演。因此主体的幻象什么都不是,具有崇高的虚无性。只有在欲望的衍生下,它才作为某种事物而存在。

《迷魂记》讲述的也是一个有关失踪女人的故事。失踪的"玛德琳",以精神分析学说的视角来看,就是男主角斯考蒂欲望的变体,他内心深深崇拜着、爱慕着玛德琳这个幻想对象,因此当玛德琳未能逃过命运的诅咒坠落钟楼以后,斯考蒂陷入了长久的精神恍惚的状态之中。这种精神的恍惚错乱表面上是因为其爱情的破灭,但从本质上来看更像是"玛德琳"这个被崇高化的客体已然占据了主体的精神地位导致后者失去自我,玛德琳的死并没有让她的客体形象暗淡,反而形成了一种对主体的巨大诱惑力,成为主体精神空间中最崇高的幻想。以拉康来看,这种被想象出来的客体的崇高化形象是虚无的,一旦直面"实在",便会烟消云散,露出真正的客体形象的普通、庸俗。希区柯克深谙此道,因此《迷魂记》

① 霍默.导读拉康[M].李新雨,译.重庆:重庆大学出版社,2014:116.

并没有给观众讲述一个深情的男人因失去挚爱而痛苦到发疯的爱情故事,而是在影片下半部分,以朱蒂的出现彻底揭开了主体虚伪的假面。朱蒂的现身作为"玛德琳"真实的客体,打破了斯考蒂的崇高化想象,就算主体再怎么努力地去改造客体,他依旧无法对"真正客体"产生内心的认同,因为影片下半部分的朱蒂褪去玛德琳式"命运诅咒"的光环,只是一个来自堪萨斯州在商店工作的普通女孩,除去样貌一致,她的出身、行为、举止都难以符合斯考蒂心中的欲望变体——端庄、高贵、神秘的盖文夫人玛德琳。而这一叙事设置直指拉康在"实在界"中关于欲望的变体的表述:欲望是没有对象的,欲望对应着的是对某种丢失之物的持续性寻找。[①] 而到了影片结尾,希区柯克再次对人性的欲望进行了更深层次的探讨。当男主人公意外发现朱蒂就是其日思夜想的女神玛德琳本人时,他的幻象彻底覆灭,虚幻的崇高化欲望客体在发现真相后崩塌破裂。这是整部影片最为吊诡之处:斯考蒂得到了真正的玛德琳,却也永远失去了其内心所幻想的最崇高的欲望客体"玛德琳"。影片最后一个镜头,朱蒂坠落钟塔,而斯考蒂的眩晕症得到了治愈。从另一维度来看,男主人公的眩晕症(影片又名《眩晕》)就是被欲望支配迷恋虚幻客体的外在表现,一旦主体冲破欲望的束缚,就能认清真实的现实,眩晕自然得到治愈。

三、镜像主体的欲望凝视

精神分析学与电影研究之间拥有着错综复杂的内在联系。尼克·布朗所著的《电影理论史评》解释了以精神分析学对电影进行研究的三种途径:首先是梦与电影之间相当明显的相似性;其次是将精神分析学与马克思主义联系起来进行的"意识形态批评";最后是通过精神分析的手段对电影的修辞句法进行研究所延伸出来的"电影修辞学"。[②] 而之所以当代电影研究人员可以将精神分析视阈下的理论引入电影学的研究,最为根本的原因在于学者们发现通过延伸拉康的镜像理论可以阐述电影运行的内在机制。

拉康在《镜子阶段》中所阐述的镜像关系可延伸至电影观众与荧幕形象的关系。在让-路易·鲍德里的《基于电影影像装置的意识形态效果》和麦茨的《想象的能指》中都其关于影片—观看问题的讨论。在拉康"镜像阶段理论"的研究范

[①] 霍默. 导读拉康[M]. 李新雨,译. 重庆:重庆大学出版社,2014:88.
[②] 布朗. 电影理论史评[M]. 徐建生,译. 北京:中国电影出版社,1994:136.

畴下,电影犹如一面镜子将观看主体的欲望映射出来并得到认同,"影片的结构间接地反映了无意识欲望的结构"①。从此关系来看,电影的观看主体(观众)的本质就是偷窥狂,而他们对于他者/客体的凝视也被看作一种窥视癖和观淫癖的表现。在此理论基础上,劳拉·穆尔维又从女性主义的角度对这一理论进行了延伸与发展。在《视觉快感与叙事电影》一文中,劳拉·穆尔维戳穿了这一主体凝视的实质,电影中的凝视来源于摄影机的角度以及电影角色的叙事角度,两者相结合成就了观众的观看视角,而这三种视角下的凝视对象均为女性,电影中女性由此变成了被窥视的欲望客体,通过被赋予情欲性的影像符号进而引发主体的视觉快感。值得思考的是,上述这些理论思想于希区柯克而言在1936年便已预见。这位著名的悬疑片导演曾说过:"观看一部电影杰作时,我们不是作为旁观者坐在一边,而是参与其中。"②

希区柯克之所以被称为悬念大师,很重要的一个原因在于他的电影在镜头组接和叙事焦点上冲破了以格里菲斯为代表的机械式悬念,而创新性地运用独特的镜头语言,使观影主体在"凝视"的过程中看到了自己的欲望以及自己欲望的毁灭。在希区柯克的电影中,"主体的凝视"是重要的表达方式之一,其准确的叙事节奏、精巧的主客观视点的转换以及高超的镜头语言,都可以将叙事主体和观看主体巧妙地融合在一起,致使观众深深沉浸在电影营造的氛围之中,能够同叙事主体一同参与电影场景和剧情的构建,并以主体的身份凝视电影中的客体形象,从而达到劳拉·穆尔维所言的视觉快感。以《迷魂记》来看,镜像主体的凝视既表现为叙事主体斯考蒂的恋物癖,又表现为观众主体的偷窥癖,而在双主体的欲望凝视之下对其电影中的女性客体形象进行分析,不难发现在男权至上的意识形态中的女性的无力与迷茫。

导演在影片一开始便将女性的身体特写作为一种强烈的色情符号。邪魅的微笑、飘忽的眼神、血红色的眼睛特写以及眼睛所投射出的一系列非现实光斑都影射出女性的诡异和危险。直视镜头/观众的眼神仿佛形成了一种对主体凝视的无声反抗,而在眼睛中所不断旋转的光线也对主体造成了视觉观看上的"眩晕"。凝视与眩晕这两种状态同时出现在了男主人公斯考蒂的身上且互为表征,反映出了斯考蒂的男性"阉割焦虑"。而在穆尔维看来,为了避免这种由凝视所引发的"阉割焦虑",男性会无意识地选择两条途径,其一是以"虐待"的方式来彰

① 许南明,富澜,崔君衍.电影艺术词典[M].北京:中国电影出版社,1986:53.
② 高特里.希区柯克谈希区柯克[M].伯克利:加利福尼亚大学出版社,1995:109.

显男性的主体地位;其二是把"窥淫癖"转化为"恋物癖",将女性物化从而消解客体的危险性。[①] 显然,《迷魂记》的男主人公斯考蒂选择的是第二种方式。

对于斯考蒂这一叙事主体来说,他的"凝视"快感源于对欲望客体的想象性物化。他在遇到朱蒂以后,将对欲望客体玛德琳所有的想象都投射于朱蒂身上,从衣服到发色再到发型对其进行疯狂的改造。在这一改造过程中朱蒂作为被物化女性的无奈与妥协,最终因为完全失去自我的主体性而走向命运的深渊。影片中对"女性物化"这一命题最为极致的诠释该是那幅诡异的卡洛塔画像。卡洛塔在生前以男性附属品的身份被买卖、被抛弃,死后也只能沦为一张画像被后世更多的男性"凝视",甚至成为陷害其他女性的工具。

于观看主体(观众)而言,对其客体的欲望凝视也借由斯凯蒂的视角来完成。影片上半部分的斯考蒂以私家侦探的身份出现,对玛德琳进行了持久而隐秘的跟踪。影片运用大量的主观镜头将观众代入这场"偷窥的狂欢",观众跟随着斯考蒂的步伐从花店到公墓再到旅馆,一起揭开玛德琳神秘的面纱,从而沉浸在凝视美丽客体和满足窥私欲的双重快感之中。

四、结　　语

影片的最后一个镜头:斯凯蒂向塔楼底端望下,以近乎上帝的视角俯瞰着自己曾经魂牵梦绕的"玛德琳"坠入深渊,在这一过程中他完成了对自己欲望客体的终极"凝视"和消解,由此眩晕得到治愈。希区柯克极为擅长通过缜密的叙事逻辑与反转性的悬念设置解构人格精神,以达到窥视欲望、探究人性的目的。而《迷魂记》这部影片正是对精神分析学视阈下拉康"镜像阶段"理论一次几近完美的诠释,从朱蒂通过"镜中我"构建人格到斯考蒂对欲望客体的虚无化、崇高化的痴迷与想象,再到斯凯蒂和观者双重主体的"凝视",都是对拉康精神分析理论的印证与延伸。整部影片内容之丰富,思想之深邃,也再一次证明了希区柯克并不是一个只会以悬疑、惊悚夺人眼球的类型片商业导演。在情欲、暴力、犯罪等元素的裹挟下,是希区柯克对人性最本质欲望的书写与反思。

① MULVEY L. Visual pleasure and narrative cinema[J]. Screen,1975,16(3):6-18.

电影《燃烧》的人物建构与本体论思考

肖森若

在戛纳电影节创下场刊有史以来最高分3.8分的《燃烧》，是李沧东导演创作序列中浓墨重彩的一笔。如此高的评价一方面缘于《燃烧》整体创作风格的变化，与以往的作品相比，创作时间的跨度让作为叙事背景的社会环境出现差异，影像似乎也稍与现实主义风格偏移。另一方面，《燃烧》里对社会阶级和影像符号的表现以及女性塑造等方面引发了较多议论，这也成为讨论电影在戛纳主竞赛中无所收获的一种猜测，甚至是质疑这部电影艺术价值的辩驳。这些自电影文本触发的想象开关，也让电影存在本身融入了更多可能性。在此，笔者既是抱着重新认识这部电影的心态来观察现有的一定偏见，也是随电影漫游经验的一次找寻，以观察电影中"游荡者"身份的建构和隐喻空间的拓展为目标，尝试了解其内部叙事的特殊运行机制，讨论电影《燃烧》的内容表达、创作实践和关于电影在当下的意义。

一、无因的反叛：游荡者形象与社会表达

该影片聚焦于三个生活在首尔这个现代化都市中的韩国当代青年，仅从职业身份、社会阶级来看，他们差异明显，处在各自不曾触及的真空环境。而电影选择将这三个关系近乎平行的个体并置在同一空间，试图打破惯常意义上的区隔与关联，描述韩国现代社会的发展状况以及人的生活处境，这种关注也构成了电影叙事内容的来源和基础。

李钟洙、申海美和本分属于拼图上不同色域的碎片，尽管色彩各异、形状参差，但他们都从属于同一张拼图，蕴含着相似的存在主题，保证其完整性。电影通过内在的共通，建立起人物间的联结，城市空间为他们的栖居提供了场所和相

遇的可能。本雅明所称的"游荡者"是现代性发展的产物，他们通过观看和游荡行为贯穿起自己的日常生活，在都市中找到自己的合理身份，同时通过个人游历经验的丰富，他们作为现代性的目击参与者与被观看对象共同组成了现代图景，现代社会在他们的心中有其独有的特征。游荡者以其目光和行动不断审视着被聚合或离散的社会环境和生活本身，成为现代社会生活中的独特群体。这种特殊气质在影片中的三个人物身上也能找到相似规律。

一面是以钟洙和海美为代表的城市新一代，占据着狭小的生活空间、没有稳定或紧张的工作，用打零工的方式放任自己的理想，与城市节奏脱轨。表面上看去他们和无业青年没有什么不同，但散漫的态度引出了背后的社会问题，比起工作他们更愿意选择轻松的职业。正如海美形容自己的工作是"自由的"，"他们都或多或少地处在一种反抗社会的躁动中，并或多或少地过着一种朝不保夕的生活"①。这些特质不仅将简单的阶级问题与贫富分化独立开来，还暴露出现代城市景观的匮乏与多义性。

影片开头展示了处在同一个生活维度的两位年轻人的重逢，两人曾共有成长轨迹但又存有无法重叠的生活转折，这次城市的相遇成为化解距离的契机。钟洙毕业后跑兼职渴望当作家，海美则因感觉有意思做着街头跳舞的零工，舍去两人工作的动机来看，他们都是拿着不稳定收入勉强维持生计的人，在生活现状上找到了相似性。与此同时，这次相遇也正处在两人生活的转折点，海美存够了去非洲旅行的钱，钟洙因为父亲的缘故要重新回到坡州打理家务，不论是从适应都市节奏的角度出发还是返回到两人的职业动机来看，他们的追求都是以满足个人为前提的，且颇为不切实际，而实现理想的路径是随心所欲的。他们主动"把悠闲表现为一种个性"，兼职变为"对劳动分工把人变成片面技工的抗议"②，这也为钟洙和海美两人的漫游者身份确立了外在基础。

电影所展现的游荡者气质不止于地理空间层面的行动，还涉及精神内在的漂泊不定。最显著的是布须曼人"Little Hunger"与"Great Hunger"的舞蹈，象征着人的生理需求和精神需求两种生命意义。高速发展的首尔和钟洙与海美的故乡坡州成为两个相互对立的城市环境，一边是消费主义盛行的商业中心，一边是边境线旁以农业为主的乡村，环境差异为漫游者制造出可供游离和选择的广袤空间，这也为钟洙和海美两个同样享有漫游者身份的个体作出区分，扩充了漫

① 本雅明. 发达资本主义时代的抒情诗人[M]. 王才勇, 译. 南京: 江苏人民出版社, 2005: 14.
② 本雅明. 巴黎, 19世纪的首都[M]. 刘北成, 译. 北京: 商务印书馆, 2017: 121.

游者的身份表达。钟洙虽一心想当作家,除了在家乡和首尔之间游走之外,钟洙缺乏源于自身身份的个人认同,一是与父母的关系的缺乏,母亲抛弃了他和父亲,成立了新的家庭,始终处于失联状态,而父亲的愤怒调节障碍让他无法认可父亲的权威并选择回避。再来看钟洙和海美两人保持着暧昧的"朋友"关系,钟洙在面对海美时的冲动和殷切,更是反映出他在这段感情关系里的模糊不确定性,因此,他只是看似获得了选择的主动权,但他仍是受外界搅动着的被动个体,他更像随风变换方向的旗子,所实现的实际上是想象中错位的自由。相比之下,海美似乎打破了漫游者的漫无目的,谈论着自己的现状和对非洲自然精神的神往,看起来要有主见和目标得多,然而当她从非洲回来后,海美的生活开始依附于他者的存在,迷失了个人选择,又或者说,海美的游荡所忠实的是基于猎奇的动机,满足自我漫游身份的现实实现,而非个人生命意义的真正追寻。

事实上,游荡者透露出极为符合这一形象本身描述的辩证态度,他们极力摆脱循规蹈矩之后,选择以注视城市来回应现实的真相,殊不知自身已然也变成了现代图景中的一份子,形成互文关系,"就像一面镜子反映在另一面镜子里那样,这种新奇幻觉也反映在循环往复的幻觉中"[①]。这似乎把现实社会指向虚无的圈套里,揭示出漫游者最后的宿命,注定走在真理找寻和自我迷失的循环之中。那么反观被钟洙形容为"韩国盖茨比"的富家青年本,他更像一个神秘诡异的幽灵,游离在人际关系之外,并不被基本的生之需求所阻挡。本可以抛弃现世的道德与价值观的束缚,混淆工作和玩乐,在外界看来,他是物质充裕和精神富足的人,可是他一直结交新的女性,重复无休止地寻找"塑料棚"并烧掉的过程,让本陷入了自我营造的快意之中,其本质是精神满足需要通过外界刺激来弥补,完成物质上的献祭。本讲述自然道德是一种"同时存在",形容自己"既在这里,又在那里。既在坡州,又在盘浦。既在首尔,又在非洲",将不同地域勾连在一起,这种对身在何处不以为意的背后是现实虚无导致的结果。

李沧东导演说电影的主题是愤怒,在城市现代化进程中,社会矛盾日益加剧,阶级和制度等问题愈来愈固化,加上社会结构已经定型,韩国社会的当代年轻人不再像过去那样拥有改变的希望,《燃烧》是由这种愤怒开始的。游荡者漫不经心地游荡在城市,看似毫无目标地面对戴着虚无镣铐的现实生活,电影中挖掘的不再是愤怒的源头,而是采取隐匿的方式,展示愤怒发生的结果,游荡这一

[①] 本雅明.巴黎,19世纪的首都[M].刘北成,译.北京:商务印书馆,2017:22.

行为本身便是最好的态度表明。游荡者在城市闲逛成为人群的一部分,又与人保持距离观察着他们,"本雅明通过游荡者的目光来发现历史,游荡者既是历史的见证者,也是历史本身。"①电影里创造出三个相似而不相同的角色,他们也有如首尔城市的见证者,与城市若即若离,达到布莱希特式的间离效果。作为观众的我们,也能借此观察到韩国城市发展的现代化问题早已不再是因差异造成贫瘠,而是一种普遍而广泛的精神空虚。至于何以至此,李沧东在电影中展现出了另一维度,化为一层有关时代的隐喻。

二、生命的舞蹈:燃烧意象与女性角色塑造

《燃烧》(Burning)其名,字面意义上是一种发热、发光的化学反应,将"火"和"光"两种象征物纳入同一现象,使得"燃烧"这一词具有了多重表征和意指,一面似乎是燃尽后的消失,一面又带来短暂的明亮。"站在年轻人的角度来看,现今大多数青年人,或者愤怒或者因无助连愤怒感都无从表达,只是在心里积压着,甚至都不曾意识到自己怒火中烧。"②李沧东这样评价着韩国社会的当代青年,电影中关于"燃烧"的表现似乎也应和了这一无处安放的情绪,人物关系和社会环境被这个情境中心铺设开来,形成叙事内部的巨大闭合,营造电影特有的想象空间。

燃烧,首先表现为一种可见的现象。本为自己做饭,钟洙烧掉母亲的衣服,经过燃烧加工或销毁的物质,最终成为操控和占有的一方,对现实加以重塑达到个人满足,如本所言,吃掉食物"就像人类向神奉上祭品那样",自己的烹饪过程犹如献祭。也因此它是一种可感知的过程,海美在非洲所见的晚霞,不再停留于单纯的昼夜更替与光明,她委婉地将生命无力与转瞬即逝的晚霞联系在一起,寄寓了她面对死亡的想象与希望。再有本烧塑料棚的爱好,钟洙理解的是真正的放火行为,但实际可能是对人的杀戮,和燃烧一样最终化为灰烬,是另一种毁灭。我们无法辨认愤怒是否为引发这些结果的直接原因,它与年轻世代心里的无名火一样,成为电影中有意识的留白。

究其出现的原因会发现,社会情境固然与愤怒有关,但仅靠外部关系的讨论,也许无法更深入地了解电影整体的意图所在。所以回到制造"燃烧"的火光

① 汪民安. 游荡与现代性经验[J]. 求是学刊,2009,36(4):24.
② 李沧东,范小青. 历史的缝隙 真实的力量:李沧东导演访谈录[J]. 当代电影,2018(12):26.

上,回到人的欲望本身,集中在人物关系的内部会发现,海美的存在是串联起整部电影的最大悬念。

一方面,海美游走于两个男人之间,成为打开钟洙和本两个阶层桥梁的角色,但单从功能角度来理解不仅有将女性符号化处理的嫌疑,也把全片推向类型化的结构当中,旁逸斜出的片段成为不知所终的废笔。不如以反证的方式来破除悬置在海美身上的疑点。女性主义理论认为电影中的女性不是作为能指而存在,而是作为父权意识形态的符号来表现的①,也就是说,女性的形象总是依随着男性展开,女性是被动的他者。海美和钟洙的关系里,女性一直是主导关系进展的一方,最终她将钟洙调停在含混的朋友关系之内。而海美的行动和思想始终是难以捉摸的,她因为长相被嘲笑而整容,攒钱去非洲旅行却拖欠着卡贷,被世俗所束缚又抽离其中,这些来自她自主选择的结果,超越了简单对应的符号价值。在和本的两人关系里,她带来了钟洙这个第三者的情况,也让本意识到两人关系的特殊性,甚至心生妒忌。另一方面在于海美追求生命存在的问题,这是她复杂矛盾的地方,进一步确认了主体的不可知性。两次跳起的布须曼族舞蹈,一次是在聚会中的表演,一次是她全然不自知的内心冲动,首先"Little Hunger"与"Great Hunger"的舞蹈本身就承载了对肉体和精神状态的不同指向性,与海美的"橘子""猫"和"水井"联系起来,构建起了她追求精神愉悦的 Great Hunger 形象,由此进一步辩证地认识她和本、钟洙的暧昧关系,海美可能是唯一承认空虚、直面空虚的人。在日落这场戏中,海美脱掉了上衣在晚霞中起舞,围绕她的是充满了政治元素的太极旗与朝鲜广播,意识形态也就是更庞杂的社会环境时刻笼罩在画面之后,拉扯人的命运,除此以外,更宏观的自然力量也在她的身边拓展开,月亮、风声还有荒草地,海美忘情地舞动着 Great Hunger 的双臂,一切有形和无形的符号都成了她的陪衬,与她的精神释放形成对照关系。

来自男性凝视的目光并没有被彻底舍弃,海美的身体仍然是被观看的幻想对象,海美主动进入被观看的位置进行的自我情感的释放,除了对照出男性观看的想象行为的脆弱,是女性打破自我和外在局限的二次突破。舞蹈填补了逻辑中的漏洞,聚合起了橘子代表的现实匮乏和水井所替代的生存困境,把海美的出身和性别一并抛在脑后。的确,在钟洙口中那个他所爱的海美,或许是消解个人性幻想对象,是一段燃烧起钟洙生存欲望的男女关系,而对于以满足内心欲望为

① 秦喜清.电影与文化[M].北京:北京时代华文书局,2015:172.

一切准则的本,海美是如"塑料棚"一样可以烧毁的玩物,海美舍弃了脸谱化的存在,成为飞蛾扑火的象征,真正在个人的选择和承担里穷尽自己去找寻生存的意义,燃烧如同谜面贯穿在三人关系里,推翻了纯粹阶级和性别带来的简易判断。

经验层层叠加,通过希望和恐惧的指涉,反复重新定义自身;此外,通过最古老的语言——隐喻,它不断地在似与不似、小与大、近与远之间比较。于是接近一个特定经验时刻的行为同时包括探究(近者)和连接(远者)的能力。① 不可否认的是,《燃烧》中还存在大量的符号和悬而未决,它们构成了一个不稳定的符号系统,尤其是在不同文化背景和意识形态的情况下,《燃烧》留下了丰富而多义的阐释空间,这也是电影的玩味之处。

三、存在即真实:一次影像实验

巴赞在评价电影《偷自行车的人》时指出,电影中的日常事件"不是特定事物的符号,不是必须让我们相信的一个真理的符号,它们保持着自己的全部具体性、独特性和事实的暧昧性"②。这也是他在讨论电影真实美学的时候,对现实暧昧的肯定。这种真实既是在肯定电影还原现实的复杂性,也对电影的写实表现提出要求,恢复和展示现实的不同层面,以拓宽电影题材和形式的边界,巴赞从理论层面对电影本体论和创作提出了要求。

《燃烧》中不乏对真实的讨论,影片出现了不少以长镜头记录的日常瞬间,让观者身临其境——南山塔反射的光,海美的独舞,奔跑的钟洙,但镜头在连接上似乎又缺乏具体而明确的逻辑性,观众难以投入某一个角色或者价值体系中,产生共情或理解。李沧东一以贯之地保持着自己的诗意写实,电影看似保持着一种真实性,但由于点到为止的人物关系、叙事线索,一切都走向了扑朔迷离,导演对此也曾说出过自己的想法,"我希望能有一部让观众思考电影是什么的影片。这就得让观众在观影过程中能充分感受到电影的特质,体验到电影才有的快感"③。李沧东在《燃烧》提出问题的方式,仿佛是对现实所谓真相的模仿,用人们惯常理解真相的思维去展现矛盾和现实的不可简化,观众沿着这种逻辑无法获知结果,迷失在不确定的真实当中,使影片最终成为反思现实的起点。他在电

① 伯格.讲故事的人[M].翁海贞,译.桂林:广西师范大学出版社,2015:20.
② 巴赞.电影是什么?[M].崔君衍,译.北京:商务印书馆,2017:288.
③ 李沧东,范小青.历史的缝隙 真实的力量:李沧东导演访谈录[J].当代电影,2018(12):27.

影内部创造了一个特定的叙事空间,从实践层面完成了一次对电影本体论的讨论和探索。

最典型的是关于电影结局的推测。通过叙事视点的变换,钟洙由主视角变成了被观看的对象,加上加入了客观拍摄本的叙事镜头,关于《燃烧》结局的解读,自然产生了意义的错位。一种说法是钟洙在本和海美的关系中找到了小说的灵感,结尾的刺杀是钟洙在写作中完成的一次自我想象,也有把钟洙杀死本完成了内心的复仇作为现实解答的说法,更为残酷和绝望。这次杀戮可能是真实的复仇,也可能被完全颠覆为想象的虚构。

在电影结束时,作为观众的我们或许还未意识到,这个借助悬疑类型的框架搭建起来的影像可能是一次电影实验,结局质问了从始至终都在随钟洙的视点获取信息的可靠性,观众置身于电影所创造的感官世界,化身为电影银幕前的漫游者,借助于游逛,连续的空洞的时间打开了各种各样的缺口,时间总是以并置的空间的方式来展开,并由此形成了一个饱和而丰富的星座,而不是一串连贯而空洞的历史念珠。① 这为符号的不稳定性提供了一种新的解释,电影中任何事物的出现其实都带有符号的作用,原则上在符号之间取得的关联才足够保持电影的完整性,而《燃烧》的叙事结构不再局限于讲述一个完整的故事内容,甚至进行了一系列的留白处理:干枯的水井是否存在? 响起的电话究竟来自谁? 猫是不是 Boil? 逻辑的融洽和现实存在的可能性都不是叙事的重点,随角色进入同样生存情境的体验超过了解构一个故事本身。这种对统一视点的怀疑向观众提供了跳出故事框架的契机,我们完成的不只是观影过程中一次性的共情体验,更重要的是发现藏匿在叙事表象身后的社会维度和思想空间,可以说这是对观众心理预期的一种悖反,借助悬疑类型撕碎了人们自己掉入的圈套,从而提供了反思电影本身的空间。钟洙不停地在旷野上奔跑,光线伴随着谜团越来越昏暗,这时也许现实本身就没有真相的存在,愤怒没有指向,所有人只是倾向于给出一个答案说服自己。

《燃烧》选择呈现事物。就如与"燃烧"这一题眼遥相呼应的画的出现,这幅作品是画家李沐相以龙山惨案事件为主题创作的作品。画中燃起的火焰和画廊的一片祥和形成反差,画里的苦痛被当作文化商品来消费,死亡和生机平行再交汇在一起,电影只是展现场景,不作细致的刻画,消费主义和人道精神漂浮在这

① 汪民安.游荡与现代性经验[J].求是学刊,2009,36(4):24.

个画廊和家庭餐桌旁,无法把握真正的面向。此刻,本和钟洙也出现在同一场景,这幅画也成为两人关系一道模糊的渐近线,现代的生活方式和个人的界限被轻易地打破了,而背后的想象是超越了阐释的。李沧东把他所关注的放进电影,他对现实的质疑像一张充满弹性的蛛网,覆盖在电影内部,反过来也重新包裹起电影这一媒介,是无法撕裂开的,真相游走在电影的内外虚实之间,是对电影所呈现的现实、承载的功能价值的反问。

巴赞在他的年代追问"电影是什么?"时,他并未希求得到任何终极答案,他的态度始终是流动的,正如他认为"现实存在先于含义"[①]。巴赞相信世界本身有其意义,只要我们仔细聆听,克制自己操纵世界的欲望,我们就会发现自然世界正对我们发出一种模糊的讯息。这种"通过世界制造的意义"(本质)与"世界"(存在)之间的对立观念来自萨特。与其他艺术相比,电影天然地能捕捉到流动在我们周围的模糊世界的意义。[②] 站在当下的李沧东导演也通过《燃烧》对电影本体发问,偏离电影观众的期待,揭示出由于媒介习惯和现实含混的特质,人们真实的感官体验里所企求的真相存在于可知与不可知之间,因为比起真相,人们倾向于选择相信既定的事实。返归电影中的三个角色,他们尽管命运与选择不同,最终都走向了相似的结局,共通的则是生命中的虚无。他们向往的真实不过是依赖物质客观性去化解心中的愤懑。这是一次关于人物塑造和真实世界经验之间交互作用的探讨,强烈的写实是对所谓形而上的东西的审视,重新审视了电影创作的维度。理论语境的差异与时代的局限,让有些价值选择变得更为理所当然,往往忽略所谓真实本身的形成过程,越过感知和判断,寻求加码的奇观刺激,《燃烧》回归电影原初的"真实"当中,像是李沧东对"电影何为"的反诘。

① 巴赞.电影是什么?[M].崔君衍,译.北京:商务印书馆,2017:272.
② 安德鲁.经典电影理论导论[M].李伟峰,译.北京:世界图书出版公司,后浪出版公司,2013:144.

从精神分析角度解读电影《肉与灵》

王一诺

匈牙利电影《肉与灵》的文本创作与精神分析理论深刻契合。本文将从精神分析理论的角度出发,分析电影文本中反复出现的男女主人公的梦境物象、人格的残缺修复和自我的形成,同时结合影片视听元素的分析,共同展现导演伊尔蒂科·茵叶蒂在该部影片中所体现出的对现代社会中情感关系和人格构建的深刻思考。

一、序　　言

2017年上映的匈牙利电影《肉与灵》是由女性导演伊尔蒂科·茵叶蒂执导的一部小众文艺爱情片,该片凭借着其独特的影像风格和细腻的人物情感斩获了第67届柏林电影节金熊奖最佳影片的奖项,同时获得第90届奥斯卡金像奖最佳外语片提名。影片在怪诞的超现实主义的风格下讲述的却是一个围绕人类自身感情的亘古不变的话题,即爱情与肉体、爱情与精神、精神与肉体之间的关系。

该片的主线故事发生在一个十分怪异的地点:屠宰场。屠宰场里的财务总监安德和新来的质量检测员玛丽亚是两个非常特殊的人,他们既有着孤僻、古怪、残缺的共性,也有着不同于彼此的特性,但这两个同又不同的人却总是做着相似的梦。两人在梦中相识,依恋着彼此。也正是因为这特殊的梦,将现实中的两人捆绑在一起,在现实生活中两人经过不断努力和尝试终于获得了肉体与灵魂的交融,同时也在此段关系中慢慢形成了完整的人格,成全了自己,获得了爱情。

为什么要从精神分析的角度去分析这部影片?是因为影片本身就传达出了

电影导演伊尔蒂科·茵叶蒂对电影中精神分析理论的深刻理解和准确运用。在该部影片中，梦境不仅贯穿着电影的始终，还不断推动着叙事情节的发展，导演对梦境的表现塑造和弗洛伊德对梦的释意分析深刻契合。在人物形象设置上，男女主人公的特性显现出的是"本我"与"超我"的二元对立和共通共融。通过情节的不断推演，最终实现了主人公们从残缺的人格结构到完整的人格结构的变迁，这一点也和弗洛伊德的人格结构理论意味相投。另外，在对女主人公玛丽亚的人物形象的塑造上，更是结合了拉康的镜像理论来进行展现，但该片中的"此镜非彼镜"，女主人公玛丽亚也并非镜像阶段的婴儿而是一位成年女性，所以笔者认为该片中对镜像理论的深刻实践，实则是对拉康镜像理论的多元解读。最后，该片有着极致的视听特色，导演对视听元素的极致处理同样也推动着整部影片的叙述发展，烘托着影片的叙事氛围和超现实的影像风格。笔者试图在精神分析理论的引导下分析电影文本《肉与灵》，找到导演在创作此影片时的理论依据与深度思考。

二、电影《肉与灵》中贯穿始终的梦境

弗洛伊德在其精神分析学方面的著作《梦的解析》中提到梦的产生和被压抑的欲望有着密不可分的关系，当我们的心中潜藏着未实现的愿望时，梦就随之产生了。梦的意义在于揭示人们内心深处的欲望，这种欲望可能都不为自身所知。这里就要提到弗洛伊德的另一个观点——"意识、前意识、潜意识"，意识能被人们的大脑感知，人们依据意识产生行动的知觉，但人们内心深处的欲望往往处在潜意识层面，潜意识是人们真正的精神现实，在日常生活中被意识审查，藏在内心深处往往不为人所知。当夜晚来临，意识开始逐渐松懈时，人们的潜意识就会慢慢在人们的梦境中通过"凝缩、置换、再度矫正和表现条件"的四大梦境生成原则进而显现。

在电影《肉与灵》中，梦境贯穿了电影始终，它不仅参与了叙事，同时还是主人公精神世界的呈现。首先，影片刚开始便是一段主人公们的梦境：寒冷的雪天在森林的深处，一头公鹿和一头母鹿相遇，他们似乎之前从不相识，公鹿主动走向母鹿身旁，鼻息的交汇在寒冷的冬日产生了阵阵热气，相识后两鹿又向森林深处走去。接着影片来到了现实世界，通过对白的陈述，可以得知，男主人公安德是一个非常孤僻的人，同时又有着深深的自卑。他手臂残疾却是屠宰场的高

层,由于这种孤僻与自卑,他几乎一年四季都坐在办公室,很少下楼到屠宰场视察真实情况,他不愿与人进行精神上的交汇,将自我保护得严丝合缝。在梦中,他就是那头健壮又秀美的公鹿,它拥有健壮的躯体、完美线条的鹿角、自信的眼眸,他愿意漫步在皑皑白雪之中,愿意主动靠近尚未熟悉的同类。而这梦中的公鹿不就是男主人公安德内心深处的愿望吗？潜意识里的安德渴望着他人或者说异性进入他的内心世界,渴望灵魂上的交流,同时也渴望拥有健全的身体。而梦中出现的母鹿,就是女主人公玛丽亚。玛丽亚在现实生活中,也同样是一个非常孤独的存在,她的孤僻使同事们将她归属为"异类"。她有着严重的人际交往障碍和强迫症,时刻遵循着现实社会中的各项规则,现实的冰冷和自我的不健全让她无法在现实生活中获得快乐。在梦中,母鹿的形象是灵动且轻快的,它完全适应公鹿的靠近没有闪躲,在梦中的她获得的是本能的快乐和愉悦。在影片这第一段的梦与现实中,导演就明确交代了两人的特质和关系,而这一段梦其实就是男女主人公在现实社会中未能满足的基础愿望的达成。随着叙事的推进,而后又出现了九段梦像,均对应着主人公们在其潜意识层面的欲望表达。如第二段梦境,公鹿透过层层树木的遮挡远远地看到母鹿的身影,她亦奔跑亦踱步,但并看不甚清,只能依稀看到母鹿的轮廓。母鹿回头望向远方,眺望着期待着公鹿的到来。这一段梦境在意味着两人之间存在的距离和隔阂之外,还表露着男女主人公对彼此到来的渴望和对彼此追逐的愿望；又如最后一段梦境,产生最后一段梦境的现实因素是男女主人公终于结合在了一起,达到了灵魂和肉体上的统一,彼此敞开了心扉。所以在这最后一段梦中,公鹿母鹿均不见身影,意味着男女主人公潜意识里的愿望得以达成。

由于心理审查机制的原因,人们的欲望一般不会直接在梦境中得以显现,梦境往往都会进行一定的"乔装",用其"显意"的部分即外在显露的样貌迷惑人们的心理审查机制,从而体现梦所真正体现的"隐意"部分。而这个从显意通向隐意的桥梁就是梦的"凝缩"原则,梦的含义深度与其凝缩的程度往往是不可预料的,其内核可能是由多元甚至互异的潜意识所支持的。梦生成的另一个关键步骤就是置换。置换就是把产生于潜伏层的梦思进行转换,并通过捕捉与梦思伴生的能量,把它重组成在梦的本文表面的、外观上是无意义的心象。这是一种生理能量的"置换"。凝缩与置换合在一起,就是梦的生成的两个主要步骤。[1]

[1] 布朗,郝大铮.电影：精神分析学观点：当代西方电影理论讲座之四[J].电影艺术,1988(1)：54.

在《肉与灵》中,鹿作为被男女主人公所"置换"了的梦中的形象,有着其特殊的含义。鹿在人类的文化形态的认知上,所涵盖的意义是多元的。一般来说,鹿往往含有纯洁的、神圣的意蕴;鹿角是神圣、力量的象征;鹿头是灵动、传神的象征;鹿身是迅捷、活泼的象征,是"超我"的存在。但同时,在弗洛伊德对梦的释义中,鹿还作为性欲的代表,是人类在梦境中对本我寻求生理愉悦的诉求。也正是因为鹿这一物象的多元含义,对于精神和肢体有残缺的男女主人公来说,鹿的形象其实是各自理想中的完美形象的置换,也正是男女主人公在梦中会以"鹿"这一物象作为展现自身愿望的隐意物象的原因。

三、电影《肉与灵》中不断完善的人格

对应精神构成的"意识、前意识、潜意识"三个层面,弗洛伊德在1923年《自我与本我》一书中又提出了精神分析结构理论的三大部分,即对应意识的超我、对应前意识的自我和对应潜意识的本我。本我是原始欲望和诉求的代表,遵循快乐原则;自我是现实中对自身的审视,同时调节着本我和超我之间的矛盾,遵循现实原则;超我是道德规范和良知的代表,约束着本我的冲动并监督着自我,遵循道德原则。

关于《肉与灵》这部影片中人格结构理论的分析,未见系统分析论述,只有部分影评人认为该影片就是讲述精神上的情感如何转化为肉体上的满足,即从超我的感情到本我的感情,最终使两人感情达到人格结构中的完形和协调。但笔者对于此类观点抱有质疑的态度。在笔者看来,男主人公安德和女主人公玛丽亚虽然有外在特征的相似,但其内在却有着巨大差异。

首先,在男主人公安德的人格结构中,安德有着"本我"的生理性冲动:他在做心理调查时忍不住盯着心理医生的胸部;在情路曲折时,找来自己的前任以寻求生理慰藉;在屠宰场需要被心理调查时,在意利益的归属;在心理受伤时,对物品进行宣泄、实施暴力行为;等等。这些都证明了男主人公安德的人格结构中的本我性,同时安德人格结构中的自我也在本我显现时对其加以约束,比如在安德窥视完心理医生的胸部时会被动道歉,会抑制本我的欲望等。但在安德的人格结构中,超我实则是相对残缺的,他能与异性进行生理上的欢愉,却不能接受异性进入自己的精神世界,所以他呈现出了孤僻、难以接触的一面。他的超我是空虚、孤独、无人能够契合的。直到梦境中与女主玛丽亚的相遇,他才又一次允许

他人走进了自己的精神世界，代表着"超我"意识的鹿像在其梦境之中与母鹿（女主玛丽亚）纯净的精神情感被男主安德所接受，进而完善了自己的超我人格，使安德的人格结构得以完善。

其次，女主人公玛丽亚人格结构的缺陷和男主安德却恰恰相反，玛丽亚在影片中是以一个"超我"的形象生活在现实社会中。她有着极强的规则意识和道德约束，如：她和男主安德第一次见面打招呼时，必须站立起身互相握手以表相识；严格按照规则，对于屠宰场的牛肉质量，以毫米之差评定为B级；生活的屋子里干净整洁得似病态，晾晒衣物的夹子颜色都必须按照一定的排序摆放；无法从性关系中获得愉悦，抵触他人的碰触；等等。这些都证明了玛丽亚在影片中的"超我"形象。所以在梦境中的母鹿其实是女主玛丽亚本我的梦境表达，鹿的形象对于玛丽亚来说并不是超我的象征，反而更是玛丽亚本我的化身。尽管梦境中母鹿并没有出现生理性本能的相关画面，但在梦境中女主玛丽亚的天性得以解放，在现实生活中无法实现的快乐自由的欲望得以满足，同时鹿这一物象所隐喻的本我对于性的生理诉求尽管被玛丽亚所遗忘，但其内心深处不被察觉的性渴望也通过梦境中的这一物象借以表达。所以玛丽亚才会在描述自己梦境时以快乐来加以形容，也正是梦境的不断推进让现实中的玛丽亚感受到了在超我的抑制之下本我所带来的愉悦，从而促进了女主玛丽亚自身人格结构的逐渐健全。在影片的最后，女主玛利亚能够感受到本我在力比多的促使下产生的愉悦，能明确地展现本我所带来的情感，她的人格结构也在最后得以完善。

关于男女主人公人格结构的缺陷其实在影片开头导演就已经予以暗示，导演用一段对比式的镜头介绍男女主人公的出场：女主人公玛丽亚的出场是看向玻璃上映出的自己，但玻璃折射出的自己并不是完形，隐喻着女主玛丽亚的人格的残缺；男主人公安德看向窗外的阳光似乎很舒适，下一个镜头却是残疾的臂膀，隐喻着男主人公的人格的残缺和对精神情感的向往。所以《肉与灵》并非是在讨论两个人从超我情感到本我情感的转化，而是超我和本我是如何在一个人的身上进行不断的交织融合最终达到本我、自我、超我三者的协调，也同样是因为个人的人格结构的完善，达成了男女主人公在精神情感和生理情感上的一致。

另外，导演不光是在男女主人公的人物设置上尽显"超我"与"本我"的二元对立，其实在影片的诸多细节处理上，也有着众多隐喻意蕴。首先，在影片中时常出现两种生物，一是梦中的鹿，二是屠宰场的牛，鹿代表着精神化的超我形象，而牛则代表着肉欲化的本我形象。在对两者的呈现上，导演予以鹿广阔的森林

和纯净的白雪,却予以牛狭小拥挤的牛棚和肮脏的泥地,隐喻着现实生活中人们对精神情感的追崇和对肉欲情感的蔑视。另外,牛始终被囚禁在高度工业化下的牢笼里,无论是在狭小的牛棚还是在冰冷的工业链下,牛始终是被控制、被压迫的,隐喻着现实社会对本我的抑制和束缚。同时,导演有意将牛和人做了一组比较,在影片中多次出现,即牛透过牛棚的栅栏看人类、人类透过严密的门窗看阳光。这其实同样是在强调本我的束缚和压抑,以牛的形象观照人类自身。在影片中,类似的隐喻数不胜数,其中有一组镜头——前一个镜头里代表着本我欲望的牛被摘掉了头颅,腿仍然尝试着挣扎,下一个镜头里冰冷的工业链上的钳子就将牛的腿给瞬间折断,再次强调了现代社会对本我的强烈抑制和病态束缚。

导演也借此表达了自己对现代社会的看法,本我与超我、肉体与灵魂并不是二元对立的关系,它们应该相辅相成,但凡有任一方缺失都无法构成真正的人格和真正的情感,而现实社会对人类自身的抑制,其实在导演看来是呈病态的。

四、电影《肉与灵》中对镜像的多元解读

电影理论中经常引用的第三个精神分析学的范畴,是拉康在1949年发表的著作《形成"我"的功能的镜像阶段》中的镜像理论。该理论一般是发生在婴儿的前语言期,婴儿并不是一开始就知道镜子中的人是自己,而是在婴儿发育到6—18个月的时候,开始能从镜子的折射之中用他者的视角认识到镜子中的自己。当婴儿在镜中认识了他者是谁时,也就知道了自己是谁。他者对婴儿的目光和审视也是婴儿认知自我的一面"镜子",婴儿在他者的审视和约束下,逐渐将镜像中的自身内化为"自我",这个阶段被称为"镜像阶段"。

在《肉与灵》中,女主人公玛丽亚的人物设置其实就似一个"婴儿"形象,之所以称玛丽亚似婴儿,是因为玛丽亚在影片刚开始的时候内心并没有形成完整的"自我"。她认知不到"自我"的存在,并且由于不和他人交流的原因,她也无法从他者的目光和审视中认识真正的"自我"。甚至有时玛丽亚会出现将想象和现实混淆的镜像体验,比如女主人公玛丽亚去买手机,透过玻璃橱窗看到里面坐着三位和自己穿着同款同色衣服的工作人员,玛丽亚展露出十分疑惑的表情,驻足仔细观看。

电影中多次出现"玻璃"的物象,在玻璃的投射下,女主人公玛丽亚看向的始终是玻璃后面的人、事、物,却丝毫不在意玻璃所映射出来的自己。并且,在玛丽

亚的生活中,她有着敏锐的视觉,甚至被男主人公安德调侃为"鹰眼",玛丽亚自身也承认自己拥有极好的视力,也正是因为这种视力,让玛丽亚特别关注他者的动作,电影多次给玛丽亚以主观镜头,去刻意强调玛丽亚敏锐的视力和关注他者动作的特点。在拉康的镜像阶段中,也有对此类行为的表述:婴儿的活动能力受到限制,却有极为敏锐的视觉,他看见别人具有他还不具备的协调的躯体和四肢的某种能力,他人的镜像造成了躯体协调的内心映像,婴儿在来自外界的映像内在化的基础上开始形成他的认同。[1]

玛丽亚的形象完全契合了拉康所说的此种特质,玛丽亚眼前人做的任一小动作都被她尽收眼底,包括心理医生手指不停地敲击桌面、公园里情侣的拥抱接吻等等,但由于玛丽亚的人格缺陷,她始终难以将这一切内化形成自我。直到她与男主人公安德在梦中相遇,她逐渐对安德产生兴趣,她在和安德交流后回家用玩具小人或者道具对发生过的情境进行搬演。在此过程中,她愈发在意男主人公安德对她的看法,此时的安德对于女主玛丽亚来说就似一面镜子,从安德对她的不断审视和发问中,玛丽亚不断形成了对自我的认知。在不断的重复搬演中,女主人公玛丽亚也在内心不断强调了"我"的形象。

在电影中,导演也从现实和梦境两处着重强调了此时的女主人公玛丽亚认识到了"自我":一是在现实生活中玛丽亚与安德约会前,玛丽亚拿起了一个不锈钢的工具。这是玛丽亚在电影中首次通过可映射的工具观照自己,这时的玛丽亚用他者的眼光审视着镜中的自己。二是在第七段梦境中,女主人公玛丽亚化身的母鹿,站在平静的圆形水池旁,湖面投映出母鹿完整清晰的样貌,隐喻着女主人公玛丽亚在经过了"镜像阶段"后形成了对"自我"的认知。可以说,女主人公玛丽亚在对情感的不断追寻中逐渐找到了自我,完成了属于自己的"镜像阶段"。

五、电影《肉与灵》中的视听意蕴

本文除了探讨视听元素对电影叙事的促进作用外,更大程度上是分析其对电影精神分析层面的辅助。在电影的前大半段时间内,该电影画面的色调呈现出性冷淡的影调风格,颜色多以极致的白色辅以刺眼的红色,白与红的搭配多次

[1] 布朗,郝大铮.电影:精神分析学观点:当代西方电影理论讲座之四[J].电影艺术,1988(1):55.

出现在屠宰场内的各个角落,如屠宰场工人们的工服、屠杀牛之后被溅满血渍的白色地板、女主人公玛丽亚家的装潢设计、女主人公在自杀时洁白的身躯和喷涌的血液等等。结合梦境中颜色所显现的精神特性:白色代表已知,红色代表热烈、激情、创伤和危险,导演用极度对立的颜色烘托出的是现代社会下所隐藏的人性的剧烈矛盾,隐喻着在高度文明的现代社会下对人们本我诉求的抑制和束缚。

同时,女主人公家白色的大量使用对于女主人公玛丽亚的人物塑造有着辅助性的作用,大面积的白色使玛丽亚的家看上去不像是家而是冰冷的病房,隐喻着玛丽亚存在的精神问题。而后,在女主人公玛丽亚和男主人公安德在影片最后达成肉与灵的协调后,画面中颜色的尖锐对立消失了,整个画面的色调变得和谐一致,也表达着男女主人公最终达成了灵魂与肉体的协调和个人人格结构的完善,真正的世界展现在男女主人公眼中。

其次,音乐在该部影片中运用得较少,片段式出现的插曲,多是以烘托叙事氛围为主要功能,如区分梦境时所使用的空灵的轻音乐等。但是一首由民谣女歌手 Laura Marling 所创作的 What He Wrote 可以称为该部电影的灵魂之曲,除了参与电影叙事之外,这首歌曲还有着其特殊的意蕴。

该曲在电影中共出现三次:第一次出现是女主人公在听从心理医生的建议后,决定使用音乐作为舒缓自己恐惧情绪的良药。这时女主人公孤坐在自己家中用录音机放着这首歌曲,空灵的声音和舒缓的节奏配着画面中孤独的红色吊灯与毫无光线的冰冷白墙,尽管音乐本身被定义为"恋爱音乐",但在此时的女主人公玛丽亚听来却多为恐惧。该曲在此处隐喻着女主人公玛丽亚自己内心精神世界的矛盾,提示着后面将会出现的女主人公的自我消亡。第二次出现是在女主人公玛丽亚准备自杀时。当音乐唱到歌词"我已破碎"时,女主人公用玻璃割破了自己的手腕,鲜血喷涌而出,极度的白色和刺激的红色再次极端对立出现,使人不难想起音乐第一次响起时,导演予以的红色吊灯和白墙的暗示。作为"恋爱音乐"的第二次出现和女主人公的自杀行为显现出完全的背离,此时的女主人公玛丽亚好不容易找回的本我的愉悦消失殆尽。男主人公的拒绝和离去使女主人公玛丽亚无法找回自我的存在。第三次出现在最后空荡荡的梦境中,而这时的女主人公玛丽亚已经和男主人公安德重归于好且构成了完整的感情与人格,没有了红色和白色的极端对立,展现的是平静的梦境,隐喻着这首"恋爱音乐"的感情的最终实现。

六、结　　论

　　作为以人物为主要驱动力的小众文艺爱情片，《肉与灵》的成功是肯定的。首先，电影在很大程度上体现了导演伊尔蒂科·茵叶蒂对精神分析理论的娴熟运用。其次，导演在对人物关系的设立上也煞费苦心，在确定其二元对立的基础之上又交代了可以相互共融的可能性，在影片开头提出了矛盾和问题的同时在片尾也清晰地向观众作出了解答，而这解答的过程就是观众所观看的这近两小时的主人公们的感情变化与自我人格的不断修复。

　　贯穿电影始终的，还有导演对于现代社会的思考和批判。她用极端的态度和影像处理方式使影片整体充斥着强烈的隐喻，即对现代社会体制下超我体验的批判和人们人格缺失甚至病态的控诉。

　　主人公安德与玛丽亚无疑是幸运的，他们在导演的处理下完成了对自我和他者的认知、完成了对自我人格的修复完善，最后还满足了其潜意识深处的愿望。但对于现代社会生活下的鲜活存在着的大众来说，这种极端的矛盾和个人的病态仍存在着。在影片完美结局的背后，留给人们的是深刻的自我反省和对社会的强烈批判。

镜像之维下主要人物设置的"两生花"模式
——以《她比烟花寂寞》为例

邢艺凡

一、"两生花"——花开并蒂、天各一方

（一）"两生花"模式的定义

人物设置是剧本构思中一个极为重要的问题，主要人物设置是人物设置的基础。影视作品中主要人物形象的成败得失，对于影视作品思想与艺术的成败得失具有整体意义和决定意义。

主要人物设置有多种模式，国内对于主要人物设置的模式并未作过详细的分类，但有几种模式屡见不鲜。而当我们提到传统的"两生花"模式，不免提及波兰导演基耶斯洛夫斯基1991年的电影《维洛妮卡的双重生活》。这部电影由一位演员饰演两个不同的角色——法国的维洛妮卡与波兰的维洛妮卡，她们拥有相同的名字和相同的身体，命运却截然不同。在同一时空中，素不相识的两个人却有着惊人的相似性，这是一种非理性的神秘主义。一方的死亡终结了这种非理性的巧合，并给另一方留下了永恒的孤独。再早一些，我们可以追溯到中国电影史上1933年郑正秋导演的《姊妹花》，胡蝶一人分饰两角，孪生姐妹大宝、二宝都是当家花旦，两人不同的遭遇反映了20世纪30年代的社会状况。这些文本都是传统的"两生花"模式，通常由一人分饰两角，主人公特点表现为外表特征完全相同、内心世界不同导致命运的走向不同。

随着越来越多的双女主角电影进入大众视野，不断拓宽了传统"两生花"模式的定义。为了更好地表现"自我"意识的产生，为了使女性人物塑造更加复杂、深刻、丰满——"两生花"模式不应再一味地追求外表上的完全相同（一定要用同一演员分饰两角），而是产生了传统"两生花"模式的变体，或者说是一种进阶。

在此,笔者讨论的就是这样一种"进阶"了的两生花模式。"两生花"模式作为一种主要人物设置的模式,主要呈现出两位女主角外表一定程度上相似(以形成相互"观照"的前提)、内心世界极大不同的特点。两位女主角的关系通常表现为家庭关系、情感关系、竞争关系、同学关系或者是在性格表现上的矛盾关系。

(二)"两生花"模式的特征

两位女主人公在彼此接触、相互异化的过程中互为镜像,常常表现出外表特征(身材、容貌、服饰、表情、声音、姿态和风度等反映出人物的职业身份、社会地位、生活处境、修养教育等特点)一定程度上的相似与内心世界(人物的精神领域,包括认识、情感和意志三个方面的心理活动)的极大程度的相反。

二、拉康镜像理论框架下的"两生花"模式

(一)拉康镜像理论综述

(1)拉康镜像理论的提出

雅克·拉康是法国现代最有代表性又最具争议的精神分析学家,同时也是一位影响深远的原创性思想大师。拉康于1936年在第十四届国际精神分析大会上所提交的论文《镜子阶段》是他在精神分析领域进行的首度理论创新,"镜像阶段"理论是拉康思想中的第一个关键性环节。

一般认为,拉康的镜像阶段概念是他对法国心理学家亨利·瓦隆的比较人类儿童与动物的镜前反应行为的"镜子测验"、弗洛伊德的自恋理论以及黑格尔的主奴辩证法进行创造性综合的产物。① 镜子阶段始终被拉康看作一种坚实的理论化范式,他保留了该范式的价值来说明人类的自我意识、侵凌性、竞争、自恋、嫉妒以及通常对形象的迷恋。②

拉康将弗洛伊德的自我观念称为骗人的现象,他强调人们一直误以为的一个独立存在的个人主体(自我)其实是一个幻觉意义上的想象骗局。"我"从一开始其实就是一个虚无,是一个操作上的观念。弗洛伊德假设的自我的发生实际上是一种意象的开裂,这种开裂没有形成一个自足的主体,而是成为一片阴黑的舞台。以后这个被称为主体的舞台将会终其一生上演伪我与他者的斗争的悲

① 严泽胜.镜像阶段[J].国外理论动态,2006(2):58.
② 霍默.导读拉康[M].李新雨,译.重庆:重庆大学出版社,2014:36.

剧。这个镜像最初表现为镜子中的"我"的形象,而后是"我"周围的人,包括我们的父母、长辈、相仿的玩伴的目光、面相、行为构成的反射式的镜像。虽然这些"镜像"都来自外部,但都会转换为我的"心象",这个心象的来源就是自我认同。

(2) 镜像阶段

拉康把个体的镜像阶段理解为一次认同过程,这一过程可划分为三个环节。

首先是具有统一性和可控性的镜像的形成。[①] 统一性指的是在镜子阶段,婴儿看到了自己在镜中的形象,第一次意识到自己的身体是具有一个整体的形式的。而后,婴儿通过自己身体的运动来掌控这个形象跟随自己运动,这种可控性使婴儿体验到掌控的快乐,并且对这种掌握的感觉产生了预期。

其次是与镜像形成对比的婴儿身体的现实情况。这种完整与掌控的感觉与婴儿对自己身体的支离破碎的体验形成了鲜明的对比,因为对于自己的身体,婴儿尚不具备充分的运动控制能力。

最后是婴儿对镜像的"误认",它又包括两部分,即"认同"和"异化"。此处的重点即在于婴儿"认同"了这个镜像。这个形象就是它自己。"这种认同是至关重要的,因为倘若没有它——并且倘若没有它所建立的这种对掌控的预期——那么婴儿便永远也没有办法抵达将其自体知觉为一个整体或完整存在的阶段。"[②]然而,这一形象又同时是"异化性"的,因为在某种意义上,它变得与自己的身体相混淆。实际上,这个形象最终取代了自体的位置。因此,一种统一的自体感,就是以使这个自体成为他者为代价而获得的,也就是说,成为镜像。至此,婴儿完成了对自身镜像也是自己的首次至关重要的认同,其"自我"经自身镜像这一中介得以形成。

(二) 镜像理论下的"两生花"模式

"两生花"模式下主人公的成长过程,其实就是一次各自"主体"建构的过程,拉康的镜像阶段为两生花的人物设置模式提供了学理性依据。

"两生花"模式告诉我们,主体不等同于自我,而是自我与他者在相互凝视中形成的建构性的产物,"两生花"模式下的女主人公都是对方眼中的"镜像",一个想象的、被误认的形象。"两生花"人物都是"在彼此"(在他者)中形成的主体。

① 王平原.以拉康之"镜"透视人之"自我":拉康"镜像阶段"理论的深层逻辑透析[J].泰山学院学报,2017,39(4):24-28.
② 霍默.导读拉康[M].李新雨,译.重庆:重庆大学出版社,2014:37.

或许我们可以再次对照、参考基耶斯洛夫斯基《维洛妮卡的双重生活》中的两个女主人公，两者是最完满的镜像关系。两个有着惊人相似外形的维洛妮卡，像是彼此的镜中人，在镜像结构中，法国的维洛妮卡和波兰的维洛妮卡通过凝视、通过匮乏的想象性否认、通过超经验的灵魂的感应和转移来逐渐确立自己的主体地位。拉康提出人类心理的三种境界"实在界、想象界、象征界"，与之相对应的是"理念我、镜像我、社会我"。田雨虹在《镜像中的凝视与回归》中指出：波兰的维洛妮卡是生活在想象界的"镜像我"在自己想象的世界里纵情高歌、追求声乐梦想以获得短暂的满足；而法国的维洛妮卡是生活在象征界的"社会我"，受灵魂指引放弃音乐和梦想回到现实社会。

"两生花"模式在拉康镜像理论的框架下发挥着十分重要的作用，这种人物的设置，对于两位主要人物的塑造、情节的推动、主题的复杂性表达都起着至关重要的作用。

（1）"破碎的身体"——"我"的原始人物设置

拉康认为，婴儿天生是不完满的，既不能走也不会说，"不成熟"是其特点。运用在"我"的初始人物设置上，两个人都不能是外表与内在独立完整、完美成熟的个体。在两位主人公未曾相互观照之前，每个主人公的存在犹如混沌状态的、拥有着破碎身体的婴儿，还不能感知自己是一个整体。这种人物的设置是未曾形成自我意识的"我"，饱含着主人公本身的先天样貌和性格，是过去的"我"的综合。

外表特征对于人物塑造具有直观性，人物的体态样貌、穿着打扮、举止谈吐首先让主人公在观众眼里留下印象。人物的体态样貌可以交代人物的性别、年龄、胖瘦、美貌程度，直接影响了观众对于人物的判断，这种判断间接地帮助观众理解主人公生活的背景、工作的环境。内心世界表现在人物的性格、情感、精神领域。我们常说，情节是性格的发展史，由于人的生理素质、心理素质、所处的具体环境与受教育程度不同，性格特征表现得各不相同。

因而，当我们对"两生花"中的任何一个人物进行设置的时候都要明确其"原始"的特征、原生家庭、社会地位、受教育程度等等。只有建立好"原始"的"我"，才能使之站在镜前向"理想的我"发展与异化。

（2）双方的"误认"对塑造主要人物的作用

在"误认"的过程中，双方的认同与破灭、期望与重构推动了剧情的发展。"误认"是两位主人公性格转换、个体重塑的重要阶段；两位主人公借由对方身

上的特质看到了自己在原始阶段如婴儿一般的不成熟,于是在"不成熟"与"成熟"之间会有一个衔接,帮助她们构建自己的理想形象。[①] 这个建构过程中至关重要的环节就是误认,它的本质是虚幻的,这些建构出来的协调性和完整性只表明主人公关照着对方试图摆脱不完满的种种努力。换个角度来理解,对方作为自己"镜中的影像"是自己的反向形象,映射出了匮乏的自己,由此带来的虚幻性和自我对现实感受所经历的扭曲、变形和失真就可以联系起来。

例如在《七月与安生》第一阶段中,14岁之前的七月就像原初界的婴儿,所有的需求都处于被满足的状态,直到她遇到安生。七月性格温柔克制,是日神精神的代表,她拥有一个幸福美满的家庭,父母给予她无微不至的关心和爱护。这样的家庭背景下,七月的自我意识是被压制的。第二阶段,在爱情面前,七月第一次认识到并不是所有的东西都能与他人分享。对爱情的争夺,使得七月与安生的亲密关系开始割裂。苏家明如同一面镜子,让七月看到一个匮乏的自我。破裂后的七月开始了混沌的生活,主动书信联系安生来获得安全感。安生成了北漂,打各种闲工,尝遍世间冷暖,体验着"外面的世界",七月开始憧憬安生的生活,并把它内化成一种理想的生活。两人书信联系的过程,认同与破灭构成了主题不断重复的发展,七月渴望成为安生,安生成了七月一个想象的、期望的与被误认了的对象。在第三阶段,在家明"逃婚"后,七月跨出了离家的一步。七月剪去了束缚的长发,不再被精神枷锁所桎梏,开始旅行和探索外面的世界,达成了"理想的我"。

(3) 无可避免的"侵凌"对剧情的推动作用

我们要理解人具有侵略性的本质以及这种本质与人之自我以及其对家的形式关系。在种种爱欲关系中,我们会把某种使我们自身产生异化的形象追加到自己身上,这样一种定形于内在冲突的张力使我们对他人的欲望的对象发出欲望。

"两生花"模式下的两位主人公,其中一个会在认同对方的过程中,把对方的欲望当成自己的欲望而不断加强,在模仿的过程中甚至会根据他人的欲望来塑造自己的欲望。这样就不可避免地导致其中一位女主人公为了他人的欲望对象而进行侵略性的争夺。这种侵略性的争夺甚至表现在爱欲、梦想、名誉等各个方面,例如《另一个波琳家的女孩》中的玛丽与安妮,显然姐姐安妮与妹妹玛丽并不

① 刘文. 异化、误认与侵略性:拉康论自我的本质[J]. 求索,2005(12):132-134.

都深爱着亨利八世,更多的是把亨利八世当作欲望的对象,也正是因为欲望对象的一致性使两者产生了更加强大的掠夺动力。"侵凌"使人变得疯狂,那些侵凌性带来的种种对于身体完整性的破坏、对于欲望客体的毁灭即构成了影视作品中主要的情节线,促成了主人公双方的矛盾发展。"两生花"侵凌性的心理学动机成为推动剧情发展的重要力量。

(4)"异化"的命运对主题的复杂性表达

在"两生花"作品中的女主人公角色,最终都会在镜像的观照下产生"异化",这并不是常见的欢喜团圆的结局,而是对于人物命运的思考。"两生花"之间终其一生所追求的由对方映射出的"自我"其实只是一个幻象,对方的特质成了自己异化想要成为的身份盔甲。镜像阶段不只是一个阶段,更是一个舞台("stage",语义双关),当放到荧幕上,这个舞台上演出的是一幕悲剧,演示了主体异化的命运。幼时的两个主人公被决定性地抛弃那短暂的欢乐而进入充满焦虑的"历史"中,一如亚当和夏娃被逐出伊甸园而进入人间。

"两生花"女主人公异化的命运多是复杂而带有一丝凄凉意味的,无论是《深红累之渊》中为了互换面貌和演技最后一起走向毁灭的渊累和丹泽妮娜、《另一个波琳家的女孩》中为夺得亨利八世王后身份被斩首的安妮与重回田园的玛丽,还是《七月与安生》中成为"独立自我"后死去的七月与选择了泯然众人生活的安生。在这一出出悲剧中,"两生花"两者的命运是注定了的:从不足(支离破碎的身体)到预期(观照中产生的期许而引起的矫形形式)最后到僵硬的异化的身份盔甲。在这个意义上来说,"两生花"的镜像实际上是主体的"失乐园"[①]。

三、《她比烟花寂寞》——"两生花"绽放在"失乐园"

在音乐演艺史上,女性大提琴家不多,第二次世界大战之后,英国突然冒出了一个杰奎琳·杜普雷,轰动了整个世界。然而她的英年早逝成了国际乐坛一大损失,人们在纪念她的同时也感到惋惜。杜普雷留下的录音是唱片史上的典范之作,她遗下的录像更是人类文化的无价之宝。

《她比烟花寂寞》,是 1998 年由安南德·图克尔执导,艾米丽·沃森、瑞切尔·格里菲斯主演的电影,根据 1997 年杰奎琳·杜普雷的姐姐希拉里与弟弟皮

① 严泽胜.镜像阶段[J].国外理论动态,2006(2):59.

尔斯合著的传记改编,融合真实与艺术,表现了英国大提琴家杰奎琳·杜普雷的另一面,也带给了观众巨大的冲击。该片获奥斯卡金像奖、金球奖、英国电影和电视艺术学院奖等各大奖项多项提名,它对于人物深刻的塑造超出了人们的想象。该片其他译名还有《狂恋大提琴》《希拉里和杰希》等。最常用的翻译"她比烟花寂寞"可谓是神来之笔,象征着这个为音乐而生的人却一生无法找到除了音乐以外的归属感,孤独和脆弱使她最终走向了如烟花一般绚烂绽放后化为乌有的结局。

《她比烟花寂寞》采用了主客观交替的叙事方式,在杰希与希拉里的幼年(原初态的婴儿阶段)采取了客观叙述,又从两人在意大利演奏晚会后的分别(产生"自我意识")开始,分别用希拉里与杰希的视角展开叙述,还原了音乐家妹妹杰希由对大提琴的狂恋到感情的病态再到身体的毁灭的过程。在这样的视角交替中,"镜像"的特征是明显的,无论是希拉里眼中的杰希还是杰希眼中的希拉里,对方都是一个理想的、想象的、完满的自我,尤其在杰希眼中,她终其一生都在追求像姐姐一样"被爱"的、"特别的""自我",于是从个体的误认到异化与侵凌,大提琴家杰希表现出了音乐生涯背后不为人知的病态与疯狂。

(一)音乐带来的"一次认同"

影片一开始,孪生姐妹杰希与希拉里同吃同住,一个随母亲有一头黑发,一个随父亲有一头金发;一个选择了轻快优雅的长笛,一个选择了悠扬低沉的大提琴。姐妹二人在钢琴家母亲的音乐训练和熏陶下走向了与音乐紧紧交织的宿命。

儿时一同生活玩乐、练习乐曲的姐妹还只是"原初"状态的婴儿,两个人与母体紧紧相连,无法分开。直到差异产生,姐姐希拉里表现出明显的音乐天赋与优势,被邀请到英国广播电视奏曲,杰希耍赖一同前去,在演奏时看到姐姐一枝独秀的表演,第一次感到了主客体的分裂。当离开排练厅时,指挥者与母亲的话萦绕在幼小的杰希的脑海:"有位天才姐姐,你一定很骄傲""她真的很特别""若你们要在一起,就要旗鼓相当"。姐姐希拉里不再是与杰希完全相连的一部分,而是在映照下成了杰希的镜像——成了幼小的杰希所追求的一个的"理想的自我",一个能够在音乐上表现出一技之长,被大家重视、认可、喜爱的人。

自我的建构开始于想象界,这一时期杰希作为一个身体破碎的婴儿,在音乐的大提琴方面蹒跚学步。为了能够制造出像希拉里一样优秀的主体,使支离破

碎的身体不断变得协调,她试图摆脱缺失和不完满而作出种种努力——她在吃饭时候想着拉琴、在睡觉时候拉琴、在课堂上想着拉琴,到了一种如痴如狂的"异化"的状态。起初,她开始与希拉里平分秋色,在领奖台上出现了"杜佩家的姐妹"这样的称谓,两人势均力敌。到后来,国际大赛颁奖礼上,杰希的演奏饱受赞誉,同样获奖的希拉里的光辉却被掩盖,当记者问出"这也是杜佩家的女儿吗?有这样一个天才的妹妹你一定很骄傲"的时候,主客体完成了转换,杰希终于通过异化达到了"镜像"中希拉里一般理想的自我,踏上了"大提琴天才"的音乐旅途。

(二) 对爱欲病态追求带来的"侵凌"

对于音乐第一次的镜像认同依然是我们可以理解和接受的范围,尽管杰希在无意识中抢走了姐姐长大后音乐的教育权利,成了家里音乐培养的重心,但这一过程并非杰希目的明显的掠夺,也不是对于希拉里直接性的伤害,侵凌性的表现较弱。真正让观众感到了强有力的情节冲击、引起强烈的扭曲和不适感的,是影片中杰希对姐夫基华疯狂的肉欲追求。她强迫姐姐同意自己与姐夫肌肤相亲,这种极度变态的对于爱欲的追求表现在对于姐姐希拉里婚姻与爱情的侵凌,这种侵凌的目的仍是达成一个"理想"的自我。

侵略的潜在倾向,随着幼儿认同他者时把体现在他人行为中的欲望当作自己的欲望而逐渐增强。在模仿他人时,幼儿也会根据他人的欲望塑造自己的欲望,而这样就不可避免会导致幼儿为了他人的欲望对象而进行侵略性的争夺。①

杰希在苦练大提琴时,是想要达到与姐姐一样"有着极高音乐天赋,被人认可"的镜像中完满的自己,当这一切实现时,杰希意识到这一切不过是想象的虚无。"其实我不是自愿做大提琴家,我好好地在拉大提琴,突然叫我演出,排期整整排了两年,我讨厌大提琴。"她背着那台大卫杜夫高贵而沉重的大提琴辗转于世界各地,衣服臭到没人洗、语言不通无人沟通、产生幻觉听到大提琴的嘶鸣声……她建构的关于音乐的"镜像的我"开始破裂,杰希又一次感受到了主体的匮乏,她决定做个普通人,回到姐姐的身边。然而,当她与姐姐热烈拥抱、主客体看似可以再次结合的时候——基华姐夫出现了。

面对着外向的姐夫基华对姐姐炽烈的爱,杰希把姐姐对于爱情与婚姻的欲

① 严泽胜. 拉康论自恋、侵略性与妄想狂的自我[J]. 外国文学评论,2003(4):18-24.

望又一次塑造成自己的欲望,杰希产生了误认,又一次在心里塑造了一个心之所向的像姐姐希拉里一样被婚姻与爱包围的丰满形象。

姐姐希拉里结婚前对杰希的争吵和谈话,是杰希第二次误认与破裂的根源。"他令我觉得特别,你不懂得,是因为没有人令你觉得特别。除了大提琴支撑着你,你一无所有。"姐姐结婚后,希拉里立即效仿,带着自己的爱人丹尼回到家里吃饭,热烈造作地宣布自己即将拥有一段金童玉女式的婚姻。音乐让杰希碰到了钢琴家、指挥家丹尼,她以为自己找到了那个令自己"特别"的人。然而第二次镜像的破裂随之而来,当杰希的硬化症初期病症出现,她想要放弃忙忙碌碌狂热的音乐追求和丈夫像姐姐一样在乡间安逸的生活时,她向丈夫试探"我不能弹琴,你还爱我吗?",她没有得到想要的答案——原来,让丹尼感到特别的并不是杰希自身,而是大提琴家的身份。

杰希无法接受这样的破裂,她回到乡下,想要再一次在姐姐身上找到"自我"和归宿。这一次,她拙劣的模仿特质使她更加疯狂地想要掠夺姐姐的欲望,她通过自残的方式引起姐姐的同情心,要求姐姐割舍姐夫,同意其与自己做爱。杰希试图直接获得姐姐的人生,达到镜像的转化。在希拉里的主观视角中,杰希明显地侵凌了自己的生活,她与丈夫边唱歌边做爱,与自己的孩子生活在一起,她们甚至看上去更像是一家人——希拉里变成了这个家庭中的他者。然而这种直接性的掠夺并不能达到镜像的转化,一味索取终究换来了姐姐与姐夫的无法忍受,杰希了解到自己不被爱的事实,"理想的自我"再次破灭。

(三)异化的悲剧性归宿

杰希的并发硬化症使她渐渐失去了音乐的天赋。她终日坐在轮椅上、渐渐丧失听觉和触觉,再也奏不出一个音符。在与丈夫两地分居数年的漫漫时光里,她在电话中知晓了丈夫的新家庭。她离开的那个夜晚,无人知晓,她在发狂和颤抖中离开人世,只留下电台里"大提琴家杰奎琳离开人世"的讣告。这个世界记录过她烟花般绽放的灿烂时刻,却留下了无尽的落寞。

影片的结尾处与开头照应,弥留之际的杰希躺在希拉里的怀里,原本挣扎反抗的她得以平息,所爱之人历历在目。"那时候的你还未拉大提琴,13岁左右,去到一个黄金国,琴伯脑索山、科托帕克西山……,牵着我的手,越过旷野和平原……"回忆回到原初态婴儿期的两人,穿着童谣里的服饰,在金黄色的沙漠中穿行。一个金发女人站在夕阳的尽处,杰希走过去,得到了遥远的口谕。原来那

人就是生命弥留之际的自己,对年少时自己神秘而非理性的呼唤:完全没事,不用愁。两个姐妹紧紧相拥,达成了和解,仿佛回到了原初界连为一体的婴孩。

儿时的杰希遇到生命弥留之际的杰希,这是一种非理性的处理,儿时的杰希问:你要什么?杰希平静地回答:没什么。

曾经的杰希追求镜像中有音乐天赋的自己,然而换来的是更深的孤独,这种天赋带来的荣誉也随着自己疾病的加深而丧失。当她拉大提琴时,全世界都爱她;当她一个人时,全世界无人理睬。杰希也追求过镜像中被爱的"特别"的自己,她与丹尼实则用音乐和名声维系的婚姻走向失败,她也在对姐姐的侵凌中永远失去了被爱的权利。杰希的两次镜像误认导致了她更深层次的命运悲剧,她向着姐姐"异化"以达成自我建构的那一刻,就注定了她踏入了充满悲剧的失乐园。

四、结　语

"两生花"模式作为一种主要人物设置的模式,主要呈现出两位女主人公外表一定程度上相似(以形成相互"观照"的前提)、内心世界极大不同的特点。拉康的镜像阶段为这一模式提供了学理性依据,本文据此探讨了"两生花"在镜像阶段的"误认"与主体"异化"的命运。"两生花"模式对于主要人物关系的丰满塑造所起的作用是显而易见的,对于主题的复杂性表达也起着深化的作用。本文重点探讨了《她比烟花寂寞》中"两生花"模式下同根而生的杰希与希拉里如何展开虚幻的形象、想象的认同、永劫不复的异化、侵略的斗争,最后导致天各一方的命运终局。笔者对"两生花"模式进行总体的梳理与探讨,希望能够给广大的电影工作者提供一条新的思路。

从拉康镜像理论解读悬疑电影《调音师》

王梦娟

印度悬疑电影《调音师》改编自2010年法国同名微电影，这部微电影由奥利维耶·特雷内执导，电影以开放式结局讲述了被看作天才的阿德里安在输掉伯恩斯坦钢琴大赛后，为了以后的生活假扮起了盲人调音师以获得更高回报的故事。在一次上门给顾客调音时，阿德里安巧合地闯进了谋杀现场，在盲人外表伪装下的他是否能安然离开，影片结局留给观众去想象和反思。这部短片在2011年和2012年分别获得卢纹国际电影节最佳短片奖和恺撒奖最佳短片奖，在14分钟的时间里为观众勾勒了一幅浓缩的社会图景。由此改编的印度电影《调音师》(下文提及的《调音师》皆指此部影片)由斯里兰姆·拉格万执导，在原片倒叙和环形叙事基础上，用两个多小时的时间来展现调音师阿卡什目睹谋杀案件前后的心理及人性变化，影片将单纯的谋杀案件加入了情感因素，并将一位警察局最高警官设定为谋杀犯，运用各种巧合与偶然增加矛盾与误会，丰富了影片的戏剧性。改编后的电影《调音师》具有明显的印度本土元素，最典型的就是大众所熟知的印度歌舞，本部影片将印度社会存在的问题搬上银幕，通过呈现主观视点的拍摄方式让观众和主人公阿卡什一起参与了一场惊心动魄的谋杀与逃离，让观众在惊险中反观自己的人性。

印度电影《调音师》是一部带有悬疑色彩的影片，它用倒叙的手法在影片开场就制造了悬念，随着猎人追随兔子的镜头给观众制造的紧张感，观众会疑惑兔子有没有被击中以及后来的撞车声音是怎么回事。影片开始阿卡什以一个盲人调音师的形象出现，电影画面和人物语言把观众带入一个"他就是盲人"的世界，直到在一次与女友苏菲的偶然相遇后，为了看清苏菲的样子，他才不得不卸下面具似的隐形眼镜。在阿卡什去普拉默家之前，影片都以轻松欢快的节奏进行，但在这欢乐氛围之后蕴藏着一起谋杀案，影片后半部分多处以情节反转的方式吊

足观众的口味,在一系列错综复杂的矛盾冲突和杀人案件之后,影片在结尾给观众留下一个悬念,观众会疑惑主人公阿卡什最后是如何逃离危险的以及在被西米毒害失明后是如何恢复光明的,对于这些影片并没有直接交代,而是留给观众自由想象的空间,这是影片能够吸引观众的一个方面。

悬疑电影的另一个特点是能够用故事引发人们对文化制度或人性的反思,电影《调音师》中,处处充满着欺骗与人性之恶,从主人公阿卡什到西米、警官、突突车夫妇等无一例外,他们都在为满足自己的欲望做着违背良心的事,甚至随意践踏人的生命。观众则在阿卡什视角的带领下,随他一起经历和见证人性之恶。影片刚开始时的轻松氛围和后半部分沉重氛围的比较让观众在欢笑、紧张等多种情绪下反思社会和人性。

一、银幕内人物的自我建构

拉康1949年发表了他的文章《镜子阶段》,在写作这篇文章之前,拉康吸收了很多哲学和实验心理学的知识,因此在《镜子阶段》一文中,拉康主要阐述了现象学、瓦隆的实验心理学以及承认与欲望的辩证法,这篇文章的发表为之后的许多研究提供了思想的源泉。拉康的镜像阶段大致发生在婴儿6—18个月之间,这个阶段由于对自身形象的迷恋,婴儿开始认同镜中完整的自己,同时也出现与自身相混淆的异化性现象。在想象功能作用下,婴儿对于自身形象的异化与迷恋便产生了自我,但无论是认同还是异化,都是一种误认的结果。同时婴儿在镜像阶段的自我认同离不开他人和外部环境的影响,并在他者的作用下完成自我形象的建构。

(一)陷入自我"误认"的阿卡什

电影《调音师》中,主人公阿卡什以盲人的形象出现在钢琴前,透过明亮的窗户,却看不到阿卡什"明亮的眼睛"。在家里,他戴着隐形眼镜,出门时,他会戴上黑色墨镜,手拿着导盲棍,完全是一副盲人的外表。然而通过影片情节的向后发展,我们知道阿卡什并不是真正的盲人,他的"盲"只是一种外表的伪装。阿卡什把自己伪装成一个盲人调音师,在黑暗的状态下感知着周围的世界,他认为只有这样才会专注于他的音乐,只有做到专注,才会成为一位真正的艺术家。即使在之后当他去掉了隐形眼镜,面对眼前发生的种种而无动于衷的时候,他依旧是在

把自己当作盲人。从始至终,阿卡什都以自己想象中的盲人自居,他用外表的伪装营造出生活中的自我假象,从而陷入了对自我的一种误认。所谓误认,就是把想象的东西当作真实的东西,把不是自己的他物当作自己并对这个他物加以认同。阿卡什认为自己就是自我想象中的盲人艺术家,这个盲人艺术家就是存在于他想象中的他物。他乐于当一个盲人,因为这样他就可以看到正常人看不到的真相,也会遭遇身边人对他的同情,他似乎把一切都玩弄于自己的股掌中,并将此作为享乐的方式,从这里可以看出他人性中自私的一面。在偶然踏进谋杀现场后,他的"盲人艺术家"形象的自我误认就更为明显,虽然他曾试图将自己看到的真相告诉警察局,但遭遇一系列阻挠后,他还是把自己定位成一个搞艺术的盲人,什么都没有看到,也绝不会对别人说起谋杀的真相。他在对自我形象的误认中欺骗自己,也欺骗他人。影片结尾阿卡什从斯瓦米医生车上逃下来后,到欧洲又继续以一位盲人的他者形象生活下去,这或许是他对自己成为一名优秀艺术家的梦想追求,但确实也暴露了他以假面目欺骗着众人的人性之伪善。

(二) 他者作用下的自我认同

他者的承认是一个人得以存在的前提,"我们既依赖于他者作为我们自身存在的保证人,同时又是对这个他者充满仇恨的竞争者"①。外在的他者包括周围的人和社会环境。自我是在他者作用下完成身份建构的,尤其是与社会环境保持着密切联系。阿卡什以盲人的身份出现在众人面前,众人也以对待一个盲人的方式对待他。一开始,阿卡什和他所处的外部环境是相互融合的,他在自己的黑暗世界里专心做音乐,与周围人和谐相处,然而随着他的女友苏菲的出现,他的想象中的自我形象开始改变,除了做一个技艺高超的艺术家,他还要当好苏菲眼中的恋人。他卸下了遮挡他看清外面世界的隐形眼镜,开始了更进一步的对他人的欺骗。

一次巧合下,他被卷进一场谋杀案里,从这时开始,他和周围环境不再融合,一味自我欺骗,逐渐导致他自身的毁灭。在案发现场,他仍旧认同自己是一个盲人,不停地暗示自己要对眼前正在"上演"的一切表现出毫无所知的样子,只专心弹完身前的钢琴便好,可他此时由于没有隐形眼镜的遮挡,将眼前发生的事看得清清楚楚,看着眼前两个谋杀犯表演的同时,自己也在表演。专场演奏结束后,

① 霍默. 导读拉康[M]. 李新雨,译. 重庆:重庆大学出版社,2014:38.

他匆匆忙忙去了警察局想要告发真相,却因此为自己惹来祸端。他遭到两个谋杀犯——警官和西米的怀疑,在与他们的斗争过程中,阿卡什的自身形象逐渐崩塌,他由一个骄傲自信的盲人艺术家逐渐变成一个无所不知的偷窥狂。阿卡什不再认同自我的盲人形象,在西米的一次登门拜访中,被西米得知自己是正常人,西米的试探终于让他承认了自己的真面目。然而西米的这次到来,为阿卡什带来的却是真正的"与世隔绝",他被弄伤了眼角膜,之后被绑架又差点被割肾,面对身边一起又一起谋杀事件,面对亲人之间的互相背叛与欺骗,面对人的贪婪和无尽止的欲望,他慢慢对周围环境产生敌意,自己被恶劣的社会环境和人性之恶所感染,以致伪装下的自己成为罪恶之源。这是主人公阿卡什对自我身份的误认的后果,他者的作用与影响是他自我认同逐渐变化的原因。

二、银幕外观众的自我认同

拉康的镜像阶段,对应着电影观众和屏幕形象之间的关系,观影时,电影观众会自觉地参与电影的叙事,无意识中将自己想象成屏幕上的人物,把影片人物的命运、性格、情绪都影射到自己身上。在克里斯蒂安·麦茨看来,只有我们认同影片的观点,我们才能真正地理解并掌握影片的内涵。因此,电影观众的认同有两种,一种是对银幕人物的自我认同,一种是对电影所展现观点的认同。悬疑电影引起观众兴趣的原因就在于电影观众对影片中人物的身份有深刻的认同感。麦茨认为,由于屏幕上的人物对象不知道观众正在观看自己,因此观众这时就充当了偷窥狂的角色,观众出于偷窥的欲望,迫切想要通过镜头的特定视角获得主人公般的身份,自我认同感便由此产生。

(一)视角认同

电影《调音师》多以主人公阿卡什的主观视点为叙事方式。第一次苏菲送阿卡什回家时,阿卡什为了看见苏菲,匆忙跑上楼摘下隐形眼镜,通过窗户看到了骑摩托车远去的苏菲身影;当苏菲来接他去大饭店时,他从楼上俯视苏菲,这时主人公的视点和摄影机的视点合一,充满趣味的主观镜头活跃了影片的喜剧氛围,带动着观众的欢快情绪。阿卡什到西米家做专场演奏的那一场,随着阿卡什弹奏的第一首曲子戛然而止,观众以他的视角看到躺在地上的尸体和被洒的红酒,这时观众和阿卡什一样紧张起来,好奇到底发生了什么事,跟随着从卫生间

出来的阿卡什的主观视角,观众和他一起发现了躺在地上的西米丈夫和一片狼藉的地面。这一幕摄影机用限知性的视角告诉观众这个屋子里发生了一起谋杀案,观众在主人公身上获得自我认同感,带着主人公忐忑和愤怒的心情目睹着谋杀犯曼诺拉和西米处理案发现场时泯灭人性的一幕幕;在阿卡什第二次去西米家时,影片也以他的主观视角表现了他在电梯打开的一瞬间看到西米正在将迪萨太太推下阳台的过程。两个谋杀犯西米和曼诺拉在收拾残局时虽然内心紧张,却完全不知道自己的行为已经被观看,他们在知道真相的阿卡什和观众面前继续向其他人编造谎言,观众通过阿卡什墨镜后的眼睛观察着两人的可耻行为,在享受视觉快感的同时满足着自我的窥视欲望。

影片也大量使用了客观镜头叙事,此时观众相当于站在摄影机的位置并和摄影机获得认同,电影观众可以同时看到案发当事人西米脸上的不安和知道真相的阿卡什脸上的愤怒,能够感受到阿卡什和藏在卫生间里持枪的曼诺拉之间的紧张关系,也目睹着三人同在客厅时的紧张事态下各自的表演和伪装,观众在客观镜头全知性视角的引领下以一个无所不知的角色参与影片叙事,成为其中一员。

(二)对照反思

《调音师》这部影片是对彼时印度社会存在现象的揭露,是对道德与良知的一次考验。影片里的每个人物都在告诉观众人性之恶。主人公阿卡什在影片结尾时重见光明,说明他对苏菲讲的回忆有虚假的部分,很可能的情况是他已经成功移植了西米的眼角膜,之后继续以一个善良弱小的盲人钢琴师形象到异国他乡生活,他在黑色墨镜的伪装下自由地享受着社会给予一个残疾人的福利。阿卡什不惜一切手段在想象中建构自我形象,这个想象的自我是以牺牲他人生命为代价建构起来的,可以看到他在罪恶的道路上越走越远。无论是上层人物西米还是生活在社会底层的突突车夫妇,他们都在追逐欲望的过程中重新建构自我,将人性之恶的一面展露无遗。

电影观众在凝视屏幕时的状态与婴儿看到镜中自己的状态相似,都是一个和自己相认的过程。观看《调音师》时,即使观众自己不会像影片中人物一样恶劣,也依然会在观影过程中寻找自我并反思自我,观众会思考如果自己就是电影中的任何一个他者将会做何选择——是选择做永远伪装自己的主人公阿卡什,还是做那些贩卖人体器官的人?"当电影观众根据影片及其含义来进行自我定

位时,镜像阶段的自我反省就变成了电影观众的自我意识。"[1]电影观众在影片中寻找着自我认同感,完成着自我形象的第二次建构。

三、其他悬疑电影中的自我认同

悬疑电影逐渐成为大众欢迎的一种电影类型,经过不断发展,已经形成了一套成熟的叙事策略,它运用各种方式吸引观众眼球,当观众带着悬念观看影片时,就是在经历一个不断寻找自我身份认同的过程。早期悬疑电影就对拉康的镜像理论有较多的关注,悬念大师希区柯克的电影《精神病患者》《后窗》《蝴蝶梦》等,就有对观众偷窥欲望的满足。电影《精神病患者》浴室刺杀的部分运用运动摇晃的镜头让观众处于主人公的主观视点下,对主人公的刺激与紧张产生认同。而《后窗》更是用特殊的镜头视角让观众处在主人公的位置偷窥对面家庭发生着的一切,观众将由偷窥所产生的情感寄托在主人公身上,对主人公形成身份认同。电影《蝴蝶梦》运用第一人称和第三人称相互转化的多视点叙事方式来讲述故事,巧妙地将观众带入电影情境中,让观众伴随着女主人公也进行了一次自我成长。2003年詹姆斯·曼高德执导的影片《致命ID》运用限定空间叙事的方式带动观众的情绪变化,使他们在观看电影的同时与角色之间建立投射关系,并积极地参与故事的叙事。看着影片里的人物一个个死去,观众会紧张地想下一个会是谁,也会猜想谁才是凶手,在影片悬念的设置下不断地变换着自己的认同对象。

电影观众选择悬疑电影的原因就在于能够在其中跟随影片主人公一起经历冒险、探案的惊心动魄时刻,能够像主人公一样发现影片中其他人物并不知道的真相,因为取得了与主人公的身份认同,因此观众在观影过程中会有心理上的优越感,从而始终沉浸于影片的情节。拉康镜像理论在悬疑电影中的运用越来越多,这些电影往往通过对观众心灵的震撼来达到吸引观众的目的,电影观众会在其人物角色身上找到自我形象并与之形成认同感,会在无意识中对影片所涉及的社会环境和人性善恶进行衡量以反观自身行为,就像在观看电影《调音师》时所产生的效果一样。相信悬疑电影在今后的发展过程中,会带给观众不一样的心理体验与反思。

[1] 崔露什.从拉康的镜像理论看电影及其他媒介影像的镜子功能[J].社会科学论坛(学术研究卷),2009(2):137.

"存在·时间·生命"的哲学源思
——以锡兰导演的作品《野梨树》为例

郭晓洋

土耳其导演努里·比格·锡兰的作品含蓄内敛,满富哲理,主题多关乎存在、时间与生命。其擅长描摹东西方文明交汇的土耳其大地,镜头客观冷峻,却又饱含关怀。其影片具有较强的自传性质,讲述故乡、倾诉个人,主题直指身份认同与精神危机。

影片《野梨树》讲述了奥德赛青年的思想困境及其对人生意义的不停探寻。思想的无力感绵延不绝,现实的隔膜隐隐作痛,城市化的隐形伤害,父子间的不可沟通,周遭的冷眼或是注定平庸的论断,都令主人公进行着一场重生。那份藏匿于人心深处的不可言说,才是真切可感的人心疏离。影片故事的桩桩件件皆指向那棵孤独、异化、扭曲的"野梨树",它是关乎人生命题的象征。

一、存在之思与代际映射

影片《野梨树》中的锡南是一个奥德赛时期的迷失者、探寻者,他学成归返,回到家乡,以其内在视角看待这个已经荒芜至极的周遭世界。父亲嗜赌如命,锡南将理想诉诸文学却屡遭碰壁,现实世界的助推使其一步步跳出青春,在"自我消亡"或是"试图和解"中作出艰难选择。他的角色认同正如土耳其这个"孤独而美丽的国家",孤身一人探寻着存在的意义。

(一)影像中的精神孤岛

萨特曾在自由和人为性的处境中探讨存在:"尽管人看起来是'自己造就'的,然而他似乎仍是通过气候和土地、种族和阶级、语言、他所属的集团的历

史、遗传、孩提时代的个人境况、后天养成的习惯、生活中的大小事件而'被造成的'。"①人们远不能按照意愿来改变处境,也无法改变他人的偏执。"我不能自由地逃避我的阶级、民族和我的家庭的命运,甚至也不能确立我的权力或我的命运,也不能自由地克服我的最无意义的欲念或习惯。"②当自由被上述因素所限制,人们便会期望与周遭的环境相隔离。在影片表述中,导演极力将锡南与周遭环境区隔开来,他的精神世界孤独、深邃,像一座孤岛,他极力隐藏自己,使外界不可到达。

首先,在表现家中环境的镜头中,导演多运用封闭的构图模式,压抑的黑色夜晚包裹着锡南所在房间的微弱暖色灯光,形成了封闭画框。被黑暗包裹的暖色房间,象征着锡南渴望被认同、被理解的炽热内心,但这始终是外界无法到达的封闭世界。锡南与周遭世界的距离越来越远,被环境孤立、异化,是这个真实世界的"外人"。

其次,在锡南等待见市长之时,镜头将其置于细小的门缝里,整个画面被低沉的气压所笼罩,隐喻着两者对立的思想在此难以调和,市长即将对锡南进行一场颠覆式教育。奥德赛时期的锡南与此大环境格格不入,这种束缚压抑、扭曲变形的感受是导演强加给观众的一份认同。海德格尔认为,"人之所以痛苦,是因为人同他的自下而上的条件相脱节"③。导演通过刻画忧虑来表现对立,为主人公找寻存在的意义。而锡南在影片中后续接触到的作家、实业家、教长等形象,皆是令其无法理解的荒诞角色,锡南与他们的交流就如在与这个荒诞世界进行着一场场辩论,他们彼此隔阂、相互对立,昭示着各自存在的意义。导演以影像传意,表述这世上的每个人都是一座别人所不能触及的孤岛,他们真实地存在着,却永远无法真正地接近。

进而,影片在表现主人公锡南与诸多人物的对话中,常运用锡南背对镜头的过肩反打。此类"非正面"的处理,表现出主人公对周遭环境的抗拒。影片伊始,锡南下车后与咖啡店老板对话,背景处清晰的老板侃侃而谈,而前景处虚化的锡南却在犹疑地回应,模糊与闪躲奠定了人物的内心基调,异化的环境与封闭的内心是贯穿《野梨树》的独特标记。随后在树林中,锡南与曾经爱恋的女孩哈蒂杰对话,近乎四分钟的长镜头里,锡南完全背对画面与之交谈,镜头依旧前虚后实。

① 萨特.存在与虚无[M].陈宣良,等译.北京:生活·读书·新知三联书店,2007:585.
② 萨特.存在与虚无[M].陈宣良,等译.北京:生活·读书·新知三联书店,2007:585.
③ 刘赋.存在主义及存在主义之批判[J].理论月刊,2006(5):36.

在这次同龄人的交谈中,哈蒂杰表示"不知我的心上次说话是何时",两人看似在迷茫中找到了共鸣,实则并不能相互理解。导演以极美的画面营造出角色的沉默与疏离,曾携手并肩的同龄人现在已形同陌路。《野梨树》中塑造的此类隔阂,是主人公极力挣脱现实世界的写照,也昭示着其独立存在的意义。

(二)前往地球中心的旅程

影片《野梨树》中关于代际矛盾的探讨占据了较大篇幅。其中,掘井段落的隐喻衍生出诸多关乎存在的线索。存在与虚无是萨特探讨的中心命题,"虚无应该在存在的内部被给定"①。存在的内特质中包含了虚无。在掘井片段的营设中,"虚无"即是父亲无意义的机械掘井,而其对立面"存在"则表现为父亲精神层面的反抗。他执意开掘一口注定不会出水的井,而这口"井"的所指是父亲的精神源泉,是父亲在平淡生活中的一次反叛。其怪诞行为本质上是对周边质疑的反叛,也是与儿子的对抗。但深究本质,对于掘井事件而言,却又是无意义的、虚无的。父亲说:"忘记掘井,更像是一次前往地球中心的旅程。"这又何尝不是对自身存在的探寻。掘井的意义何在?而通往地球中心又有何目的?这场关乎存在与虚无的探寻意义深重。

在掘井部分的画面呈现中,镜头从井下仰拍,将爷爷、父亲与锡南三代人包裹于画面中心的天空中,而四周皆是黑暗压抑的井下环境,此镜头暗喻了三代人的相同处境,皆被周遭不解的声音所充斥,遗世而独立。"井"不仅是横在父亲与儿子关系间的心结,也是两人和解的重要符号。影片结尾处,导演为观众营造出了两种不同的结局——选择结束或者继续对抗环境。第一种结局中,主人公锡南企图以死亡终结自己,在彼岸世界重建独属于自己的秩序规则。而另一个结尾中,锡南拿起工具拼命地凿井,像是突然间懂得了父亲的用意,即便没有结果,也要荒诞地存在与延续,这是反抗世界的力气,是关乎存在的意义。

(三)外化表意元素的塑造

导演将其作品中的表意元素不断外化,着重刻画角色的生存状态与内心感受。在影片《野梨树》中,导演运用了诸多"走"的镜头,锡南面对镜头走,背对镜头走,侧面行走在田垄小路、街道、海边、高桥等地点,从近景到大远景囊括各个

① 萨特.存在与虚无[M].陈宣良,等译.北京:生活·读书·新知三联书店,2007:50.

景别。此类漫无目的的行走实则为主人公内心无路可进状态的一种外化,锡南的身体虽在各处游走,内心却不知该何去何从。"走"的内在与外化,皆是导演关于存在的探寻,它一方面将奥德赛青年迷茫无措的状态一览无余,另一方面又充分展现了青年的个性与自由,探讨着自由与存在的意义。

再者,环境元素、自然元素的融入,使人物心绪更加饱满。锡南行走在浪花翻涌的海边,沉重的雾气映衬出其内心的茫然无措。在与哈蒂杰聊天时,树林中的微风轻抚着树叶,风将主人公内心的波澜起伏物化而出,这是一种青春情愫的涌动。此外,超现实梦境中的荒诞元素也成为该片表意的重要符号。影片结尾处,身上爬满蚂蚁的婴儿代表着锡南的自我新生。在爷爷的描述中,父亲小时候的襁褓上曾爬满蚂蚁,而后锡南也曾看见父亲躺在野梨树下,身上爬满了蚂蚁。这实则为一种荒诞的存在方式,象征着父亲独立的精神所在,以此描述周遭环境的不可理喻。而锡南正是理解了父亲的这份荒诞,继而选择与其和解,这样的和解未尝不是一种新生。

二、时间绵延与影像留白

影像是一场形构时间的艺术,它回溯过往的时间流逝、定格此刻的时间瞬间并异化未来的时间想象。过去、现在与未来,每一场关乎时间的推演都凝结成了故事。锡兰导演的影片总有一种具身感,使观众淡忘影像时空,走进真实的生活空间,进入不可逆转的时间里,感受时间的缓缓流淌。

"在柏格森那里,时间就是巨大的虚拟记忆或影像的存储库。"①流逝的每分每秒皆被回忆所囊括。而影像中的每帧画面也随着时间的流逝不断被添加到过去的储存器中。导演锡兰在《野梨树》中构建起了时间的存储,但其并非将绵延的时间全部铺叙开来,而是在其中做了减法。如,影片直接从锡南毕业返乡开始叙事,省略了诸多仪式性场合,而锡南的教师考试也仅用了一个考场镜头来交代,表明这只是其人生中一次失败了的尝试。导演善于在一些记忆性事件上做减法,以此表明人生经历的重要事件往往在整体时间中一晃而过,这些记忆点在绵延时空中微不足道。过去的所有事件已经成为时间刻度上的一点,它同多数琐碎的绵延时间性质相同。导演将该片的影像时间构筑成可以绵延的,为后续

① 王秀芬.时间=影像=思想:德勒兹电影-哲学思想探析[J].电影新作,2019(3):110.

主人公选择与过去的自己和解作出铺垫,也构筑了该片独具特色的影像时空。

继而,影片《野梨树》中还充斥着诸多平静时间,并以空镜头的形式呈现出来。盘旋的海鸥、翻涌的河流、树林缝隙中的阳光、崎岖不平的山间小路等,不仅是人物心理的外化,更是时间的留白。观众在其中体味着时间的变化,感受着时间的绵延与呼吸。此外,声音符号也是表现时间的重要方式。在与哈蒂杰见面过后,锡南接到了警察朋友的叙旧电话,长镜头跟拍其不停行走的背影。他从家中下山,穿过高桥、道路等地点,环境背景中充斥着海浪声、海鸥鸣叫声、汽车行驶声、鸣笛声等嘈杂的环境音,锡南与朋友电话交谈的声音也一直持续着,直到最后被雷声中断。此类声音的延续也是时间的重要呈现方式。不间断的环境音代表其人生中不断流逝着的时间,而锡南走过的各个空间,隐喻其成长道路上的不同阶段。缓慢的长镜头、复原的环境音,都是对时间的还原。

时间独有的特质便是绵延,其在每一瞬之中皆是不同质的。锡兰为其影片构筑了一场绵延的时空梦境,令观众沉浸其中,不停地填补记忆空缺。

三、生命品格与自由意志

(一) 文化立场的坚守

"少年去游荡,中年想掘藏,老年做和尚。"这三重阶段恰似对应了《野梨树》中的祖孙三代人。青年阶段的锡南渴望走出家庭的捆绑、阶级的束缚,寻求自由意志;中年的父亲经历过年少漂泊,待到中年稳定时,没有足够的物质基础为支撑,终日以荒诞不经的行为对抗生活;而爷爷早已走过了前两个阶段,在生命的最后旅程中,选择在山顶小屋平静坦然地享受生活。导演意图告诉观众,锡南正处于独立思想与精神意志的成熟期,其对于自身追求与文化选择的不妥协,都是生命品格与自由意志的显现。

民族文化孕育着一个民族的生命,导演锡兰在其影片中探讨的或是对于民族文化渐趋流失后的一种坚守,也是角色个人对其独立思想立场的坚守。土耳其身处亚欧大陆重要之地,难免受到西方文化辐射,发展中国家的向上兼容为其接受西方思想提供了合理性,但土耳其也因此遭受到强烈的文化异化。导演锡兰在影像中极力捕捉这种"异化",它不仅仅关乎着民族文化的流失,更是青年一代思想归属的一次重要判断。这层矛盾性,使主人公锡南对周遭世界充满怀疑,其虽然向往外面更广阔的世界,不想与父亲落得同样结局,但内心愿意深植于故

乡土壤,坚守民族文化立场。锡南执意坚持出版其自传性图书《野梨树》,并自喻为一棵扭曲、异化的野梨树,树枝伸向远方、不断延展,根基却深埋于土耳其大地。野梨树尽管生涩、丑陋,生长环境孤独、贫瘠,但它一点点汲取着这片土地的养分,从生根到参天,这也正是影片中锡南的形象自喻,土耳其大地赋予其成长的原初动力,而他也选择回归故土,守住民族文化根基。

(二)生命品格的自喻

(1)海鸥:自由意志的追寻

影片《野梨树》中多次呈现出海鸥盘旋的画面。其首次出现于锡南归乡的影片伊始,而后呈现于锡南与作家苏莱曼争论的海边场景中。海鸥作为一种候鸟,一方面奠定了该片萧瑟的季节氛围,另一方面则是主人公形象的隐喻。海鸥的生存时节、生存地点皆有限制,这同思想困顿、理想式微的锡南处境相仿。锡南的形象隐喻便如同海鸥,看似自由地在海面上翱翔,但家庭环境与成长经历皆限制了其自由意志,而这份渴望促使其进行文学创作,宣泄内心。锡南在探寻自由的路途上渐渐与过去的自己和解,如同受到时令地点限制的海鸥追寻自由的过程。

(2)野梨树:精神意志的延续

"野梨树"作为锡南文学创作的自喻,实则为其自由思想、自由意志的描述,它真实地存在于孤独个体之中,是锡南的自画像。它野蛮地生长于贫瘠大地,独自伫立毫无陪衬,隐喻着现代人所面临的精神危机及孤独境遇,体现为一种珍贵的不合时宜。柏格森将世界分为两个根本相异的部分——"生命"与"物质","整个宇宙是两种反相的运动即向上攀登的生命和往下降落的物质的冲突矛盾"[①]。"向上的生命"体现为锡南"野梨树"的精神自喻,在生命之流中向上奋进,而"向下的物质"则使其在对立层面向下沉降,以此延续生命品格与自由意志。

"野梨树"在该片中有三重含义。首先,"野梨树"是锡南童年里一直抹不去的记忆幻影,是那棵一直孤独伫立的野生植物,是关乎存在、关乎回忆的实体。其次,它是锡南自传作品的书名,是主人公的自喻。这棵发育不良的树,离群索居、怪异畸形,与周遭环境格格不入,正映射了现实冷落下无所适从的锡南,也对应了记忆中的爷爷与父亲,形成代际间共鸣。最后,这更是一部导演的自白。野

① 罗素.西方哲学史:下[M].马元德,译.北京:商务印书馆,2017:380.

梨树是主人公锡南的自喻,而主人公锡南又是导演锡兰的自喻,这三层嵌套关系将导演内心揭示得一览无余,其从事电影创作时面对的周遭质疑,正如野梨树生长时的不适与孑立,但锡兰以纯粹的理想自居,坚定着生命品格的意义。野梨树是一种生命引力,它是奥德赛时期的主人公与导演脱离环境的动因,随着时间的流逝,同样也呈现为一种回归与和解。

四、结　语

导演锡兰的影像风格一贯深沉,诗意时空中包裹着层层内化的心理矛盾,荒诞的符号意象、克制的情感表达、异化的民族思想,都成为其影片表意的重要支撑,其中不乏冷峻的现实思考与普世的人文关怀。本文从奥德赛青年的精神世界中探讨存在,窥视锡南心中的精神孤岛,探析"掘井"的意义所在,并通过自然元素、环境意象、抽象符号的解读外化人物心境,寻求存在的真实意义。进而聚焦于《野梨树》中沉静深远的时间,探析导演构筑的影像时空。此外,本文着重描摹了角色对于民族文化阵地的坚守,并对人物自由意志及生命自喻作出论述。影片《野梨树》哲学底蕴十足,从存在探寻到时间绵延再到生命意志,层层递进。导演在时间的流动中探讨存在,而时间又是生命的根本特质,存在、时间与生命相互交融。观众以此进入角色内心,找寻存在,回忆时间,思考生命。

中外跨文化研究

权力与自由：《末代皇帝》多重"门"视域下的符号学解构

罗晗晓

意大利导演贝纳尔多·贝托鲁奇在20世纪80年代，以反映中国最后一位皇帝溥仪跌宕起伏人生的《末代皇帝》，吸引了业界和世界影迷的关注。影片虽由外籍导演拍摄，但故事内容是地地道道的中国历史文化。该片以主人公的视角和回忆，展现了自末代皇帝登基到新中国诞生这几十年间宏大的历史画卷。电影中溥仪从帝王、傀儡、阶下囚再到新中国普通公民跨越的60年间，其身份的转换实则是中国这个古老国度的一次次振荡；他身上所折射出的正是我国近代历史的大变革。这样一部长达三小时的鸿篇巨作本身就构成了一个符号系统，无论从叙事方式、人物设置、影调变化还是主题音乐的呈现上都具有可解读意味。

一、倒叙复调式的叙事结构

热奈特解释说，"一个文本的叙述时序，'就是对照事件或时间段在叙述话语中的排列顺序和这些事件或时间段在故事中的接续顺序'"[①]。如果这两种顺序不一致，就会产生"时序倒错"。《末代皇帝》片采用倒叙和闪回相结合的混合叙事手法，设计了两条平行蒙太奇时空叙事线索：组织时空和插入时空。组织时空是电影的主线时间，是以顺序时态书写人物命运的，这段时间是从1950年溥仪从苏联被押解回国受审到现代游客参观浏览紫荆城，展现了新中国成立之后的社会风貌与状态。从新中国成立初期到"文革"这一特殊历史时期再到经济持

① 马睿，吴迎君. 电影符号学教程[M]. 重庆：重庆大学出版社，2016：171.

续发展的年代,每一阶段精神风貌都大不相同,其间蕴含了大量符号来展现历史变换中的中国。第二条线索即插入时空突显历史厚重感。伴随着溥仪坐火车被遣送回国,溥仪入宫登基,这不仅是溥仪政治生涯的转变,同时也是中国历史的重要变化。平行剪辑的两条线索在画面与剪辑上的有机结合,使故事呈现更加立体和紧密,也使溥仪性格、命运发展变化以及对今后影响的展现直观化,镜头从溥仪自杀再到"门"符号的转场切换到溥仪被送入紫荆城前,通过对白引导剧情发展和时空变化。

二、开合之间的多重"门"意象

在电影中,导演将"门"这一元素较好地运用起来,在不同场景下,其所指代的意向有所不同。以下根据该片的剧情推进,从细节打磨等角度对影片中在不同时间节点出现的"门"这一符号进行适当的分析。

在藏语中,"门"有龙的含义,并在清朝中得到大力发展。多位帝王笃信的宗教——藏传佛教在影片中多次出现。可以看出,除去"门"本身代表的封闭、隔离等意思之外,作为"真龙天子"的皇帝,也被导演用门在暗喻。一次次的开关闭合,既开启了溥仪一段段的人生,同时,也表明这位末代皇帝在命运的颠沛中不断地开始新的身份认知。正如同紫禁城的高大宫门一般,溥仪进去时,君临天下,却也开始了一段注定孤独的人生。而大门一闭,门外与门内便是两个世界。

(一)一重门:短暂解脱的隔绝木门

1950年冬天,被从苏联押解回来的清朝末代皇帝溥仪,从曾经万人顶礼膜拜的皇帝沦为等待审判的对象。从曾经的养尊处优到如今的跌落谷底,溥仪的尊严被一次次践踏。他曾经试图留在苏联,拒绝回到国内,因为他觉得在中国等待他的是侮辱与死亡。当溥仪再一次面对失去自由的现实的时候,随从又将四个前来跪拜的人赶走,他个人的尊严被击得粉碎,他再也无法忍受这种身份落差带来的耻辱感。从高高在上的天子沦落到阶下囚,溥仪选择了死亡。而卫生间成了他选择的最佳场所。

卫生间的小门,残破而脆弱,这是门第一次在影片中出现。他进入之后,将门反锁,将自己与世界隔绝开来。门内的他,是自由而自在的。这道门,对于他来说,既是身体的解脱,他终于可以从容地面对死亡,同时也是一种心灵

的解脱①。他长舒一口气,观察了这一处洁净而静谧的存在,这里不再有帝王,也不再是傀儡,更不再是战犯,只有他一个人,此时的溥仪终于能自由掌握自己的命运了。然而,一扇脆弱的木门,无法将他与整个世界真正的割裂开,门内门外,是他又一次个人与世界的博弈。当所长急切的敲门声响起时,溥仪仍旧是那个无法支配自己命运的溥仪,即使是死亡,也拒绝了他,当卫生间门被打开时,等待他的又是新的命运。

特写是所有景别中最放大细微之处的图景,常用来揭示被拍摄对象的内部特征及其本质内容,准确叙述事情,直接影响观众心理,米特里将特写镜头定义为所有镜头中最客观、最具体的表现手段,同时它也是最抽象、最主观的表意形式。眼神蕴含了人物心理活动与命运勾连,特写放大了细部,使观众产生一种陌生而熟悉的视觉感受,对观众有特别强烈的视觉冲击力②。在火车站大厅的22个镜头中,近景和特写镜头便达11个,导演将一位末代皇帝的动作、情感、情绪、心理细微的状态都一览无余地呈现在观众面前。在这一段场景中,溥仪没有台词,先是通过展示卫生间阴冷而孤独的环境,以冷色调为后续自杀做好铺垫。溥仪在观察之后,并无多余的动作,默默走到洗手台前,将热水倒入水池以此来增加自杀的成功系数。随即,他割腕并将手腕投入水池之中,逐渐扩大的血流面积,鲜红色的血液特写镜头,紧接着镜头抬高。镜头对准溥仪的脸,伴随的是门外激烈的砸门声③。紧接着,利用剪辑的相似性规则,镜头转换,倒叙开始,故事就此展开。

(二)二重门:禁锢自由的宫廷朱门

随着1908年3岁的溥仪应召入宫时红色的门被打开的画面,影片进入了第一个回忆段落。导演运用相似性剪辑,在这个细节的处理上借助于鲜血与门的红颜色和两个时空的敲门声进行蒙太奇时空转换。而紧接着出现的"门",则变成了溥仪被拥戴入宫时的红色宫门,而这一扇门,在影片的前半段成为重要的意象存在。此门之内,溥仪不再是3岁的孩子,而将成为大厦将倾的封建王朝最后一位帝王,从此告别小我的命运。他将和这个王朝一起,在乱世危机下,浮沉飘摇。

① 秦建华.《末代皇帝》的象征主义解析[J].电影文学,2014(5):84-85.
② 吴桐.电影末代皇帝的启示[J].新闻传播,2016(1):112.
③ 李国文.末代皇帝的命运角色[J].国学,2008(9):32-34.

"门"的再一次出现，是在溥仪听闻母亲吞鸦片自杀的消息时。他独自一人骑着庄士敦赠予的自行车，想回到他曾经的家里去见母亲最后一眼，但事与愿违，当身处宫门内的皇家卫队发现这少年帝王想要独自出去之时，便抢先关闭了宫门。溥仪被关在了门以内，他将自己的小白鼠扔在了门上，摔死的小白鼠，从某种意义上也象征着他个人的自由被这一扇门给关上了，在冲破束缚的道路中成了牺牲品。和卫生间的门最终被打开，迎接溥仪的是自由的世界相比，高大沉重的宫门紧闭，从表象上看，是门内苟延残喘的封建王朝与门外新世界之间是割裂的，实则也意味着象征自由的世界大门第一次拒绝了这位末代皇帝。在这一段溥仪出现的镜头中以特写为主，一人填满画面形成一种孤独感；而御林军的镜头多是许多卫兵填满画面，形成一种压迫感。在镜头的切换中，观众感受到力量的变化。例如其中一个镜头，导演将溥仪和御林军队长放在一个镜头里，少年的溥仪和队长身高有差异，溥仪在画面左侧，队长在画面右侧，队长是黑暗的，而溥仪是亮的，这样镜头右侧画面对左侧画面形成一种压迫感，暗示溥仪在这一对抗中必然落败。

溥仪想进行改革，却被门里的固执、迂腐、陈旧的封建思维所绑架，在这个已经没有了任何朝气的皇宫里，每个人都在盘算着自己的前途。溥仪所向往的自由世界，成了他终其一生都渴望去到的那扇宫门外。

（三）三重门：权力缺位的傀儡之门

在伪满洲国的皇宫里，婉容刚诞下一个孩子不久，日本人以婉容身体不适为由，将她送出皇宫单独休养。听闻这一消息的溥仪忙跑出去，然而溥仪还未跑到门口，日本兵把守的大门已经关闭。这一扇门的闭上，是溥仪彻底沦为傀儡的开始，和当初被紧闭在宫门之内一样，溥仪的命运从来都不是自己所能掌控的。曾以为自己可以借助日本人的力量重现王朝辉煌，没想到自己只不过是日本为了侵略中国所扶植的玩偶。当卫队被缴械，妻子被送走，溥仪看到那扇门再次关上时，才意识到从头到尾自己都只是被日本人摆布的棋子。这一段落与禁锢自由的宫廷朱门相呼应，此时的溥仪已不再激烈反抗，命运的沉浮与身世无奈让他学会了隐忍与屈服，他只是喃喃自语般说了一句"开开门"便转身离去。溥仪返回时，日本军官在楼上看着溥仪，两人的手逐渐交织象征着汉奸与日本人的相互勾结，镜头采用俯拍形式来表现溥仪囚徒般的处境。一扇扇门的开合，象征着溥仪在自由和权力的旋涡里不断博弈却再三失败的悲凉境遇。

(四) 四重门：回归自由的内心之门

溥仪在关押期间经过十年的思想教育和劳动改造，1959年，当年审讯他的狱囚长代表最高法院向他颁布了特赦令，从宣布释放的那一时刻开始，才真正意味着一直以来被权力与自由束缚的溥仪将命运掌握在了自己手中。影片运用近景镜头，前景是已显老态的溥仪颤颤巍巍地朝主席台走去，后景是虚化的与他之间的命运相似的千千万万个不自由的囚犯，他与狱囚长握手的那一瞬间也是与自我几十年的过往经历和解的标志，自我内心禁锢已久的大门终于缓缓打开了，溥仪终于可以主宰自己的人生。

他成了一名踏踏实实做事的花匠，享受着平凡却又踏实的生活。时代历程推进到1967年，正值"文化大革命"如火如荼的时期。导演在这段安排了溥仪与狱囚长相遇的情节，此时的狱囚长已不是当年风光审讯决定他人生杀的权力代表，而是被"红卫兵"批斗，极具仪式化狂欢的反讽性。年迈的溥仪向孩子们抗议，说狱囚长"是老师，是一个好老师"，然而无人理睬。

影片的最后一段，晚年的溥仪以普通游客的身份游览已经成为故宫博物院的紫禁城，又回到曾经禁锢的宫廷朱门，但此时早已物是人非，偌大的皇宫已不属于他一人，他正打算坐在龙椅上时，被管理员的儿子叫住。溥仪为了证明自己曾经是这里的皇帝，从龙椅下面取出了一个当年养蟋蟀的罐子。这个罐子是大臣送给他的，当年他只有3岁。管理员的儿子拿着罐子，蟋蟀从里面爬到他的红领巾上。之后是一个纵深镜头，场景是20世纪90年代的紫禁城"正宫"，画面中出现很多游客，导游给游客解说："最后一位登基皇帝是爱新觉罗·溥仪，于1967年去世。"镜头移至空空的龙座并定格，影片结束。其寓意不言自明：导演在向观众宣告一个时代的终结。

三、影像系统的视听符号解码

艾柯在图像都是社会习惯和文化产物这一结论的基础上，进一步提出图像符号只是复现了与标准的感知行为相关的某些感知状态，"代码的观念不仅是为了肯定所有的东西都是语言和通信，而更是为了肯定一种规则的存在"[1]。在此

[1] 埃科.符号学与语言哲学[M].王天清,译.北京：百花文艺出版社,2006：317.

基础上，艾柯创造性地提出了电影影像的十大符码，包括知觉符码、传输符码、识别符码、色调符码、肖似符码等等。下面就《末代皇帝》中的人物、物品、色调、音乐符码进行系统解码。具体而言《末代皇帝》中存在两种人物符号：刻板娱乐化的女性形象和作为拯救者的外国人形象，他们形成的配角群像与溥仪的整个人生交织纠葛。而自行车、眼镜、蝈蝈、老鼠等物件具有象征性符码意味，共同为影片主旨与人物心路历程的转变服务。色调符号与音乐符号是影片的特色之一，他们服务于叙事与主旨。该片对色调的运用极富特色，与主人公溥仪的命运变迁及心路历程密不可分，为影片奠定基调。担任配乐的三位优秀音乐人坂本龙一、苏聪、戴维·伯恩以大气派的管弦乐和悠扬的主题旋律变奏烘托出溥仪传奇的一生。各符号之间相辅相成、相互作用。

（一）人物符号

人物符号往往和导演想要表达的主题紧密相连。因此影视作品塑造的角色不仅是形象的展示，而且承载着人物符号的引申内涵，人物符号也因此有着双重甚至多重的意义。

影片当中出现的女性大都是与溥仪有关的，或是作为社会环境背景或是作为时代洪流中权力的棋子出现。与溥仪相关的大多数女性都以娱乐的寻欢作乐者形象出现，她们是母性依恋者、女同性恋者、性伴侣、患鸦片毒瘾者，女性作为奇观化符号呈现，婉容和文秀虽具备西方崇尚的独立女性人格，婉容在洞房之夜的直接、文秀与溥仪离婚的觉醒都像极了易卜生《玩偶之家》中的娜拉，但可惜这种反抗精神最后依旧对现实妥协，反抗本身也是一种奇观化符号。除了主要角色，其他女性作为一种社会文化背景的符号呈现，例如，在溥仪成长过程中出现的宫女和其他妃子，都只是向观众说明清末这个即将没落的时代。而影片后段表现"文革"场景中的女学生，更是"文革"的符号。整部影片大多数女性形象较为单一，且都被符号化。

影片中的外国人作为西方文明的代表符号，他们的出场往往代表冲破腐朽落后的封建制度，给中国皇帝带来现代文明的开化之光和新型西式生活。影片中庄士敦以教育者和拯救者的身份进入紫禁城，这也反映着后殖民主义思维模式下的"他者"意识，即东方是混沌、专制残忍和愚昧的，而西方则是文明的教化者，肩负着拯救东方的使命。日本人在影片中也成为溥仪无处可去时仅存的救命稻草，而在看似友好亲切的拯救者面孔之下实则隐藏着丑陋的目的，即大

和民族统治东亚的野心,他们打着"复兴满洲国"的幌子强化军国主义,这里的外国人形象既是拯救落魄皇帝的微光,却也是落日的余晖,光亮之下是无尽的黑暗。

(二)物件符号

《末代皇帝》中很多物件极具象征性符码,也是影片画龙点睛的微妙之处。在3岁的溥仪登基之日,一位大臣奉送一个装有蝈蝈的小笼子给他。小笼子里是一只翠绿色的蝈蝈,溥仪很喜欢。这是蝈蝈在影片中第一次出现。在影片的结尾,1967年,溥仪回到了紫禁城的太和殿,他告诉故宫管理员的儿子自己是中国的最后一位皇帝,为了证明这一点,他从龙椅下掏出了小笼子,小孩打开盖子之后从笼子里爬出了一只暗黄色的蝈蝈。同一个小笼子,同是爬出一只蝈蝈,然而颜色发生了转变。这就是影片通过色彩的变化从侧面表现出溥仪的人生,蝈蝈在影片中似乎就是溥仪自身的折射,而小笼子不仅仅代表关住了他的紫禁城以及成为日本人的傀儡,包括日后他被关押的感化所,更是他自己思想的束缚。从翠绿到暗黄的色彩变化,也暗示了人生从新的开始到结束。除此之外,对溥仪自身进行折射的还有那只豢养的小仓鼠。当仓鼠逃出来时溥仪要求庄士敦不要泄露秘密,为了不被没收,仓鼠只能终其一生躲在幽暗的小口袋内,而溥仪又何尝不是一只被豢养的仓鼠呢?看似悉心照顾的背后其实是自理能力的丧失,沦为权力的傀儡与宫廷的宠物。而最后溥仪将死去的仓鼠扔向朱门也意味着他想冲破束缚而渴望自由的内心。

另一组颇具指示意味的符号是自行车和眼镜,两者都是西方文明的代码。溥仪接受了庄士敦送来的自行车,便不再需要旧式的轿子和马车,这意味着东方在西方的教导和开化下,摆脱了原有的腐朽制度。在母亲去世时,溥仪骑着自行车冲向宫门,但被卫兵拦住,这是溥仪借助西方文明反抗桎梏的一次失败尝试。紧接着,来自西方的医生发现溥仪眼睛近视了,提出让溥仪佩戴眼镜。这一提议遭到太妃们的集体反对,但溥仪最终还是戴上了眼镜。这是西方以先进文明战胜东方旧势力的象征。此时溥仪开始从镜片后面观察周围的一切,表示他接受了西方视野。戴上眼镜的溥仪做的第一件事是选妃。这象征着他开始用西方人的视角来思考问题,试图主宰自己的命运,其中的西方教导开化的指示意味不言而喻。

（三）色调符号

色彩是电影画面呈现中极具表现力的艺术语言，用色彩符号来渲染电影主题可以完成文本内涵隐喻的深层次解读。弗艾雷曾在《论动觉》一书中指出，不同的色彩会对人们的情绪产生不同的影响。人们对色彩的感知度不一样，因此对于具有色彩的事物的理解也不尽相同。如此看来，色彩能够唤起人们共同的心理认同，人们对色彩的象征意义认知往往源于人们在社会生活的经验中对色彩的认知与理解。因此，在影视作品中画面总是以丰富的色彩组织和协调配置，使画面呈现出一定的色彩倾向，以此来传递画面中的情感讯号。色彩组织通过色调、局部色相以及交替出现的方式形成色彩符号。在影视作品中，统一的色调往往形成一个色彩符号系统，配以画面和镜头达到表现人物心境、表达作品主题、呈现作品风格的目的。

影片的开场运用了灰绿色。一眼望去，整个画面是一片压抑的暗淡的灰绿色，这种富有怀旧色调的灰绿色不仅交代了影片开始的时间背景，向观众展现了火车进站时的情景，同时也交代了溥仪被押回中国将面临的审判，并且渲染出影片压抑灰暗的氛围以及溥仪内心的复杂。

画面转向溥仪幼时入宫的场景。此时的色调以黄色为主，黄色的龙袍、黄色的皇宫布置、黄色的玉玺、黄色的帘幕，这种颜色代表着紫禁城与独一无二的皇权，而其持续出现在电影的中后半段，也说明了"皇帝"是溥仪这个人的主要身份，他命运的兴与衰都与此紧紧相连，皇帝身份贯穿了他的大半人生。其中有一次黄色是在溥仪与溥杰的争论中出现的，溥仪认为弟弟错穿了自己颜色的衣服，而也是在这一天他才知道自己只是"紫禁城内的皇帝"，此时中华民国已建立，这一次的黄色意味着他已经失去了大部分皇权。黄色与暗绿色形成的强烈对比说明溥仪在人生的不同阶段有着截然相反的遭遇。同时，一暖一冷的色调转换也暗示了封建王朝的覆灭，溥仪本应万众瞩目的高光人生变得灰暗、惨淡。

除了以上两种主要色调，片中在溥仪与婉容大婚之时还运用了大红色，这也是片中较少具有喜庆意味的色调。红色象征着激情、热烈，极具性暗示意味，当婉容鲜红的唇印印在溥仪脸上时，意寓着溥仪接受了成长最关键的仪式，从此担负的不只是国家还有小家庭的责任。而溥仪在天津的时候住进了张公馆，与日本人合作，影片在这段时期采用最多的是靛蓝色，这代表了沉沦和颓废。这一时

期,婉容迷上了抽大烟,她的周边出现的光影大多也是蓝色系,这也间接说明了女间谍对婉容精神和肉体上的双重控制。

(四) 音乐符号

电影中的音乐往往具有独特的艺术魅力,在影视艺术中有着不可取代的审美价值。在影视作品中,音乐符号的加入让原本单一的画面具备了更为鲜明的感染力,对烘托整体氛围和突显人物性格起着至关重要的作用。安德烈·德尔沃曾说:"拍一部电影,就是绘制一幅图画和构建一个乐章。"

在《末代皇帝》中,共出现过四次主题曲 *Open the Door*,将西方乐器和中国传统乐器结合,不仅有马琴的轻灵、小提琴的悠扬,还有管弦乐的变奏。其作为整部影片中最重要的音乐,每一次的出现都意义非凡。第一次是慈禧下令将3岁的溥仪接到宫中,马车缓缓驶入午门时哀伤的主题曲响起,意味着溥仪从此被禁锢在这偌大的皇宫中失去了自由,也预示着他传奇曲折人生的开端;第二次是宫里的太妃要求溥仪断奶,接走二嬷时,年幼的溥仪穿梭在高大的宫墙中间声嘶力竭地哭喊,意味着溥仪失去母性依恋者的第一次真正意义上的成长,他无忧无虑的童年就此终结,男孩渐渐成长为需要担负责任的小男子汉;第三次是在溥仪被赶出皇宫的时候,主题曲的响起象征着他再一次面临权力的妥协,已无处归依了;最后一次是在伪满皇宫,面对妻子的遣送,他却没有丝毫选择权,所能做的只是扮演没有实权同时还要被不断架空的傀儡和受摆布的棋子,这也预示着他权力与自由的双重丧失。

除此之外一些配乐细节恰到好处的使用,使场景更具东方美学的意况,也使观众更沉浸在这段中华文化的浩瀚历史中。如溥仪儿时一段观赏类似西方歌剧吟唱的对唱,导演通过这样的安排不仅将当时中国皇权统治者腐朽的生活自然地展现了出来,更是通过清淡的琵琶配乐将溥仪此时心中的沉闷与无奈的心境烘托了出来,音乐中所包含的悲伤情感通过琵琶的声乐展现了出来,这种音乐的出现亦使得观众感受到一种难以言喻的压抑感。1912年中华民国成立,溥仪正式退位,但是对于年幼的溥仪来说他依旧不自知,他此时仅是皇宫里的皇上,在他得知自己一无所有之后,内心的失落与慌张通过音乐的配合显露无遗,音乐以沉寂而又带有忧伤之感的管弦乐作为主要的配乐模式,各种乐器交织在一起,给人以沉重的压抑之感。

四、结　　语

开门即真相,关门即虚幻。在《末代皇帝》之中,导演贝托鲁奇用光线、色彩对比以及镜头的自然切换,充分展现了溥仪人物境遇的跌宕等。导演通过光影,将溥仪的内心和面部表情展现得淋漓尽致,在对整部影片进行符号学系统解构时,我们可以深刻感受到这位末代帝王复杂而绝望的内心。

他不是一个正常人,却渴望成为正常人;他想要掌控权力,再度体会帝王的尊崇,但更大的权力只为将他视作傀儡;他不想成为没有自由的提线木偶,但他的一生,都只是困在门里的囚徒。一扇通往自由世界的大门,终究是溥仪人生里不断渴望但又一次次与权力对抗失败后无法去往的乐土。

《阮玲玉》和《我与梦露的一周》
——中外明星传记电影的复刻与重构

张梦蓉

一、引　　言

在传记电影中，传主作为电影的核心人物，又分为许多类型，譬如有关政治人物的《末代皇帝》，有关文人知识分子的《南海十三郎》，有关艺术大师的《莫扎特传》《至爱梵高·星空之谜》，有关体育明星的《光荣之路》，等等。在以中外人物传记电影为大框架的研究视角下，本文将聚焦娱乐明星传记片，选取的作品为1991年香港导演关锦鹏导演的《阮玲玉》以及2011年英国导演西蒙·柯蒂斯导演的《我与梦露的一周》。

将玛丽莲·梦露与阮玲玉并列而谈是基于两者演艺生涯的相似性。她们的人生都被是是非非所纠缠，她们都是报纸等媒体的猎物、大众茶余饭后的谈资。以她们作为传主，既可以体现缅怀故人的情怀，又有还原经典人物事迹的功能。

二、事迹的选择与再现的真实

传记片作为一种电影类型，是扎根于"真"的产物。与文学作品相比，电影文本作为承载传主生平事迹的载体，体量受到极大的限制，所以在传记片的创作过程中，就需巧妙取舍，需要将作为电影灵魂的传主的血肉精髓化。

传记电影的真实性受制于"客观性"与"完整性"两个向度。结合传记文学的定义，学者将传记电影分为三种类型：一种是"狭义传记片"，可称为"正传"，其人物、性格、事迹及关系不仅是客观真实的，而且是相对全面完整的，把传主一生的主要事迹和人生轨迹都进行了呈现；第二种是"广义传记片"，可称为"别传"，

呈现在这类影片中的人物、事迹、性格和关系是基本真实的,但是可能仅仅截取了传主人生中的某一个精彩片段或事件予以突出渲染,可谓抓住一点,不及其余;第三种是"戏说传记片",这类影片基本上只取某个历史上人物的名字,片中所呈现的其行其言、事迹关系等,均属文学演义,往往无章可循,多为无稽之谈,这类影片严格上说不属于传记片,如果硬要称之,可称"外传"①。

依据上述分类方法,《我与梦露的一周》和《阮玲玉》都属于标准的"广义传记片",两部传记电影皆抓住传主人生中的重要节点进行编剧。在真实世界中,玛丽莲·梦露于1926年出生在美国洛杉矶,1952年开始担任电影女主角,1962年,正值其事业巅峰时期,被爆出在家中因过度服用安眠药而离世,至今死亡之谜仍未解开。这部以梦露作为传主的传记片,则是取材了"梦露时间"中的一周为电影时间,搬演了1956年的梦露在剧组拍摄电影《游龙戏凤》时发生的事。梦露1948年以电影演员的身份出道,在她短短36年的人生中,几乎半个人生都是曝光在公众视线中的。导演选取1956年的某一周作为呈现传主生活的片段,是因为这一年梦露人生发生了重大的转折。这一年,30岁的梦露第三次结婚,对象是剧作家阿瑟·米勒。这个时期,她曾试图改变自己的生活,她离开了好莱坞,迁居纽约市,本以为这些变动能为自己带来信誉,殊不知却是将自己推向深渊的导火索。这部电影呈现的故事反映的正是梦露美好愿望彻底崩塌的过程。②

《我与梦露的一周》以一位导演助理科林·克拉克的视角呈现了演员玛丽莲·梦露在伦敦拍摄《游龙戏凤》过程中与剧组演员、导演等人员发生的种种事迹。全片按照时间顺序将与梦露度过的一周经过艺术的处理、价值的取舍,浓缩到99分钟。笔者将捕捉《我与梦露的一周》中的关键段落,与当时的现实语境进行比拟。

(一)《我与梦露的一周》中事迹的选择与再现

其一,电影开头,是电影院正在放映梦露演唱《当爱步入歧途》,将梦露性感、轻巧的舞姿及美丽的嗓音呈现给观众,也使影院的观众尤其是助理导演科林对于作为公众人物的玛丽莲·梦露的狂热之情跃然屏上。

① 刘海波,施琦.《铁娘子》VS《周恩来》:发生在银幕上的穿越较量——中美领袖传记片比较[J].电影新作,2013(1):50-54,68.
② 道格拉斯,罗伯茨,古力.永远的玛丽莲·梦露:《我与玛丽莲的一周》导演西蒙·柯蒂斯访谈[J].世界电影,2013(5):143-150.

其二，枪林弹雨般的快门声下，媒体们将镜头对准玛丽莲·梦露乘坐的飞机，交代了当时与作家阿瑟·米勒结婚消息公开后引起的社会骚动。在与记者访谈的对话中也透露了梦露本人对提升自己思想内涵以及塑造气质的抱负。

其三，玛丽莲·梦露作为《游龙戏凤》的女主角，在剧组第一次的通读剧本会议中，男主角兼导演奥利弗与玛丽莲·梦露的表演理念产生初步矛盾。

其四，正式开拍电影后，梦露多次迟到、忘词、无法理解剧情等等导致剧组制作进度严重滞后。这些都是对梦露作为演员工作时的情景再现。对梦露这样一位出身贫寒、成长过程中居无定所、饱受伤害的普通女孩子来说，因缘巧合踏入演艺圈成为演员，她的内心深处自然被自卑包裹着，她渴望自己的演技受人赞叹，也渴望受到大众的喜爱，所以她演戏时总是带着她的艺术指导老师，随时在表演上鼓励她、激励她、赞美她。

其五，梦露因发现作家丈夫的手稿而处于精神崩溃边缘，同时阿瑟以工作为由暂时返回美国。这个段落将梦露神经脆弱、过度依靠药物支撑抵抗来自生活各方面的压力、新婚夫妻的感情陷入危机刻画出来。同时也是由于梦露敏感、脆弱、渴望爱的一面被助理导演科林所目睹，梦露与科林两人之间开始了感情的萌芽。

其六，阿瑟离开英国后，梦露多次邀请科林与自己共度时光。梦露因为原生家庭的不美满烙下的童年伤痕，导致其成了一个渴望爱的女人，她总是被"一开始看上去，总像是对的人"所吸引，尽管多次被伤害，却仍继续追求爱、相信爱。

其七，梦露用少女般狡黠的手段将科林从拍摄片场带出去"约会"：在温莎堡参观王室图书馆、玩具屋，在伊顿公学感受科林的学生时代，在泰晤士河河岸边赤身游水。因为个人的成长经历，她内心对家庭、爱情抱有憧憬，她渴望成为一位好母亲，经营一个幸福完美的家庭，与其他女孩拥有同样的梦想。

其八，梦露因服用过多药物，以致身边的管理人员米尔顿、宝拉叫不醒她。梦露的司机独自下判断，决定请来科林帮助梦露。这一晚，科林与梦露一起过了夜，梦露卸下演员的包袱，向科林坦露自己的心迹。

其九，梦露怀孕，决定终止与科林的关系，成为阿瑟的好妻子。尽管梦露与阿瑟的婚姻并不美满，但对家庭的渴望、对成为好母亲的幻想使她能够承受这段不幸福的婚姻，她拥有足够的勇气去面对与追求或者是弥补自己所不愿回首的事。

(二)《阮玲玉》中事迹的选择与再现

《阮玲玉》的传主阮玲玉，是默片时代著名的电影女星、电影圈的传奇人物，

1910年出生于上海。1926年,16岁的阮玲玉出演个人首部电影《挂名夫妻》,正式开启演艺生涯。1929年进入联华公司,她摆脱了饰演"花瓶"的戏路,开始接触严肃、认真的电影,逐渐走上女主角的席位,却在1935年事业巅峰时期,服用安眠药自杀,终年25岁。《阮玲玉》将彩色的历史故事线索,以及黑白的采访谈话线索串联起来构成阮玲玉的人生片段,再穿插真实影像画面以辅助叙事。两条线索以历史故事线索为主线交织在一起①。通过访谈画面、电影片段再现等多种影像形式的配搭,电影《阮玲玉》力图将阮玲玉进入联华工作的五年中与张达民、唐季珊、蔡楚生的相遇以及香消玉殒的过程客观地展现出来。

 电影《阮玲玉》的重要历史故事可以分为以下段落:① 1930年,孙瑜导演的《故都春梦》拍摄现场,阮玲玉在片场中,着力追求演技上的逼真,并简单交代了自己与张达民的姻缘由来以及小玉的存在。② 1930年,参演孙瑜导演的《野草闲花》时期,不畏环境艰险,雪地里独自试戏,积极开阔不同的戏路,也展现了阮玲玉与张达民之间病态的情侣关系。③ 1931年参演卜万苍导演的《桃花泣血记》时期,阮玲玉等一席人光顾舞厅跳舞,唐季珊随后带着他的情人张织云来到这个舞厅。这是阮玲玉与唐季珊的第一次碰面。还穿插了进入20世纪90年代,年事已高、与阮玲玉同期出道的演员黎莉莉、陈燕燕以及导演孙瑜对当时的阮玲玉的回忆以加深人物的厚度与真实感。④ 1932年上海爆发战争,在上海的众多演员躲到香港。到了香港,阮玲玉一行人受到唐季珊招待。这是唐季珊与阮玲玉的第二次接触。⑤ 1932年,阮玲玉主动找到卜万苍导演,为自己争取卜导演的《三个摩登女性》中的周淑贞一角。周淑贞的形象是一个既不高贵也不浪漫的女工、劳动者,与阮玲玉平时所饰演的角色大相径庭。⑥ 阮玲玉与唐季珊第一次单独见面,此时唐季珊开始追求阮玲玉,阮玲玉也无排斥之意。⑦《三个摩登女性》取得佳绩后,阮玲玉向唐季珊表明,张达民同意与自己分居,此时蔡楚生导演初遇阮玲玉,并向阮玲玉邀片。⑧ 1933年参演费穆导演的《城市之光》时大雨滂沱,阮玲玉任劳任怨倾情演出;1933年参演孙瑜导演的《小玩意》,不仅演好自己的角色,也帮助对手演员黎莉莉入戏。这都体现了其对演员事业的衷心以及其演员天赋。⑨ 阮玲玉正式与张达民"分居",与唐季珊确立关系,带着母亲和孩子入住唐季珊的别墅。这栋别墅即是阮玲玉走向自我毁灭的地方。⑩ 张达民闯入阮玲玉新居,耍无赖索要创业津贴。张达民的多次骚扰为后续阮

① 王志敏.对历史人物的态度:传记片研究[J].电影文学,1998(1):50-57.

玲玉的死亡做了铺垫。⑪1934年参演费穆导演的《香雪海》,阮玲玉饰演尼姑角色,片场中止不住地哭。这里开始出现因为身边的男人们给她带来的精神折磨而入戏无法自拔的端倪。⑫唐季珊开始与赛珍、赛珊姐妹扯上关系。接着张达民的折磨和唐季珊带来的另一种的折磨,都将阮玲玉推向消亡的边缘。⑬1934年参演吴永刚导演的《神女》,阮玲玉饰演妓女。作品讲的是男性玩弄女性、主人玩弄奴隶的社会缩影,也反映了当时的阮玲玉所处的时代,她的反抗只起到很小的作用。⑭1935年蔡楚生导演的《新女性》拍摄现场中,阮玲玉入戏太深无法停止哭泣。《新女性》的主人公韦明,既有人物原型,亦有现实生活基础[1]。原型取材于一位名叫艾霞的电影演员、作家,因不堪忍受来自社会以及媒体的重压与迫害自杀身亡,年仅22岁。其仿佛是阮玲玉的生活写照,1935年恰逢张达民勾结小报记者以致阮玲玉在演绎韦明这一角色时无法从电影世界中抽离出来,回归现实世界。⑮《新女性》上映后,张达民勾结小报记者,请律师具状特二法院地方刑庭,编造假案,控告阮玲玉与唐季珊妨碍家庭,通奸卷逃[2]。⑯桃色风波后,阮玲玉约见张达民,声称这事关乎生死。阮玲玉作为娱乐明星中的一股清流,只专注于演艺事业,不参演广告、商业活动等,她爱惜自己的名声胜过生命[3]。⑰在严重舆论压力下,阮玲玉曾求救于蔡楚生,无果。在阮玲玉成为两位男人之间的争夺品后,她仍寄希望于男人身上,可惜这次蔡楚生的勇气不够,导致阮玲玉坚定了自己走向死亡的决心。⑱开庭前两天,阮玲玉与唐季珊起冲突,阮隔天仍照常赴六嫂主持的派对,与派对上的各导演、演员一一吻别。向来不喝酒的阮玲玉第一次在宴会上买醉[4],这是阮玲玉决心去死前的异常。⑲宴会结束后,阮玲玉往她的食物里倒下了两瓶安眠药,背景音是阮玲玉的"遗书内容"。⑳阮玲玉死后,各导演、演员前来哀悼。导演们对阮玲玉的悲剧无不深表遗憾惋惜,足以说明阮玲玉的为人。

对于梦露与阮玲玉短暂的人生来讲,七天与五年,能再现的真实只有皮毛,微不足道。但这短小的时间维度中发生的事都是她们人生中的特殊时期、关键节点,实属标准的"别传"。

[1] 陈墨.有关《新女性》:概念框架与群体心理[J].当代电影,2018(2):97-104.
[2] 黄华.民国电影期刊中女明星形象的生产与消费:以阮玲玉、胡蝶为个案[D].重庆:西南大学,2017.
[3] 黄维钧.阮玲玉画传:中国第一女明星的爱恨生活[M].贵阳:贵州人民出版社,2004:143.
[4] 黄华.民国电影期刊中女明星形象的生产与消费:以阮玲玉、胡蝶为个案[D].重庆:西南大学,2017.

三、影片的解释与表现的手法

传记大师莫罗亚说,"决不可忘记,对事实的安排和组合本身就是一种解释",传记电影通过事件的选择和安排,建立起传主人生事件中的因果关联,呈现传主的心理世界,暗示传主行为的动机[①],包含"讲什么"和"怎么讲"的问题。

传记电影通过"纪实"手段"纪念"那些值得被"记忆"的生命个体。传记电影的职责就是通过"拟像"的方式,将传主的本真身体从过去带到现在,并指引将来[②]。担任《我与梦露的一周》导演的西蒙·柯蒂斯,通过阅读科林·克拉克在拍摄《游龙戏凤》这部电影期间写下的日记来进入传记电影。导演选择用科林·克拉克这样一位地位较梦露相比低下许多的男人作为传记电影的视点来刻画梦露,将梦露高高在上的女明星形象弱化,也将梦露作为普通女性渴望纯真爱情的纯真展现出来。除此之外,影片也多次塑造梦露的身体语言、她的舞蹈和歌唱。普通观众只知道梦露标志的红唇以及被吹起的裙摆,却不知道梦露的声音、肢体、表演。该片饰演玛丽莲·梦露这一角色的米歇尔·威廉姆斯剧中的造型高度还原了梦露的形象,并且米歇尔本人也花了大量的时间研究梦露的肢体动作,尤其是复刻《游龙戏凤》中的舞蹈,导演这一系列举措,是希望呈现给观众一个他们曾自认为了解实则并不了解的梦露[③]。

电影里还塑造了三个维度的梦露,即公众人物梦露、电影《游龙戏凤》里的梦露和私生活中的梦露[④]。长期以来,玛丽莲·梦露在人们心目中的形象是前两种身份,她是时代巨星、性感符号,是伟大的演员,而不是一个真实的有血有肉的人。而《我与梦露的一周》颠覆了梦露以往的银幕形象,影片的重心倾向于第三种身份,将梦露还原成一个真实的人,一个渴望关爱、渴望浪漫爱情的女人[⑤]。

《阮玲玉》中,运用三层影像来架构阮玲玉:纪录访谈、搬演再现、影史断

[①] 刘海波,施琦.《铁娘子》VS《周恩来》:发生在银幕上的穿越较量——中美领袖传记片比较[J].电影新作,2013(1):50-54,68.

[②] 樊露露.中国传记电影的传主身份建构研究[D].上海:上海大学,2018.

[③] 道格拉斯,罗伯茨,古力.永远的玛丽莲·梦露:《我与玛丽莲的一周》导演西蒙·柯蒂斯访谈[J].世界电影,2013(5):143-150.

[④] 道格拉斯,罗伯茨,古力.永远的玛丽莲·梦露:《我与玛丽莲的一周》导演西蒙·柯蒂斯访谈[J].世界电影,2013(5):143-150.

[⑤] 张妮.电影与文化怀旧:以《艺术家》《我与梦露的一周》为例[J].电影文学,2012(21):61-62.

章①。用黑白画面来呈现传记片中演员们拍摄过程中的"纪录访谈":跟着现实中真实地以演员为职业的演员如饰演阮玲玉的张曼玉、饰演黎莉莉的刘嘉玲、饰演蔡楚生的梁家辉等等的角度去感受与想象当时与阮玲玉事件相关的人与事,用贴近阮玲玉的演员身份设身处地地深思与揣测,从而引导观众也去思考阮玲玉的死,而非使观众入戏;搬演再现,反映《阮玲玉》的形象塑造并不同于《我与梦露的一周》那般,既求"历史真实"也求"艺术真实"。剧组没有将张曼玉装扮成阮玲玉的模样,而是讲究神韵姿态上的"艺术真实"。以纪录片的拍摄方式,将阮玲玉的原片穿插进来与张曼玉饰演的画面交织,创造出了时空变换的美感与意境②。

"搬演再现"电影作品的目的不仅是对阮玲玉戏路拓展的述说,而且是她不愿墨守成规饰演"花瓶"角色、敢于挑战新角色的"新女性"意识之体现,更是展现其被男人们争夺、被社会舆论吞噬逐渐走向消亡的轨迹。或是命运的巧合安排,她像在饰演角色又像在饰演自己。在阮玲玉自杀的段落里不断强调"何罪可畏"和"人言可畏",但影片的主要意图并不在于揭开"人言可畏"背后的悬案,而只是给当代观众提供一个认知阮玲玉的角度和可能性③。导演对作品的安排和组合多是以引导观众思考为目的,让观众不要仅仅是入戏,而要反思、思考。

四、结　语

玛丽莲·梦露与阮玲玉的家庭背景、从艺经历、感情历程乃至思想精神都如此相似,唯独性格方面大相径庭,这也是导致两部电影艺术手法存在差异的原因所在。玛丽莲·梦露天生性感,作为明星总是大大方方地展示自己的女性魅力,这样一位如"火"一般热情的女子,用一位男性的视角来侧面描写已足够彰显梦露的人物形象。阮玲玉的性格内敛,并真情实感地以演员为本业,塑造一个"端正"的演员形象,她爱惜自己的名声胜过生命而导致其后期吞药自杀。这样如"冰"一般冷冽的女子,恰逢三位性格迥异的男人的出现,才足够润色、才能雕琢阮玲玉的人物形象。

① 《阮玲玉》:1991[EB/OL].(2011-10-23)[2019-11-19]. https://movie.douban.com/subject/1293414/.
② 一代电影明星的一生波折辛酸[EB/OL].(2017-05-05)[2019-11-19]. https://movie.douban.com/review/8519537/.
③ 陈晓云.明星重构与电影的"自体反思"[J].当代电影,2008(1):73-77.

两部跨度 20 年的传记电影，叙事策略、表现手法存在着巨大差异，但都本着"客观真实"的理念，很好地再现了传主人生中的某一重要时期，也取得了良好的艺术成就，均在国际电影节上获得多项提名，如《我与梦露的一周》中玛丽莲·梦露扮演者米歇尔·威廉姆斯获得第 84 届奥斯卡金像奖最佳女主角的提名，《阮玲玉》获得第 42 届柏林国际电影节最佳影片提名、第 28 届台北金马影展最佳剧情片提名等等，使电影制作者们得以知道传记的灵魂在于"真"——以符合现实逻辑的人事物再现传主的人生事迹既是对传主而言的负责，更是对观众的真诚。

新时代女性生命经验的书写
——论《半边天》女性意识表述

黄 露

在"第三波"女性主义——后现代女性主义理论的冲击下,女性主义在应当选择何种解放道路方面面临着迷茫和选择的压力。《半边天》具有国际视野,是一个在女性主义思潮变奏之下观视当代女性定位的相当重要的电影文本,分别从社会、家庭、集体和事业这几个方面呈现了女性的困境以及对主体的追问,使我们在不同国家、民族、文化背景下对当代女性地位以及女性意识表现进行了重新认识。本文以女性主义与精神分析为理论基础,借由电影的美学与文化批评方法,诠释这部电影如何透过影像美学表述新时代女性的生命经验、女性意识以及所引发的现实反思。当前女性创作对"我/主体"追问成为电影创作这一"镜与世俗神话"背后一股不容忽视的新力量。

一、"半边天"与《半边天》

"半边天"是20世纪五六十年代的中国提出来的一个非常重要的女性概念,成为女权主义重要的理论概述和实践。"半边天"的意思是"妇女能顶半边天"。"妇女能顶半边天"是毛泽东时代流传最广、最有影响力和生命力的革命话语之一,"通过强调妇女为社会主义建设贡献力量来标志中国妇女在社会、文化和公共领域中的地位发生了重大改变——女性被(教育)告知,她们和男人一样,可以顶起半边天"[①]。"半边天"概念影响甚广,20世纪60—70年代在美国妇女运动第二次浪潮时受到肯定。在目的上,与西方第二波女性主义运动是不谋而合的。

① 钟雪萍,任明."妇女能顶半边天":一个有四种说法的故事[J].南开学报(哲学社会科学版),2009(4):54.

第二波女性主义①所诉求的不仅是以前(第一波)表面上的那些权利,而是从更深层上来认识和争取自己的权利,主要是摆脱性别控制和家庭控制。对"妇女能顶半边天"的话语讨论可以重拾一种持久的、对性别正义与性别平等的承诺并探寻"妇女解放"意味着什么。在第三波女性主义——后现代女性主义理论的冲击下,女性主义在应当选择何种解放道路方面面临着迷茫和选择的压力。虽然女性主义者为妇女平权、解放做了许多积极的实践,但在当下,女性作为"他者"的事实依然存在,在家庭、社会中一样面临着或显性或隐性的不公平。女性需要对出于自主性的不适和压迫做出反抗,需要积极性的意识觉醒和实际行动,从整体上说需要的是法律、主体意识和社会的多维度解放。

在电影《半边天》中,主要糅合了"半边天"含义与三波女性主义思潮的内涵,成为"半边天"新的话语实践。《半边天》是由中国导演贾樟柯监制、金砖五国联合打造的女性主义题材的作品,并于2019年母亲节前夕5月10日上映。影片从女性视角讲述五个国家女性的人生际遇、生活经历以及内心的真实诉求,展现了当下女性在现代社会中不服输、追求自我价值的精神。从影片的内涵上来说,其所包括的五部短片从社会、家庭、集体和事业角度呈现了女性的困境与性别的歧视。但影片的重点不在于对压力和问题的表现上,而在于通过叙事呈现女主角们勇于面对问题的决心和解决问题的经历,以此表现女性能顶"半边天"的影片主题。从影片的外延上来看,五部短片分别是由五位女性导演创作的,"半边天"也成为当下女性在电影创作、拍摄、导演上重要的指涉。全片女性主创的设定,极大程度上还原了女性心目中的自己。波伏娃在《第二性》中有言:"我相信,要廓清女性的处境,仍然是某些女人更合适。"②《美杜莎的笑声》一开头,西苏(后女性主义代表人物)就号召女性书写女性气质:"我要讲妇女写作,谈谈它的作用。妇女必须参加写作,必须写自己,必须写妇女……妇女必须把自己写进文本——就像通过自己的奋斗嵌入世界和历史一样。"③

① 女性主义运动第一波发生在1840—1925年间,运动的目标主要是争取与男性平等的权利,包括两性平等的公民权利、政治权利、受教育权等,代表人物泰勒、穆勒。第二波女性主义发生在20世纪60—70年代(或持续到80年代),这次女性运动的主要目标是批判性别主义、性别歧视和男性权利,代表人物波伏娃。第三波女性主义就是后现代女性主义(女性主义加后现代主义),发生在20世纪80年代,主要受福柯、德鲁兹、拉康、伊丽加莱等的影响,关注的是主体、身体、话语的权利,文化塑造身体和主体的力量,倡导女性写作自我表现的文本。
② 波伏娃.第二性[M].郑克鲁,译.上海:上海译文出版社,2011:22.
③ 西苏.美杜莎的笑声[M].黄晓红,译.//张京媛.当代女性主义文学批评.北京:北京大学出版社,1995:18.

基于此，本文以女性主义与精神分析理论为基础，以影像为媒介，围绕"女性意识"展开，通过细致、深入的文本分析去揭示电影中那个独特而真实的女性世界。

二、当代女性意识的觉醒：对"我是谁"的追问

身份认同（identification）并不是现代社会才诞生的概念，它是一个古老的哲学文化命题，是关涉到我是谁（或者我们是谁）的大问题。早在古希腊时期，希腊德尔斐的阿波罗神庙上就镌刻着圣谕"人啊，认识你自己"。身份认同是关于"我是谁"与"我将走向何方"的问题，身份认同这一问题的出现恰恰源于主体对于自身身份的认识困境，它本身是一个围绕人和主体展开的概念，也就是"身份认同"必定是某个主体的身份的建构与认同问题。

五部短片从不同的视角讲述"主体/身份认同"的问题。南非导演萨拉·布兰克执导的《性别疑云》是根据南非田径女运动员塞门亚的真实事件改编的，是所有短片中女性气质与身份认同矛盾最为激烈的一部。影片主人公恩同比是一个行为举止都很像男性的女赛艇选手，她不得不接受性别检测以在生理结构上证明她是个女性，检测显示她体内睾酮水平过高，恩同比必须服药以降低身体内睾酮的水平（达到和其他女性同一水平），否则，她将遭到禁赛。这与她"我要参赛，我要赢"的理想相违背。然而，她是一名女性的事实并未让屈辱停止，体协质疑的是她不够"女性化"，大家也不认为她是个女孩，周围的人都想改变她，甚至包括她的母亲。禁止竞赛、外界质疑"不够女性化"、母亲的怀疑（女同性恋倾向）等等问题成了恩同比的精神压力，造成了她的性别困惑。

巴西导演丹尼拉·托马斯执导的《归乡》地点选在巴西的偏僻地区，选择了人物原型演绎，讲述的是一位中年女性玛利亚·海伦娜曾被原生家庭伤害过，长期与家人疏离，在接到一个来自家乡的电话后，踏上了探望病危母亲的返乡之旅，回到那个偏远、老旧村庄的故事。这部短片没有繁复的场景，没有快切的镜头，镜头自然流畅，大都定格在海伦娜的面部表情上，画面真实，那种淡淡的哀愁，丝丝的凉意，让人有无尽的心痛之感。影片大部分采用跟拍镜头，跟随海伦娜返回家乡，道出她一路上心境的变化与对家乡的心灵反应。她最主要的困境来自长久以来无法和原生家庭和解，其实是与

"父权制(patriarchy)"①和解。

印度导演阿什维尼·伊耶·瓦蒂里执导的《妈妈的假期》，讲述了作为家庭妇女的赛玛不能忍受繁重的家务劳动使自己失去自由和空间，对于自己日益辛苦的付出，家人看不见也不尊重，她向家人提出要出去旅行、寻找自我的故事。《妈妈的假期》是一部讨论性别分工的短片，短片的目的在于使从事家务劳动的女性获得社会的肯定和尊重。主人公赛玛所遭受的身份困境是她不能得到家庭的认同与尊重。家庭不仅是个人身份的表达，而且是个人身份的建构。赛玛是世界上千千万万普通妇女的真实写照。家人通过"家务酬劳计算"②才发现她的重要性，家人也决定为赛玛分担家务劳动。

人是活成别人眼里的他者还是自己眼里的自我，这是中国导演刘雨霖执导的《饺子》里的核心观点。作为中国文化表征的"饺子"成为调剂母女关系危机的沟通桥梁，短片从饮食文化切入，在一顿顿饺子中，消融了母女间误解和猜疑的冰川。短片开场就揭示了女性这种发自内心的愉悦与幸福感：明媚的上午，阳光透过客厅，一男一女在包饺子，互相配合，温馨有爱，浓浓的情意溢出画面。这种轻松愉快的普通生活是母亲一直梦寐以求的，她迫不及待的"黄昏恋"也揭示了在结束长达半辈子父权统治后终于找到自我的事实，是骨子里那股对"平庸"定义的反抗。

俄罗斯导演伊丽莎维塔·斯蒂肖娃执导的《线上爱人》是从女性的视角表达对人类之爱的热烈渴求和向往的短片，短片以传统视角切入，与现代化的社会元素融合，以幽默的方式呈现，讲述现代女性面对社会中新旧观念共存而选择的生活方式，也表现当下年轻人开始在网络世界释放真实的自己，同时更多女性也开始追求文化认同、价值观念。短片是客观写实的，也是充满诗意的，它的诗意在于摄影机或主人公提供的视角内客观的景物与人物的意识相交融。其艺术气息与苏联诗电影的遗产或诗意现实主义的精神联系能够被品味出来，从影像中观众能够感受到空气里夹杂着青草、树叶、牛犊、潮湿湖面的混合气息所带来的浪漫、奔放和暧昧。舞蹈那一场戏是浓墨重彩的一笔，细腻感性化的镜头在穿着红

① 西方学术话语，相对于母系的(matrilineal)，将男性身体和生活模式视为正式和理想的社会组织形式，是一个系统的、结构化的、不公正的男性统治女性的制度。可参见李银河.女性主义[M].济南：山东人民出版社，2005：5.

② "家务酬劳计算"是1969年加拿大女权主义理论家本斯通(M. Benston)和莫顿(P. Morton)发表的一个重要观点，即他们认为家务劳动是有价值的，无偿的家务劳动构成妇女压迫的物质基础。可参见沈奕斐.被建构的女性：当代社会性别理论[M].上海：上海人民出版社，2005：223.

裙子的瓦娅身上游移,从柔软、丰盈的躯干,一直滑到她坚劲有力的手,往天空处伸展。在此,这场"身体表演"并不是作为"观看/凝视的身体",而是导演在细微处展现女性饱满、张扬的生命形态,表现少女对爱情的憧憬,展现俄罗斯女性鲜活的生命以及随处洋溢着的生活之感。

三、"女人不是天生的":女性意识的追寻与体现

安娜·M. 桑切斯-埃尔切有言,"身份是自我'与外界世界社会交往的结果',不仅包含'我们/别人认为我们是谁',还包含'我们/他人是如何塑造我们关于自我的看法以及如何塑造我们思想所追随的话语'"①。身份,最重要的还在于自我的建构。西蒙娜·德·波伏娃以自我/他者二分模式为基础,开启了身份/认同的构成主义观念。她把性别看作纯粹的社会建构。具体来说,人们通常认为的女性特征,无论缺陷还是优势,都不源自生理的既定,而是由其处境造成的,由其他者的地位造成的。波伏娃说:"一个人并不是生来就是女人,而是逐渐变成了女人。"②五部短片从不同的角度来诠释了被社会所建构的"女性"以及在这种建构下女性是如何冲破藩篱"选择"自我的,这些"选择"都在诉说"坚持自己才是最大的不平庸"的主旨意蕴。

在《性别疑云》中最引人注目的是恩同比在电视录节目时的"女人味"装扮(Masquerade)以及片中"镜子"的多次出现。从生理结构上看恩同比是女孩,但她长着十分男性化的外表并具有男性化的性格取向。"女人味'可以如同一副面具那样被穿戴起来,以便隐藏自己所拥有的男性特质,而同时又避免当自己被发现拥有男性特质的时候所可能招致的报复'。"③这是恩同比在对自我性别身份认知的游移之间、在禁赛的压力下妥协的结果,尽管服饰与装扮会努力配合大众所想要的或应该要有的样子,在该过程中,恩同比实际上是被服饰操控、展示的,也就是说自我是被服饰建构塑造而成的,并不是掌控服饰的主体。她对易装的行为是焦虑的,但如此装扮才符合社会特定的审美观,在社会看来,这才意味着她完整身份的获得。镜子在短片中多次出现,在镜子前剃发、在镜子里看到胆怯的小女孩等等。镜像的功能是促使"我"思考"我何以为我"的问题,拉康镜像理

① SÁNCHEZ-ARCE A M. Identity and form in contemporary literature[M]. New York and London: Routledge, 2014: 5.
② 波伏娃. 第二性[M]. 郑克鲁, 译. 上海: 上海译文出版社, 2011: 12.
③ 霍默. 导读拉康[M]. 李新雨, 译. 重庆: 重庆大学出版社, 2014: 137.

论认为，个人对于自我的确认和主体性的获得始于婴儿从镜中看到自己的时刻，这时婴儿开始以整体的统一的图像替代先前的碎片式的意识，主体对于自身的确认是通过"他者"来实现的，而不是由主体内的理智与反思获得的。这里的"他者"的意思是镜中的形象最终取代了自体的形象。拉康说："自我在本质上是一个冲突与不和的地带，是一个不断争斗的场所。"①恩同比看到镜中的"我"，没有"女人味"的"我"，是拒绝接受破碎与异化的真相的，她是排斥"女人味"装扮的。

在《回乡》中，影片用大量的肢体动作和少量的台词调动了观众情绪，将一个真实女性的家庭往事渐渐在观众脑海中进行"完形"。海伦娜穿着女巫服来到母亲的家，她轻轻走到母亲旁边，将母亲抱在怀里，轻轻吟唱着，宛如小时候母亲抱着她一样。海伦娜的泪水在这一刻倾覆出来，内心已全部释然，镜头慢慢拉远，海伦娜和母亲紧紧依偎在一起。海伦娜面对原生家庭的伤害，选择"出走"与"逃离"，经过风霜斑驳岁月，一切在时间中沉浸与消融。

"第二次妇女运动的代表人物波伏娃《第二性》、凯特·米利特《性政治》认为女性的贤妻良母的社会定位、女性从属于男性的社会地位以及女性在性方面的被动印象和'无欲望'等都不是自然的，而是社会强加的，目的是制造和维持男性对女性的统治地位。"②在《妈妈的假期》中，赛玛的故事再次将家庭主妇这个群体的生存现状展现了出来。赛玛的"出走"行为虽是对男权地位的一次反抗，但她的"出走"并不是实际意义上的出走，是为了让大家意识到她的重要性。对于影片，导演曾说，她想通过影片为女性喝彩，让更多人看到女性的另一面，并感谢她们时时刻刻对家庭无私的付出。虽然大团圆的结局有损整体上影片的深度，但影片达到了这样一种目的：以轻松愉悦的方式让更多的人尤其是男性认识到这个群体的价值，认识到她们的付出。也让更多的女性看到摆脱束缚、从家务中解放出来、寻求更多的独立空间本身也是一种女性独立意识的觉醒。

在《饺子》中，父亲角色是作为缺席的存在而存在的，从未"露面"的父亲却时时刻刻影响着母女之间的关系。朱丽叶·米切尔曾言："迄今为止，父亲仍然是处于母亲与子女这个二元体之间的第三方位置，我们可以看到，这个第三方总是存在，不管它是一个人还是一个物。"③剧中人物情感的表现是含蓄的，这与以"饺子"为切入点是不谋而合的，含蓄情感容易引起人与人之间的矛盾与障碍。

① 霍默. 导读拉康[M]. 李新雨，译. 重庆：重庆大学出版社，2014：44.
② 李银河. 女性主义[M]. 济南：山东人民出版社，2005：27.
③ 赖特. 拉康与后女性主义[M]. 王文华，译. 北京：北京大学出版社，2005：39-40.

而矛盾也在食物饺子里化解。中国人含蓄、内敛、平静、果断的性格在短片中展露无遗。母女俩对理想生活的追求也在平静的生活中展开,最终归于平静、随性的生活中去。

《线上情人》中,导演将马车、火炉、19世纪的服装与现代自行车、笔记本电脑等混合在一起,创造出一个和谐又矛盾的俄罗斯小镇,在这个小镇上,发生着一件令人匪夷所思的"网恋奔现"的故事。导演在接受采访时说:"因为之前拍摄的影片都是用大量长镜头诠释的现实主义作品。这次我做的第一件事,就是指导演员在真实与虚构中找到平衡点。"①主人公瓦娅常控制影片的视点,女性成了主体而不是客体,男性成了女性注视的目标,瓦娅通过阁楼上的小洞注视着男友的一举一动。雾气蒙蒙的早晨,跑操的青年男女驻足,瓦娅迎着清晨的第一缕阳光,将男友背在身上,镜头横移,时空连在一起,展现众邻居惊讶的表情。在爱情面前,瓦娅顶起了"半边天",抛开了偏见和自身顾虑,大胆勇敢地追求爱情,男友轻轻撩开瓦娅的一缕头发,将脸贴近她的脸庞,紧紧依偎着她,在他心中,瓦娅就是他的半边天。

五部短片中女主人公所作出的选择是她们的新观念、新方式与处在传统思维中的旧伦理框架博弈的结果,生育和家庭被社会文化塑造成女性应该遵守的自然属性,这是被传统建构起来的虚假神话,却在根本上剥夺了女性的追求,女性的一切不公和不自由现状都是"被建构"的,都是"别人让她成为"的。女导演们以当代女性内心真实体验为起点,从女性的视角向世人勾勒出一幅完整的女性世界,所刻画的女性是女人真实该有的样子,是世界上普通女性的缩影,她们的独立、尊严、感性是另一种性感与风情,与西方崇尚肉体欲望的性感标准形成了一种对比。

四、结语:诉诸影像与现实反思

女性意识在当下仍然是一个困惑,仍是一个被反复讨论的现实话题。笔者主要从女性作为"人"(即对"我/主体"身份认同)与被"社会建构"的女性这两部分出发,结合女性导演们对镜头细腻、感性的运用以及对细节、空间、听觉的把控

① 导演伊丽莎维塔·斯蒂肖娃曾凭借首部剧情长片《苏莱曼山》获得第一届平遥国际电影展"罗伯托·罗西里尼最佳影片"荣誉,短篇《线上情人》则是导演毕业后首次回到俄罗斯拍摄的作品。参见《真爱还是见光死?〈半边天〉揭秘俄网恋新时代》,中国青年网,2019年5月7日。

来阐释片中女性意识的表达，探讨女性导演在这五部短片中对于女性意识的觉醒、追寻与体现。可以看到，这些短片对女性命运的关注和女性生存状态的思考具有催人警醒的意义。镜头里对女性的反复展示所强调的不再是女性被观看的身体，她们身体的力量成为女性行动力的直接外化。在影像上，在很短的篇幅内导演们非常善于用细腻感性化的镜头语言去表达，注重对听觉的塑形。在音乐处理上，除了《妈妈的假期》和《饺子》，其他三位导演则选择了具有本民族腔调的人声哼唱，并且与人物内心和主体表达形成呼应。在色彩处理上，《性别疑云》与《归乡》影片颜色基调为蓝色，总体给人沉重、忧郁、悲伤的感觉。不同的是，《性别疑云》主要聚焦在女主人公恩同比个人与周围人关系的处理上；《归乡》则是海伦娜与整个家乡环境的融合，情景结合，人物于景物中表达情感。《妈妈的假期》《饺子》《线上情人》则偏暖黄色，给人温馨、美好的感觉，结局圆满。

《半边天》这部作品既然选择在5月10日这个日子上映，它的目的是显然为女性发声，为她们唱一曲赞歌，同时是在真正探讨女性价值、女性成长的故事。她们塑造的女性敢爱、敢恨、敢于冲破社会传统思维的羁绊，勇于追求自己的人生，彰显了现代独立的新女性形象，也体现了女性导演们女性意识的觉醒。透过这些女性导演的"女性视角"，我们看到了当代女性所面临的困惑。同时，女性导演独特的女性生活体验，让观众看到了有别于男性导演的观察事物和情感表达的方式。从价值意义上来说，作为金砖国家不谋而合的女性题材创作，主要目标是创造一种独立的女性文化，赞美女性气质，开创女性精神空间，弘扬女性的精神，重估女性的关爱价值、女性的关怀理论与母性思维，并传达一种希冀：将女性的形象确立为社会保护者的形象，高扬女性和母性——关爱、养育和道德感，这对于整个文明建设也有着不可估摸的作用。

在中国，改革开放以来，女性导演一直有个很好的代际传承，比较真实细腻地去表达女性人物内心的情感诉求与生命经验。女性导演的自觉意识很大程度上决定了影片的质量与深度，从黄蜀芹到李少红、胡玫、刘苗苗、许鞍华、徐静蕾、李玉、赵薇、薛晓璐、文晏，再到90后女性导演滕丛丛（作品《送我上青云》）、白雪（作品《过春天》）、刘雨霖（作品《一句顶一万句》《饺子》），近些年来女性导演的作品更加关注女性心理的状态，强调女性寻找自我，探索自己之于这个社会、民族、国家的价值与意义。倡导女性自我意识的觉醒、凸显女性价值、反映女性真实诉求、传递女性成长奋斗的正能量，除了是电影工作者也是整个文明社会所应力举与高歌的。

桌面电影：电影新形态产生的"三重变革"
——以《网诱惊魂》《网络迷踪》《解除好友2：暗网》为例

张笑萌

在电影诞生120余年后，电影不仅摆脱了最初的胶片形态，还脱离现实参照物的依附而采用纯数字技术构建虚拟影像。在此过程中"新媒体"的概念随着技术的发展和进步被不断刷新。从20世纪后半期电脑技术出现，直至现如今电脑在"新媒体"的范畴中仍处于中心地位，以电脑为核心的数字平台为人类带来在线交流、个人传播、即时互动、移动娱乐与信息等形形色色的活动。这时，电影所展现的范围也就不再局限于镜头拍摄的真实世界和数字技术构建的虚拟世界了，介于两者之间的一种半真实半虚拟的世界——电脑屏幕上的网络世界——成为电影的表现内容。

桌面电影的影子最早可追踪到"伪纪录片（mockumentary）"，这类影片将虚构故事用真实记录的手法来营造纪录片的表象，多用于犯罪、灵异题材的表达。在"伪纪录片"的基础之上，桌面电影充分吸纳了电脑屏幕的特性，成为一种新媒体与传统电影结合的产物。"桌面电影"一词源于对提莫·贝克曼贝托夫提出的"screenmovie"的翻译，作为《网诱惊魂》的导演以及《网络迷踪》"解除好友"系列的制片，他在接受《泰晤士报》采访时表示"传统的叙事方式已经让人感到无聊，我现在完全满足于就用电脑屏幕讲故事"。因此，桌面电影意味着"将电脑屏幕上的信息记录下来，所有动作都发生在主角的电脑屏幕上，其格式有自己的规则，如同亚里士多德所说的戏剧'三一律'一样"[①]，这个新的虚拟空间可以以更加贴近当下生活的形式讲述当代的故事。

桌面电影的出现早有预示。从银幕电影到桌面电影，背后实则是在新媒体

① Rules of the screenmovie：the unfriended manifesto for the digital age[EB/OL]．[2021-03-13]．https：//www.moviemaker.com/unfriended-rules-of-the-screenmovie-a-manifesto-for-the-digital.

发展推动下的"范式转型"。2006年安妮·弗雷伯格在《虚拟视窗：从阿尔贝蒂到微软》中提出的"窗户/银幕/屏幕论"已经注意到银幕与电脑屏幕作为"虚拟视窗"的内在相似性。电脑屏幕作为"新窗口"的出现同样具备银幕可供观看的功能，这种一定程度上的可代替性孕育着电影的转型。这种转型先从网络时代电脑的使用经验对电影的创作思想进行改变，再结合屏幕的特点对电影进行形式上的突破，最后反映在观影体验上构成一套完整的变革程序。

一、思想变革："失语"交流与被偷窥的恐惧

假如弗洛伊德能看到在电脑桌面上进行的操作，他或许会感到无须交流与沟通就能轻易窥视一个人的内心图景；假如拉康能看到视频聊天的过程，他或许会将这种新的镜映形式作为对现代人的认识。这一切的体验都是基于我们生活的网络时代，打开、关闭窗口，社交媒体发布实时动态，视频聊天进行沟通交流，桌面电影在反映现代人生活常态的同时，又以极端的表现形式提示我们网络时代暗含的危机。

（一）"失语"交流

尽管FaceTime顺承了"face to face"之意，视频聊天利用媒体技术极大程度地还原了面对面交流的情境，我们能够听到对方的回应、观察到对方的表情，可惜的是，这种交流还是缺乏真实触感的温度，甚至无法实时回应，就像当你"念念不忘"地执着发起视频聊天时，对方因为疏忽不一定"必有回响"。更别说仅用文字和符号就完成表意功能的交流方式，仅是用一堆数据作为对另一堆数据的回应，最后，每个人之间的交流都变成了数据的积累。"索绪尔曾经区分了语言的三个面向：作为一种普遍人类交流现象的语言（language）。作为一种特殊语言或语言系统（例如，英语）的语言（language）。作为在使用中的语言，亦即特定言语行动或言说方式的言语（parole）。"[1]很明显，三个面向各自独立，互不取代。而在桌面电影中，"网络语言"作为一种语言系统却代替了普遍人类交流现象的语言，传统银幕中面对面的交流方式异化成为大量的数据交换。桌面电影反映的这种"失语"交流正在逐渐占据我们的世界。

[1] 霍默.导读拉康[M].李新雨,译.重庆：重庆大学出版社,2014：51.

《网络迷踪》便向我们展示了这样一对"失语"交流的父女：在三人家庭的关系中缺少了母亲的维系，父女渐渐形成以聊天软件进行"失语"交流的模式。而这种"失语"交流给两人带来的隔阂却不为父亲所知，父亲一直认为女儿是阳光而优秀的。女儿失踪后，父亲通过社交媒体深入了解女儿后才发现他自以为了解的女儿拥有许多陌生的面孔：她表面阳光内心却充满怀念母亲的忧伤，她当面表现优秀背后却已染上吸毒的恶习。随着父亲更多地探索女儿的行为，我们更加感受到"失语"交流带来的迷惑性和欺骗性。

这种"失语"交流之所以不可信，追根溯源还是网络本身的虚拟性。首先，"失语"交流的双方在对方看来因抽象而不具威胁性。如果你无暇顾及对方提出的交流意愿，它不会迫使你接受，就像父亲沉睡时没有接到女儿失踪前发起的聊天请求。其次，面对面交流因为无法避免声音的侵入而强迫你必须做出回应。而在"失语"交流中，即使你接收到对方交流的信号，你也可以选择视而不见、充耳不闻，不去回复它也不会打扰你的生活。关闭窗口、退出软件就能架起一道屏障来抵御外界声音的入侵。说到底，选择"失语"交流的方式本身就带有避免交流的意图。引用弗洛伊德对欲望阐释的命题——在梦里的欲望实际上是现实中对欲望的回避——来分析，同样的，在虚拟的网络世界中进行"失语"交流实际上是对现实当面交流的回避。《网络迷踪》在结局为这种"失语"交流提供了救赎之法：生死别离的经历警示亲情的珍贵，父女俩主动打破"失语"交流的阻隔开始面对面地沟通——父女两人的形象不再被聊天界面的对话框分割，终于出现在同一屏幕内。《网络迷踪》的结尾不仅是对父女的救赎，也是对网络时代中陷入"失语"交流的普罗大众的救赎。

（二）被偷窥的恐惧

弗洛伊德认为"每个人的潜意识中都有偷窥他人的欲望"，在《性欲三论》中他将"窥视"划归为产生性快感的心理机制之一。在此基础上，麦茨将偷窥与观影过程联系起来：观众观看电影是一种"单向看"，单向看是一种真正的窥视，是在被看者不知情的情况下进行的，从这个意义上说电影观众是这样的"窥视癖者"[1]。在传统银幕电影的观影过程中，偷窥使观众产生一组本能驱力的快感。桌面电影也带来了偷窥的快感，只不过偷窥的内容过渡为隐私信息的集合——

[1] 麦茨.想象的能指[M].王志敏，译.北京：中国广播电视出版社，2006：12.

电脑桌面。人人都是信息的获取者，人人也都是信息的提供者，这在信息化社会看来似乎并无不妥。就像《解除好友2：暗网》中主人公为弄清"暗网"交流中陌生词语的含义通过搜索引擎获取信息，《网络迷踪》中女儿在社交媒体上发布的动态为搜寻她下落的父亲提供信息。但桌面电影由于媒介的特殊而改变了我们的处境，让原本偷窥的快感变为被偷窥的恐惧。

《解除好友2：暗网》讲述了通过电脑开启的一场杀人游戏，主人公捡到一台电脑引火上身，被设计掉入屠杀的圈套。如果以银幕电影的方式进行呈现，整个故事可能仅是主人公在偷窥欲的驱使下寻找电脑主人的过程。而桌面电影以固定视角迫使观众与主人公所处视角相同，所闻所感亦相同。《解除好友2：暗网》的主人公自以为利用网络世界的匿名性和隐蔽性可以肆无忌惮地侵入电脑主人的隐私，观众跟随主人公的视点一起享受着窥探别人隐私的快感。但偷窥的快感仅是短暂的，主人公认为网络世界因匿名和隐蔽带来的安全感在暗网黑客找到其地址后瞬间崩塌，主人公受到来自匿名者的生命威胁。这时构成身份转变，主人公和观众一起变成被偷窥的对象，偷窥的快感渐渐转为被偷窥的恐惧。桌面电影反映出基于网络时代下的思考：我们自以为在虚拟世界的庇护下无所顾忌偷窥他人隐私，难道我们就没有正在被人偷窥吗？于是，一切偷窥带来的快感便被不寒而栗的恐惧感所取代。

二、语言变革："桌面语言"对镜头语言的挑战

桌面电影最可识别的创新之处在于对屏幕的极致运用。传统的银幕电影可以灵活使用摄影机拍摄，对镜头内容进行场面调度以及用蒙太奇构建整部影片。而桌面电影要求仅在屏幕内完成叙事则限制了多种镜头语言的运用：镜头外的"摄影机"无法灵活运动、镜头内的空间限制也难以实现场面调度……经典的镜头语言显然不再适用于桌面电影，这时，桌面电影便找寻出一套适用的"桌面语言"来实现传统银幕电影中镜头语言相对应的功用。

在这套"桌面语言"中，有些电脑或特定屏幕的功能很大程度上沿袭了镜头语言的使用。比如表现人物交流时常用的"正反打"镜头，可以通过前置摄像头对两个人物同时进行记录，形成自我转化成影像、自我与他者同时出现的视觉效果；又比如景别大小的变换可以通过对屏幕内容的局部或整体展示来实现，特定的信息可以取代景物作为抒情或强调的对象……在此之外，一些桌面语言则彻

底颠覆了传统镜头语言的使用,与传统银幕电影的表意方式形成鲜明对比,构成桌面电影的独特风格。

(一)主观镜头的极限使用

在传统银幕电影中,主观镜头作为特殊视角展现主人公眼中的世界,鲜少出现。而在桌面电影中,叙事都在特定的屏幕上出现,化身主人公双眼的屏幕内容以主观镜头的形式架构起整部影片。桌面电影中主观镜头的内容可被划分为两种:一种是伪纪录片式的主观镜头,借用多种形式的摄像头使观看主体和被摄主体产生统一;另一种是感同身受的主观镜头,模拟人物视点浏览信息、传递信息。第一种可看作摄像头对摄影机的代替,由于桌面电影的"特定屏幕"限制了主人公的活动范围,直接影响了主人公的表演空间,因此摄像头决定了桌面电影所反映的真实世界的空间。在摄像头的选择上,除了电脑、手机屏幕自带的摄像头以外,还有多种形式的摄像头丰富空间的展示,进而实现桌面电影中景别的变换。《网络迷踪》不论是主人公为监视弟弟亲自在家中安装的摄像头,还是在新闻报道中使用的直升机上的摄像头,观众看到的都不再是主人公被截取的近景,而是在不同环境下完整身体的运动影像。

桌面电影的主观镜头中最常出现的是模拟人物视点达到感同身受的主观镜头。首先,网络世界构建出一个由符号组成的虚拟世界,主观镜头以一种沉浸的表现方式放大了这个虚拟世界具有的迷惑性。《网诱惊魂》的女记者伪装成无知少女获取恐怖组织的信息。但随着她与叙利亚恐怖分子在社交软件上交谈不断重复完成"洗脑"过程,无法辨别真伪的信息将她包围起来,她发现恐怖分子身上有着温柔、浪漫、真诚的一面。原本想揭露残暴真相的她却陷入恐怖分子的美好,原本不顾自己安危、引蛇出洞的她却怀疑自己是否应该这样利用对方。真实的世界渐渐被眼前的网络数据所吞噬,真实与虚假的分界线不仅在女记者的经历中变得模糊,观众也难以抽离主动带入的女记者视角。其次,主人公的内心想法通过主观镜头以信息为载体"可视化"。以往在电影中表现"欲言又止"这一行为只能让主人公作出口型、最多说寥寥几字,想法不能得到完全表达,而在屏幕上完成的交流则给了主人公反应、思考、表达甚至更改的时间与机会。《网络迷踪》多次使用主观镜头表现父亲刻意避免在女儿面前提起去世的母亲的内心活动。为了表达自己对女儿的鼓励,父亲先是在对话框中写下"我为你骄傲"的文字随即发送出去,而后又写下一句"妈妈也会的",但是画面在闪烁的光标上停留

几秒过后,父亲又将对话框中的文字一个一个删除,主观镜头将父亲纠结的内心活动完整、清晰地表达出来。

(二)隐藏的蒙太奇

传统银幕电影使用蒙太奇将时间空间化,将不同镜头在时间上进行组接。但桌面电影要求"没有可被识别的转场",所以蒙太奇组接电影语句的功能被弱化,它在桌面电影中便不常见或者说不常被感受到了。桌面电影依照我们日常使用电脑的经验和感受,在不断打开、关闭屏幕上窗口的同时便完成了信息的更替、内容的转换。只有在对关键信息进行强调和突出时,画面才会切到对信息的特写。由于电影具有缝合功能,满足了我们想要看清、获取信息的需求,这种画面的切换感受并不如在传统银幕电影中那样明显。因此,蒙太奇组接电影语句的功能在桌面电影中倾向于被隐藏起来,反倒是桌面电影中镜头内部蒙太奇借电脑桌面的窗口特性得到很好表达。

桌面电影中镜头内部蒙太奇常表现为屏幕上一个窗口中的某一文本或影像遭遇了同一屏幕上的其他窗口中的文本或影像,这种"多窗口"和"跨窗口"的呈现方式不但摆脱了传统银幕电影中常见的、主导西方视觉机制长达数百年的单一固定视点,而且实现了时间和空间的穿越,不同的窗口本身便具有蒙太奇的特性。多个窗口"上下前后同时展示在电脑屏幕上,构图中的每一元素彼此分割,互相之间没有系统的空间关系"①,桌面电影实现了同一时间内多个空间的展现。《解除好友2:暗网》表现黑客监视主人公的情节时,在一幅画面中构建了三个空间:由摄像头记录的主人公所处的家中空间、黑客所处受害者家中的空间以及黑客入侵主人公桌面放映在暗网上进行直播的空间。这三个空间依靠电脑的特性在同一时间进行呈现,而非桌面电影中常见的用窗口堆积拓展的多个空间。同时,一幅画面内隐藏了主人公与黑客的四重形象,形成一种诡异的视觉效果。

三、观影变革:沉浸方寸屏幕的孤单"后人类"

柏拉图的"洞穴理论"常被用来反观影院的观影环境:洞穴犹如影院中的黑

① 孙绍谊.二十一世纪西方电影思潮[M].上海:复旦大学出版社,2018:39.

暗环境，囚徒们被锁链束缚正如限制运动而被固定在座位上的观众，洞壁上的影子就是观众在银幕上看到的活动影像。将洞穴与电影院进行类比旨在说明，在此情境下的观众会像洞穴中的囚徒一样，相信影子是唯一真实的事物，沉浸在银幕中的虚假世界。传统银幕电影展现的是具有空间感的世界，银幕越大，四周边框越隐蔽，带给观众的真实感也就越多。而桌面电影展现的则是被各种信息充斥的网络世界，屏幕之大反而不符合电脑桌面的视觉经验。因此，美国著名电影媒体 Indie Wire 指出，用电脑观看桌面电影能收获更好的体验。选择在电脑这种小屏幕上进行观影的同时，也就意味着群体观影的条件不再被满足，不得不将观众一个个分离开来。独自面对屏幕观看桌面电影会让我们对屏幕上所发生的一切产生一种真实的错觉，这是群体观影无法实现的。在此观影环境下，观众会将屏幕上放映的影片与自己在电脑上的实际操作联系起来，产生一种认同感。当影片内容是主人公在桌面上进行操作时，坐在桌面前的主人公跟观众一样作为"知觉的主体"观赏着相同的"知觉对象"，影片中主体的消失便造成主人公与屏幕前观影的观众视点完全重叠的效果。随着主人公迎合观众期待的操作缝合了观众的心理，与观众形成互动，完全认同和集中"心流状态"也就随即而来。主人公与观众间失去了分隔的墙，这为观众对主人公能够感同身受创造了绝佳机会，这也解释了为何《网诱惊魂》《网络迷踪》《解除好友 2：暗网》三部桌面电影都呈现为恐怖、悬疑的风格。

从银幕跃迁到屏幕，从群体观影拆解为单独观影，桌面电影不仅要求观影环境配合其形式的特殊进行改变，还对观众提出了更高要求。桌面电影的受众不再面向全体观众，而对观众设定了"观影门槛"：不仅要具备一定的电脑技能，更要有网络使用的经验，如《网络迷踪》中涉及大量社交媒体 Tumblr、Instagram、YouCast 的应用。电影发展到现在存在"观众选择电影"与"电影选择观众"的双向选择，与能否看懂那些意味深远的电影相比，"看清"电影即能否接受这种眼花缭乱的信息轰炸方式成为桌面电影的首要问题，无疑，"网生代"成为桌面电影的目标群体。桌面电影选择与电脑技术密切结合反映"网生代"的生活体验，信息数据逐渐代替人物影像的主导地位，揭示出"网生代"与"后人类主义"的紧密联系——不仅电脑在日常生活中扮演着中心角色，在后人类主义中人类更被视为信息处理的实体，在本质上与智能机器相提并论。

桌面电影的出现，以一种新的电影形态，试图改变观众建立在银幕电影实践上发展起来的多种认知。还记得观影之初，面对迎面驶来的火车影像观众纷纷

逃窜。在观影经验积累了百余年后，观众已然认识到洞穴似的电影院中银幕上的影像是虚假的，但主观上依然可以保持体会、认同。而桌面电影的出现让观众走出"洞穴"，却沉浸于狭小的方寸屏幕，屏幕上各种迎合观众期待的操作消融了主人公与观众之间的身份界限，又悄然影响着观众对真实和虚假的判断。